한국미술사를
보다

한국미술사를 보다 1

1판 1쇄 발행 2015년 7월 17일
1판 3쇄 발행 2021년 7월 5일

지은이 심영옥 **펴낸이** 박찬영 **편집** 서유진, 이현정, 박일귀, 최은지, 김은영
교정 · 교열 안주영 **그림** 문수민 **디자인** 이재호, 김혜진 **마케팅** 조병훈, 박민규, 최진주
발행처 (주)리베르스쿨 **주소** 서울특별시 성동구 왕십리로 58 서울숲포휴 11층
등록번호 제2013-16호 **전화** 02-790-0587, 0588 **팩스** 02-790-0589 **홈페이지** www.liber.site
커뮤니티 blog.naver.com/liber_book(블로그), www.facebook.com/liberschool(페이스북)
e-mail skyblue7410@hanmail.net **ISBN** 978-89-6582-090-1(세트), 978-89-6582-091-8(04600)

리베르(Liber 전원의 신)는 자유와 지성을 상징합니다.

일러두기

1. 맞춤법은 표준국어대사전을 따랐다. 단 경우에 따라 통설로 굳어져 사용되는 경우를 따르기도 했다.

2. 문장 부호는 다음의 경우에 따라 달리 표기했다.

 〈 〉: 작품명(암각화·건축물 제외), 『 』: 책·화첩, 「 」: 시·신문·잡지·영화

3. 작품 정보는 다음과 같이 표기했다.

 〈작품명〉, 작가명 | 작품 제작 시기, 출토지, 제작 방식(재료), 사이즈(세로×가로×높이), 국보(보물·사적), 소장처(소재지)

4. 작품, 유물, 사적지 명칭은 되도록 문화재청의 표기를 따랐다.

한국미술사를 보다

회화사 · 조각사 · 도자사

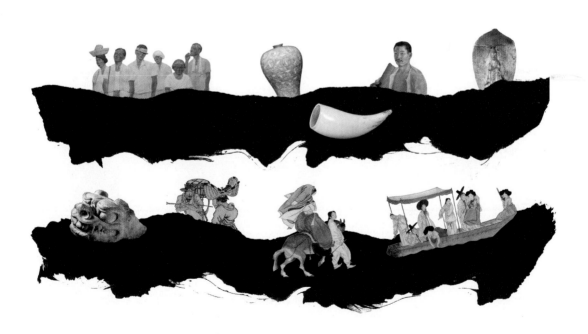

머리말

보면 볼수록 미덥고 찬란한 한국 미술

『한국미술사를 보다』를 쓰기 시작한 것은 한국 미술에 대한 궁금증 때문이었다. 우리나라의 진정한 아름다움은 무엇일까, 우리나라 미술의 특징은 무엇일까, 한국인만의 성정과 미의식은 미술에 어떻게 표현되었을까. 이런 물음에 답하기 위한 연구가 이 책의 바탕이 되었다. 연구를 하면 할수록 아쉬웠다. 왜 어른이 된 다음에야 우리나라 미술에 대해 관심을 갖게 되었을까? 더 일찍 궁금증을 가졌다면 더 많은 것을 알고 더 많은 것을 나눌 수 있었을 것이다. 그랬다면 내 삶뿐 아니라 우리의 삶 또한 더욱 풍성해지지 않았을까?

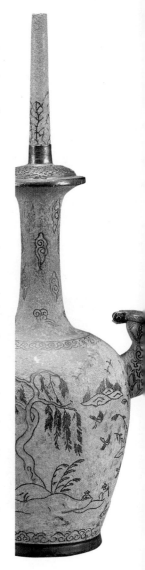

한국 미술은 정말 보면 볼수록 미덥고 찬란하다. 가장 한국적인 것이 가장 세계적이라는 말은 이제 더 이상 새롭지 않다. 우수한 문화를 가진 나라만이 세계를 이끌어 나갈 수 있다는 사실을 이제는 누구나 알고 있다. 우리 문화를 제대로 알고 우리의 정체성을 지켜 나갈 때 예술가는 명성을 얻고, 우리나라의 위상도 자연스럽게 높아질 것이다.

한 나라의 문화를 이해하기 위해서는 그 나라의 역사를 알아야 한다. 역사는 숨 쉬는 문화이기 때문이다. 역사란 사람 사는 이야기와 사람이 하는 생각의 총체다. 이야기와 생각이 모여 한 나라의 문화는 위대한 힘이 된다. 특히 미술의 역사를 아는 것은 이 땅에 살았던 사람들의 삶과 미의식을 들여다본다는 것을 의미한다.

『한국미술사를 보다』는 바로 우리 민족의 삶과 미의식에 대한 이야기다. 이 책은 화려한 상감 청자에 숨겨진 아름다움은 물론 소박한 밥그릇에 담긴 아름다움까지 소개한다. 왜 고려 시대와 조선 시대는 각기 다른 예술품을 세상에 내보냈을까? 우리 민족은 어떤 생각과 느낌으로 이러한 작품을 만들었을까? 전문가만이 이 물음에 답할 수 있는 것은 아니다. 한국 미술사를 올바르게 이해하고 있는 사람이라면 누구나 자신과 주변 사람들에게 이 답을 들려 줄 수 있다. 나아가 다른 나라 사람들에게도 우리 문화에 대해 훌륭히 설명할 수 있을 것이다.

젊은 시절부터 한국 미술에 대한 안목을 갖추고 삶의 도처에서 아름다움을 발견하는 태도를 기르는 것은 매우 중요하다. 아는 만큼 보인다는 말은 여기서도 진리다. 그리고 무엇보다 삶은 아름다움을 추구하는 과정이다. 지능이 활발하게 활동하는 시기에 도달한 젊은이가 소중한 우리 미술에 관심을 가지고 우리만의 아름다움을 이해한다면 우리의 찬란한 미술과 문화는 후대로 이어지며 발전할 것이다. 이에 비례해 우리의 삶도 더욱 풍부해질 것이다.

지은이 씀

차례

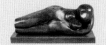

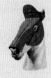

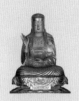
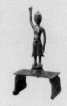

 2장 **한국 조각사**

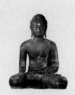
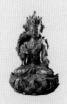

3장 한국 도자사

1 한국 회화사

함께 알아볼까요

우리나라 회화의 시작은 신석기 시대부터 청동기 시대에 제작된 것으로 추정되는 울주 대곡리 반구대 암각화입니다. 이후 회화는 오랜 세월을 거치며 끊임없이 변화해 왔어요. 선사 시대의 암각화, 삼국 시대의 고분 벽화, 고려 시대의 불화, 조선 시대의 인물화·산수화·풍속화·민화 등 시대의 흐름에 따라 다양한 분야로 표현되었지요.

우리나라의 역사를 보면 수많은 전란과 재난, 정치적인 불안이 끊이지 않았습니다. 하지만 이러한 역사 속에서도 독자적인 화풍이 형성되어 일본 회화에 영향을 미치기도 했어요.

우리 민족은 조각, 공예, 건축 등의 분야와 마찬가지로 회화 분야에서도 창의력과 미의식을 마음껏 드러냈어요. 회화는 우리의 정체성을 알려 주고 우수함을 드러내는 훌륭한 문화 업적이므로 시대별로 회화의 흐름과 특징을 이해하는 것은 매우 중요합니다. 회화에 대한 이해는 미술 문화 전반의 변화를 구체적으로 파악할 수 있는 지름길이기도 하지요.

오랜 역사와 전통을 지닌 우리나라의 회화가 어떻게 변해 왔는지, 또 시대별로는 어떤 특징이 있는지 자세히 살펴보기로 해요.

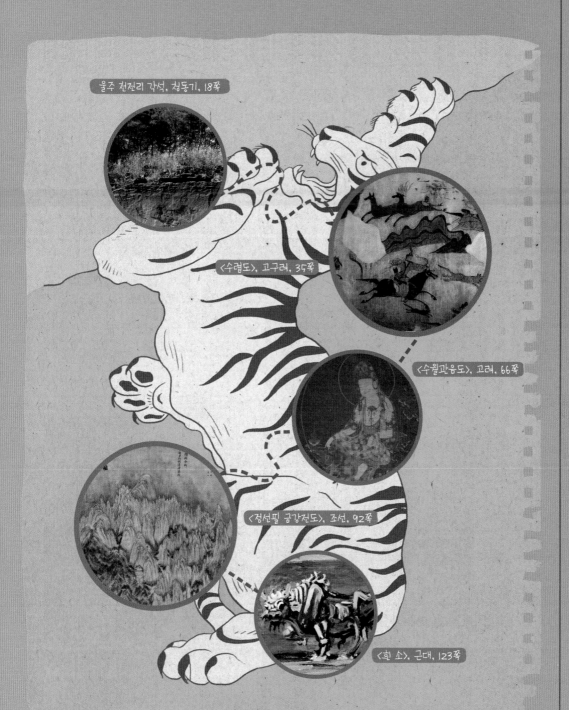

울주 천전리 각석, 청동기, 18쪽

〈수렵도〉, 고구려, 35쪽

〈수월관음도〉, 고려, 66쪽

〈정선필 금강전도〉, 조선, 92쪽

〈횡 소〉, 근대, 123쪽

1 일상과 소망을 표현하다 |
선사 시대 암각화

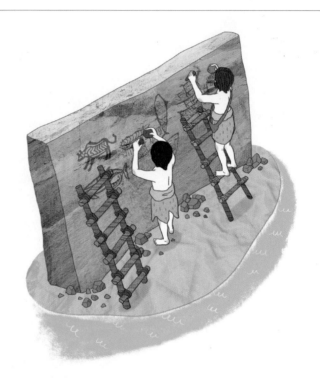

선사 시대의 회화를 대표하는 것은 단연 암각화입니다. 암각화는 신석기 시대나 청동기 시대의 유적에서 주로 찾아볼 수 있어요. 우리나라뿐만 아니라 스칸디나비아 반도 일대부터 사하라 사막 지대에 이르기까지 구대륙 전역에서 발견되었지요. 아메리카와 오세아니아 등 신대륙에서도 볼 수 있답니다. 우리나라에서는 1971년에 발견된 울주 대곡리 반구대 암각화를 시작으로 암각화의 존재가 알려지기 시작했습니다. 암각화는 주로 영남 내륙 지역에서 발견되고 있어요. 중국에서 발견된 암각화는 붉은 안료로 그린 암채화지만, 우리나라의 암각화는 바위를 쪼거나 바위에 선을 긋는 새김법을 사용한 것들입니다.

- 암각화는 신석기 시대와 청동기 시대의 유물이다.
- 우리나라 사람들은 주로 쪼아파기나 선각 방식으로 암각화를 그렸다.
- 우리나라 암각화는 주로 영남 내륙 지역에서 발견되었다.
- 선사 시대 사람들은 암각화를 그리면서 사냥이 성공하고 사냥감이 많아지길 바랐다.

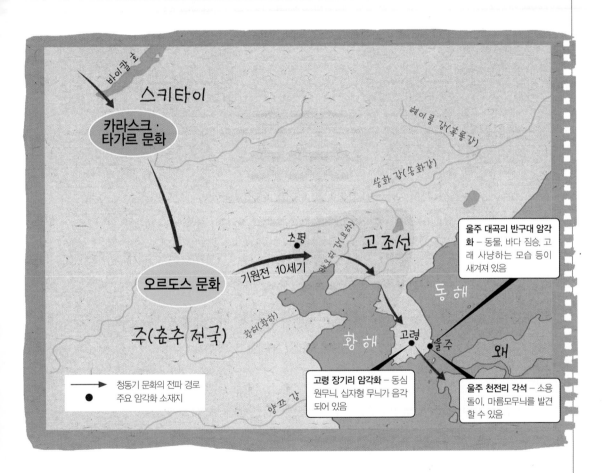

커다란 바위에 소망을 새기다

'암각화(巖刻畫)'란 바위그림입니다. 붓에 물감을 찍어 바위 위에 쓱쓱 그린 것이 아니라 바위를 쪼아 그림을 하나하나 새긴 것이지요. 무언가 간절한 마음이 있어야 이렇게 오랜 시간 정성을 들여 그림 작업을 할 수 있지 않을까요? 선사 시대 사람들은 소망과 기원을 담아 바위그림을 그렸답니다.

우리나라의 대표적인 암각화로는 1971년에 발견된 **울주 대곡리 반구대 암각화**와 1970년에 발견된 울주 천전리 각석이 있습니다. 이들 암각화에는 호랑이, 멧돼지, 토끼, 고래, 거북, 물고기 등 동물 그림과 들짐승이나 고래를 사냥하고 물고기를 잡는 사람의 모습이 새겨져 있지요.

반구대 암각화의 왼쪽 부분을 자세히 보세요. 고래, 돌고래 등 바다짐승을 면 쪼아 파기 기법으로 나타낸 것이 보이나요? 오른쪽 부분은 호랑이, 사슴, 멧돼지, 개, 곰, 산양, 여우 등을 선 쪼아 파기 기법으로 표현했지요.

이를 통해 두 가지 사실을 추측할 수 있어요. 선사 시대 사람들은 처음에 바다짐승 사냥을 하다가 나중에 들짐승 사냥을 했다는 것과 그림 양식이 면 쪼아 파기 기법에서 선 쪼아 파기 기법으로 바뀌었다는 사실이지요.

사람은 얼굴만 있거나 정면상 및 측면상, 배에 탄 모습 등으로 표현되었어요. 측면상의 경우에는 성기를 돌출시킨 점이 특징이지요. 도구로는 배, 울타리, 그물, 작살, 방패, 노처럼 보이는 물건 등을 표현했어요.

울주 대곡리 반구대 암각화 | 신석기, 높이 3m 너비 10m, 국보 제285호, 울산 울주

사냥과 어로의 성공을 기원하고자 태화강변의 커다란 바위 절벽에 새긴 그림이다. 그림에는 사냥감인 바다 및 육지 동물뿐 아니라 선사 시대 사람들의 구체적인 생활 모습까지 나타나 있다.

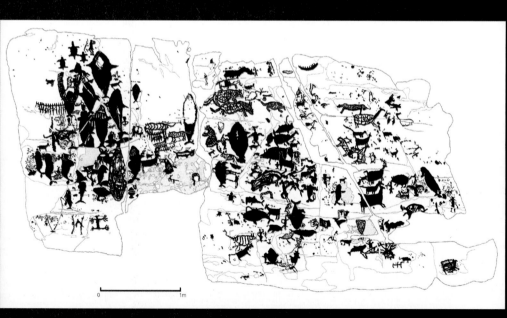

울주 대곡리 반구대 암각화 도면

신석기 시대 사람들은 선과 점을 이용해 다양한 짐승과 짐승을 사냥하는 장면을 실감 나게 표현했다. 사람들은 돌에 그림을 그리면서 사냥에서 성공하고 사냥감이 많아지길 빌었다. 따라서 암각화는 사냥 회화와 종교 회화라 볼 수 있다.

이를 통해 선사 시대 사람들이 암각화로 사냥과 어로의 성공을 기원했다는 것을 추정할 수 있습니다. 반구대 지역에서는 아마도 주술이나 제의가 행해졌을 거예요. 또한 나무 울타리에 갇힌 짐승 그림이 있는 것으로 보아 목축을 시작했다는 것도 알 수 있지요.

추상적 무늬에 세상을 담다

우리 민족은 선천적으로 추상적인 아름다움을 표현할 줄 알았습니다. 선사 시대부터 암각화를 통해 뛰어난 미의식을 마음껏 뽐냈지요.

울주 천전리 각석, 고령 장기리 암각화, 영주 가흥리 암각화, 경주 석장동 암각화, 영일 칠포리 암각화 등 많은 암각화에서 기하학적인 무늬들을 발견할 수 있어요.

우선 울주 천전리 각석을 보면 선으로 새긴 동심원무늬와 소용돌이

울주 천전리 각석 | 청동기, 높이 3m 너비 10m, 국보 제147호, 울산 울주
바위 윗부분에는 동물과 사람 모양을 쪼아파기로 새겼고 기하학적 무늬는 선각으로 새겼다. 아랫부분에는 선각으로 가늘게 기마 행렬 모습을 새겼다.

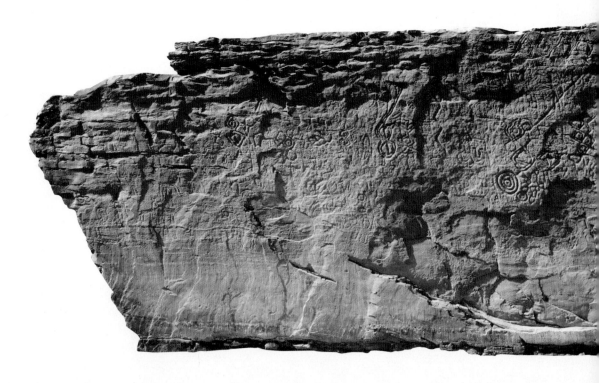

무늬, 마름모무늬 등 기하학적 무늬들이 많이 나타납니다. 동심원무늬는 태양이나 강물 등 자연을, 소용돌이무늬는 영원을, 마름모무늬는 생명을 상징하지요. 또 흥미롭게도 울주 천전리 각석에는 후대 신라 화랑이 새긴 글과 그림이 있어요. 귀족의 행렬이나 사람의 모습, 글씨 등을 통해 당시 생활상을 짐작할 수 있지요. 갑자기 선사 시대에서 신라 시대까지 시간 여행을 한 기분이 든다고요? 울주 천전리 각석은 한 번에 그려진 것이 아니라 오랜 시간에 걸쳐 그려졌으니 그럴 만도 하지요.

울주 천전리 각석 부분
각석 아랫부분에는 신라의 법흥왕과 왕비가 다녀간 흔적이 남아 있다. 화랑들의 이름도 새겨져 있다. 신라 시대의 글씨가 새겨져 있어 신라 사회를 연구하는 자료로서 가치가 크다.

　고령 장기리 암각화는 어떨까요? 이 암각화에는 동심원무늬와 네모무늬 등이 음각(陰刻, 조각할 때 조각판에 새김으로써 모든 선이 표면보다

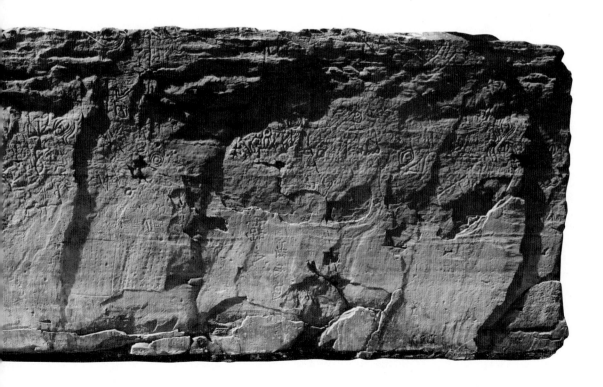

바위에 새겨진 신의 얼굴

암각화의 무늬는 크게 세 가지로 구분할 수 있다. 사람이나 동물의 모습을 나타내는 구체적인 모양, 동심원과 마름모 등 추상적인 무늬, 마지막은 '신의 얼굴(신면)'로 추정되는 얼굴 모양이다. 신의 얼굴은 고령 장기리 암각화에서 가장 복잡한 모습으로 나타난다. 다른 암각화에서는 좀 더 간결한 모습을 보이고 있다. 신의 얼굴은 암각화의 중앙에 새겨져 있어 암각화의 대표 문양이라 할 만하다.

영일 칠포리 암각화 부분 | 청동기, 높이 1.8m 너비 3m, 포항 흥해읍 칠포리
영주 가흥리 암각화와 비슷한 구도와 문양을 하고 있다. 신의 얼굴과 함께 동심원, 마름모 모양이 나타난다.

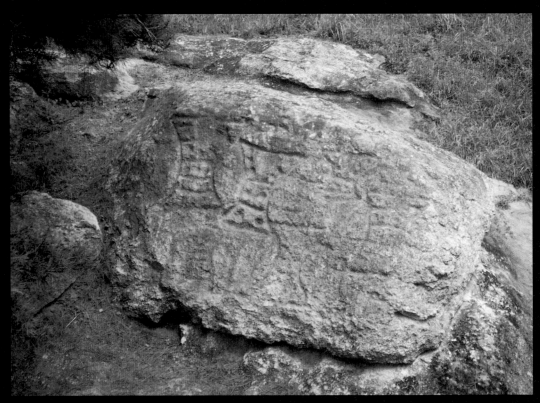

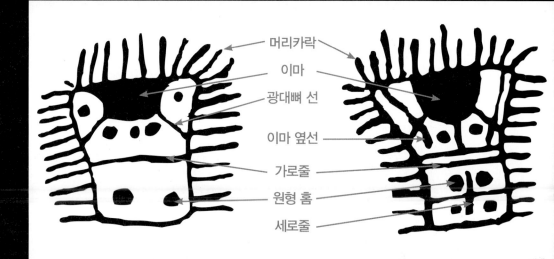

머리카락
이마
광대뼈 선
이마 옆선
가로줄
원형 홈
세로줄

고령 장기리 암각화의 신의 얼굴 부분 명칭

영주 가흥리 암각화 | 청동기, 높이 1~1.5m 너비 4.5m, 영주 가흥동
쪼아파기로 새긴 비슷한 문양이 배열되어 있다. 신의 얼굴을 비롯해 마름모, 사다리꼴, 동심원, 십자형 등 다양한 문양이 나타난다.

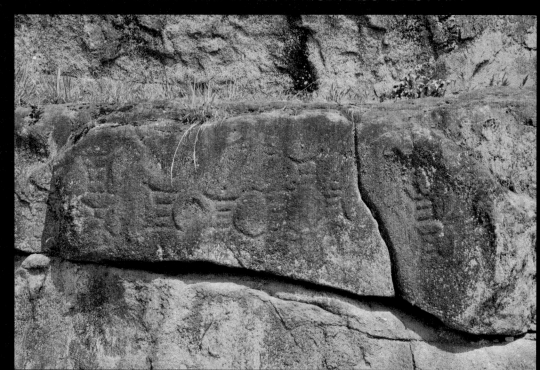

아래에 나타나게 만드는 기법)으로 새겨져 있습니다. 최근에 새긴 것처럼 꽤 선명하게 보이지 않나요? 자세히 보면 사람의 얼굴 모양 같은 무늬가 눈에 띕니다. 위로 삐죽 솟은 것은 머리카락이고 좌우로 뻗친 것은 수염인 듯 보여요. 얼굴 안에는 귀, 눈, 코, 입과 같은 구멍을 파고 좌우로 뻗어 올라간 뿔을 표현했지요.

　고령 장기리 암각화에서 동심원무늬는 태양신을 표현한 것으로 추정됩니다. 십자형무늬는 십자를 가운데 두고 주위를 둘러싼 '밭 전 (田)' 자 모양을 이루고 있어 부족 사회의 생활권을 뜻하는 것으로 보이지요. 사람 얼굴처럼 그린 무늬는 나쁜 기운을 물리치는 부적 역할을 했을 거예요. 이를 통해 태양신, 곧 천신에게 농경과 관련된 소원을 빌었음을 알 수 있습니다.

고령 장기리 암각화 | 선사, 높이 3m 너비 6m, 보물 제605호, 경북 고령군 고령읍
동심원, 십자형 등 기하학적 무늬를 볼 때 고령 장기리 암각화 주변은 사람들이 풍성한 생산을 기원하는 제사터였을 것이다.

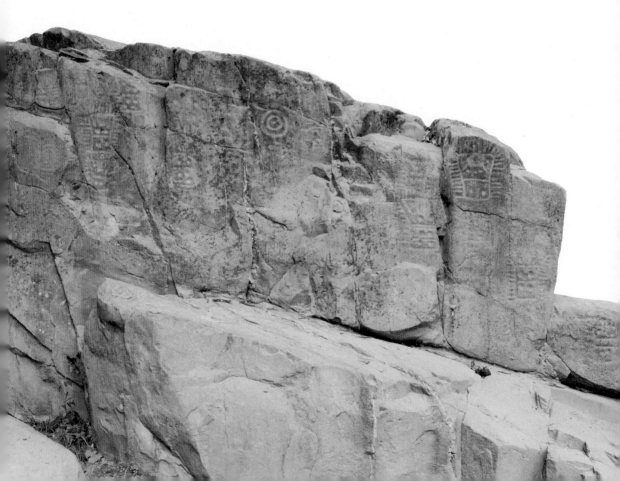

암각화를 통해 우리나라와 러시아를 잇는다고요?

암각화의 제작 연대에 관해서는 여러 의견이 있지만 대체로 청동기 시대라는 의견이 우세합니다. 따라서 청동기 문화가 전파된 경로를 살펴보면 암각화에 관한 비밀을 풀 수 있어요. 최근 학설에 의하면, 러시아 바이칼 호수 근처에서 비롯된 청동기 문화는 중국 북부를 거쳐 한반도까지 이르렀다고 합니다. 실제로 시베리아나 몽골, 중국 북부의 암각화와 우리나라의 암각화는 비슷한 경향을 보이지요. 예를 들면, 고령 장기리 암각화에서 볼 수 있는 사람 얼굴 모양 무늬는 시베리아 및 중국 북부 지역에서도 찾아볼 수 있어요. 차이가 있다면 고령 장기리 암각화의 무늬는 사각형에 가까운 얼굴이지만, 시베리아 등지에서 발견된 얼굴은 타원형이나 원형에 가깝다는 점이지요. 또한 반구대 암각화를 보면 '춤추는 사람'이라 불리는 무늬가 새겨져 있어요. 이 사람은 무릎을 굽힌 채 두 손을 얼굴 방향으로 추켜올리고 있지요. 이러한 인물상은 알타이 초원이나 남부 시베리아의 스키타이 시대 암각화에서도 발견되고 있어요. 한편, 울주 천전리 각석의 마름모무늬는 랴오허 문명 지역인 중국 츠펑 시에서 발견된 암각화의 무늬와 비슷하답니다.

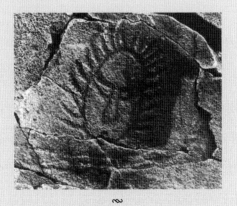

시베리아 암각화에 그려진 사람 얼굴

2 한국 회화의 진정한 시작 |
삼국 시대 회화

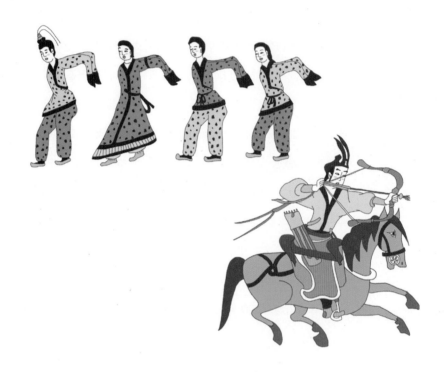

고구려, 백제, 신라 삼국은 고대 국가의 체제를 갖추고, 각각 독자적인 문화를 형성했습니다. 이 시대의 회화는 중국을 비롯한 다른 나라의 문화를 수용하면서 발전했고, 때로는 일본에 영향을 미치기도 했어요. 고구려의 회화는 중국과 인도, 서역의 회화 기법이 반영되어 독특하고 세련되었을 뿐 아니라 용감한 기상과 남성적 기질을 갖추고 있습니다. 백제의 회화는 인간미 넘치는 섬세한 느낌이 돋보이지요. 신라는 한반도 동남쪽에 치우쳐 있어 외래문화의 영향을 덜 받았기 때문에 신라의 회화는 비교적 향토적이면서 독창적인 성격을 띠고 있어요.

- 고구려 후기 고분에 주로 등장하는 사신도는 도교의 네 방위신을 나타낸 것이다.
- 일본 다카마쓰 고분 벽화를 통해 일본 회화가 우리나라의 삼국 회화로부터 많은 영향을 받았다는 것을 알 수 있다.
- 부여 능산리 고분 벽화는 백제 회화의 특징인 우아함과 부드러움을 잘 보여 준다.
- 신라 회화는 향토적이고 독창적인 성격을 띠고 있다.

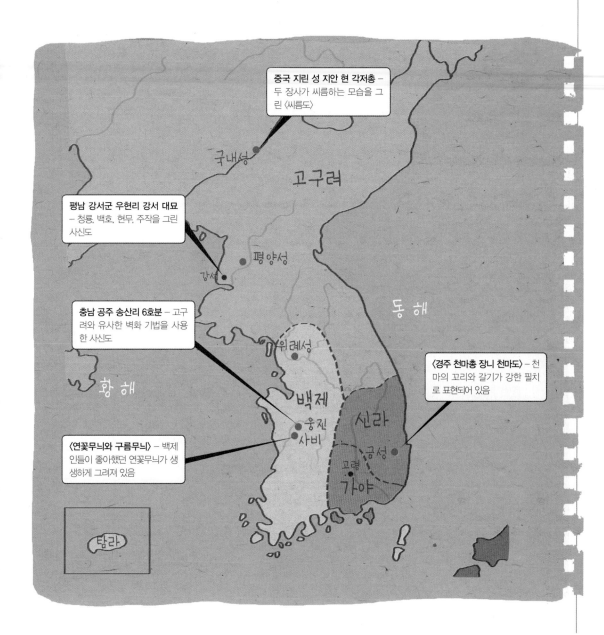

중국 지린 성 지안 현 각저총 – 두 장사가 씨름하는 모습을 그린 〈씨름도〉

평남 강서군 우현리 강서 대묘 – 청룡, 백호, 현무, 주작을 그린 사신도

충남 공주 송산리 6호분 – 고구려와 유사한 벽화 기법을 사용한 사신도

〈경주 천마총 장니 천마도〉 – 천마의 꼬리와 갈기가 강한 필치로 표현되어 있음

〈연꽃무늬와 구름무늬〉 – 백제인들이 좋아했던 연꽃무늬가 생생하게 그려져 있음

무덤 속에서 500명의 병사가 살아 숨 쉬다

고구려는 삼국 가운데 가장 먼저 중국과 서역의 회화 기법을 받아들여 고구려 특유의 회화를 발전시켰습니다. 일본의 옛 기록을 보면, 고구려 화가였던 담징이 채색이나 지묵 등의 제작 방법을 일본에 전했고, 가서일은 현재 일본 나라 현 중궁사에 보존된 〈천수국 만다라 수장〉의 밑그림 제작에 참여했다는 내용이 있어요. 하지만 아쉽게도 고분 벽화 외에는 지금까지 전하는 회화 작품을 찾기 어렵답니다.

고구려 회화의 정수는 통구와 평양 부근에 흩어져 있는 고분 벽화에 담겨 있습니다. 고구려 초기의 고분 벽화는 무덤 주인공의 초상이 대부분이었어요. 이 시기의 고분 벽화로는 황해도 안악군에 있는 안악 3호분, 평남 남포시 덕흥리 고분, 평남 용강군에 있는 용강 대총, 평남 순천군 천왕지신총, 평남 남포시 수렵총 등이 있지요.

〈천수국 만다라 수장〉 부분 |
아스카, 비단 바탕에 자수, 88.8 ×
81.8cm, 일본 주구지 소장
일본 쇼도쿠 태자의 명복과 극락
왕생을 빌기 위해 제작했다. 인물
이 입은 긴 저고리와 주름치마, 건
축물인 종루의 모습은 일본이 고
구려와 백제로부터 받은 영향을
보여 준다.

1949년에 발견된 안악 3호분의 고분 벽화는 현재까지 알려진 것 가운데 가장 오래된 것입니다. 시체가 안치된 넓은 널방에 그림이 가득 그려져 있어요. 남녀 주인공의 초상화와 부엌, 푸줏간, 외양간, 방앗간 등 생활 풍속과 관련된 내용이지요. 이 벽화들만 보아도 당시 주인공이 살았던 집과 생활 모습을 알 수 있어요.

이 무덤의 주인공이 누구인지 궁

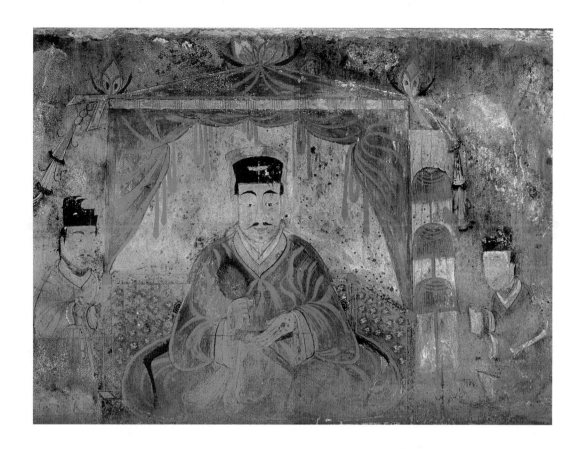

금하다고요? 서쪽 곁칸 입구의 문지기 머리 위에는 7행 68자의 글이 있습니다. 이 기록을 통해 안악 3호분이 357년에 죽은 동수의 무덤이라고 추측하고 있지요. 동수는 336년 고구려로 망명한 요동 사람이라고 알려졌어요. 북한 학계에서는 무덤의 주인을 고구려의 왕으로 보고 있답니다.

　회랑을 보면 소 수레를 탄 인물을 중심으로 많은 사람이 묘사된 〈대행렬도〉가 눈길을 끕니다. 이 벽화는 동벽 남쪽에서 북벽 서쪽까지 쭉 이어져 있어요. 하나의 주제로 그려진 전 세계의 고분 벽화 가운데 가장 많은 사람이 등장한 그림이지요. 그림에 나타나지 않은 뒷부분까

〈동수의 초상〉 | 고구려 4세기, 안악 3호분, 황해도 안악군
무덤 주인인 동수는 그림에 등장하는 사람들 가운데 유일하게 정면을 향하고 있다. 크기와 의복의 화려함으로 지위가 높았다는 것을 알 수 있다.

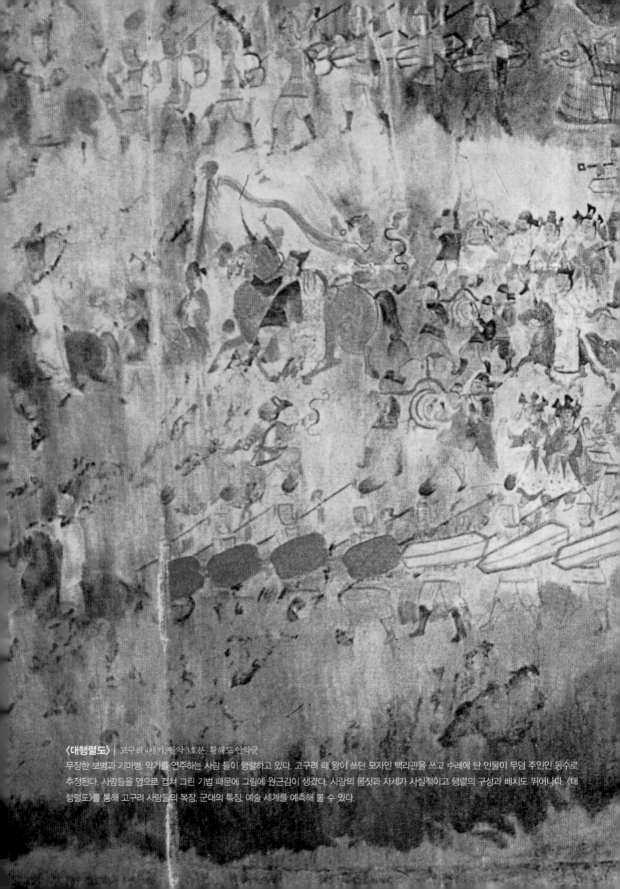

〈대행렬도〉 | 고구려 4세기, 안악 3호분, 황해도 안악군

무장한 보병과 기마병, 악기를 연주하는 사람 들이 행렬하고 있다. 고구려 때 왕이 쓰던 모자인 백라관을 쓰고 수레에 탄 인물이 무덤 주인인 동수로 추정된다. 사람들을 옆으로 겹쳐 그린 기법 때문에 그림에 원근감이 생겼다. 사람의 몸짓과 자세가 사실적이고 행렬의 구성과 배치도 뛰어나다. 〈대행렬도〉를 통해 고구려 사람들의 복장, 군대의 특징, 예술 세계를 예측해 볼 수 있다.

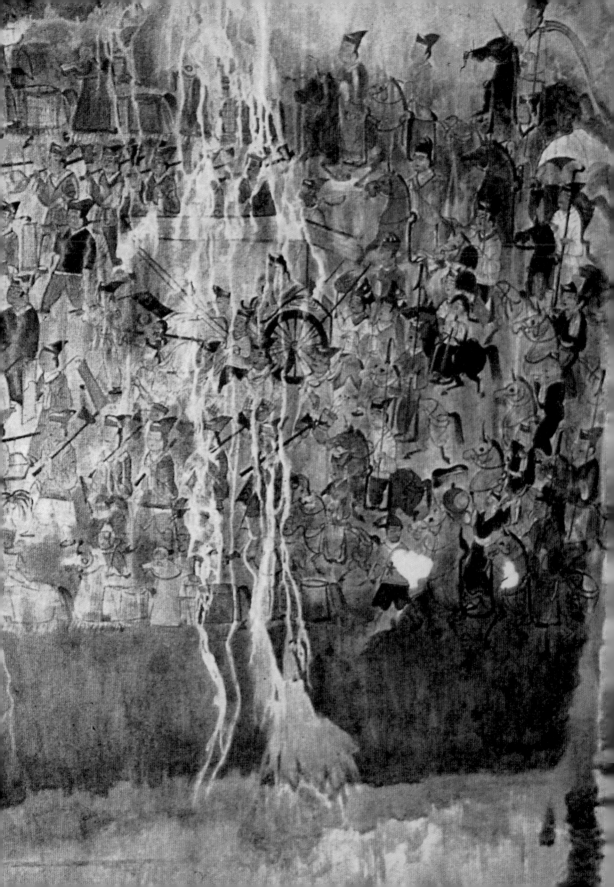

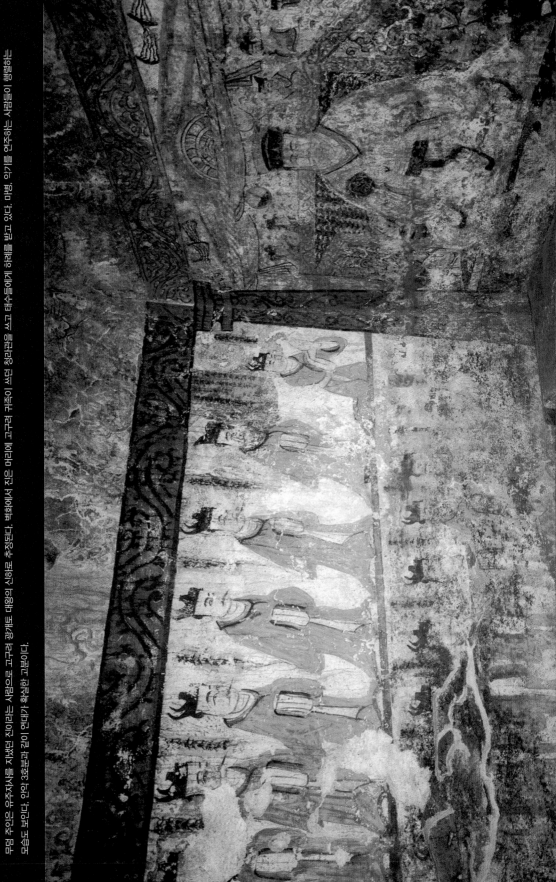

〈태수들에게 보고받는 유주자사〉 | 고구려 5세기. 덕흥리 고분. 남포 강서구역 덕흥동 무덤 주인은 유주자사를 지냈던 진이라는 사람으로 고구려 광개토 대왕의 신하로 추정된다. 벽화에서 진은 머리에 고구려 귀족이 쓰던 청라관을 쓰고 태수들에게 하례를 받고 있다. 매병. 악기를 연주하는 사람들이 행렬하는 모습도 보인다. 인약 3호분과 길이 연대가 확실한 고분이다.

지 포함하면 행렬도에 참가한 사람은 약 500명이라고 추측하고 있어요. 행렬의 주인공은 고구려 고국원왕이라는 의견도 있고, 안악 3호분의 주인인 동수라는 의견도 있지요.

이제 덕흥리 고분으로 자리를 옮겨 봅시다. 1976년에 발견된 덕흥리 고분은 무덤길, 앞방, 안방, 널길(무덤의 가장 안쪽에 있는 방으로 가는 길)로 이루어져 있어요. 앞방에서 안방으로 들어가는 입구 왼편에는 주인공의 초상이 그려져 있고, 앞방 서벽에는 주인공에게 절하는 13군 태수가 위아래 2단으로 묘사되어 있지요.

고구려 지배층의 호사스러운 일상

고구려 중기에는 어떤 고분 벽화가 그려졌을까요? 고구려 중기의 무덤으로는 중국 지린 성 지안 지역의 무용총, 각저총, 귀갑총 등과 평양 지역의 쌍영총, 성총, 개마총 등이 있습니다. 이 가운데 대표적으로 쌍영총, 무용총, 각저총의 고분 벽화에 관해 자세히 알아보도록 해요.

쌍영총은 평남 남포시 용강군 북쪽 언덕에 있는 흙무지 돌방무덤이에요. 이 무덤의 이름은 1913년 일본 사람들이 조사하면서 앞방과 뒷방 사이의 통로 좌우에 한 쌍의 팔각 돌기둥이 있는 것을 보고 붙인 것이랍니다.

벽화로는 뒷방 북벽에 주인공 부부상과 〈풍속도〉, 〈사신도〉가 있고, 동벽에는 아홉 명의 인물이 행진하는 모습을 그린 〈공양행렬도〉가 있어요. 사신도란 동서남북 각 방위를 보호하는 네 신인 청룡, 백호, 주작, 현무를 그린 그림을 말합니다. 흔히 고분 벽화는 사신을 뒷방에 배치하는데, 특이하게도 쌍영총에서는 앞방과 뒷방에 나누어 배치했어

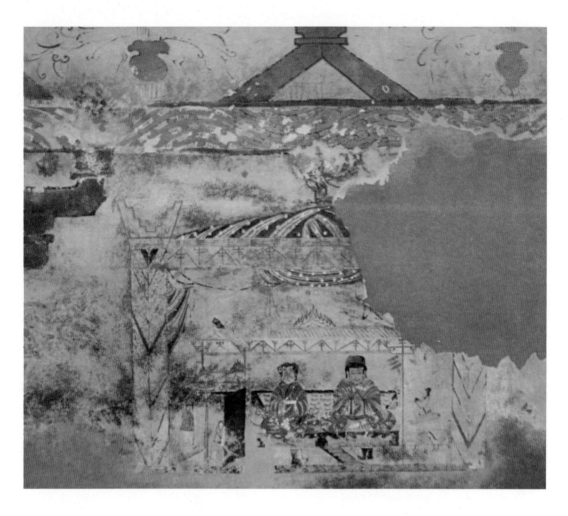

〈쌍영총 무덤 주인 부부 좌상〉

| 고구려 5세기, 쌍영총, 남포 용강군 용강읍

부부의 모습이 크고 화려하게 그려져 있고, 반면 시종은 작고 간략하게 표현되어 있다. 천막에는 봉황으로 보이는 새의 모습이 그려져 있다.

요. 청룡과 백호는 앞방의 동벽과 서벽에 배치하고, 주작과 현무는 뒷방의 남벽과 북벽에 배치했지요.

〈쌍영총 무덤 주인 부부 좌상〉을 보면 고구려 지배층이 얼마나 호사스러운 생활을 했는지 잘 알 수 있습니다. 호화로운 장막을 두르고 앉아 있는 주인공은 검은 관을 쓰고 붉은 줄이 있는 화려한 갈색 옷을 입고 있어요. 부인은 얹은머리를 하고 붉은 리본을 매었으며 뺨에는 붉은 연지를 찍어 아름답게 치장했지요.

고구려에서 국제 씨름 대회가 열리다

쌍영총과 더불어 고구려 중기 무덤을 대표하는 무용총은 1935년에 처음 발굴되었어요. 무용총이라는 이름은 벽면에 그려진 남녀가 줄을 지어 춤추는 모습에서 비롯되었지요.

무용총의 왼쪽 벽에는 〈무용도〉가 그려져 있고 오른쪽 벽에는 〈수렵도〉가 그려져 있습니다. 〈수렵도〉는 여러분에게도 익숙한 그림일 거예요. 사슴과 호랑이 등 산짐승들을 사냥하는 무사들의 모습을 통해 고구려인들의 굳센 정신과 기상을 엿볼 수 있지요. 〈수렵도〉의 왼쪽 끝을 보세요. 다른 무사들은 열심히 사냥하고 있는데 이 무사의 표정은 시무룩하네요. 억지로 사냥터에 끌려온 것일까요? 말도 주인의 마음을 아는 듯 뒷걸음치고 있는 것 같아요.

무용총과 쌍둥이 무덤으로 보일 정도로 가까이 있는 각저총은 겉모습이나 벽화의 내용이 무용총과 거의 비슷합니다. 1935년 처음 조사했을 때 널방 왼쪽 벽에 두 장사가 씨름하는 모습이 그려져 있어 각저총이라는 이름이 붙었어요. '각저(角觝)'는 두 사람이 씨름하듯이 맞붙어 힘을 겨루는 경기입니다. 고구려 시대에 하류층이 주로 즐겼지요.

각저총의 가운데 벽에는 주인공 부부의 모습이 그려져 있어요. 머릿수건을 쓴 부인이 고개를 수그리고 있는 걸 보니, 남편이 먼 여행지나 싸움터로 떠나며 작별하는 모습처럼 보입니다. 널방 오른쪽 벽에는 커다란 나무 옆에서 노인을 심판으로 삼아 씨름하는 두 사람의 모습이 그려져 있어요. 한 명은 고구려인이고 다른 한 명은 매부리코를 가진 중앙아시아계 인물로 보입니다. 천장은 덩굴무늬와 해, 달, 별자리무늬 등으로 화려하게 장식되어 있지요.

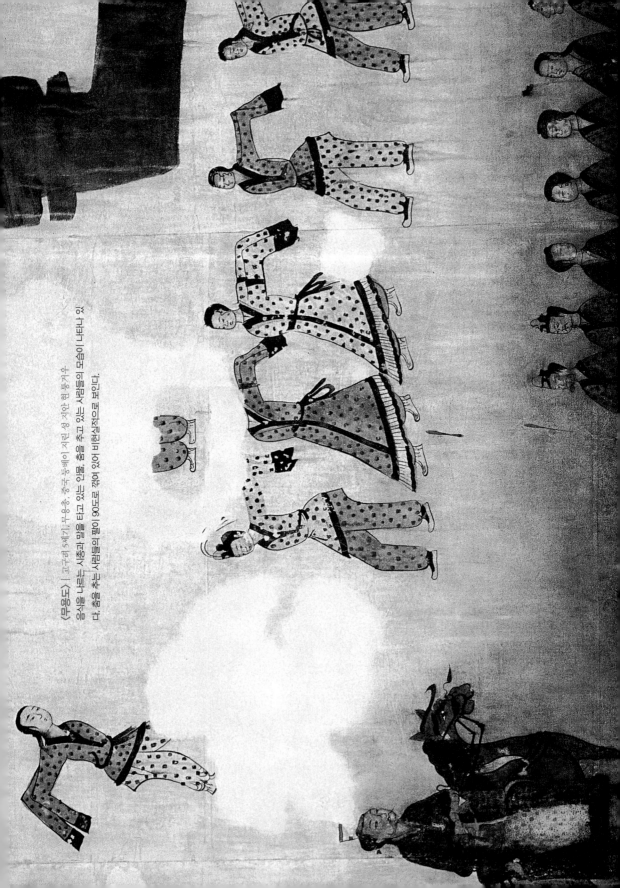

〈무용도〉| 고구려 5세기. 무용총. 무용총 주실 동벽에 그린 생기찬 원동카우 음식을 나르는 사종과 말을 타고 있는 인물, 춤을 추고 있는 사람들의 모습이 나타나 있다. 춤을 추는 사람들의 팔이 90도로 꺾여 있어 비현실적으로 보인다.

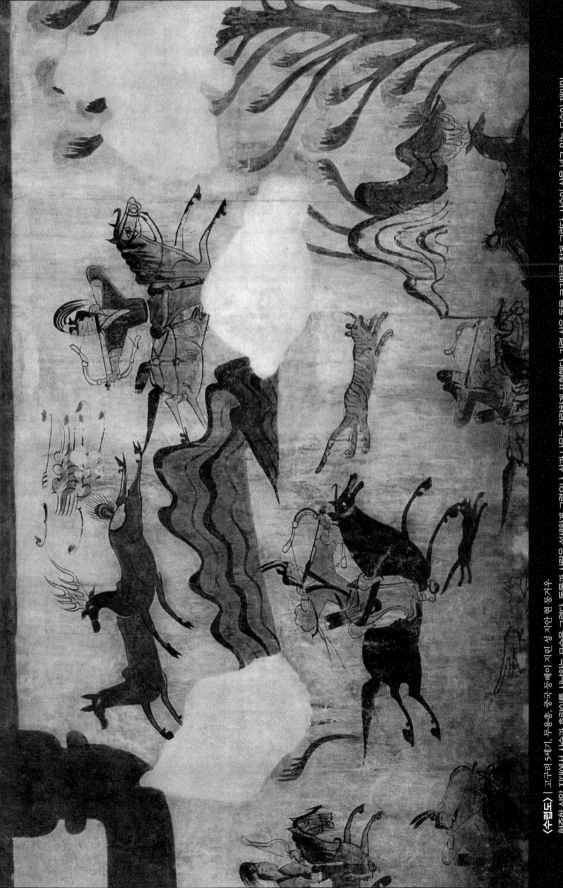

〈수렵도〉 | 고구려 5세기, 무용총. 중국 둥베이 지린 성 지안 현 퉁거우

험준한 산악 지대에서 사슴과 호랑이를 사냥하는 모습을 그렸다. 산과 나무는 간략하게 표현했으나, 동물과 사람은 섬세하게 그렸다. 가령 산으로 동물 크기만큼 작게 그렸다. 사람이 선을 넘고 있는 모습이 재미있다. 고구려 사람들의 기개를 훌륭하게 표현한 작품으로 평가된다.

〈씨름도〉 | 고구려 5세기 후반~6세기 초, 각저총, 중국 둥베이 지린 성 지안 현

건장한 남자 두 명이 씨름하는 모습을 그린 그림이다. 씨름하는 모습을 바라보고 있다. 씨름하는 남자들 왼쪽으로 보이는 나무는 하늘과 인간 세계를 잇는 성징이
다, 따라서 그림의 씨름은 의례적 행위라고 추정된다. 심판으로 보이는 노인이 씨름하는 남자들을 바라보고 있다. 씨름하는 남자를 왼쪽과 나무도 하늘과 인간 세계를 잇는 성징이
다, 근육의 모양까지 섬세하게 그렸다. 근육의 모양까지 섬세하게 그렸다.

〈주인 부부의 실내 생활〉 고구려 5세기 후반~6세기 초, 각저총. 중국 둥베이 지방 성위엔. 휘장이 둘러진 장막 안에 앉아 있는 주인 부부의 모습을 담고 있다. 남자의 모습은 중앙에 크게 그려져 있고 두 명의 부인이 남편을 모시고 있는 듯하다.

상상의 동물이 사방을 지키다

고구려 후기의 고분 벽화는 어떠했을까요? 이 시기에는 풍속도가 점차 사라지고, 중기에 천장에 그려졌던 사신도가 널방 벽에 나타나게 됩니다. 전기와 중기의 고분 벽화에서는 불교 사상이 깃든 연꽃 그림이 곳곳에 그려졌지만, 후기에는 사신도의 중요도가 훨씬 커졌어요.

이러한 변화가 나타난 이유는 당시 중국 도교의 영향을 받아 사신도가 유행했기 때문입니다. 도교는 산천 숭배 사상과 불로장생을 추구하는 신선 사상이 결합해 발달했어요. 사신도는 도교의 네 방위신을 그린 그림이에요. 고구려 사람들을 사신도를 즐겨 그렸지요.

이전의 벽화 무덤은 지안 지역이나 용강군에 많았지만 후기에는 평양 부근에 많아졌어요. 이것은 427년 장수왕이 평양으로 천도한 것과 관련 있다고 볼 수 있지요. 고구려 후기의 무덤으로는 중국 지린 성 지안 통구 사신총, 평남 중화군 진파리 1호분과 진파리 4호분, 평남 강서군 우현리 삼묘 등이 있답니다.

먼저 통구 사신총부터 살펴볼까요? 통구 사신총은 널길과 널방으로 이루어진 한 칸 무덤입니다. 천장에는 해와 달, 별자리, 용, 인동 덩굴 무늬, 연꽃무늬 등과 천인, 신선들이 그려져 있어요. 벽화의 색채는 붉은색, 녹청색, 옅은 자색, 황토색, 갈색 등 다양하고 화려하지요.

통구 사신총의 벽화 가운데 〈현무도〉가 가장 압권이라 할 만합니다. 뱀이 몸을 비틀어 거북을 휘감고 있네요. 뱀과 거북이 서로를 마주 보며 으르렁거리는 모습에서 강한 역동성이 느껴지지 않나요? 혹자는 뱀과 거북이 서로 꼬리를 휘감고 있는 모습이 암수의 격정적인 사랑을 표현하고 있다고 해석하기도 한답니다.

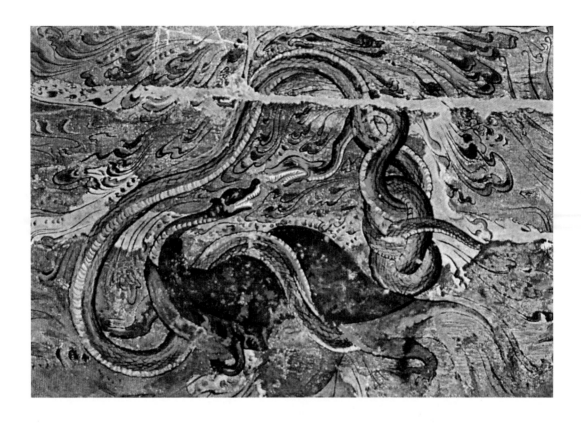

사신도 하면 강서군 우현리 삼묘 가운데 강서 대묘와 강서 중묘를
빼놓을 수 없습니다. 강서 대묘로 들어가면 매끈하게 다듬은 화강암
표면에 사신도가 그려져 있어요. 널방 남벽의 왼쪽과 오른쪽에는 비
슷한 모습의 주작이 한 마리씩 그려져 있고, 널방 동벽에는 청룡, 서벽
에는 백호, 북벽에는 현무, 천장 중앙에는 황룡이 그려져 있지요.

청룡과 백호는 날렵한 자태를 뽐내고 있고, 주작은 당장에라도 하
늘로 날아오를 듯한 모습이에요. 현무는 뱀이 거북을 휘감은 모습이
통구 사신총의 현무와 비슷해 보입니다. 하지만 거북과 뱀은 마주 보
고 으르렁거리는 것이 아니라 비스듬히 위를 쳐다보고 있어요. 전체
적인 구도는 짜임새가 있어 균형감이 느껴지지요.

〈현무도〉 | 고구려 6세기, 통구
사신총, 중국 등베이 지린 성
거북과 뱀이 혀를 내밀고 마주 보
고 있다. 고구려 고분 벽화 가운데
역동성이 가장 두드러진다. 주변
의 비운무늬, 즉 바람에 흩날리는
구름의 모습은 벽화가 풍기는 강
렬한 느낌을 더욱 강조한다.

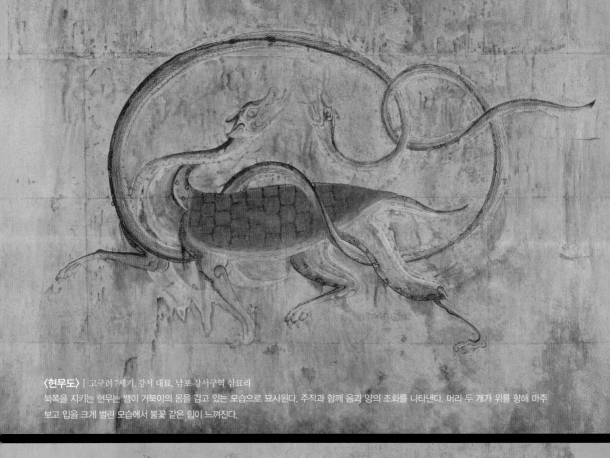

〈현무도〉 | 고구려 7세기, 강서 대묘, 남포 강서구역 삼묘리

북쪽을 지키는 현무는 뱀이 거북이의 몸을 감고 있는 모습으로 묘사된다. 주작과 함께 음과 양의 조화를 나타낸다. 머리 두 개가 위를 향해 마주
보고 입을 크게 벌린 모습에서 불꽃 같은 힘이 느껴진다.

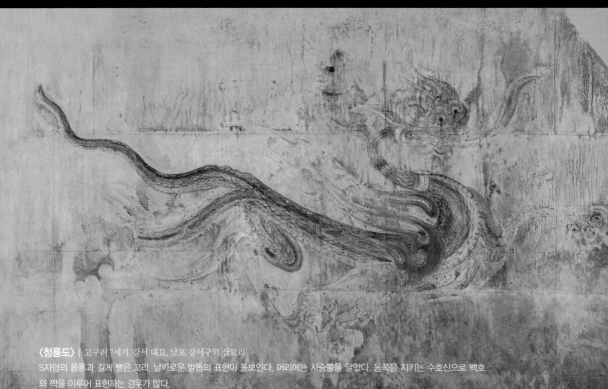

〈청룡도〉 | 고구려 7세기, 강서 대묘, 남포 강서구역 삼묘리

S자형의 몸통과 길게 뻗은 꼬리, 날카로운 발톱의 표현이 돋보인다. 머리에는 사슴뿔을 달았다. 동쪽을 지키는 수호신으로 백호
와 짝을 이루어 표현하는 경우가 많다.

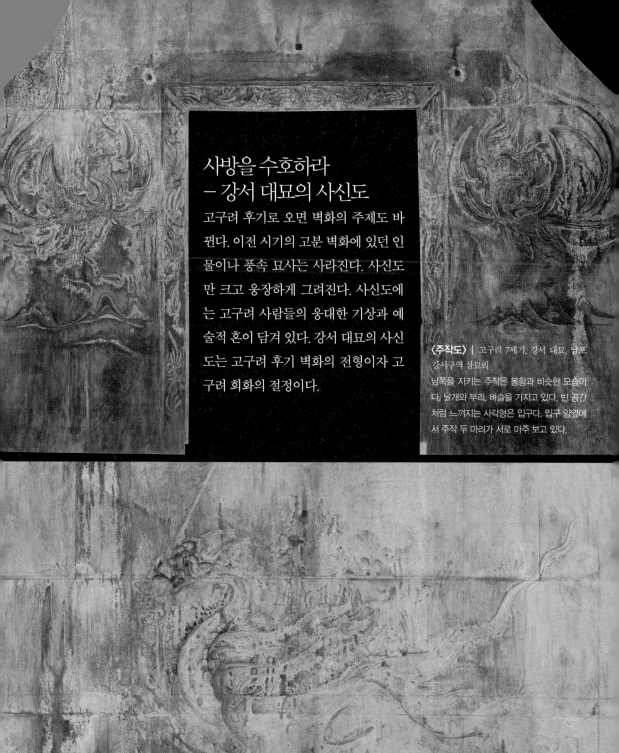

사방을 수호하라
– 강서 대묘의 사신도

고구려 후기로 오면 벽화의 주제도 바뀐다. 이전 시기의 고분 벽화에 있던 인물이나 풍속 묘사는 사라진다. 사신도만 크고 웅장하게 그려진다. 사신도에는 고구려 사람들의 웅대한 기상과 예술적 혼이 담겨 있다. 강서 대묘의 사신도는 고구려 후기 벽화의 전형이자 고구려 회화의 절정이다.

〈주작도〉 | 고구려 7세기, 강서 대묘, 남포 강서구역 삼묘리

남쪽을 지키는 주작은 봉황과 비슷한 모습이다. 날개와 부리, 벼슬을 가지고 있다. 빈 공간처럼 느껴지는 사각형은 입구다. 입구 양옆에서 주작 두 마리가 서로 마주 보고 있다.

〈백호도〉 | 고구려 7세기, 강서 대묘, 남포 강서구역 삼묘리

기본적으로 〈청룡도〉와 비슷한 구도로 그린다. 서쪽을 지키는 백호는 청룡과 함께 나쁜 기운을 물리치는 벽사의 역할을 한다. 호랑이를 신성시해 만든 상상의 동물이다.

고구려 한류가 일본에 불다

이렇듯 고구려인들은 활력이 넘치는 필치로 강인함과 패기가 느껴지는 화풍을 형성했습니다. 고구려의 화풍은 주변 나라에도 영향을 미쳤어요. 예를 들면, 평남 강서군 수산리 고분 벽화인 〈행렬도〉에 묘사된 부인과 일본 다카마쓰 고분 벽화에 그려진 인물들의 색동 주름치마와 머리 스타일 등은 매우 비슷하답니다.

주름치마는 고구려에서 5세기 정도에 발달한 옷이에요. 이 전통이 일본에까지 전해졌다는 것을 수산리 고분 벽화와 다카마쓰 고분 벽화를 비교하면 알 수 있지요. 다카마쓰 고분의 사신도 역시 강서 대묘와 강서 중묘의 사신도와 비슷한 양식과 기법을 보여요. 이처럼 고구려의 회화는 우리나라뿐만 아니라 동아시아의 미술사에서도 비중이 크답니다.

〈행렬도〉 부분(왼쪽) | 고구려 5세기, 수산리 고분, 남포 강서구역 수산리
〈행렬도〉의 여자 주인공 모습을 통해 고구려 상류 계층의 여인이 어떻게 옷을 입었는지 알아볼 수 있다.

〈여인들〉(오른쪽) | 아스카 7세기 말~8세기 초, 다카마쓰 고분, 일본 나라 현 다카이치 군 아스카 촌 히라타
길게 내려오는 저고리와 주름잡힌 치마의 표현이 수산리 고분 벽화에 그려진 여인을 연상시킨다.

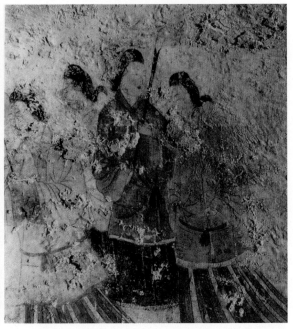

연꽃이 바람을 타고 빠져나가다

세련되고 우아한 문화를 발전시킨 백제는 회화 예술 역시 높은 수준에 이르렀을 거라 예상할 수 있습니다. 하지만 아쉽게도 백제의 회화는 전해지는 작품 수가 많지 않아 특징을 파악하기 쉽지 않아요.

고구려와 마찬가지로 백제 회화의 특징도 주로 고분 벽화를 통해서 파악할 수 있습니다. 벽화가 남아 있는 무덤으로는 충남 공주시에 있는 공주 송산리 6호분과 충남 부여군에 있는 부여 능산리 고분이 있지요.

공주 송산리 고분군은 웅진(지금의 공주)이 도읍이었던 시기에 재위한 왕들과 왕족들의 무덤입니다. 웅진은 문주왕이 475년 도읍을 옮겨

〈연꽃무늬와 구름무늬〉 | 백제 6세기 중엽~7세기 중엽, 부여 능산리 고분, 충남 부여군 부여읍 능산리
천장에는 연꽃무늬와 구름무늬가, 옆면에는 사신도가 그려져 있다. 부여 능산리 고분 벽화는 백제 후기 고분 미술이 고구려와 남조로부터 받은 영향을 백제식으로 완전히 소화했다는 것을 보여 준다.

온 후 다시 성왕이 538년 사비(지금의 부여)로 천도하기 전까지 63년 간 백제의 도읍지였어요. 그래서 공주 송산리 고분군은 백제 문화를 이해하는 데 도움을 주지요. 공주 송산리 6호분에는 사신도가 그려져 있는데, 벽화 기법이나 사신의 주제가 고구려 고분 벽화와 같아요. 이를 통해 백제 역시 고구려의 영향을 받았다는 사실을 알 수 있지요.

부여 능산리 고분 벽화는 백제 특유의 우아함과 부드러움을 잘 보여 줍니다. 무덤 천장에는 모양과 색채가 또렷하고 화려한 〈연꽃무늬와 구름무늬〉가 그려져 있어요. 연꽃이 금방이라도 바람에 실려 무덤 밖으로 빠져나갈 것처럼 보이지 않나요? 생생하게 그려진 연꽃은 백제인들이 좋아하던 작품 소재였습니다. 진흙 속에서 피어나는 연꽃을 풍요나 생명, 창조의 의미로 생각했기 때문이지요.

천마총의 동물은 말인가 기린인가

신라의 회화는 고구려와 백제의 회화와는 달리 외부의 영향을 덜 받았어요. 어느 정도 영향을 받았다 해도 신라만의 독창적인 감각으로 재창조했지요. 하지만 신라의 회화 작품도 현재 전하는 것이 아주 적답니다.

1973년 경북 경주시 황남동 천마총 155호분에서 발견된 〈경주 천마총 장니 천마도〉는 말 탄 사람의 발에 진흙이 튀지 않도록 말의 배 부분에 대는 장니에 그린 그림입니다. 겉면에 천마를 그리고 그 외곽에 흰색, 갈색, 황색, 흑색의 인동무늬를 채색해서 넣었지요. 천마의 갈기와 꼬리털은 손을 대면 벨 것처럼 날카롭게 표현되었어요. 입에서 불을 내뿜으며 힘차게 달리는 모습을 강한 필치로 그렸지요.

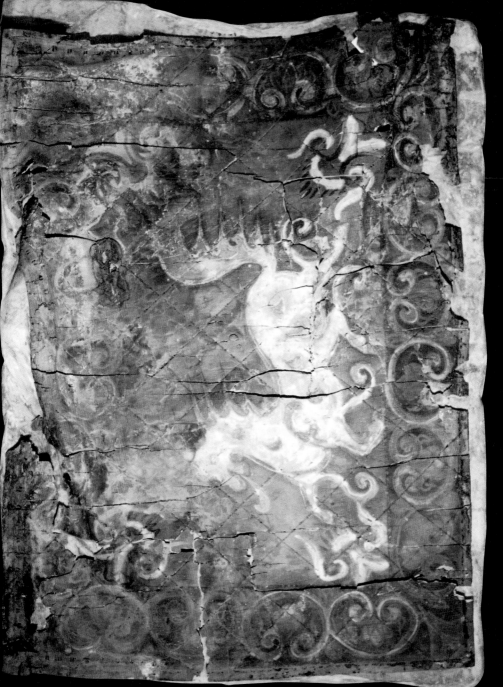

〈경주 천마총 장니 천마도〉| 신라 5~6세기, 경주 황남동 천마총, 53×75cm, 국보 제207호, 국립경주박물관 소장

신라 화화로는 유일하게 전하는 작품이다. 하늘을 나는 듯한 천마의 모습과 주변의 영룡무늬가 고구려의 고분 벽화와 비슷하다. 고구려 고분으로부터 영향을 받았다는 사람들 알 수 있다.

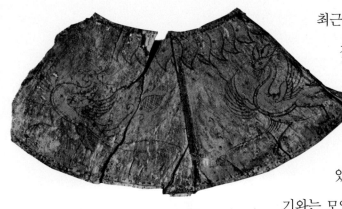

〈서조도 채화판〉 | 신라 5~6세기, 경주 황남동 천마총, 바깥지름 40cm 안지름 16cm, 국립경주박물관 소장
상서로운 새(서조)의 모습이 그려진 판이다. 자작나무 껍질 위에 채색을 한 것이다. 같은 고분에서 말을 탄 사람이 그려져 있는 채화판도 출토되었다.

최근 〈경주 천마총 장니 천마도〉에 그려진 것이 말이냐, 상상 속의 동물인 기린이냐를 두고 논쟁이 벌어졌습니다. 이 그림을 적외선 촬영한 결과 정수리 한가운데에 뿔 하나가 있다는 것을 확인한 것이지요. 다른 갈기와는 모양이 달라서 뿔이 틀림없고, 뿔을 가진 천마는 없다는 이유로 기린이라는 주장이 나오게 되었어요.

하지만 반대 의견도 만만치 않아요. 뿔 모양은 단순한 갈기일 뿐이고, 전체적인 모습이 말의 형상이므로 기린이 아니라 천마가 맞다는 주장이지요. 이 논란은 아직 결론이 나지 않아 당분간은 계속될 것 같습니다.

역시 천마총에서 발견된 〈서조도 채화판〉은 상서로운 새와 연꽃무늬가 그려진 도넛 모양의 둥근 판입니다. 자작나무 껍질로 된 부채 모양의 작은 판 여덟 개를 이어 붙여 만들었지요. 새의 머리 모양은 두 가지예요. 하나는 쥐의 머리 모양이고 다른 하나는 봉황의 머리 같은 모양이지요. 그러나 몸체 부분은 모습이 거의 비슷해요. 새의 날개가 반원형으로 위로 올라간 형태나 'S' 자형을 이루는 것은 강서 중묘에 그려진 〈주작도〉와 비슷합니다.

오방색에 담긴 의미는 무엇일까요?

옛날부터 우리 민족은 오방색을 즐겨 사용했습니다. 우리나라 전통 색채인 오방색은 음양오행(陰陽五行) 사상에 따라 동, 서, 남, 북, 중앙으로 나누고 다섯 가지 색으로 각 방향을 상징적으로 표현한 것이에요. 오행은 만물을 이루는 목(木), 금(金), 화(火), 수(水), 토(土)를 가리킨답니다. 우리 민족은 우주나 인간 사회의 모든 현상이 음양오행의 원리에 의해 작동한다고 생각했어요. 그렇다면 각 방향과 오행, 그리고 오방색은 서로 어떻게 연결되어 있을까요? 우선 동쪽은 태양이 떠올라 만물이 생성하고 나무(木)가 많아 푸르므로 청색을 의미했습니다. 서쪽은 쇠(金)가 많다고 생각해 쇠의 색으로 본 백색으로 나타냈어요. 항상 해가 강렬한(火) 남쪽은 만물이 무성해 적색으로 나타냈고, 깊은 골이 있어 물(水)이 있다고 여겨진 북쪽은 흑색으로 표현했답니다. 중앙은 땅(土)의 중심에 해당한다고 보아 광명을 상징하는 황색으로 표현했지요. 고구려 고분 벽화의 사신도를 통해서도 오방색의 특징을 잘 알 수 있습니다. 오방색은 궁궐이나 사찰 등의 단청을 칠할 때나 음식, 의복 등 일상생활에도 많이 사용했어요. 우리의 생활과 밀접하게 관련을 맺어 온 오방색은 진정한 우리나라의 색채라 할 수 있지요.

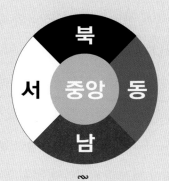

각 방향을 상징하는 오방색

3 한국 회화의 여명을 열다 |
남북국 시대 회화

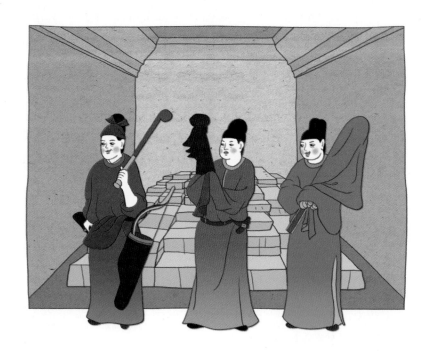

남북국 시대는 남쪽에 삼국을 통일한 신라와 북쪽에 고구려를 계승한 발해가 양립한 시대를 말합니다. 통일 신라 회화는 통일 이전 신라에 이어 회화의 양식이나 주제가 크게 바뀌지 않았고, 발해의 회화에는 고구려의 특징이 많이 남아 있어요. 이 시대의 회화 역시 무덤이나 사료를 통해 파악할 수 있지만, 자료가 많지 않아 정확한 미의식을 파악하기는 어렵습니다. 통일 신라 시대에는 많은 화가가 배출되었지만 현존하는 그림이 없어요. 발해 역시 도자기 파편이나 정효 공주 무덤의 벽화를 통해서만 회화의 특징을 살펴볼 수 있지요.

- 남북국 시대 회화에 대한 자료는 남아 있는 것이 많이 없다.
- 〈대방광불화엄경 변상도〉는 현존하는 유일한 남북국 시대 회화 작품이다.
- 정효 공주 무덤 벽화는 발해의 의복 연구에 귀중한 자료다.

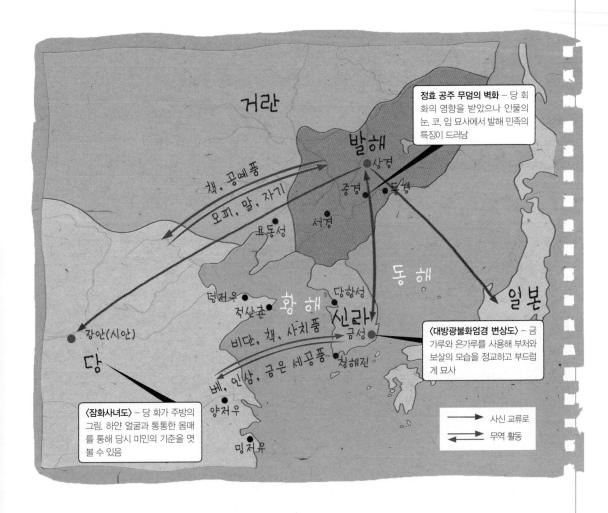

정효 공주 무덤의 벽화 – 당 회화의 영향을 받았으나 인물의 눈, 코, 입 묘사에서 발해 민족의 특징이 드러남

〈대방광불화엄경 변상도〉 – 금가루와 은가루를 사용해 부처와 보살의 모습을 정교하고 부드럽게 묘사

〈잠화사녀도〉 – 당 화가 주방의 그림. 하얀 얼굴과 통통한 몸매를 통해 당시 미인의 기준을 엿볼 수 있음

거란

발해

상경

중경 동경

서경

요동성

장안(시안)

당

덩저우
적산촌

황해

당항성

동해

일본

신라
금성

청해진

비단, 책, 사치품

배, 인삼, 금은 세공품

양저우

밍저우

책, 공예품

오피, 말, 자기

→ 사신 교류로
← 무역 활동

신라 미인은 가느다란 손과 통통한 몸매가 기준!

통일 신라 시대에는 불교를 수용해서 사상을 통합했습니다. 회화에도 이러한 불교적인 특징이 표현되어 있지요. 이 시대의 회화는 사실적인 기법을 주로 사용했어요. 이는 실물 그대로를 표현하기 위해서가 아니라 이상적으로 완벽한 미의 세계를 나타내기 위해서였지요. 화가들은 그림을 통해 조화로운 세계를 창조하려고 했던 것이 아닐까요?

솔거는 통일 신라 시대의 대표적인 화가입니다. 솔거가 언제 태어나고 죽었는지는 정확하게 알려지지 않았어요. 하지만 진주의 단속사에 〈유마상〉을 그렸다는 사실이나, 황룡사의 〈노송도〉에 얽힌 이야기 등으로 미루어 볼 때 통일 신라 시대에 활동한 화가라는 것을 알 수 있지요.

〈노송도〉에 얽힌 이야기가 궁금하다고요? 이 일화는 꽤 유명합니

〈잠화사녀도〉, 주방 | 당 8세기, 비단에 채색, 46×180cm, 중국 랴오닝성박물관 소장
통일 신라 사람들이 주방의 그림을 사서 귀국했다는 기록이 있다. 이를 통해 당시 당과 통일 신라 사이에 문화 교류가 활발했다는 사실을 알 수 있다.

다. 솔거가 황룡사의 벽에 그린 〈노송도〉는 너무 진짜 같아서 까마귀나 제비, 참새 등이 종종 날아들다 벽에 부딪혀 떨어졌다고 해요.

솔거에 관한 전설적인 이야기가 또 하나 있습니다. 가난한 집안에서 태어난 솔거는 그림 그리기를 좋아했으나 스승이 없었어요. 솔거는 가르침을 받고 싶다고 하늘에 빌었지요. 그러자 꿈에 노인의 모습을 한 단군이 나타나 신령한 붓을 주었어요. 꿈에서 깨어난 솔거는 큰 깨달음을 얻고 단군의 모습을 1,000장 가까이 그렸다고 합니다. 이처럼 솔거는 매우 사실적이면서도 기운이 넘치는 채색화에 뛰어났고 불교 회화도 잘 그렸다고 전해요.

신라 사람들은 중국 당의 대표적 인물 화가인 주방의 그림을 많이 사들였다고 합니다. 주방은 인물화 가운데 특히 미인도를 잘 그렸다고 해요. 대표적인 작품으로 〈잠화사녀도〉가 있지요. '사녀(仕女)'는 귀

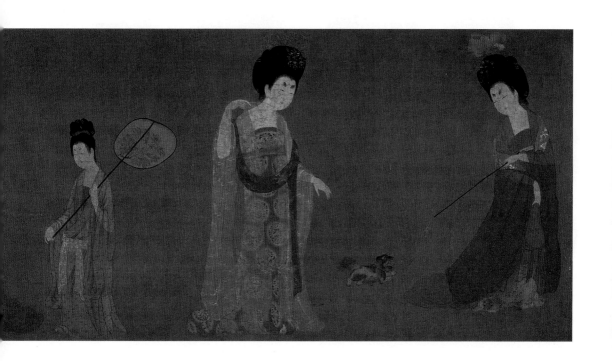

부인과 궁녀를 뜻한답니다. 주방은 하얗게 분칠한 미인의 얼굴과 가느다란 손가락, 속이 비치는 옷, 통통한 몸매 등을 정교하고 섬세하게 표현했어요. 〈잠화사녀도〉를 보면 당시 통일 신라에서 미인의 기준이 어땠는지 짐작할 수 있겠지요?

꽃으로 장엄한 경전을 만들다

정교하고 섬세한 표현력을 따지자면 1977년에 발견된 〈대방광불화엄경 변상도〉도 절대 뒤지지 않습니다. 이 그림은 대체 어떤 내용을 담고 있기에 이름이 이렇게 길고 어려운 것일까요? 우선 '대방광불화엄경(大方廣佛華嚴經)'은 그대로 풀이하면 '크고 반듯하며 넓은 부처의 세계를 여러 꽃으로 장엄하게 만든 경전'입니다. 『화엄경』의 정식 명칭

〈대방광불화엄경 변상도〉 바깥·안 | 통일 신라 755년, 25.7×10.9cm, 국보 제196호, 삼성미술관 리움 소장
『신라 백지묵서 대방광불화엄경』의 43~45권 표지 안쪽에 그려진 그림이 변상도다. 부처가 2층 누각의 1층에서 설법하고 있다. 바깥쪽에는 보상화무늬와 신장상(불교의 수호신)이 그려져 있다. 현존하는 유일한 남북국 회화 작품이다.

이지요.

『화엄경』은 불교의 핵심을 가장 잘 담고 있는 경전입니다. 부처가 큰 도를 깨달아 부처가 된 장면부터 시작되지요. 세상을 구성하는 무수한 보살들과 신적 존재들이 이 사건을 보고 찬탄하는 내용으로 이어져요. 『화엄경』은 고려 시대에 선교(禪敎) 합일에 기여해 한국 불교를 특징지었습니다. '변상도(變相圖)'는 '경전의 내용을 그린 그림'을 의미하지요. 정리하면 〈대방광불화엄경 변상도〉는 '화엄경의 내용을 그린 그림'이라는 뜻이에요.

〈대방광불화엄경 변상도〉는 자색 닥나무 종이에 금가루와 은가루를 써서 그렸는데 안쪽과 바깥쪽에 모두 그림이 그려져 있어요. 원래 앞뒤로 한 장이었던 그림이 두 조각 난 것이지요. 이 작품에서는 부처와 보살들의 자연스럽고 균형 잡힌 자태를 정교하게 실선으로 묘사했습니다. 부드러운 곡선과 정교한 선의 조화는 통일 신라 회화의 특징이라고 할 수 있어요.

발해, 고구려의 전통을 계승하다

발해의 회화는 고구려의 전통을 계승하고 당의 영향을 받으면서 발전했습니다. 하지만 지금까지 전하는 순수 회화 작품은 없어요. 그나마 발해 회화의 특징은 역시 고분 벽화를 통해서 살펴볼 수 있지요.

정효 공주 무덤은 1980년 지린 성 룽터우 산에서 발굴되었어요. 정효 공주는 발해 제3대 문왕의 넷째 딸로 757년에 태어나 792년에 사망했습니다. 정효 공주 무덤에는 주로 인물이 그려져 있어요. 널길과 북쪽 벽에 각각 두 명씩 그려져 있고, 동쪽 벽과 서쪽 벽에 각각 네 명

씩 총 열두 명의 호위병, 악사, 내시 등이 그려져 있지요. 무덤의 주인공인 정효 공주는 그려져 있지 않답니다.

　이 인물들을 살펴보면 하얗게 칠한 얼굴은 둥글고 커서 풍만해 보여요. 눈은 작고 눈썹은 가늘며 코가 낮고 뺨은 둥급니다. 붉은 입술은 작고 동그랗게 표현되었지요. 인물들의 풍만한 몸매나 복장에는 당대 인물화의 일반적인 특징이 담겨 있지만 눈, 코, 입 등 세부 표현과 옷차림 등에는 발해 민족의 특징이 드러나 있어요.

정효 공주 무덤 복원 모습
국립 민속 박물관에서 고증을 통해 실제 크기로 제작·전시한 모습이다. 벽면의 인물들은 모자를 쓰고 품이 큰 긴 옷을 입고 허리띠를 찬 모습으로 묘사되어 있다. 정효 공주 무덤 벽화는 발해의 의복 연구에 중요한 자료다.

솔거가 국가에 소속된 화원이었다고요?

채전은 채색하는 일을 하던 관청입니다. 조선 시대에 그림 그리는 일을 관장하기 위해 설치했던 관서인 '도화서'에 해당하지요. 채전은 651년(진덕 여왕 5년)에 처음 설치되었다가 759년(경덕왕 18년)에 '전채서'로 이름을 고치고, 776년(혜공왕 12년) 다시 채전이라 했습니다. 조선 시대에도 도화서의 별칭이 채전이었어요. 신라의 채전으로부터 계승·발전된 셈이지요. 그런데 활동 시기가 정확히 알려지지 않은 솔거가 통일 신라 시대인 8세기 중엽에 전채서의 화원으로 활동했다는 주장이 제기되었어요. 전채서에 소속된 화원이었을 뿐만 아니라 최고 직책을 맡았다는 주장도 나왔지요. 그 이유는 솔거의 작품이 신라의 회화보다 사실적이고 기운이 생동했기 때문이에요. 다시 말해 이전보다 더욱 발전했다는 것이지요. 이에 따르면 솔거가 살았던 시대도 신라가 아닌 통일 신라 시대 경덕왕 때라고 할 수 있습니다. 이 주장은 『삼국사기』, 『동사유고』, 『지봉유설』 등의 문헌 자료를 토대로 하고 있지요.

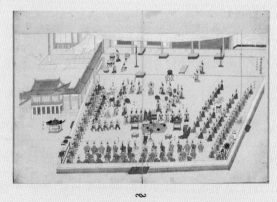

조선 시대 도화서 화원이 그린 〈화성원행 의궤도〉

4 불교 회화의 황금기 | 고려 시대 회화

고려 시대에는 고분 벽화뿐만 아니라 불화, 초상화 등 실생활에 활용할 수 있는 그림들이 그려졌어요. 통일 신라와는 비교할 수 없을 정도로 다양한 회화 작품이 제작되었지요. 현재 전하는 작품 수는 많지 않지만, 남아 있는 작품만 보더라도 당시 회화의 수준이 상당히 뛰어났다는 사실을 알 수 있습니다. 특히 국교가 불교인 고려에서는 불교 회화가 많이 그려졌어요. 고려 불화는 우리나라 미술사에서 예술적 가치가 높은 것으로 인정받고 있지요. 한편, 고려에서는 국가적으로 전문 직업 화가를 양성하는 도화원이 운영되었어요. 고려 회화는 중국의 영향을 받으면서도 독특한 화풍을 발전시켜 나갔답니다.

- 고려 초상화는 꾸밈없고 담백한 묘사가 특징이다.
- 고분 벽화는 불교와 유교의 영향을 받아 고려 시대에 점차 사라진다.
- 고려 시대에는 왕실과 권문세족의 지원을 받아 불화가 성행했다.
- 수월관음도는 달이 비치는 물가에 앉은 관음보살을 그린 그림으로 고려 불화의 꽃이다.

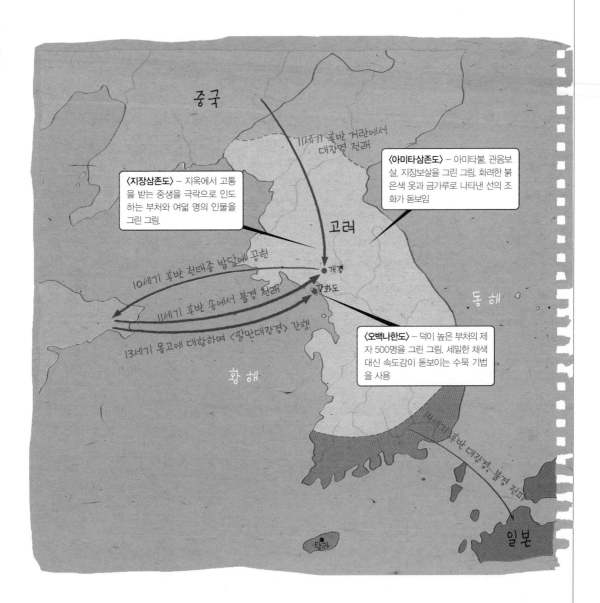

중국

11세기 후반 거란에서
대장경 전래

〈아미타삼존도〉 – 아미타불, 관음보
살, 지장보살을 그린 그림. 화려한 붉
은색 옷과 금가루로 나타낸 선의 조
화가 돋보임

〈지장삼존도〉 – 지옥에서 고통
을 받는 중생을 극락으로 인도
하는 부처와 여덟 명의 인물을
그린 그림.

고려

10세기 후반 천태종 발달에 공헌

11세기 후반 송에서 불경 전래

13세기 몽고에 대항하며 〈팔만대장경〉 간행

개경

강화도

동해

〈오백나한도〉 – 덕이 높은 부처의 제
자 500명을 그린 그림. 세밀한 채색
대신 속도감이 돋보이는 수묵 기법
을 사용

황해

11세기 후반 대장경, 불경 전파

탐라

일본

꾸밈없는 선으로 선비의 품위를 표현하다

현재까지 전하는 고려 회화 가운데 불화가 아닌 일반 회화는 많지 않습니다. 하지만 전해지는 작품을 보면 초상화, 고분 벽화, 산수화 등 분야가 매우 다양하다는 사실을 알 수 있지요.

먼저 초상화를 살펴볼까요? 현재 전하는 고려 시대 초상화는 〈안향 초상〉과 〈염제신 초상〉 이렇게 두 작품뿐입니다. 안향은 고려 후기에 성리학을 최초로 소개한 학자이자 신진 사대부예요. 염제신은 충혜왕, 충목왕, 충정왕, 공민왕, 우왕을 차례로 모셨던 고려 후기의 문신이지요. 안향과 염제신을 그린 두 초상화는 인물의 내면과 인품이 느껴질 만큼 꾸밈없고 담백한 묘사가 인상적입니다. 특히 염제신의 초상화는 공민왕이 그린 것으로 전해지지만 확실하지는 않아요. 만약 사실이라면 왕이 손수 자신의 초상화를 그려 줬을 때 신하는 어떤 마음이 들었을까요?

고려 시대에는 왕과 왕비의 초상을 비롯해 공신, 사대부들의 초상화가 빈번하게 제작되었습니다. 고려 시대의 초상화는 머리에 평정건을 쓴 인물이 오른쪽을 향해 비스듬히 있는 반신상이 일반적이지요. 단순한 선을 이용해 인물을 간략하게 묘사한 것은 조선 시대 초상화와 확연히 다른 점이에요. 조선 시대 초상화는 털 하나까지 사실적으로 표현했습니다. 또한 조선 시대 초상화 속 인물은 고려 시대 초상화 속 인물과는 달리 살짝 왼쪽을 향하고 있답니다.

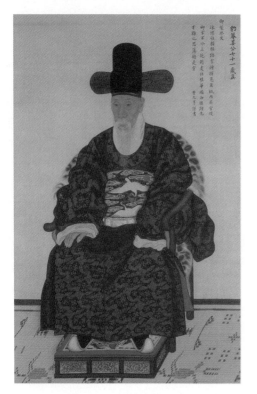

〈강세황 초상〉, 이명기 | 조선, 비단에 채색, 94×45.5cm, 보물 제590호, 국립중앙박물관 소장 인물은 고려 시대 초상화에서와는 달리 왼쪽을 바라보고 있다. 단순한 묘사가 특징인 고려 시대 초상화에 비해 세밀하고 사실적인 묘사도 눈에 띈다.

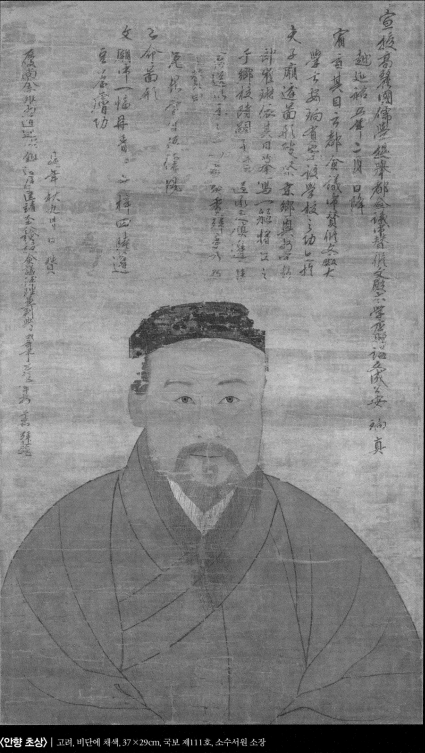

〈안향 초상〉 | 고려, 비단에 채색, 37×29cm, 국보 제111호, 소수서원 소장

얼굴 윤곽은 붉은색으로 나타내고 이목구비는 가늘게 그렸다. 옷의 간략한 표현에서 강직한 학자의 내면이 드러난다. 현존하는 초상화 가운데 가장 오래된 작품이다.

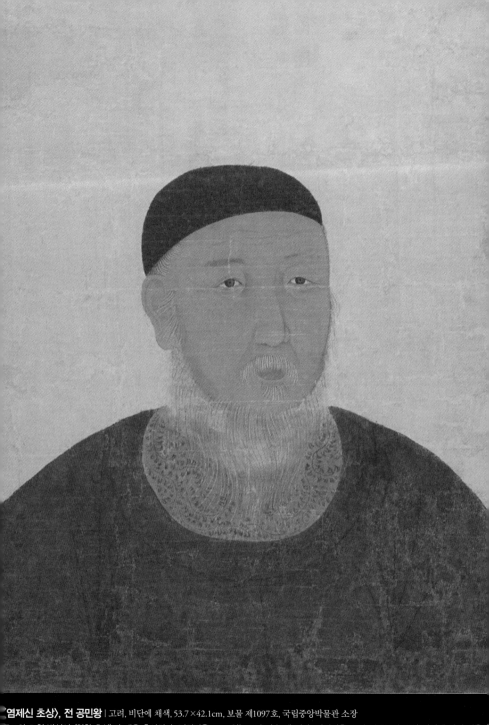

〈염제신 초상〉, 전 공민왕 │ 고려, 비단에 채색, 53.7×42.1cm, 보물 제1097호, 국립중앙박물관 소장

구도와 표현 방식이 〈안향 초상〉과 매우 흡사하다. 평정건을 쓰고 있는 모습이 눈에 띈다. 평정건은 고려 시대부터 조선 시대에 걸쳐 사용된
…거이고 고려 시대에는 상류층이 사용했다. 옷에 그려진 섬세한 덩굴무늬는 이 작품이 높은 수준을 보여 준다.

변발은 했지만 용맹한 기상은 숨길 수 없네

인물화, 초상화 등 모든 종류의 회화에 능했던 공민왕은 〈천산대렵도〉라는 섬세한 산수화를 남겼습니다. 이 작품은 원래 기다란 두루마리 그림이었어요. 지금 남아 있는 세 점의 그림은 두루마리 그림의 일부분이지요. 그림이 너무 낡아서 자세히 파악하기는 힘들지만 말을 탄 인물과 마른 나무, 풀 등이 매우 사실적으로 묘사되어 있어요. 필치에서는 웅장하고 품위 있는 움직임이 느껴지지요.

고분 벽화는 꽤 여러 작품이 남아 있습니다. 지금까지 발견된 고려의 고분 벽화로는 경기도 개풍군 수락암동의 〈십이지신도〉와 경남 거창군 둔마리 고분의 〈주악천녀도〉, 개성시 개풍군 공민왕릉의 벽화 등이 있어요.

〈천산대렵도〉 부분, 공민왕 | 고려 14세기, 비단에 채색, 24.5 × 21.8cm, 국립중앙박물관 소장 천산에서 사냥하는 모습을 그린 그림이다. 말을 타고 있는 인물의 표현이 섬세하고 동작은 실감 난다. 주인공이 변발한 것에서 고려가 원의 영향을 받은 사실을 엿볼 수 있다.

그런데 고려의 고분 벽화는 삼국 시대의 고분 벽화보다 규모도 작고 수도 적습니다. 왜 그럴까요? 삼국 시대의 지배자들은 현세의 신분과 지위를 내세에서도 누리기 위해 처첩과 시종, 노비 등을 무덤에 함께 묻는 순장(殉葬)을 했어요. 그러다가 차츰 무덤 안에 실물 대신 모형을 묻거나 내세의 삶을 형상화한 그림을 그렸지요. 고려 시대에는 불교와 유교의 영향을 받아 시체를 불에 태우는 화장(火葬)이나 시체를 비바람에 자연스럽게 없어지게 하는 풍장(風葬) 등의 장례 풍습이 확산되면서 자연히 고분 벽화가 줄어들었어요.

십이지신(十二支神)
땅을 지키는 십이신장(神將)인
쥐, 소, 호랑이, 토끼, 용, 뱀, 말,
양, 원숭이, 닭, 개, 돼지를 말한
다. 십이간지, 십이신왕으로도
불린다.

수락암동의 〈십이지신도〉는 힘차고 날렵한 붓놀림으로 십이지신에 속한 동물을 그려 놓은 것입니다. 이 고분 벽화에 나타난 십이지신만의 독특한 특징이 있어요. 보통 십이지신도를 보면 십이지신의 머리는 동물이고 몸은 사람입니다. 하지만 이 벽화에는 얼굴과 몸이 모두 사람이고 머리에 쓴 관에 해당 동물이 그려져 있지요.

1971년 둔마리 고분에서 발견된 〈주악천녀도〉는 돌 위에 회칠한 후 천녀의 춤추는 모습을 단순하면서도 경쾌하게 그려 넣었습니다. 둔마리 고분 서벽에 그려져 있는 천녀는 한 손에는 피리를 들고 다른 손에는 과일을 담은 것으로 보이는 접시를 들고 있어요. 옷자락은 불상에 나타나는 옷의 무늬로 되어 있지요. 둔마리 고분에 묻힌 사람의 신분은 아직 밝혀지지 않았지만, 이 고분 벽화는 당시 회화사와 복식 연구에 중요한 가치를 지닌 유물이랍니다.

금가루가 아미타불의 극락세계를 수놓다

우리나라 미술사에서 불교 미술의 황금기는 언제였을까요? 네, 맞아요. 여러분이 짐작했던 대로 고려 시대랍니다. 국교가 불교였던 고려에서는 불교 미술이 가장 발달했지요.

고려 시대에 불교는 왕실과 귀족뿐 아니라 백성에게도 널리 퍼졌습니다. 백성에게 극락정토의 모습을 사실적으로 묘사한 그림을 보여 줌으로써 극락세계에 대한 믿음을 심어 주었지요. 이러한 시대적 배경에서 등장한 회화가 바로 불교의 종교적 가르침을 표현한 불화(佛畵)입니다.

현존하는 불화 대부분은 무신 정변 이후인 13세기에서 14세기에

〈십이지신도〉 부분 | 고려 10~13세기, 수락암동 고분, 개성 개풍군 수락암동
십이지신 가운데 왼쪽은 용을, 오른쪽은 쥐를 나타낸 것이다. 해당하는 동물은 머리에 쓴 관에 그려져 있다.

〈주악천녀도〉 부분 | 고려, 둔마리 고분, 경남 거창군 남하면 둔마리
주악천녀도〉 가운데 피리를 연주하는 천녀의 모습이다. 천녀의 자유롭고 소박한 멋이 드러나 있다.

〈아미타삼존도〉 | 고려, 비단에 채색, 110×51cm, 국보 제218호, 삼성미술관 리움 소장

고려 후기에는 불교에 개인 기복적인 색채가 강하게 드러나게 된다. 이때 인기를 끈 부처가 아미타불이다. 아미타불은 개인에게 무한한 생명과 광명을 약속하고 극락세계를 주재하는 부처기 때문이다. 아미타 삼존도는 기본적으로 본존 좌우에 관음보살과 세지보살을 둔다. 하지만 아래 그림에서는 세지보살 대신 지장보살을 그렸다.

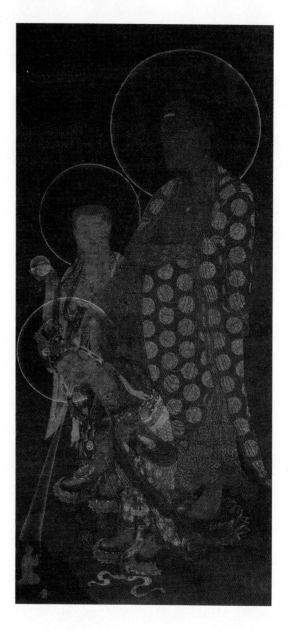

걸쳐 제작된 고려 후기의 작품들이에요. 불화는 대부분 벽화 형식으로 그려졌으며 화려하고 귀족적인 분위기를 보여 주지요. 왕실과 권문세족이 재정을 지원하면서 불화가 성행했기 때문이에요. 이들은 불화를 통해 내세에도 부귀영화가 계속되기를 원했던 것이지요.

고려 불화의 종류로는 아미타여래계 불화, 수월관음도, 지장보살도, 나한도 등이 있습니다. 아미타여래계 불화에는 독존도, 아미타 삼존도, 아미타 삼존 내영도 등이 있지요.

고려 후기에 그려진 것으로 추정되는 〈아미타삼존도〉를 자세히 보세요. 가장 크게 그려진 아미타불은 화면 아래에 작게 그려진 사람을 바라보며 빛을 비추고 있고, 화면 왼쪽의 지장보살은 오른손에 구슬을 들고 서 있네요. 관음보살은 아미타불 앞에 나와 허리를 약간 구부리고 불상을 올려놓는 연꽃 대좌를 들고 있고요. 이 그림에서 아미타불의 옷이 제일 눈에 들어오지 않나요? 금가루로 나타낸 선은 옷의 화려한 붉은색과 조화를 이룹니다.

관음보살의 미소가 젊은 구도자의 머리에 떨어지다

수월관음도와 지장보살도는 어떨까요? 고려 불화의 진면목이 담겨 있는 작품이 바로 수월관음도입니다. 수월관음도의 관음보살은 다양한 모습으로 나타나 중생을 고난에서 안락의 세계로 이끌어 주는 보살이에요. 수월관음도는 관음보살이 사는 정토의 모습을 나타낸 그림이지요. '수월(水月)'이라는 명칭이 붙은 까닭은 그림의 배경이 되는 곳이 달이 비치는 물가기 때문이에요. 현재 남아 있는 수월관음도 가운데 한 작품만을 제외하고는 구도와 표현이 똑같습니다. 하지만 작품마다 특징이 달라 제각각의 아름다움을 뽐내고 있지요. 수월관음도는 고려 불화의 꽃이라고 불리우며, 전 세계적으로 가치를 인정받고 있습니다.

수월관음도는 『화엄경』의 마지막 부분인 '입법계품(入法界品)'의 내용을 그린 것입니다. 이 이야기의 주인공은 젊은 구도자인 선재동자예요. 재물이 많은 집안에서 태어났기 때문에 이름을 선재(善財)라 지었다고 하네요. 선재동자는 지혜와 덕망이 있는 53명의 선지식을 만나기 위해 구도 여행을 떠납니다. 부처와 똑같은 깨달음을 얻기 위해서였지요. 이 과정에서 29번째로 만난 선지식이 바로 관음보살이었어요. 선재동자 자신도 결국 보살이 되었답니다.

서구방이 그린 〈수월관음도〉를 보면 관음보살이 오른발을 왼쪽 무릎에 올린 반가부좌 자세로 바위 위에 걸터앉아 선재동자를 굽어보고 있습니다. 선재동자는 관음보살의 발아래에 작게 그려져 있지요. 관음보살의 등 뒤로는 한 쌍의 대나무가 있고, 앞쪽으로는 버들가지가 꽂힌 꽃병이 놓여 있네요. 관음보살 주위에는 금가루로 광배(光背, 인

선지식(善知識)
불도를 깨치고 덕망이 높아 사람들을 교화할 만한 능력이 있는 승려를 뜻한다.

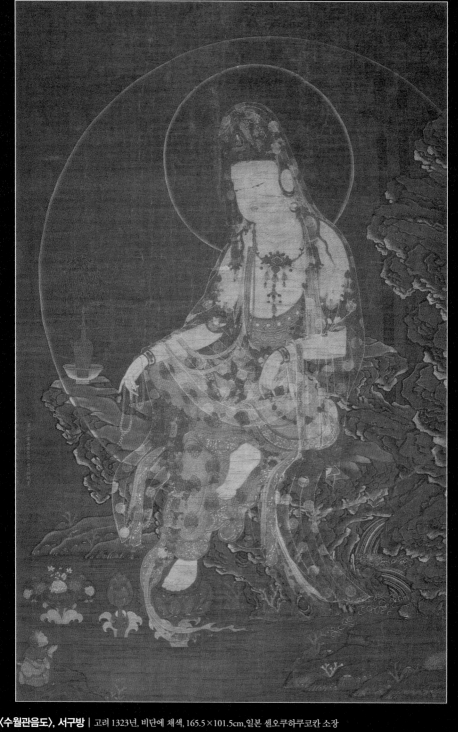

〈수월관음도〉, 서구방 | 고려 1323년, 비단에 채색, 165.5×101.5cm, 일본 센오쿠하쿠코칸 소장
수월관음도의 기준이 되는 작품이다. 관음보살의 붉은색 법의와 사라의 표현, 관음보살이 든 정병과 화면 왼쪽 아래에 무릎 꿇은 선재
동자의 모습은 수월관음도의 전형이라 할 만하다. 전하는 수월관음도 가운데 섬세한 묘사와 색의 조화가 가장 뛰어나다.

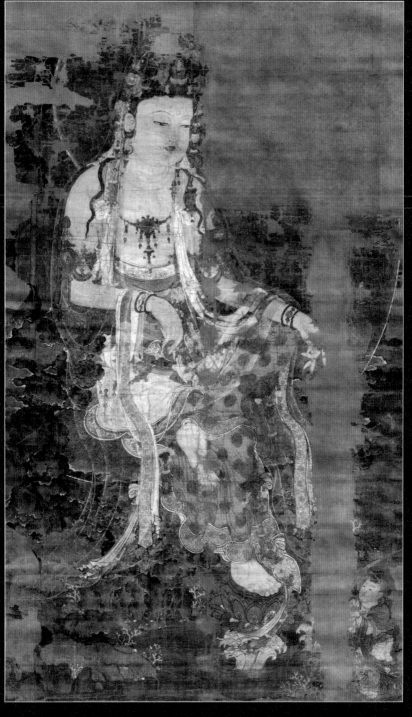

〈수월관음도〉, 김우문 | 고려 1310년, 비단에 채색, 419.5×252.2cm, 일본 가가미신사 소장
고려 충선왕의 비인 숙비 김씨가 발원해 김우문 등 8명의 궁중 화가가 그린 것이다. 다른 수월관음도와 달리, 관음보살이 화면 왼쪽에
배치되어 화면 오른쪽 아래에 있는 선재동자를 바라보고 있다. 커다란 크기와 화려한 색채감이 특징이다.

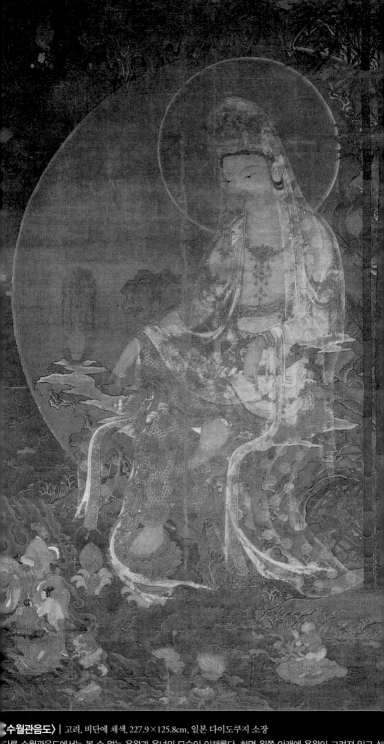

〈수월관음도〉 | 고려, 비단에 채색, 227.9×125.8cm, 일본 다이도쿠지 소장

다른 수월관음도에서는 볼 수 없는 용왕과 용녀의 모습이 이채롭다. 화면 왼쪽 아래에 용왕이 그려져 있고 신□□□지는 오른쪽으로 밀려났다. 용왕과 용녀들이 풍원 입고 고운 복식이 장풍에 아름다움을 더한다.

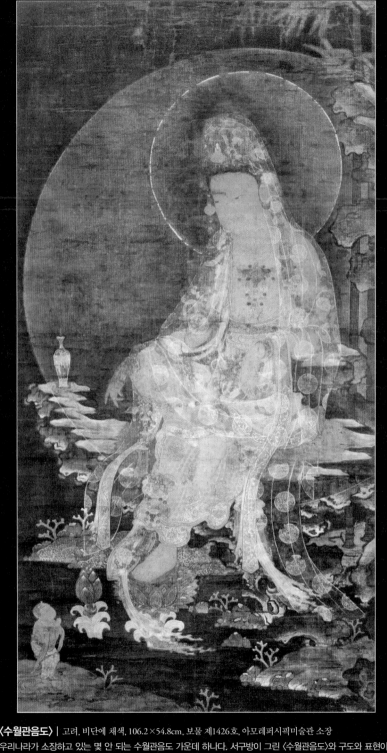

〈수월관음도〉 | 고려, 비단에 채색, 106.2×54.8cm, 보물 제1426호, 아모레퍼시픽미술관 소장

우리나라가 소장하고 있는 몇 안 되는 수월관음도 가운데 하나다. 서구방이 그린 〈수월관음도〉와 구도와 표현이 거의 유사하다. 관음보살의 엄숙한 모습보다 단아하고 부드러운 면모가 더 두드러지는 점은 차별점이다.

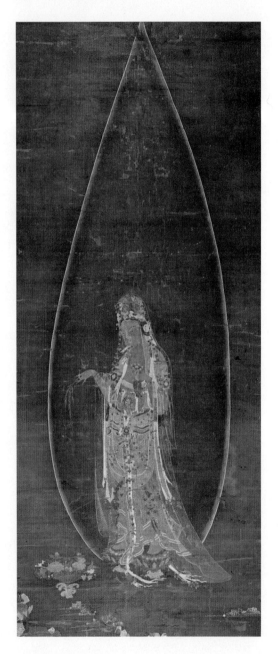

〈수월관음도〉, 혜허 | 고려 1300년경, 비단에 채색, 142×61.5cm, 일본 센소지 소장

관음보살이 서 있는 모습을 보여 주는 단 하나의 작품이다. 자비를 상징하는 버드나무 잎 모양의 광배 안에 버드나무 가지를 든 관음보살의 모습이 표현되어 있어 독특하다.

물의 성스러움을 드러내기 위해 머리나 등 뒤에 광명을 표현한 원광)를 그렸습니다. 관음보살이 입고 있는 치마를 보면 붉은색을 칠하고 백색으로 거북 등껍질 문양을 그린 다음 그 위에 먹선을 그어 문양이 뚜렷하게 보여요.

이와 비슷한 양식으로 일본 교토 다이도쿠지(대덕사)가 소장한 〈수월관음도〉가 있습니다. 반가부좌를 한 관음보살과 앞에 놓인 정병, 뒤의 대나무 등은 고려 관음보살도의 전형을 따르고 있어요. 그러나 큰 잎에 올라서 있는 선재동자가 화면 오른쪽 아래로 밀려나 있네요. 관음보살의 시선이 닿는 곳에는 공양하고 있는 용왕과 용녀들이 그려져 있습니다. 화면 왼쪽 윗부분에는 꽃가지를 물고 있는 새가 있고요. 이러한 요소들이 이 작품을 더욱 화려하고 생동감 있게 만들어 줍니다.

수월관음도 가운데 유일하게 관음보살이 서 있는 모습으로 그려진 것이 혜허가 그린 〈수월관음도〉예요. 물방울 속에 있는 것 같다고 해서 '물방울 관음'이라고도 불리지요. 몸을 살짝 틀어 오른쪽을 보는 모습이 우아하네요.

지장보살이 삭발한 까닭은?

지장보살도는 지옥의 고통에서 허덕이는 중생을 극락으로 인도하는 지장보살을 그린 그림입니다. 지장보살은 삭발하거나 두건을 쓴 모습으로 표현되었어요. 지장보살이 마지막 한 사람이 구제될 때까지 스스로 부처가 되는 것을 포기했다는 의미지요.

지장보살도에는 수월관음도와는 달리 다양한 형태가 있습니다. 지장보살이 혼자 있는 지장독존도가 있고, 부하 둘을 좌우로 거느린 지장삼존도도 있어요. 지장삼존도에 나타나는 지장보살의 부하는 무독귀왕(無毒鬼王)과 도명존자(道明尊者)입니다. 지장보살은 전생에 여자였다고 해요. 그녀가 어머니를 구하러 지옥에 내려갔을 때 무독귀왕이 안내했다고 하지요. 도명존자는 지옥에서 지장보살을 본 후

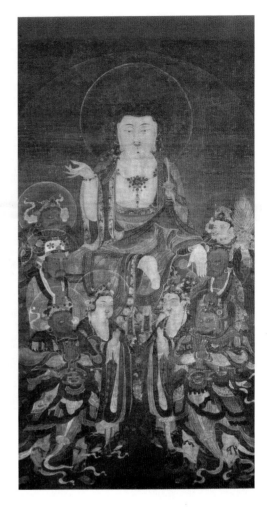

〈지장삼존도〉 | 고려, 104×55.3cm, 보물 제784호, 삼성미술관 리움 소장
화면 가운데 서 있는 지장보살 좌우에 각각 4명씩 배치되어 있다. 좌우 대칭 구도가 돋보인다. 다른 불화에 비해 차분하고 어두운 분위기를 자아낸다.

세상에 저승에 대해 알려 지장보살의 수행비서가 되었답니다.

〈지장삼존도〉를 보면 두건 쓴 지장보살 좌우로 총 여덟 명의 인물이 있습니다. 무독귀왕과 도명존자에 사천왕까지 곁들인 거예요. 지장은 장식이 있는 목걸이와 화려한 옷차림을 하고 있습니다. 오른손을 어깨높이까지 올려 투명한 여의주를 쥐고 있네요. 모든 인물은 둥근 머리 광배를 가지고 있는데, 지장만 머리 광배 뒤에 다시 큰 원형의 광배가 있습니다. 각 인물의 피부색이 다양한 것이 재미있네요.

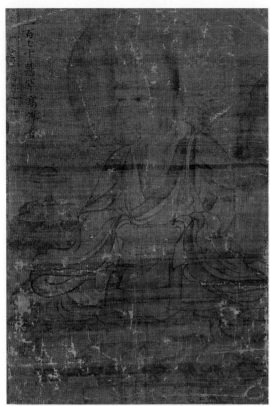

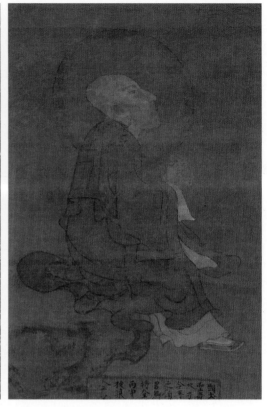

〈오백나한도, 혜군고존자〉(왼쪽) | 고려 1236년경, 54×37.3 cm, 국립중앙박물관 소장
170번째 나한인 혜군고존자가 바위에서 가부좌한 모습을 그린 그림이다. 먹을 사용한 자연스러운 필선에서 강한 개성이 느껴진다.

〈오백나한도, 희견존자〉(오른쪽) | 고려 1236년경, 59.4×42.1 cm, 국립중앙박물관 소장
145번째 나한인 희견존자를 그린 그림이다. 나한도의 나한은 나한의 특성에 따라 얼굴과 자세가 다르게 표현된다. 그림마다 일련번호와 이름이 적혀 있다.

수묵처럼 담백한 부처의 제자들

마지막으로 나한도에 관해 알아보기로 해요. 우선 나한은 '아라한'을 줄인 말로 부처의 수준에는 못 미치지만 상당한 도를 깨우친, 부처의 덕 높은 제자라는 뜻입니다. 고려 시대의 〈오백나한도〉는 부처의 가르침을 정리하기 위해 모인 제자 500명을 그린 그림이에요. 한 폭에 한 명의 나한을 그린 이 작품은 아쉽게도 전부 전해지지 않고 14점만 국내외에 남아 있습니다. 아무래도 많은 나한을 그리려다 보니 화려하고 세밀한 채색 기법 대신 속도감을 낼 수 있는 수묵 기법을 사용했어요. 그래서 다른 고려 불화에 비해 간결하고 담백해 보이지요.

탱화에 담긴 이야기가 궁금하다고요?

여러분은 사찰에 방문했을 때 전각 안에 걸려 있는 그림을 본 적이 있나요? 이 그림이 바로 탱화입니다. 탱화란 부처 · 보살 · 성현 등 신앙의 대상이 되는 인물이나 경전의 내용을 종이나 천에 그린 후 족자나 액자로 만들어서 걸어 놓는 불화의 한 종류예요. 사찰에 들어서면 가장 먼저 대웅전이 눈에 띕니다. 사찰의 중심인 대웅전은 본존 불상을 모신 법당이에요. 대웅전에는 주로 영산회 탱화, 감로 탱화, 지장 탱화 등이 걸린답니다. 영산회 탱화는 석가모니가 고대 인도 마갈타국의 영취산에서 『법화경』을 가르치는 장면을 그린 것입니다. 감로 탱화는 죽은 사람이 지옥에서 벗어나 극락왕생할 것을 빌기 위해 그려졌어요. 화면을 3단으로 나누어 부처가 속해 있는 이상 세계와 불교 의례, 지옥 등의 모습을 표현했지요. 지장 탱화는 지장보살에 대한 믿음을 묘사한 그림이에요. 사찰에는 탱화뿐 아니라 벽화도 많습니다. 고려 시대에는 사찰에 많은 벽화가 그려졌으나 현재 전하는 것은 예산 수덕사 대웅전과 영주 부석사 조사당 벽화 두 곳뿐이에요. 예산 수덕사 대웅전 벽화 가운데 항아리에 꽂힌 꽃 그림에서는 섬세하고 우아한 아름다움이 느껴집니다. 영주 부석사 조사당 벽화는 훼손 상태가 너무 심해 벽면 전체를 떼어 유리 상자에 담아 보관 중이에요. 현재 벽면에 그려진 것은 복제한 것을 붙여 놓은 것이지요.

부석사 조사당 장식 벽화 부분

5 우리나라의 진정한 멋 | 조선 시대 회화

조선 시대는 우리나라 미술사에서 회화가 가장 발전한 시기입니다. 이 시대에는 도화서를 통해 배출된 뛰어난 화원들과 사대부 문인 화가들이 많은 작품을 남 겼어요. 회화의 종류가 고려 시대보다 더욱 다양해졌고, 독자적인 '한국화 현상'도 뚜렷 하게 나타났지요. 이러한 한국화 현상은 조선 초기부터 시작되었습니다. 조선 초기에는 송, 원, 명의 화풍을 선별적으로 수용하면서 한국적인 양식을 만들었어요. 조선 중·후 기에는 명과 청의 영향을 고려하면서도 한국인의 미의식과 정서를 담은 독자적인 양식 을 형성했지요. 조선의 회화는 일본의 수묵화 발전에도 크게 이바지했어요. 반면, 유교 를 숭상하고 불교를 억누르는 시대 분위기 때문에 불교 회화는 쇠퇴했습니다.

- 조선 시대는 뛰어난 화원과 문인 화가들이 많이 등장한 회화의 전성기였다.
- 〈몽유도원도〉는 안견이 중국 화풍을 자신의 개성으로 소화해 그린 산수화다.
- 조선 중기에는 거친 필치가 특징인 절파 화풍과 문기(文氣)를 풍기는 남종 화풍이 동시에 유행했다.
- 조선 후기의 대표 풍속 화가인 김홍도와 신윤복은 각각의 개성으로 조선 사람들의 삶을 그렸다.

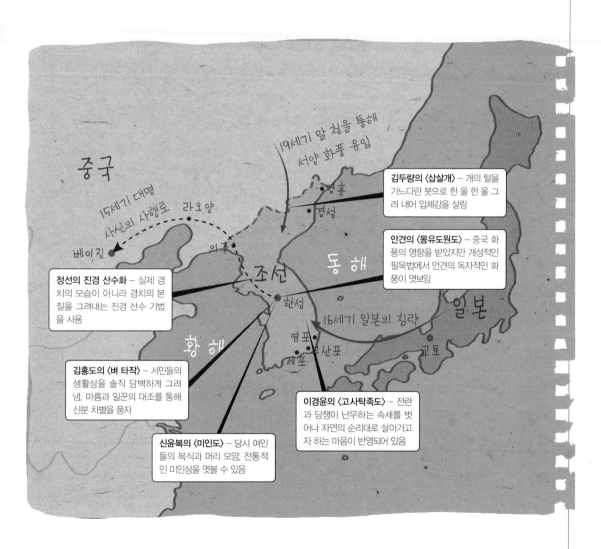

중국

15세기 대명 사신의 사행로 라오양.

베이징

19세기 말 청을 통해 서양 화풍 유입

조선 동해

한성

황해

16세기 일본의 침략

일본

교토

염포
부산포
제포

김두량의 〈삽살개〉 – 개의 털을 가느다란 붓으로 한 올 한 올 그려 내어 입체감을 살림

안견의 〈몽유도원도〉 – 중국 화풍의 영향을 받았지만 개성적인 필묵법에서 안견의 독자적인 화풍이 엿보임

정선의 진경 산수화 – 실제 경치의 모습이 아니라 경치의 본질을 그려내는 진경 산수 기법을 사용

김홍도의 〈벼 타작〉 – 서민들의 생활상을 솔직 담백하게 그려 냄. 마름과 일꾼의 대조를 통해 신분 차별을 풍자

이경윤의 〈고사탁족도〉 – 전란과 당쟁이 난무하는 속세를 벗어나 자연의 순리대로 살아가고자 하는 마음이 반영되어 있음

신윤복의 〈미인도〉 – 당시 여인들의 복식과 머리 모양, 전통적인 미인상을 엿볼 수 있음

왕자의 꿈이 수묵의 무릉도원을 불러오다

조선 시대에는 건국 초부터 그림을 관장하던 전문 기관인 도화원이 설치되었고, 이를 중심으로 회화가 크게 발전했어요. 조선 초기에는 궁정 취향에 따라 변화가 자유로운 원체 화풍과 필치가 거칠지만 대상을 정확하고 다채롭게 채색하는 절파 화풍을 수용하기도 했습니다. 조선 초기의 화가들은 이러한 원체 화풍과 절파 화풍의 영향을 받으면서도 중국 회화와는 다른 독자적인 양식을 형성했어요.

이 시기의 대표적인 화가로는 세종 때 활약했던 현동자 안견을 꼽을 수 있습니다. 안견의 〈몽유도원도〉에는 세종의 셋째 아들인 안평 대군의 꿈속 풍경이 고스란히 담겨 있어요.

안평 대군은 1447년 4월 20일 아주 놀랍고 기묘한 꿈을 꾸게 됩니다. 꿈속에서 안평 대군은 박팽년과 함께 어느 산 아래에 도달했어요. 주변을 보니 높은 산봉우리가 자신을 둘러싸고 있었고 꽃이 활짝 핀 복숭아나무가 가득했지요. 길을 가다 어떤 사람을 만났습니다. 그 사람은 북쪽으로 가면 도원에 이를 수 있다고 말했어요. 안평 대군과 박팽년은 아찔한 벼랑이 있는 길을 따라가다가 넓게 트인 복숭아꽃밭에 다다르지요. 그 풍경에 감탄한 안평 대군은 박팽년에게 무릉도원이 바로 이곳이 아니겠느냐고 말합니다.

꿈에서 깬 안평 대군은 꿈의 내용을 안견에게 설명했고, 안견은 단 3일 만에 〈몽유도원도〉를 완성했어요. 직접 눈으로 본 풍경이 아닌데도 생생하게 표현했다는 사실이 놀랍지 않나요? 이 그림은 중국 화풍의 영향을 받았지만 넓은 공간과 여백을 중요시한 점이나 개성이 강한 필묵법 등은 안견의 독자적인 화풍이라 할 수 있습니다.

〈조춘도〉, 곽희 | 북송 1072년, 비단에 수묵 담채, 158.3×108.1 cm, 타이완 타이베이 국립고궁박물관 소장
북송의 유명한 화가 이성과 곽희의 화풍을 따르는 화가를 이곽파 또는 곽희파라 불렀다. 이 화풍은 조선 초기 산수화에 큰 영향을 끼쳤다. 이곽파 산수화의 특징은 윤곽선이 계속 이어지고 산 아랫부분이 윗부분보다 밝으며 산이 뭉게구름 같다는 점이다.

원체 화풍(院體畵風)
중국 남송의 궁중 화원이 쓰던 화풍이다. 주로 직업 화가들의 화풍을 말한다. 일정한 양식이 있는 것은 아니지만 대체로 문인화와 구별해 정밀한 묘사에 채색을 사용한 그림의 경향을 가리킨다.

절파 화풍(浙派畵風)
중국 명에서 전래한 화풍이다. 절강성(浙江省) 출신의 대진을 비롯해 북종화의 영향을 받은 화가들의 화풍을 종합해 일컫는다. 구성이 복잡하고 필치가 거친 것이 특징이다.

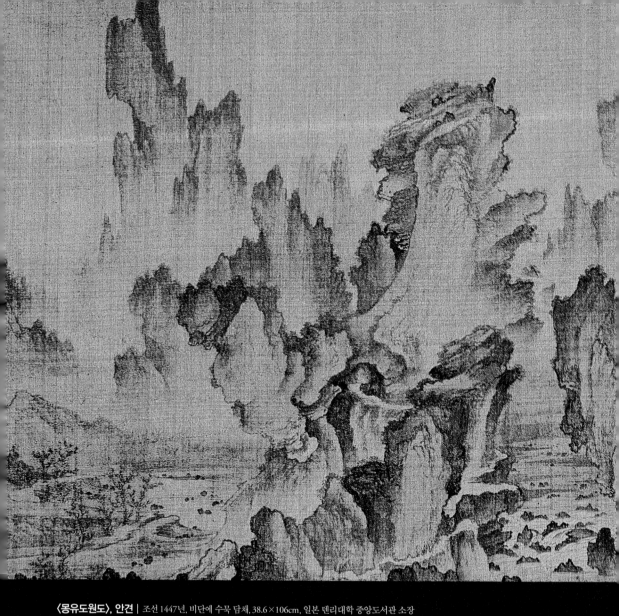

〈몽유도원도〉, 안견 | 조선 1447년, 비단에 수묵 담채, 38.6×106cm, 일본 덴리대학 중앙도서관 소장

절벽이 묘사되어 있는 왼쪽 부분은 현실 세계다. 중앙에는 시냇물이 흐르고 있고, 시냇물 오른쪽으로는 복숭아꽃이 핀 이상 세계가 펼쳐져 있다. 나지막한 현실 세계와 높은 봉우리로 이루어진 이상 세계가 대비된다. 산의 아랫부분이 빛을 받은 것처럼 윗부분이 어둡게 표현되었다. 이는 곽희의 화풍을 따른 것이다. 곽희에게서 받은 영향은 뭉게구름 같은 산의 모습에서도 드러난다. 안견은 곽희파보다 조금 더 날카롭게 표현했다. 또한 넓고 활짝 트인 공간을 창출했다는 점, 그림이 수직뿐만이 아니라 수평과 사선 운동을 추구한다는 점에서 곽희 화풍의 그림들과 확연히 다르다. 이는 〈몽유도원도〉가 작가의 개성과 조선 산천의 특징에서 비롯된 독창적인 작품이라는 것을 증명한다.

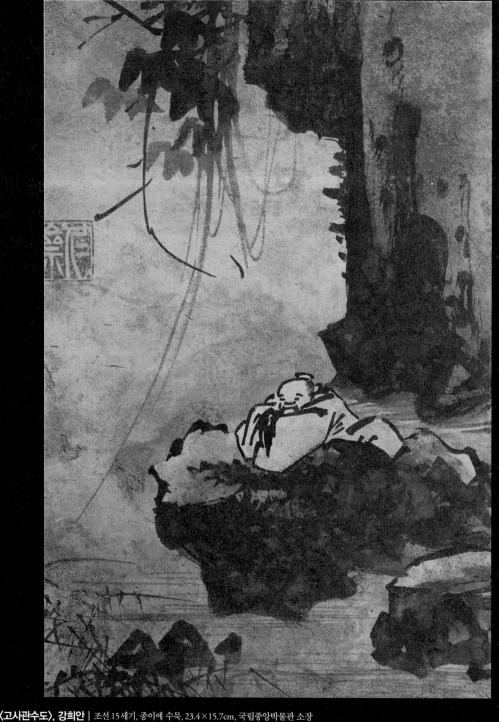

〈고사관수도〉, 강희안 | 조선 15세기, 종이에 수묵, 23.4×15.7cm, 국립중앙박물관 소장

수면을 바라보고 있는 고사의 모습을 활달하고 거침없는 필치로 나타냈다. 고사란 산속에 숨어 살며 세속에 물들지 않은 인격이 높은 선비를 의미한다. 고사의 모습을 중심에 두고 부각한 반면, 주변의 산수는 간략하게 그렸다. 절파 화풍의 영향을 받아 옷 주름은 간결하고 날카로우며 덩굴은 헝클어진 모습이다.

인재 강희안의 〈고사관수도〉는 주변의 산수보다 인물을 중심에 두었다는 점에서 안견과는 다른 새로운 화풍을 보입니다. 이 그림은 깎아지른 듯한 절벽을 배경으로 어느 선비가 바위 위에 턱을 괸 채 흐르는 물을 조용히 바라보며 명상에 잠긴 모습을 그린 거예요. 흔히 물은 군자의 덕을 상징합니다. 작품 속의 선비는 쉬지 않고 흐르는 물을 바라보며 덕을 갖춘 군자가 되기를 소망했는지도 모르지요. 대담하고 동적인 구도와 흑백 대조 등이 인상적인 작품입니다. 강희안은 조선 초기의 대표적인 문인 화가로 시·글씨·그림에 모두 뛰어나 안견, 최경과 함께 당대의 삼절(三絕)로 일컬어졌어요.

이외에 조선 초기의 대표적인 작품으로는 학포 이상좌의 〈송하보월도〉, 이암의 〈모견도〉, 신사임당의 〈초충도〉 등이 있어요. 이 작품들에는 모두 한국적 정서가 짙게 담겨 있답니다. 특히 우리나라 최초의 여류 화가인 신사임당의 〈초충도〉를 보면 풀과 곤충처럼 작은 생명에도 애정을 가지고 화폭에 담은 신사임당의 따뜻한 마음을 느낄 수 있어요. 어미 개가 새끼를 돌보고 있는 따뜻한 분위기를 그린 이암의 〈모견도〉 역시 한국적인 정취를 풍기는 작품이지요.

〈송하보월도〉, 전 이상좌 | 조선 16세기, 비단에 담채, 190×81.8cm, 국립중앙박물관 소장

절벽 위에 솟은 소나무, 소나무 아래에서 높이 뜬 달을 보고 있는 선비, 선비를 시중드는 아이를 표현한 작품이다. 선비의 옷자락과 소나무가 나부끼는 방향이 같다. 그림 안에서 실제로 바람이 부는 듯하다. 이처럼 바람에 솔잎과 선비의 옷자락이 날리는 서정적인 장면은 남송의 원체 화풍의 영향이다. 조선 초기 화가들은 이처럼 원체 화풍의 영향을 받기도 했다.

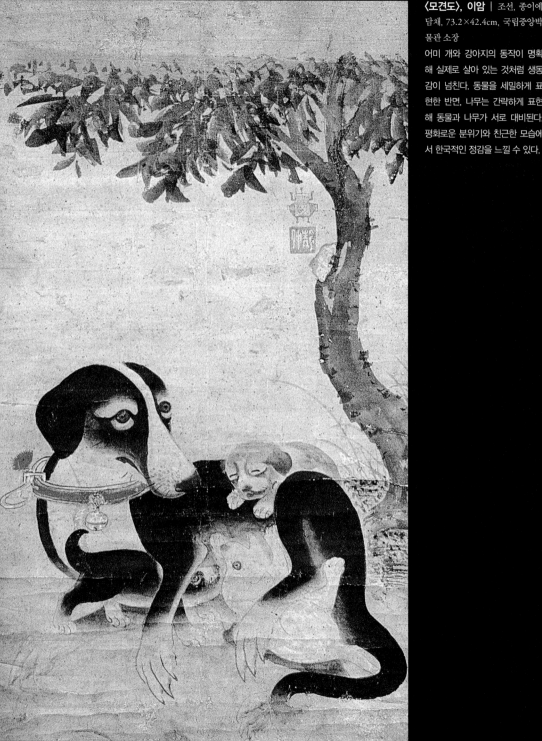

〈모견도〉, 이암 | 조선, 종이에 담채, 73.2×42.4cm, 국립중앙박물관 소장

어미 개와 강아지의 동작이 명확해 실제로 살아 있는 것처럼 생동감이 넘친다. 동물을 세밀하게 표현한 반면, 나무는 간략하게 표현해 동물과 나무가 서로 대비된다. 평화로운 분위기와 친근한 모습에서 한국적인 정감을 느낄 수 있다.

수박과 들쥐(〈초충도〉 부분), 전 심사임당 |
조선 16세기, 종이에 채색, 33.2×28.5cm, 국립
중앙박물관 소장
풀과 벌레를 주제로 한 그림인 〈초충도〉 8폭 병
풍 가운데 한 폭이다. 안정된 구도와 섬세한 필
치, 산뜻하면서도 고운 색채에서 우아함이 느껴
진다. 전체적으로 섬세한 여성적인 표현이 돋보
인다.

**가지와 방아깨비(〈초충도〉 부분), 전 심
사임당 |** 조선 16세기, 종이에 채색, 33.2×
28.5cm, 국립중앙박물관 소장
〈초충도〉 8폭 병풍 가운데 한 폭이다. 가지가 열
리는 때는 8월이다. 방아깨비가 다 자라지 않을
때라는 것을 고려해 방아깨비의 날개를 작게 그
린 것으로 보인다.

어지러운 속세를 떠나 자연을 그리다

조선 중기는 정치 · 경제 · 사회적으로 매우 불안한 시대였어요. 임진왜란, 정유재란, 정묘호란 등 외적의 침입이 연이어 발생하고 내부에서는 당쟁이 끊이지 않았지요. 하지만 이런 상황에서도 여러 화풍이 유행하고 다양한 그림이 등장하면서 회화는 계속 발전했어요.

이 시기에는 조선 초기 강희안 등에 의해 수용된 절파 화풍과 심수 이정근, 중순 이흥효, 허주 이징 등에게 영향을 미친 안견파 화풍이 유행했습니다. 또한 새나 짐승을 그린 영모화나 꽃과 새를 그린 화조화, 그리고 먹의 깊이를 살린 수묵화 등이 활발하게 그려졌어요.

전란과 당쟁으로 정국이 어지럽고 관리들의 부정부패가 난무하자,

〈관폭도〉(왼쪽), 전 이경윤 | 조선, 비단에 수묵 담채, 27.8 × 19.1cm, 국립중앙박물관 소장 폭포의 표현이 간략해 물줄기만이 보인다. 인물의 표현은 보다 자세하다. 전체적으로 은은한 분위기에 한적함이 묻어난다.

〈고사탁족도〉(오른쪽), 전 이경윤 | 조선, 비단에 담채, 27.8 × 19.1cm, 국립중앙박물관 소장· 중국 초의 장수 굴원이 부패한 나라에 절망해 멱라수에 투신하기 전날 어부에게 한 말에서 비롯된 그림이다. "창랑의 물이 맑으면 내 갓끈을 씻을 것이고 창랑의 물이 흐리면 내 발을 씻으리라."

일부 선비나 사대부는 속세를 벗어나 자연을 주제로 한 그림을 주로 그렸어요. 대표적인 화가로 낙파 이경윤, 죽림수(가길) 이영윤, 윤인걸 등이 있는데 이들은 물을 소재로 한 작품을 많이 그렸답니다. 예를 들면 폭포를 바라보며 자연을 벗하는 〈관폭도〉와 물에 발을 담그고 자연을 벗하는 〈고사탁족도〉, 낚싯대를 드리우고 유유자적하며 자연을 벗하는 〈조어도〉 등이 있어요.

이 가운데 이경윤의 〈고사탁족도〉를 보면 물에 발을 씻는 모습이 그려져 있어요. 이 장면에는 어지러운 세상을 떠나 자연 속에서 순리대로 살아간다는 뜻이 담겨 있어 선비의 고결한 정신을 상징하기도 합니다. 선비들은 체면 때문에 아무리 더워도 옷을 벗고 물에 뛰어들 수는 없었을 거예요. 그래서인지 물에 발을 씻는 모습에서 그들만의 풍류가 느껴집니다. 선비의 드러난 가슴과 볼록한 배, 그리고 차가운 물에 발이 시려서 발가락을 꼬고 있는 모습을 보자니 저절로 웃음이 나네요.

조선의 회화사를 보면 특정 분야에 뛰어나 유명해진 화가들이 있습니다. 조선 중기의 화가였던 탄은 이정은 대나무 그림, 설곡 어몽룡은 매화 그림, 영곡 황집중은 포도 그림의 대가였어요. 이정의 대나무, 어몽룡의 매화, 황집중의 포도 그림은 조선 중기 문인화의 '삼절(三絶, 뛰어난 세 존재)'로 꼽기도 하지요.

매화의 달인인 어몽룡은 사대부였으나 매화 그리기를 좋아해 벼슬길에 오르는 데 신경을 별로 쓰지 않았다고 해요. 매화 그리기에 전념하다 생을 마쳤다고 하니, 선비 화가들의 그림에 대한 열정을 알 만하지요? 이들의 그림은 5만 원권 지폐에도 그려져 있답니다.

5만 원권에 숨겨진 비밀

우리나라 지폐 각각에는 조선 시대의 인물이 그려져 있다. 가장 최근 발행된 5만 원권의 주인공은 신사임당이다. 5만 원권 앞면과 뒷면에는 조선 회화 각 분야에 최고로 꼽히는 화가들의 그림이 그려져 있다.

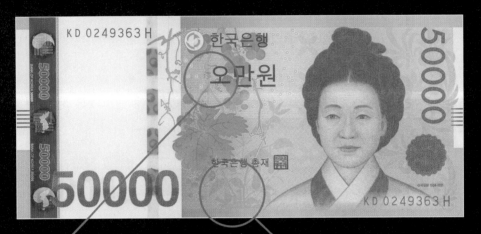

〈묵포도도〉, 신사임당 | 조선 16세기, 비단에 수묵, 31.5×21.7 cm, 간송미술관 소장
묵의 농담을 적절하게 이용해 익어 가는 포도의 모습을 사실적으로 표현했다. 포도의 알갱이, 줄기, 잎을 모두 윤곽선을 쓰지 않고 먹으로만 그렸다. 덕분에 포도의 탱글탱글한 질감이 느껴진다.

〈초충도 수병〉 부분, 신사임당 | 조선, 흑공단에 자수, 64cm×40cm, 보물 제595호, 동아대학교 석당박물관 소장
8폭 병풍 가운데 한 폭으로 가지를 그린 것이다. 신사임당은 그림뿐 아니라 자수와 병풍, 침선에도 능했다고 한다. 자수 작품인데도 사실적이고 세밀한 묘사가 뛰어나다.

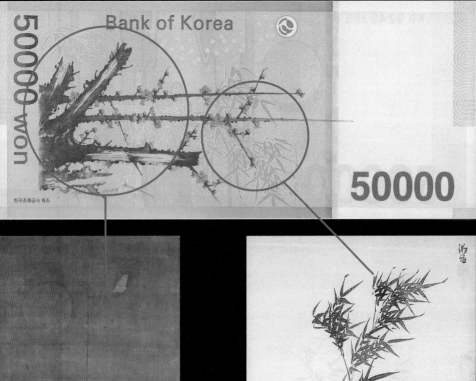

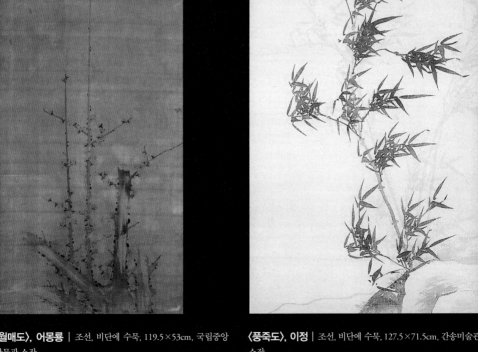

〈월매도〉, 어몽룡 | 조선, 비단에 수묵, 119.5×53cm, 국립중앙
물관 소장

음은 매화 가지와 하늘로 곧게 솟아올라 가는 가지가 대비를 이루
고 있다. 가지에 달린 꽃망울과 붓으로 찍은 점들이 달과 어우러져
정적인 분위기를 자아낸다.

〈풍죽도〉, 이정 | 조선, 비단에 수묵, 127.5×71.5cm, 간송미술관
소장

바람에 휘날리지만 끝내 구부러지지 않는 대나무의 모습에서 선비
의 기개가 느껴진다. 먹의 농담을 이용해 희미해진 대나무와 짙은 대
나무 사이에 공간을 부여했다.

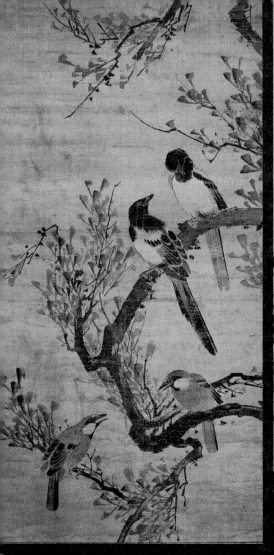

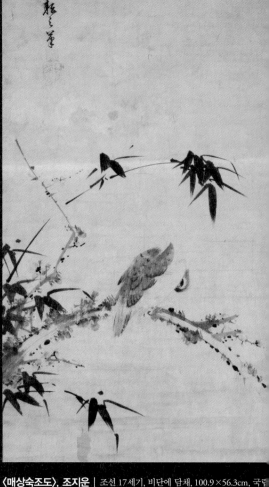

〈매상숙조도〉, 조지운 | 조선 17세기, 비단에 담채, 100.9×56.3cm, 국립
중앙박물관 소장

아버지의 영향으로 영모(翎毛, 새와 동물)와 매화 그림에 뛰어난 기량을 뽐냈
다. 대나무와 매화 가지, 새의 각각에 먹의 농담을 달리 주었다. 전체적으로
간결한 가운데 뛰어난 구성미가 돋보인다.

〈노수서작도〉, 조속 | 조선 17세기, 비단에 수묵, 113.5×58.3cm, 국립
중앙박물관 소장

조속은 화조(花鳥, 꽃과 새) 화가로 특히 까치를 잘 그렸다고 한다. 나무와 까
치가 서로 어우러지는 모습에서 한국적인 정감이 느껴진다. 나무 위의 새
의 모습은 모든 것에 초연한 선비의 모습을 나타내는 듯하다.

또한 소 그림으로 유명한 퇴촌 김식과 화조화로 유명한 창강 조속·매창 조지운 부자도 있었어요. 아버지인 조속의 〈노수서작도〉와 아들인 조지운의 〈매상숙조도〉에는 둘 다 나뭇가지에 앉아 있는 새가 그려져 있습니다. 먼저 조속의 〈노수서작도〉를 보세요. 작품 이름대로 늙은 나무에 까치 한 쌍이 앉아 있네요. 화면 아래에는 참새 한 쌍이 다정하게 앉아 있고요.

조지운의 〈매상숙조도〉는 분위기가 완전히 다릅니다. 매화 같지 않게 잎이 적어 보이는 나뭇가지에 홀로 앉아 졸고 있는 새는 쓸쓸함을 자아내지요. 재미있는 점은 꽤 굵어 보이는 나뭇가지가 통통한 새의 무게 때문인지 둥글게 휘어져 있다는 사실이에요. 화면 위쪽의 대나무 역시 곡선으로 휘어져 작품 전체에 리듬감을 주고 있지요.

조선 산천의 기품, 진경 산수화

조선 후기에는 수많은 작가가 다양한 한국화를 그리면서 새로운 경향의 회화가 발전했어요. 조선 후기는 풍속화, 민화, 진경 산수화 등 우리나라 고유의 화풍이 형성된 회화의 황금기였지요. 특히 영·정조 때 발전한 실학은 조선 후기 회화에도 영향을 미쳐 우리나라 특유의 산천과 생활상을 그린 작품이 많아졌어요.

조선 후기에는 조선 중기까지 유행했던 절파 화풍이 쇠퇴하고 남종 화풍이 유행했습니다. 중국 남방은 고온 다습한 기후여서 안개나 구름이 많아요. 남종 화풍은 이러한 경치를 표현하기 위해 먹의 번짐 효과를 활용해 운치 있는 산수를 그렸지요. 특히 19세기에는 추사 김정희와 그의 일파에 속하는 우봉 조희룡, 고람 전기 등을 중심으로 남종

실학(實學)
조선 후기에 관념화된 성리학을 비판하며 새롭게 등장한 사상이다. 현실 개혁을 강조한 실학이 발전하면서 전통과 현실에 대해 관심이 높아지고 우리의 역사, 지리, 국어 등을 연구하는 국학이 발달했다.

남종 화풍(南宗畵風)
중국 명 때 막시룡, 동기창이 제창한 화풍이다. 당의 왕유가 시조다. 직업 화가들의 북종화와 반대되는 개념으로 문인화를 뜻한다. 수묵과 담채를 이용해 단순하면서도 온화하게 그리는 것이 특징이다.

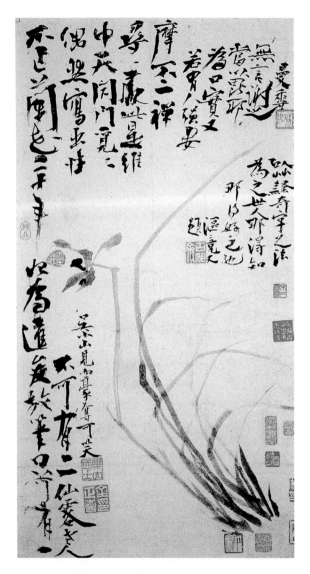

〈부작란도〉, 김정희 | 조선 19
세기, 종이에 수묵, 55×31.1cm,
개인 소장
난의 모습과 화제의 필치 모두 거
침이 없다. 그림을 그린 후 네 차
례에 걸쳐 화제를 붙이고 낙관을
찍었다. 〈불이선란〉이라고도 불리
며, 남아 있는 작품 가운데 추사의
마지막 작품으로 알려져 있다.

화가 본격적으로 그려졌어요.

김정희는 현존하는 작품 수는 많지
않으나 조선이 낳은 최고의 문인 화가
라 할 수 있어요. 중국 북송을 대표하
는 시인 소동파는 당의 시인이자 화가
인 왕유의 시와 그림을 보고 "그림 가
운데 시가 있고, 시 가운데 그림이 있
다."라고 찬탄했는데, 김정희의 〈부작란
도〉가 바로 이와 같은 경지에 이르렀다
고 할 수 있습니다. 이 작품은 바람에
휘날리는 듯한 추사체와 난초가 조화
를 이루고 있지요.

'부작란(不作蘭)'이라는 제목은 그림
속에 쓰인 문장의 첫 부분에서 따온 것
입니다. 이 말은 '난 그림을 그리지 않
았다.'라는 뜻이에요. 분명 그림 속에
는 난초가 그려져 있는데 말이지요. 원
래는 "난 그림을 그리지 않은 세월이
20년이다."라는 문장인데, 첫 세 글자만 따서 제목을 붙이다 보니 이
렇듯 재미있는 이름을 가지게 되었답니다.

김정희의 제자인 조희룡은 문인화를 대중화시키는 데 큰 역할을 한
화가입니다. 조희룡의 대표작인 〈매화서옥도〉는 화풍이 독특해요. 눈
이 내리듯 매화꽃이 흐드러지게 피어 있는 깊은 산골에 둥근 창문이

있는 작은 집 한 채가 있습니다. 집 안을 들여다보세요. 책이 쌓여 있는 책상 앞에 한 선비가 앉아 있는 게 보이나요? 선비는 병 속에 꽂힌 매화 가지를 바라보고 있네요.

조희룡은 글씨도 추사체와 비슷하게 썼어요. 제멋대로 거칠게 찍어 놓은 점들도 매우 특이하지요. 이러한 화풍은 조희룡의 제자라 할 수 있는 전기에게도 영향을 미쳤어요. 전기의 작품인 〈매화초옥도〉를 보면 스승의 그림과 비슷하다는 것을 알 수 있지요.

조선 후기의 대표적인 그림 가운데 겸재 정선의 진경 산수화를 빼놓을 수 없습니다. 이전에는 실제 경치를 소재로 그리는 실경 산수 기법이 있었어요. 실경 산수화는 우리나라의 자연 경관과 명승지를 소재로 실용적인 목적을 띠고 제작되었지요. 정선은 정제된 필법을 구사해 작품에서 정신적인 기운이 느껴지는 진경 산수화를 그렸습니다.

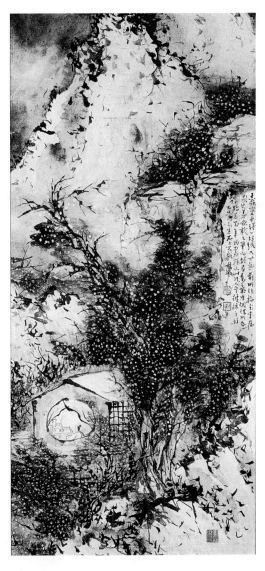

〈매화서옥도〉, 조희룡 | 조선 19세기, 종이에 담채, 106.1× 45.1cm, 간송미술관 소장
깊은 산골, 만개한 매화 사이로 자그맣게 그려진 선비의 모습이 보인다. 먹으로 그린 검은 부분과 은은한 색깔이 대조를 이루며 아름다움을 드러낸다. 오른쪽 글씨는 추사체의 영향을 잘 보여 준다.

이런 작품을 그리기까지 엄청난 연습과 노력이 필요했을 거예요. 정선은 다양한 표현 기법을 연구하고 부단히 연습해 정선의 방에는 붓이 무덤처럼 쌓일 정도였다고 하지요. 정선은 실경 산수화의 전통을 계승하면서도 경치의 겉모습만이 아닌 본질, 즉 진경(眞景)을 그리고자 했습니다. 진경 산수화는 이전의 그림보다 더 예술적이고 한국적

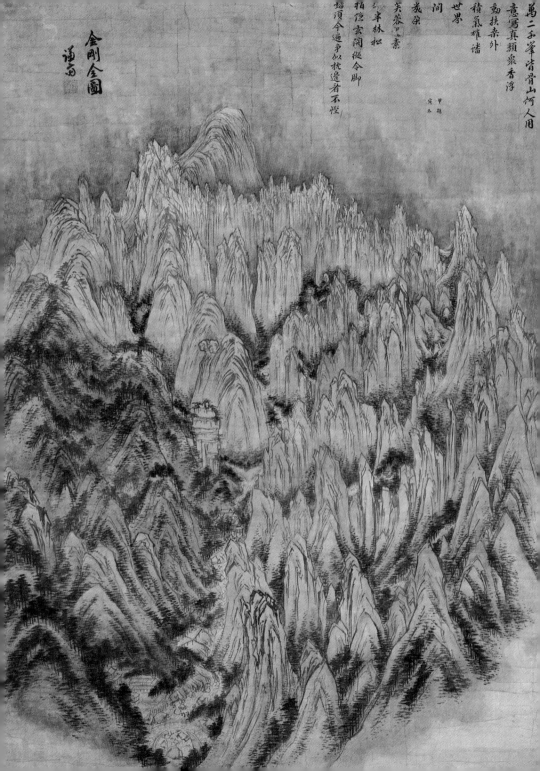

〈정선필 금강전도〉, 정선 |
조선 1734년, 종이에 수묵 담채,
130.8×94.5cm, 국보 제217호,
삼성미술관 리움 소장
바위로 된 봉우리의 날카로움과
왼편 숲을 이룬 토산의 부드러움
이 대조를 이룬다. 토산에는 청색
을 가미해 더욱 사실적으로 표현
했다. 사실적인 모습에 상상력을
더해 진경 산수화의 면모를 여실
히 보여 주는 작품이다.

제화시(題畫詩)
그림에 적어 놓은 그림 제목과
관련된 시를 뜻한다. 동양화에
있는 글이다. 산수화를 대상으
로 한 제화시가 대부분이다.

이었어요.

정선은 우리나라 산수에 자부심을 가지고 중국이 아닌 조선의 산천을 있는 그대로 그려 냈습니다. 정선이 59세에 완성한 〈정선필 금강전도〉는 위에서 내려다보듯 금강산 1만 2,000봉을 장대하게 표현한 작품이에요. 앞부분에는 토산을, 그 뒤에는 골산을 힘찬 필선으로 구사해 노련한 솜씨를 유감없이 보여 주었지요. 정선은 그림 오른쪽 위에 있는 제화시에 다음과 같이 읊었습니다.

일만 이천 봉의 겨울 금강산, 누가 그 참모습을 그릴 수 있나.
향기는 무리 지어 동해로 떠오르니, 그 기운 온 세상에 서린다.
몇 떨기 연꽃은 해맑게 피어오르고, 소나무 잣나무 절간을 가린다.
다리품 팔아 찾아간다 한들, 머리맡에 두고 실컷 보는 것과 같으랴.

정선의 말대로 금강산에 누군가 오른다 해도 금강산의 아름다움을 한눈에 헤아리기는 쉽지 않을 거예요. 다행히 조선 시대에 정선이라는 화가가 있어 금강산을 그리기 위해 수차례 산을 올랐습니다. 그래서 붓끝에서 이상화된 아름다운 금강산을 우리가 지금 머리맡에 두고 실컷 감상할 수 있게 되었지요.

〈정선필 인왕제색도〉는 76세의 정선이 비 갠 뒤의 인왕산을 화폭에 담은 것입니다. 말년의 작품인데도 어쩌면 이렇게 힘이 있고 웅장할까요? 화면 위쪽에는 당당한 인왕산이 큼직하게 그려져 있고, 전체 구도의 무게감을 맞추기 위해 화면 아래쪽을 막 피어나는 안개로 채웠지요.

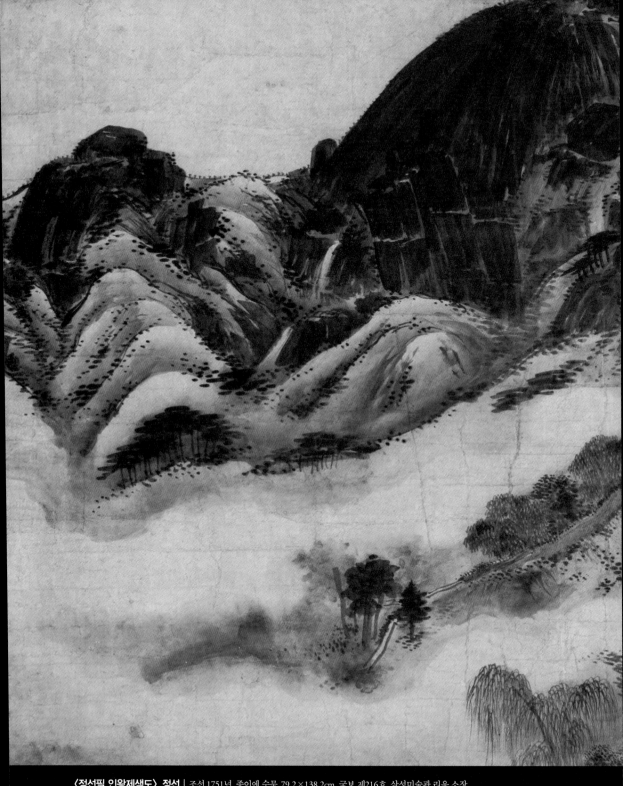

〈정선필 인왕제색도〉, 정선 | 조선 1751년, 종이에 수묵, 79.2×138.2cm, 국보 제216호, 삼성미술관 리움 소장

인왕산의 모습이 사실적으로 표현되어 바로 앞에서 보고 있는 듯 생생하다. 비를 맞고 검게 변한 바위의 모습과 걷히는 안개의 모습이 장엄하다.
우리나라 산수의 아름다움을 유감없이 보여 주는 작품이다.

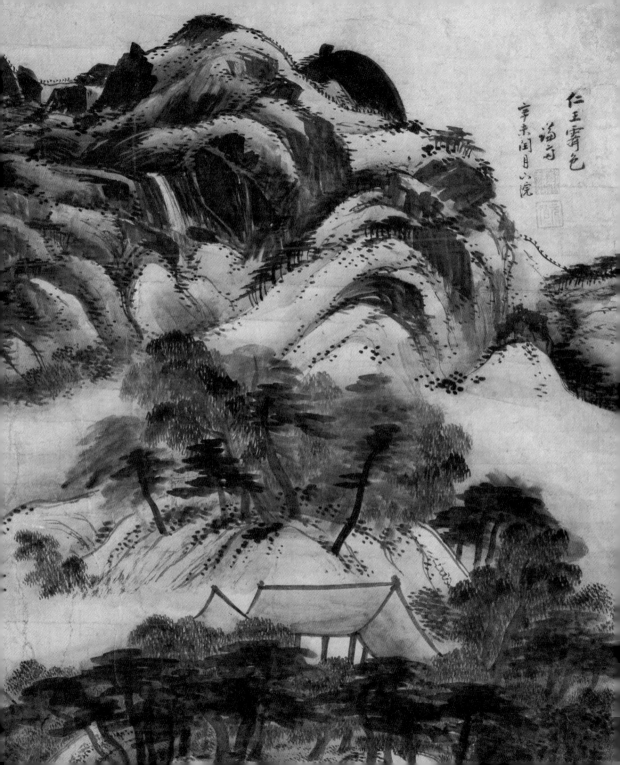

풍속화의 두 거인, 저잣거리와 기방을 누비다

지금부터 조선 후기 회화 가운데 한국적인 멋을 가장 잘 담은 풍속화를 감상해 볼까요? 풍속화는 사람들의 생활상을 솔직 담백하면서도 해학적으로 표현한 그림입니다. 조선 후기를 대표하는 풍속 화가로는 삼원(三園)으로 일컬어지는 단원 김홍도, 혜원 신윤복, 오원 장승업을 비롯해 긍재 김득신, 관아재 조영석 등을 들 수 있어요.

김홍도는 풍속화를 통해 주로 서민들의 생활상을 표현했습니다. 그래서인지 지배 계층이나 시대에 대한 풍자가 돋보이는 작품이 많지요. 한 예로 〈벼 타작〉을 보면 화면 왼쪽에는 열심히 일하는 일꾼들이 있고, 오른쪽에는 일꾼들을 감독하는 마름이 있습니다. 마름은 갓을 젖혀 쓰고 담뱃대를 문 채 비스듬히 누워 거드름을 피우고 있네요. 마름과 일꾼의 대조적인 모습을 통해 당시 신분 간의 차별을 표현했다고 볼 수 있습니다.

〈우물가〉는 어떨까요? 한 나그네가 여인으로부터 두레박을 넘겨받아 목을 축이고 있습니다. 갓을 벗고 저고리를 풀어 젖혀 웃통을 드러낸 사내의 모습이 민망한지, 여인은 고개를 돌린 채 물을 떠 주고 있어요. 여인의 정숙함이 잘 표현된 그림입니다. 김홍도의 풍속화가 돋보이는 이유는 상황 설정, 감정 표현, 사회 풍자 등이 뛰어나기 때문이랍니다.

이에 반해 신윤복은 주로 양반들의 도회지 생활상이나 기방 문화 등을 표현했습니다. 실제로 신윤복은 기생이나 한량들과 어울리면서 사랑과 풍류, 생활의 멋과 해학 등을 몸소 이해했다고 해요.

〈월하정인〉(104쪽 참조)에는 두 남녀가 달빛을 맞으며 몰래 만나는

〈벼 타작〉, 김홍도 | 조선 18세기, 종이에 담채, 27×22.7cm, 국립중앙박물관 소장
마름은 지주의 땅에 상주하면서 소작인들로부터 소작료를 징수해 지주에게 상납했다. 따라서 마름과 소작인 사이에는 갈등이 생기는 일이 많았다. 하지만 이 그림 속 소작인들이 입가에 띠우고 있는 미소, 볏단을 내리치는 활기찬 태도를 보라. 갈등을 찾아볼 수 없다. 김홍도는 이처럼 현실적 갈등을 초월해 해학과 중용의 태도로 삶을 바라보았다.

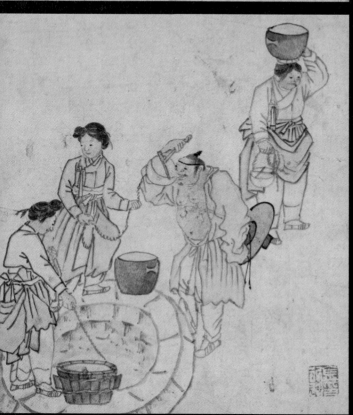

〈우물가〉, 김홍도 | 조선 18세기, 종이에 담채, 27×22.7cm, 국립중앙박물관 소장
고개를 돌린 여성의 모습에서 당시 남녀유별을 중시했던 조선의 풍속을 엿볼 수 있다. 반면 물을 얻어먹고 있는 가슴을 풀어 헤친 한량이 두레박을 긷는 여성을 쳐다보고 있는 시선이 예사롭지 않아 웃음을 불러일으킨다.

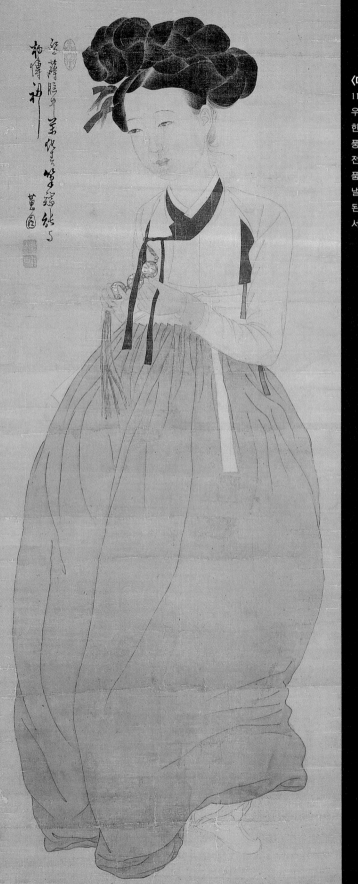

〈미인도〉, 신윤복 | 조선 18세기, 비단에 채색,
114×45.5cm, 간송미술관 소장
우리나라 미인도는 삼국 시대부터 있었다고 추정
한다. 하지만 본격적인 미인도는 조선 중기 이후
풍속화에서부터 나타났다. 신윤복의 〈미인도〉 이
전에 여인의 모습이 이처럼 단독으로 그려진 작
품은 없었다. 당시 양반집 여인들은 모습을 드러
낼 수 없었기에 그림의 주인공은 기생으로 추측
된다. 아름다운 한복과 가체, 알 수 없는 표정에
서 묘한 매력이 나타난다.

광경이 섬세하게 묘사되어 있습니다. 두 남녀는 행색으로 보아 한량과 기생인 것 같아요. 벽체가 허물어진 집과 으스름한 초승달, 나무와 담장 위를 감싸고 있는 밤안개 등이 스산하면서도 은밀한 분위기를 한껏 고조시키고 있지요. 이 그림 한가운데에는 화첩이 접히는 부분이 있어요. 이 부분을 절묘하게 담벼락의 모서리로 설정해 놓아서 두 사람이 골목에 숨어 있다는 느낌을 재미있게 살려 주고 있지요.

또 재미있는 것은 달의 볼록한 모양이 위로 향하고 있다는 사실이에요. 이는 달이 지구 그림자에 가려지는 월식일 경우에만 가능합니다. 월식은 보름달이 뜰 때 일어나는데 밤 12시 전후인 자시(子時) 무렵에 가장 높이 뜨지요. 천문학적 정보를 토대로 분석했을 때 그림 속의 남녀는 1793년 8월 21일 자정에 만난 것으로 추정할 수 있어요.

신윤복의 다른 작품인 〈미인도〉는 조선의 미인도 가운데 최고의 걸작으로 꼽힙니다. 얼굴 생김과 전체적인 자태가 우리나라의 전통적인 미인상에 가깝지요. 그림에 나오는 아리따운 주인공은 신윤복이 아끼던 기생 중 하나였는지도 모릅니다. 이 그림은 당시 여인들의 복식도 사실적으로 묘사하고 있어요. 잘 빗은 머리 위에 얹은 풍성한 가체는 여인들의 머리 모양을 보여 줍니다. 당시에는 결혼하기 위해 가체를 올려야 했어요. 부유한 집안에서는 화려한 가체를 올릴 수 있었지만 가난한 집안에서는 가체 할 돈이 없어서 결혼을 미루기도 했습니다. 영조는 이러한 폐단을 없애기 위해 가체 금지령을 내리기도 했어요. 이처럼 그림만으로도 그 시대의 생활상을 파악할 수 있답니다. 소매가 좁고 가슴 부분이 짧은 삼회장저고리와 속옷을 여러 겹 껴입어 배추처럼 부풀린 옥색 치마는 한복의 옷맵시를 한껏 드러내지요.

단원, 서민을 만나다

대표적인 조선 후기 화가를 꼽으라고 한다면 단연 김홍도다. 김홍도는 모든 분야, 소재에 걸쳐 자신의 기량을 펼친 당대 최고의 화가였다. 하지만 우리가 단원에게서 가장 최고로 뽑는 것은 바로 풍속화다. 『단원 풍속도첩』(보물 제527호)에 실린 풍속화 몇 점을 소개한다.

〈씨름〉, 김홍도 | 조선 18세기, 종이에 담채, 27×22.7cm, 국립중앙박물관 소장

씨름하는 사람을 둥글게 둘러싼 구경꾼들을 그려 놓았다. 짜임새 있는 구도가 돋보인다. 인물들의 표정과 자세가 긴장감을 불러일으킨다.

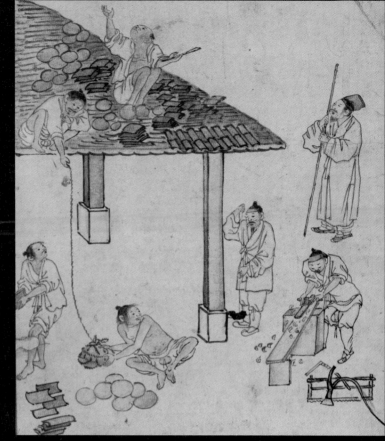

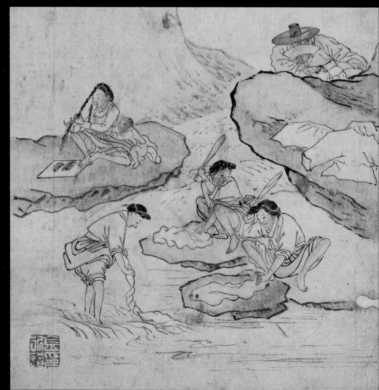

혜원, 풍류를 알려 주다

혜원 신윤복은 단원 김홍도와 함께 당대 최고의 풍속 화가였다. 이 두 화가는 당시의 풍속을 사실적으로 묘사했지만 표현 방법은 아주 달랐다. 신윤복은 기생과 한량의 모습을 주로 그렸고 인물과 함께 배경을 넣어 인물의 심리까지 묘사했다. 신윤복의 필치는 김홍도의 빠르고 강한 필치와는 달리 부드러웠다. 이러한 필치로 그려진 그림에서는 서정적인 분위기가 풍겨 나온다. 『혜원 전신첩』(국보 제135호)에 실린 풍속화 몇 점을 소개한다.

〈단오풍정〉, 신윤복 | 조선 18세기, 종이에 채색, 28.2×35.6cm, 간송미술관 소장
단옷날 그네 놀이를 하는 여인과 몸을 씻고 있는 여인의 모습을 그린 작품이다. 나무와 바위의 표현으로 인적 없는 계곡의 모습을 표현했다. 한복의 아름다운 색감이 돋보이는 작품이다. 바위 뒤에 숨어 여인들을 몰래 훔쳐보고 있는 승려의 모습이 재미있다.

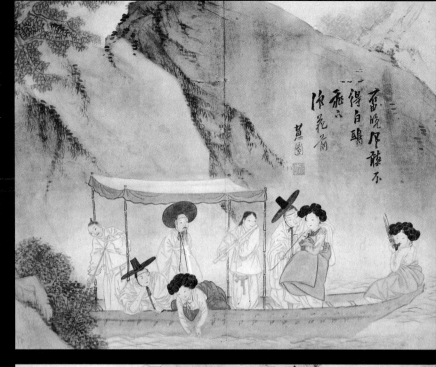

〈주유청강〉, 신윤복 │ 조선
18세기, 종이에 채색, 28.2×
35.6cm, 간송미술관 소장

푸른 강에서 뱃놀이를 하는 세
쌍의 선비와 기생의 모습을 그렸
다. 병풍처럼 드리운 암벽과 대금
악사의 모습으로 말미암아 강에
서 벌어지는 연회의 정취가 더욱
잘 느껴진다.

〈연소답청〉, 신윤복 │ 조선
18세기, 종이에 채색, 28.2×
35.6cm, 간송미술관 소장

제목은 '젊은이가 푸르름을 밟다.'
라는 뜻이다. 젊은 청년들이 기생
들과 꽃놀이하는 모습을 그렸다.
향낭까지 달고 한껏 치장한 멋쟁
이 모습이 눈에 띈다. 자신의 말
에 기생을 태우고 스스로 마부 역
할을 하는 모습이 우습다.

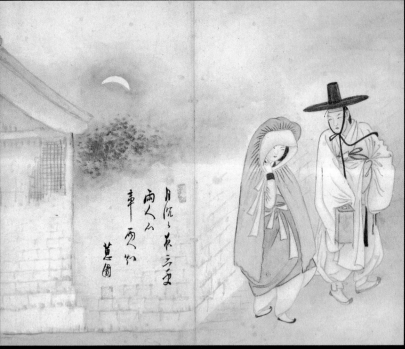

〈월하정인〉, 신윤복 | 조선 18
세기, 종이에 채색, 28.2×35.6cm,
간송미술관 소장

화면 왼쪽에 쓰인 화제는 다음과
같다. "달빛 침침한 한밤중에, 두
사람의 마음은 두 사람만이 안다
(月沈沈夜三更, 兩人心事兩人知)."

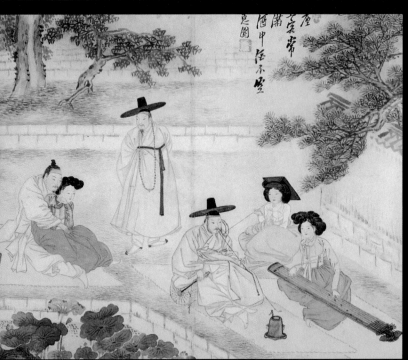

〈청금상련〉, 신윤복 | 조선 18
세기, 종이에 채색, 28.2×35.6cm,
간송미술관 소장

'청금상련'이란 가야금을 들으며
연꽃을 감상한다는 뜻이다. 양반
집 뒤뜰 연못 옆에서 벌어진 놀이
를 그렸다. 조선 선비의 멋, 아름다
운 양반집 정원의 모습, 한량 등의
놀이를 실감 나게 표현했다.

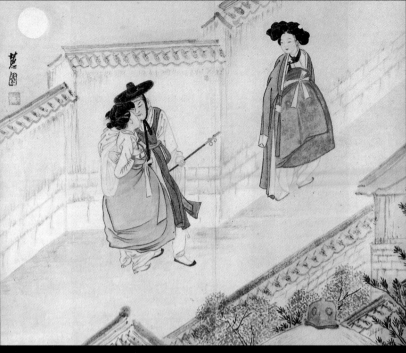

〈월야밀회〉, 신윤복 │ 조선 18
세기, 종이에 채색, 28.2×35.6cm,
간송미술관 소장

야밤중에 후미진 골목에서 남녀
가 깊은 정을 나누고 있는 장면을
그렸다. 차림을 볼 때 남자는 조선
시대에 주로 기생의 기둥서방 노
릇을 했던 하급 무관으로 보인다.

〈야금모행〉, 신윤복 │ 조선 18
세기, 종이에 채색, 28.2×35.6cm,
간송미술관 소장

통행 금지 시간에 연애를 하다가
빨간 옷을 입은 순라군에게 검문
을 당하는 모습이다. 누비옷과 솜
옷을 볼 때 때는 겨울이다. 동자가
들고 있는 남자의 방한용 두건은
모피까지 댄 것이어서 남자의 신분
이 높다는 것을 추측해 볼 수 있다.

호랑이와 까치가 민중의 수호신이 되다

여러분은 인사동을 구경하면서 호랑이나 까치, 나무, 꽃, 책 등을 소재로 그린 그림을 본 적이 있나요? 이 그림들은 민화라고 합니다. 민화는 주로 서민층에서 유행했어요. 정식 그림 교육을 받지 못한 무명 화가들이나 떠돌이 화가들이 주로 그렸지요. 창의성을 발휘하기보다 형식화된 유형에 따라 되풀이해서 그렸답니다.

민화의 종류는 매우 다양하고 소재에 따라 상징하는 의미와 장식하는 장소가 달랐습니다. 석류나 포도, 수박 등 씨가 많은 과일이나 남자아이를 그린 민화는 자손 번성을 상징해

〈작호도〉 | 조선 19세기, 종이에 채색, 134.6×80.6cm, 국립중앙박물관 소장
민화에서 까치와 호랑이는 흔한 소재였다. 작호도는 나쁜 기운을 쫓고자 하는 염원이 담긴 그림이다. 호랑이는 흔히 생각하듯, 용맹한 모습으로 그려진 것이 아니라 귀여운 모습으로 표현되었다. 그래서 보는 사람으로 하여금 웃음을 자아낸다.

요. 안방에 주로 걸렸지요. 질병이나 액운을 막기 위해 호랑이, 사자, 매, 개 등을 그린 그림을 걸기도 했어요. 모란꽃은 물질적인 풍요를 상징하고, 꽃과 새를 그린 화조화는 부부애를 의미한답니다.

이처럼 민화에는 민중의 소박한 바람과 정서가 짙게 배어 있습니다. 정통 회화와 비교하면 세련미나 품위는 떨어져 보일 수 있지만, 익살스러우면서도 파격적인 구성과 아름다운 색채는 회화로서의 가치로 볼 때 전혀 뒤떨어지지 않지요.

삽살개가 컹컹 짖는 소리에 화폭이 흔들리다

조선 후기에는 중국을 통해 서양 화법이 전해졌습니다. 남리 김두량, 첨재 강세황, 화재 변상벽 등의 화가들은 원근법과 명암법 등 서양 화법을 일부 수용해 작품에 반영했지요.

김두량은 영조가 '남리(南里)'라는 호도 지어 주고, 〈삽살개〉에 친필을 남겨 줄 정도로 임금의 총애를 받은 화원이었어요. 김두량의 대표작인 〈삽살개〉와 〈긁는 개〉는 개의 모습을 매우 사실적으로 묘사한 그림으로 유명하지요.

〈삽살개〉는 활달하면서도 생동감이 넘치는 필치와 사실적으로 표현한 개의 표정이 눈길을 사로잡는 작품입니다. 개가 짖는 소리가 들리는 것 같지 않나요? 김두량은 가느다란 붓을 사용해 삽살개의 털을 한 올 한 올 표현함으로써 명암과 입체감을 잘 살렸어요.

〈긁는 개〉 역시 사실적이고 섬세한 필치를 사용했습니다. 개의 자세만 보아도 개가 벼룩 때문에 얼마나 괴로워 하는지 알 수 있을 것 같아요. 머리에서 등까지 이어지는 어두운 부분과 가슴부터 꼬리까지 이어지는 밝은 부분이 적절히 어우러져 그림에 생동감을 주고 있지요.

〈삽살개〉(위), 김두량 | 조선 1743년, 종이에 수묵 담채, 35×45cm, 개인 소장
가운데 접힌 자국으로 화첩에 속한 작품이었다는 것을 알 수 있다. 영모화로 구성된 화첩이었다.

〈긁는 개〉(아래), 김두량 | 조선, 종이에 수묵 담채, 23×26.3cm, 국립중앙박물관 소장
'흑구도'라고도 불리는 작품이다. 김두량의 동물화 중에서 가장 유명한 작품이다.

두 작품 모두 서양 화법의 흔적이 돋보이는 작품입니다.

강세황 역시 서양화 기법을 반영해 사물을 실감 나게 표현했어요. 대표작인 〈영통동구도〉는 대담한 필치와 채색의 농담으로 바위와 산의 모습을 입체적으로 처리한 점이 돋보입니다. 이는 전통적인 기법을 탈피한 혁신적인 화풍이었지요. 이 작품은 개성 일대를 여행한 후에 그린 16점의 작품을 담은 『송도기행첩』에 들어 있는 그림이에요.

변상벽은 고양이와 닭을 잘 그린 화가로 유명했습니다. 얼마나 잘 그렸으면 별명이 변고양(卞古羊) 또는 변계(卞鷄)였을까요? 변상벽의 〈묘작도〉는 사실적인 필치와 세밀한 묘사력이 돋보이는 작품입니다. 나무 위를 오르는 고양이와 이에 아랑곳하지 않고 즐겁게 지저귀고 있는 참새들의 움직임이 생생하게 표현했지요. 고양이가 매달려 있는 나무의 음양 묘사는 입체감을 더해 줍니다.

〈영통동구도〉, 강세황 ┃ 조선 18세기, 종이에 담채, 32.8×53.2cm, 국립중앙박물관 소장 영통동으로 가는 길목의 모습을 그렸다. 바위 윗부분에 녹색을 곁들여 이끼의 모습을 나타냈다. 나귀를 타고 바위 옆으로 지나가는 가냘픈 인물이 묵직한 산의 모습과 대비되어 재미있다.

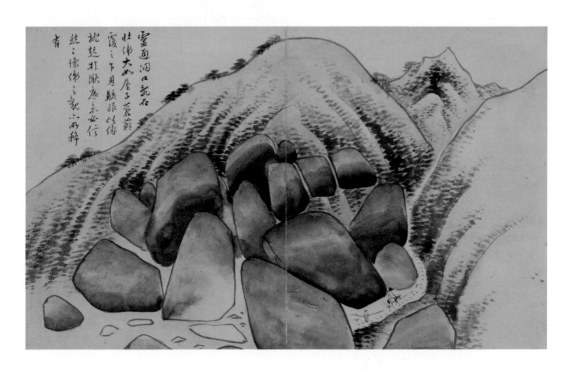

쓰디쓴 눈물로 그린 망국의 슬픔

조선 말기에는 중국 청 회화의 영향을 받으면서도 조선 후기 회화의 전통을 이어 뚜렷한 성격의 화풍을 형성했습니다.

이 시기에 가장 개성 있는 화가를 꼽으라면 석창 홍세섭을 들 수 있어요. 홍세섭은 맑은 색감과 간결한 구도로 참신하면서도 현대적인 감각을 드러내는 작품을 남겼습니다. 〈유압도〉는 빠르게 헤엄치는 한 쌍의 오리를 위에서 내려다보는 시점으로 그렸어요. 화면 오른쪽에는 수초를 그려 긴장감을 살려 주고, 추상적이면서도 과감한 구도로 개성을 한껏 드러냈지요. 무엇보다 홍세섭은 먹의 농도를 적절히 사용해 작품의 멋을 살렸어요.

하지만 조선 말기에는 홍세섭의 뒤를 이을 후배 화가를 찾기 어려울 정도로 회화계에 침체 현상이 나타났습니다. 이러한 상황에서 천재 화가인 장승업의 등장은 주목할 만하지요.

장승업은 부모를 일찍이 여의고 이리저리 떠돌았습니다. 그는 머슴살이를 하면서 어깨너머로 글과 그림을 깨우쳤다고 해요. 이응헌이라는 사람 집에 하인으로 있을 때 주인의 눈에 띄어 그림 공부를 시작하게 되었지요. 장승업은 고종의 명을 받아 그림을 제작하기도 했지만, 한곳에 매이는 성

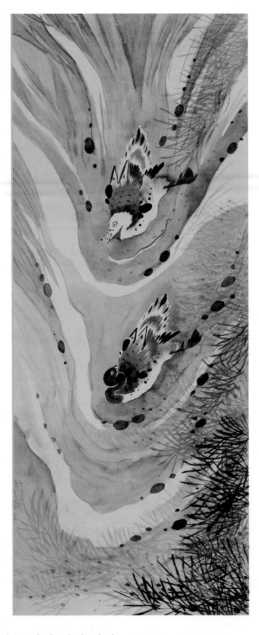

〈유압도〉, 전 홍세섭 | 조선 19세기, 비단에 수묵, 119.5×47.8cm, 국립중앙박물관 소장
위에서 내려다보는 시점으로 그렸다. 당시에는 특이한 구도였다.

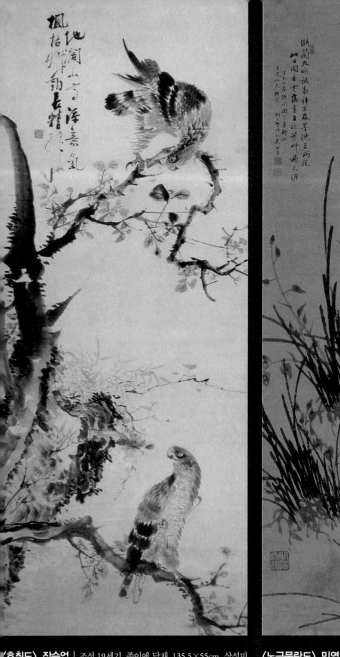

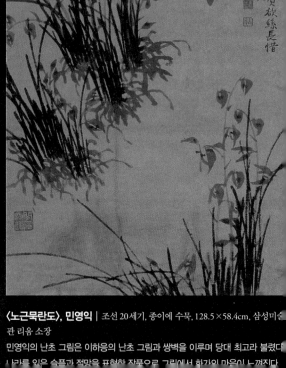

〈호취도〉, 장승업 | 조선 19세기, 종이에 담채, 135.5×55cm, 삼성미술관 리움 소장

서로를 매섭게 바라보는 독수리의 모습에서 긴장감이 느껴진다. 화면을 가득 채운 구도와 한 번에 쓱쓱 그린 듯한 강한 필치가 돋보인다.

〈노근묵란도〉, 민영익 | 조선 20세기, 종이에 수묵, 128.5×58.4cm, 삼성미술관 리움 소장

민영익의 난초 그림은 이하응의 난초 그림과 쌍벽을 이루며 당대 최고라 불렸다. 나라를 잃은 슬픔과 절망을 표현한 작품으로 그림에서 화가의 마음이 느껴진다.

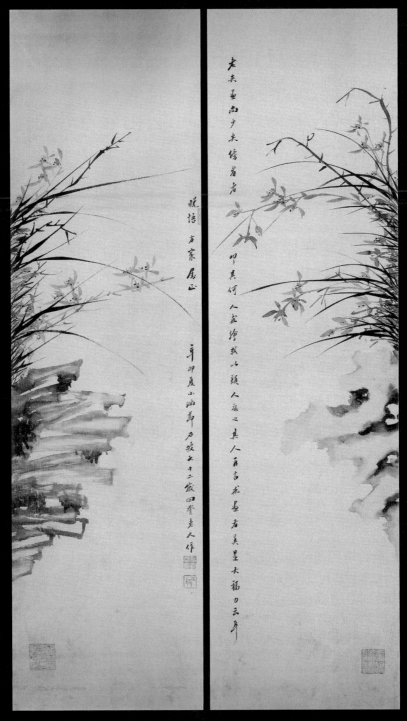

〈흥선 대원군 이하응필 묵란도〉 부분, 이하응 | 조선 1891년, 종이에 수묵, 135.8×22cm(왼쪽·오른쪽), 서울역사박물관 소장
이하응은 김정희에게 극찬을 받았을 정도로 난초 그림에 뛰어났다. 위 작품은 12폭 병풍 그림 가운데 두 작품이다. 괴석과 난초가 어우러
진 작품으로 파격적인 구도가 돋보인다. 난은 중간이 뭉뚝하고 끝은 가늘고 날렵하다. 이것은 석파란(石坡蘭)의 정형이다. 이하응은 자신의
호 '석파'를 따 독특한 한국식 묵란화풍인 석파란을 수립했다.

격이 아니라 몇 번이나 궁에서 도망쳐 나왔다고 합니다. 장승업은 특히 꽃과 새, 동물 그림을 잘 그렸고 자연 풍경을 진실하게 담은 풍경화에도 능했지요.

장승업의 대표작인 〈호취도〉를 보면 그의 호방한 성격이 그대로 묻어 있습니다. 두 마리의 독수리가 매서운 눈초리로 서로를 바라보고 있어요. 위쪽에 앉아 있는 독수리는 금방이라도 나뭇가지를 박차고 하늘로 날아오를 것 같이 발톱을 치켜세우고 있네요. 아무렇게나 쓱쓱 붓질한 것 같지만 작품 안에는 팽팽한 긴장감과 활달함, 자유로움이 공존하고 있습니다.

조선 말기에는 왕족 화가도 등장했습니다. 대표적으로 고종의 아버지인 흥선 대원군 이하응과 명성 황후의 친정 조카인 운미 민영익 등이 있어요. 이들은 사군자를 즐겨 그렸는데 특히 난 그림을 잘 그렸지요. 개화파였던 민영익은 갑신정변과 을미사변이 연이어 일어나면서 조국을 떠나 상하이로 망명하게 됩니다. 상하이에서 한국 병합 조약의 소식을 들은 민영익은 쓰라린 가슴을 안고 '뿌리가 뽑힌 난초'를 그리지요. 이 작품이 바로 〈노근묵란도〉입니다. 이 제목은 "나라를 잃으면 난을 그리되 뿌리가 묻혀 있어야 할 땅은 그리지 않는다."라는 중국 고사에서 따온 것이라고 해요.

생각해
보세요

조선 사람들이 행복을 염원하며 간직했던 그림은 무엇일까요?

십장생도예요. 민화 가운데 하나인 십장생도는 말 그대로 십장생을 그린 그림입니다. 십장생(十長生)이란 오래도록 살고 죽지 않는다는 열 가지로, 해, 구름, 산, 물, 바위, 학, 사슴, 거북, 소나무, 불로초를 꼽지요. 십장생도는 당시 사람들의 인생관이나 사상, 철학, 민간 신앙 등이 결합한 그림으로 행복을 염원한 상징화예요. 주로 정월 초에 새해를 축하하고 복 받기를 기원하던 세화(歲畫)나 오래 살기를 기원하며 그린 그림, 가구나 장식품의 무늬, 궁궐 담벼락이나 내부의 벽면, 부녀자들의 노리개 등에 다양하게 표현되었지요. 궁궐에서는 아이를 가진 왕비의 처소에도 십장생도 병풍을 쳤어요. 이처럼 십장생도는 궁궐이나 일반 민가 할 것 없이 평상시에도 집 안 곳곳에 간직한 그림이었답니다. 십장생으로 보통 열 가지를 꼽지만, 때에 따라 십장생도에 대나무와 천도(天桃)가 추가되기도 하고 한두 가지가 빠지기도 해요. 또한 한 가지만을 강조해 그리기도 하고 두세 가지를 모아서 그리기도 합니다. 학을 강조하면 '군학십장생도'가 되고, 사슴을 강조하면 '군록십장생도'라는 이름이 붙지요. 두세 가지를 모아서 그린 것으로는 소나무와 학을 그린 '송학도', 바다와 거북이를 그린 '해구도', 소나무와 사슴을 그린 '송록도' 등이 있어요.

19세기 말, 궁중에서 제작된
〈십장생도〉 병풍

6 자각과 전환 | 근대 회화

우리나라 근대가 시작된 시기에 관해서는 여러 가지 견해가 있어요. 실학사상이 발전한 18세기로 보는 사람이 있는가 하면 정식으로 문호를 개방한 강화도 조약 체결 당시로 보는 사람도 있습니다. 정치적 개혁 운동인 갑신정변이나 갑오개혁으로 보는 사람도 있지요. 근대가 정확히 언제라고 말하기는 어렵지만 우리나라의 근대는 서양 근대 문화의 영향을 받아 이전과는 확연히 다르게 새로운 변화가 일어난 시대라 할 수 있어요. 미술 분야에서 근대 회화가 발전한 시기는 서양 화풍이 들어온 19세기 말경부터 광복을 맞이한 1945년까지로 본답니다.

- 근대 회화는 서양 화풍이 들어온 19세기 말경부터 1945년까지의 회화를 뜻한다.
- 20세기 초에 서양 화법이 본격적으로 수용되었고, 1930년대에는 독자적인 회화 세계를 개척하는 화가들이 등장했다.
- 고희동은 한국 미술사에서 최초로 서양화를 전공한 화가다.
- 이중섭 · 구본웅 · 김환기는 서양 화법으로, 박수근 · 오지호는 자신만의 화법으로 민족 정서를 표현했다.

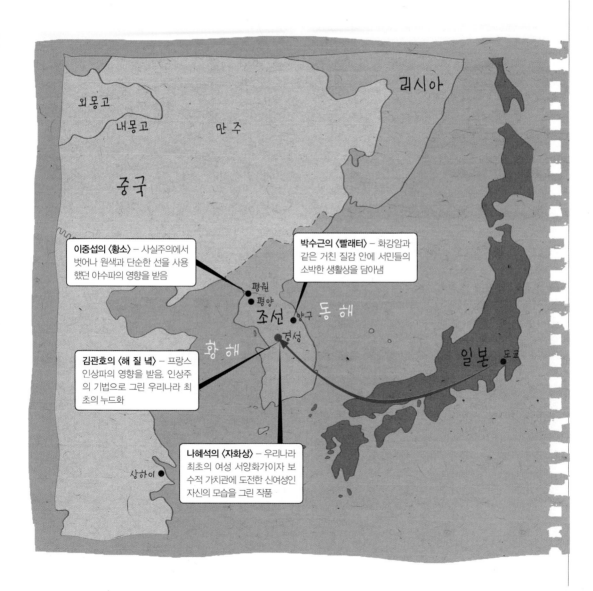

이중섭의 〈황소〉 – 사실주의에서 벗어나 원색과 단순한 선을 사용했던 야수파의 영향을 받음

박수근의 〈빨래터〉 – 화강암과 같은 거친 질감 안에 서민들의 소박한 생활상을 담아냄

김관호의 〈해 질 녘〉 – 프랑스 인상파의 영향을 받음. 인상주의 기법으로 그린 우리나라 최초의 누드화

나혜석의 〈자화상〉 – 우리나라 최초의 여성 서양화가이자 보수적 가치관에 도전한 신여성인 자신의 모습을 그린 작품

전통 회화냐, 새로운 화풍이냐

본격적으로 서양 문화가 유입되는 상황에서 우리나라의 전통 회화는 존재 자체에 큰 위협을 받게 됩니다. 이 과정에서 전통을 고수하는 화가들도 있었지만, 서양 화풍을 적극적으로 받아들여 전통 회화와 접목함으로써 새로운 활로를 모색하는 화가들도 나타났지요. 비록 소수지만 서양화 공부를 위해 일본에 유학을 다녀온 화가들도 있었어요. 국내에서도 서양화에 대한 실험이 끊임없이 이어져서 그런지 이 시기만큼 회화가 다양한 형태로 전개된 적도 없었답니다.

이 시기에는 근대적 미술 단체와 기관도 등장합니다. 1911년 3월에는 전통 서화를 계승하고 후진을 양성하기 위해 우리나라 최초의 근대 미술 기관인 경성 서화 미술원이 세워졌어요. 서울 백목 다리(지금의 종로구 중학동) 근처에 세워진 이 미술원에는 소림 조석진과 심전 안중식 등이 교수로 근무했지요. 첫 입학생은 정재 오일영과 춘전 이용우 등 네 명이었고, 이듬해 이당 김은호가 2기생으로 입학했어요. 정식 학생 외에도 지위가 높은 집안의 자제들이 취미로 글과 그림을 배우기 위해 미술원을 다녔다고 합니다. 경성 서화 미술원은 훌륭한 신진 화가들을 배출했지만, 재정적인 어려움 때문에 1919년에 문을 닫게 되지요.

1918년에는 전통 미술과 근대 미술을 연구하고 후배 화가들을 양성하기 위해 최초

「서화 협회 회보」 창간호
서화 협회는 1918년 민족 서화가 13인에 의해 결성되었다. 우리나라 최초의 근대 미술 단체다. 1921년에 최초로 제1회 서화 협회전을 개최하고 협회 기관지인 「서화 협회 회보」 창간호를 발간했다.

의 근대 미술 단체가 탄생합니다. 바로 안중식을 회장으로 하는 서화 협회였지요. 서화 협회는 1921년 제1회를 시작으로 해마다 협회전을 개최하며 우리나라의 근대 미술 발전에 크게 이바지했어요. 하지만 1922년에 조선 총독부가 소위 문화 통치의 하나로 시행한 조선 미술 전람회에 밀려 1936년에 활동이 중단되고 맙니다.

우리나라에 처음 서양화가 소개된 것은 언제일까요? 1899년경 네덜란드계 미국인인 휴버트 보스라는 화가가 중국을 거쳐 우리나라에 오게 되었습니다. 보스는 우리나라에 머물면서 민상호의 초상화를 그렸어요. 민상호는 명성 황후의 일가이며 미국에서 유학하기도 한 인물이었지요. 이후 보스는 민상호의 추천으로 고종의 전신상과 순종의 모습까지 그리게 됩니다. 하지만 서양화가들이 조선을 찾은 사건이 조선 화단에 큰 영향을 미칠 정도는 아니었어요.

20세기 초에 비로소 우리나라도 서양 화풍을 본격적으로 수용합니다. 이 시기에 등장한 서양화의 선구자로는 '제1호 서양화가'인 춘곡 고희동과 그 뒤를 이어 두각을 나타낸 김관호, 최초의 여성 서양화가인 정월 나혜석 등을 들 수 있어요. 고희동은 1908년 한국인 최초로 일본의 도쿄미술학교에 입학했고, 이어서 김관호, 나혜석 등도 일본에서 유학했지요.

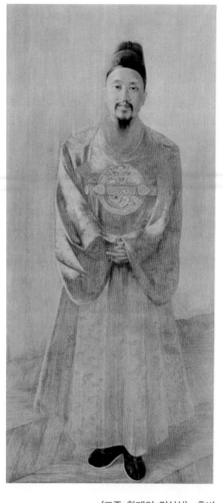

⟨고종 황제의 전신상⟩, 휴버트 보스 | 1898, 캔버스에 유채, 189.9×91.8cm, 국립현대미술관 대여 소장
서양 사람이 그린 최초의 유화 어진이다. 우리나라 회화계는 이 작품을 통해 처음으로 서양화 기법과 접촉했다.

회화 도구를 멘 고희동, 엿장수로 오인받다

인상파
19세기 후반 프랑스를 중심으로 일어난 미술 유파다. 빛과 대기의 변화에 따라 색이 달라지는 것에 주목했다. 모네, 르누아르 등이 대표적인 인상파다.

일본 유학을 마치고 돌아온 고희동은 여러 중등학교에서 학생들에게 서양화 기법을 가르쳤습니다. 이때 서화로 불려 오던 회화를 처음으로 '미술'이라고 부르게 되지요. 우리나라 최초의 서양화가지만 고희동이 남긴 서양화는 석 점밖에 되지 않습니다. 그 가운데 우리에게 잘 알려진 그림은 귀국 후 그린 〈부채를 든 자화상〉이에요. 프랑스 인상파의 영향을 받은 교수에게 배웠기 때문에 고희동의 두 그림도 인상파 기법에 충실하지요.

고희동에 관한 재미있는 일화가 있어요. 어느 날, 고희동은 야외 스케치를 하기 위해 그림 도구들을 상자에 담아 어깨에 메고 들로 나갔습니다. 고희동을 엿장수라고 생각한 사람들은 그를 졸졸 따라다녔지요. 결국 고희동이 엿장수가 아니라는 사실을 안 사람들은 왜 먼 곳에서 이상한 것을 배워 왔느냐고 물었어요. 유화 물감을 보고는 닭똥 같다고 말하기도 했지요. 그러면서도 사람들은 신기한 눈길로 고희동의 그림과 재료들에 관심을 보였다고 해요.

고희동이 도쿄미술학교를 졸업한 다음 해인 1916년, 김관호는 같은 학교 서양화과를 수석으로 졸업했습니다. 그는 졸업 작품으로 그린 〈해 질 녘〉으로 일본 문부성 미술 전람회에서 특선을 수상하는 쾌거를 이루었어요. 〈해 질 녘〉은 인상파 기법으로 그린 우리나

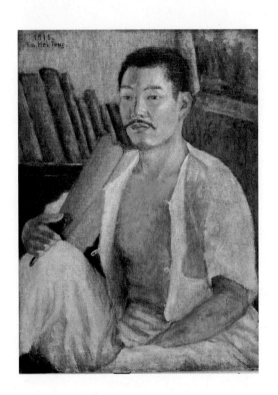

〈부채를 든 자화상〉, 고희동 |
1915년, 캔버스에 유채, 61×46cm, 국립현대미술관 소장
인상파 화풍을 수용한 그림이다. 1910년대 우리나라 회화계가 서양으로부터 받은 영향을 보여 주는 귀한 자료다. 우리나라에서 가장 오래된 유화 작품으로 알려졌다.

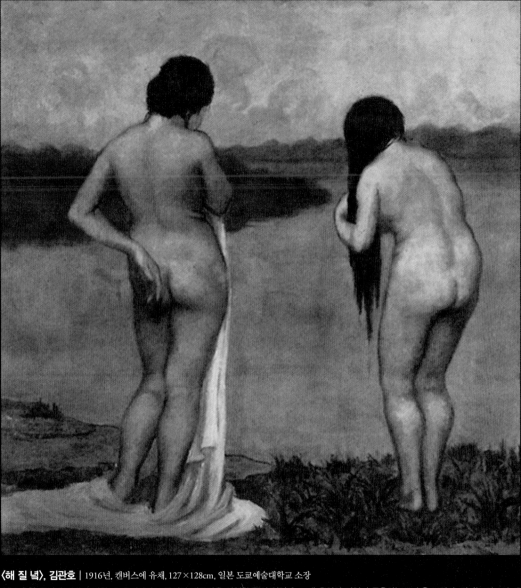

〈해 질 녘〉, 김관호 | 1916년, 캔버스에 유채, 127×128cm, 일본 도쿄예술대학교 소장

일본 유학 중이던 작가가 방학 때 우리나라로 돌아와 대동강을 산책한 일이 있었다. 그때 우연히 여인이 목욕하는 모습을 보았다. 작가는 이 모습에 영감을 얻어 일본으로 돌아가 누드화를 그렸다. 이 작품이 〈해 질 녘〉이다. 벌거벗은 여인을 먼저 그리고 배경은 나중에 그렸다고 한다. 석양에 물든 능라도 풍경은 인상파 기법으로 아련하게 묘사했다. 여인의 풍만한 뒷모습은 석양의 역광을 받아 신비롭고 몽환적으로 보인다. 100년 전 작품이지만 지금도 최고의 유화 작품으로 평가받고 있다.

라 최초의 누드화였지요. 조선 유학생의 수상 소식은 일본 전 열도를 놀라게 했고 우리나라에서도 대대적으로 보도되었어요. 하지만 이 작품은 풍기문란을 조장한다는 이유로 신문에는 실리지 못하고 대신 다른 풍경화가 실렸다고 합니다. 이 웃지 못할 이야기를 통해 당시 우리나라의 시대 정서와 서양화에 대한 인식 수준을 알 수 있어요.

붉은 입술의 야수가 된 시인

나혜석은 우리나라 최초의 여성 서양화가이자 여류 문학가로 잘 알려졌습니다. 상류층 집안에서 태어난 나혜석은 도쿄여자미술전문학교에서 유학하고 돌아와 화가로 활동했어요. 그녀는 보수적 가치관에 도전한 '신여성'으로서 불꽃같은 삶을 살기도 했답니다. 부리부리한 두 눈에 오뚝한 코, 굳게 다문 입매로 다소 강한 인상을 주는 〈자화상〉은 그러한 자신의 모습을 잘 표현한 작품이지요.

〈자화상〉, 나혜석 | 1928년, 캔버스에 유채, 60×48cm, 개인 소장
단발머리와 서양식 의상 등은 '신여성'의 특징이다. 정면을 똑바로 바라보는 시선에서 시대적 조건을 넘어서려는 결연한 의지가 느껴진다.

1930년대에 이르면 독자적인 회화 세계를 개척하는 화가들이 등장합니다. 이 시기에는 서양 화풍을 도입해 우리 민족의 정서를 잘 구현한 대향 이중섭, 서산 구본웅, 수화 김환기나 자신만의 화법으로 민족적인 아름다움을 표현한 미석 박수근, 오지호 등이 활발하게 활동하지요. 당시 화가들은 일제 강점기라는 시대적 아픔과 고통을 예술로 극복하려는 의지를 보이기도 했어요.

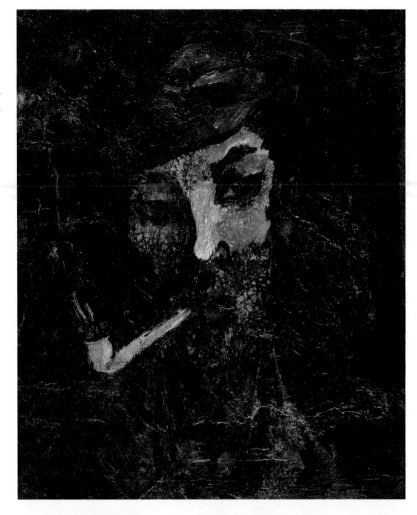

〈친구의 초상〉, 구본웅 | 1935
년, 캔버스에 유채, 62×50cm,
국립현대미술관 소장

전체적으로 어둡고 우울한 분위
기다. 초상화의 모델은 1930년대
전위적인 시인이자 소설가로 잘
알려진 이상이다. 구본웅과 이상
은 같은 학교 출신으로 훗날 의기
투합한 절친이었다.

 한국 모더니즘의 선구자라 불리는 구본웅의 〈친구의 초상〉은 구본웅
이 친구 이상을 그린 그림입니다. 이상은 시인이자 소설가였어요. 이
상은 자신의 작품인 소설 『날개』, 시 「오감도」 등에서 현실을 비극적
으로 바라봅니다. 난해하고 충격적인 문체는 당대에 파란을 일으켰지
요. 그림에서 보이는 시꺼멓고 매서운 눈은 현실을 대하는 작가 이상
의 예민하고 지적인 면모를 나타내고 있어요.

이중섭, 살아 꿈틀대는 소를 그리다

이중섭은 유럽의 야수파 화풍을 우리나라에 받아들인 선구자예요. 이중섭의 작품은 단순한 형태와 선명한 원색으로 대담하고 힘차게 표현한 것이 특징이지요. 특히 이중섭은 우리 민족에게 친숙한 소를 그림의 소재로 즐겨 사용했어요. 이중섭의 소 그림을 보면 백색과 흑색의 강한 대비가 눈에 띕니다. 거칠고 굵게 표현된 소가 마치 살아서 덤벼들 듯한 긴장감을 자아내지요. 소의 눈빛에는 민족의 애환과 분노가 담겨 있어 암울한 시대의 아픔을 예술적으로 승화했다는 평가도 받고 있어요.

이중섭의 대표작인 〈흰 소〉, 〈황소〉, 〈길 떠나는 가족〉, 〈소와 어린이〉, 〈부부〉, 〈두 아이와 물고기와 게〉, 〈닭과 가족〉 등은 그의 생애와 관련이 많아요. 이중섭은 유독 아이들을 작품에 많이 담았습니다. 그 이유는 아이들에 대한 그리움 때문이지요. 이중섭의 첫아이는 급성 전

야수파
20세기 초 인상파에 반대해 등장한 미술 사조다. 사실적인 색채 표현에서 벗어나 강렬한 원색과 단순하고 굵은 선으로 극적인 감동을 표현하고자 했다.

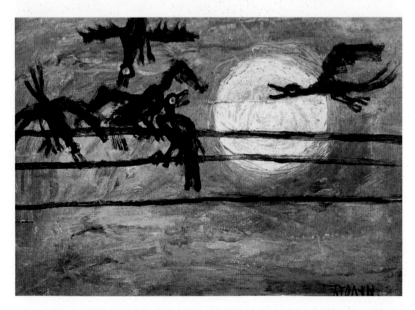

〈달과 까마귀〉, 이중섭 | 1954년, 종이에 유채, 29×41.5cm, 개인 소장

검푸른 밤하늘에 노란 보름달이 떠 있다. 까마귀의 눈동자가 달빛을 받아 노란빛을 띤다. 작가는 주로 평화나 환희를 상징하는 길조를 작품에 등장시키는데 이 작품에는 전통적인 흉조(凶鳥)인 까마귀를 그려 이채롭다.

〈흰 소〉, 이중섭 | 1954년, 합판에 유채, 30×41.7cm, 홍익대학교박물관 소장

이중섭은 오산학교를 다닐 때부터 유달리 소 그림을 즐겨 그렸다. 작가 특유의 거칠고 굵은 붓질로 소의 근육과 움직임을 생동감 있게 표현했다. 소는 작가의 분신이자 민족의 현실을 상징한다. 소의 힘찬 몸부림에 이중섭은 오산학교를 다닐 때부터 유달리 소 그림을 즐겨 그렸다. 작가 특유의 거칠고 굵은 붓질로 소의 근육과 움직임을 생동감 있게 표현했다. 소는 작가의 분신이자 민족의 현실을 상징한다. 소의 힘찬 몸부림에

《빨래터》, 박수근 | 1950년, 캔버스에 유채, 50.5×111.5cm

박수근은 주로 소박한 우리네 모습을 주제로 그림을 그렸다. 빨래터는 마을 공동의 생활터고 만남의 공간이며 세상살이 이야기를 나누는 곳이다. 빨래터에서 빨래를 하고 있는 여인들의 뒷모습은 마치 우리의 어머니 이때 누이들 보는 듯하다 정겨운 마스한 시선이다 산야와 기반으로 거칠마 향긋함이 어디인가 EHS이 어디인가 거칠마 향긋함이 어디인가 EHS이 어디인가 EHS이 어디인가 토드러나는 지무이다

염병으로 먼저 세상을 떠났어요. 뒤에 두 아들이 태어났지만, 전쟁의 위협과 경제적인 어려움을 견디지 못한 아내는 아이들을 데리고 일본으로 떠나지요. 이중섭은 1953년 도쿄에서 단 5일간 가족을 만난 것을 끝으로 가족과 영영 이별하게 됩니다. 그는 이러한 아픔과 그리움을 달래기 위해 작품에 몰입했고, 자연스럽게 아이들을 많이 그리게 되었지요.

"밀레 같은 화가가 되게 해 주십시오!"

이번에는 이중섭과 근대 회화의 양대 산맥을 이루는 박수근에 관해 알아볼까요? 박수근의 작품은 외국 사람들에게 특히 인기가 좋습니다. 외국인들은 박수근의 작품이 한국적인 색채를 가장 잘 표현하고 있다고 생각해요. 박수근은 화강암과 같이 거친 질감을 살리면서 그 속에 소박한 서민들의 생활상을 담아냈습니다.

　박수근은 집안이 너무 가난해 보통학교만 졸업하고 독학으로 미술 공부를 했습니다. 그는 12세 때 밀레의 〈만종〉 복사판을 보고는 크게 감명을 받아 화가가 되기를 꿈꾸었다고 해요. 6 · 25 전쟁 중에는 부두 노동자로 일하거나 미8군 PX(Post Exchange, 군부대 기지 내의 매점)에서 초상화를 그려 주는 일을 하면서 생계를 유지했지요. 박수근이 정식 교육을 받지 않고 미술을 공부한 점과 평생 가난에 허덕이며 살아간 점이 오히려 제도권 화가들과는 다른 독특한 예술 세계를 형성하는 데 중요한 요소가 되었어요. 박수근은 평생을 가난하게 살았지만 세상을 떠난 후에는 우리나라 미술을 대표하는 거장으로 인정받았지요. 종교적 엄숙함으로 민중을 사랑한 밀레와 마찬가지지요.

근대 6대 화가, 개성으로 전통 회화를 잇다

한국화 근대 6대 화가는 소정 변관식, 청전 이상범, 의제 허백련, 이당 김은호, 심향 박승무, 심산 노수현입니다. 이 화가들은 1930~40년대에 이루어진 새로운 양식과 실경 산수화의 영향을 받았어요. 여기에서 멈추지 않고 독자적인 화풍과 양식을 구축하며 한국 전통 회화를 발전해 나갔지요.

특히 변관식은 개성 있는 필치로 한국 산수화의 새로운 경지를 개척했습니다. 먹과 구도를 자유자재로 구사한 작가로 유명하지요. 전통을 계승하면서도 가장 현대적인 작품을 남겼어요.

이상범은 자신이 창안한 독특한 기법으로 한국 산수의 분위기를 잘 표현한 작가였습니다. 이상범이 「동아일보」 기자였을 때 베를린 올림픽 마라톤에서 손기정 선수가 우승했어요. 당시 일제 시대였기 때문에 손기정은 일장기가 그려진 옷을 입고 있었는데, 이상범이 사진에서 이 일장기를 지우고 대신 태극기를 그려 신문에 게재한 일이 있었지요. 이상범은 이 일로 신문사에서 쫓겨났다고 해요.

김은호는 다양한 장르에 탁월했습니다. 특히 어진이나 초상화 등 인물화에 능통했지요. 허백련은 우리나라 근·현대 미술에 남종화의 위치를 확고하게 뿌리내린 작가입니다. 허백련에 의해 한국화의 전통성이 이어지게 되었어요. 박승무는 미술계 부조리 척결에 힘써 야인 화가로도 불렸습니다. 공모전을 거부하는 등 독자적인 행보를 이어 나갔지요. 노수현은 점을 찍어 묘사하는 기법이 뛰어났고 말년에는 산수화를 추상적인 개념으로 형상하는 초현실적 기법을 사용하기도 했답니다.

실경 산수화
고려 시대와 조선 초·중기에 자연 경관을 소재로 그린 산수화를 말한다. 실용적인 목적으로 그린 경관화가 시작이다. 이후 진경 산수화로 발전했다.

1900년대 회화계에 이미 한류가 있었다고요?

우리나라 근대의 생활 풍속이나 경치를 그린 서양 여류 화가로 영국의 엘리자베스 키스 (Elizabeth Keith)라는 사람이 있습니다. 키스는 1919년 조선을 처음 방문한 이후 우리나라 의 풍속과 경치를 수채화로 그리거나 목판화로 제작했어요. 키스가 작품에 사용한 소재 는 매우 다양했습니다. 여성들의 생활 모습, 궁궐에 드나드는 사람들, 양반가의 사람들, 서민들, 어린아이들, 궁중 음악가들, 무당이 굿하는 모습 등 다채로운 일상의 풍경들을 그렸지요. 특히 목판화인 〈달빛 아래 서울의 동대문〉은 전시회에서 폭발적인 인기를 얻 었답니다. 키스의 작품들은 동생 엘스펫과 공동 집필한 『올드 코리아 : 고요한 아침의 나 라(Old Korea : The Land of Morning Calm)』에도 수록되어 있어요. 키스는 서양인이었지 만 우월한 위치에서 한국인을 바라보지 않았고, 열린 마음과 따뜻한 시선으로 우리 민족 의 문화를 그림에 잘 담아냈지요.

엘리자베스 키스, 〈한국의 신부〉

7 개성을 무기로 세계에 우뚝 서다 |
현대 회화

Nam June Paik

우 리나라 현대 미술의 시작에 관해 여러 학자의 견해가 있지만, 일반적으로 1945
년 8·15 광복을 기점으로 삼습니다. 광복 이전에는 일제의 억압 때문에 우리
의지대로 민족 문화를 형성하기가 쉽지 않았어요. 하지만 광복 이후에는 전통 회화를 창
조적으로 계승하고 자유롭게 세계 미술의 흐름과 함께할 수 있었지요. 1945년 11월 조
선 미술 협회가 결성되었는데, 이 단체는 한국 현대 미술의 모체가 되었어요. 정부 수립
이듬해인 1949년 9월에는 정부가 국내 미술인들의 창작 활동을 효과적으로 지원하기
위해 대한민국 미술 전람회를 창설했습니다. 이 전람회 역시 한국 미술을 정착시키는 데
중요한 역할을 했지요.

- 이응로 · 김기창 · 박래현 등이 한국 추상 미술을 주도했다.
- 1970년대는 한국 추상 미술의 절정기로 김환기 · 박서보 · 이우환이 정신성이 돋보이는 추상화를 그렸다.
- 1980년대에 5 · 18 민주화 운동 등을 배경으로 민중 미술이 새로운 미술 사조로 등장했다.
- 백남준이 비디오 아트를 창시해 국내외 미디어 아트를 선도했다.

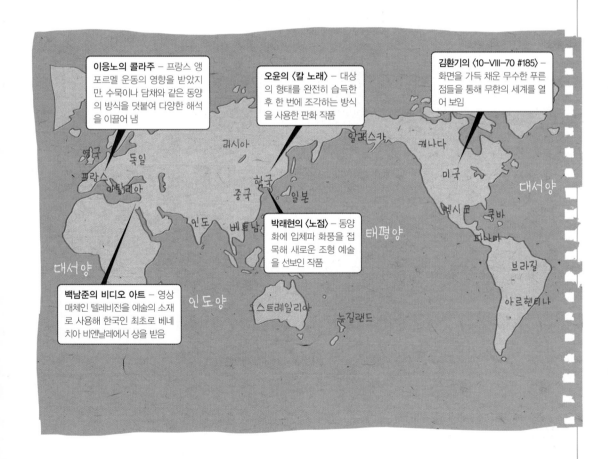

이응노의 콜라주 – 프랑스 앵포르멜 운동의 영향을 받았지만, 수묵이나 담채와 같은 동양의 방식을 덧붙여 다양한 해석을 이끌어 냄

오윤의 〈칼 노래〉 – 대상의 형태를 완전히 습득한 후 한 번에 조각하는 방식을 사용한 판화 작품

김환기의 〈10-VIII-70 #185〉 – 화면을 가득 채운 무수한 푸른 점들을 통해 무한의 세계를 열어 보임

박래현의 〈노점〉 – 동양화에 입체파 화풍을 접목해 새로운 조형 예술을 선보인 작품

백남준의 비디오 아트 – 영상 매체인 텔레비전을 예술의 소재로 사용해 한국인 최초로 베네치아 비엔날레에서 상을 받음

전통을 딛고 추상의 세계로

우리나라의 현대 회화사에서 1950년대와 1960년대는 주목할 필요가 있습니다. 미술의 흐름이 현대 미술로 급격히 전환되는 중요한 시기이기 때문이지요. 이 시기에는 앵포르멜(informel)이 국내 화가들에게 영향을 끼치기도 했답니다. 앵포르멜 운동이란 제2차 세계 대전 후 프랑스를 중심으로 일어난 새로운 회화 운동을 말해요. 정형화되고 추상적인 형상보다 즉흥적이고 격정적인 표현을 중시했지요.

청전 이상범, 소정 변관식 등은 전통 회화를 계승 · 발전시키며 자신들만의 예술 세계를 독창적으로 표현했어요. 운보 김기창, 우향 박래현, 고암 이응노, 천경자 등은 작품에 추상적이고 이국적인 느낌을 담았지요. 이외에도 한지를 재료로 처음 사용한 권영우, 추상적인 문자도로 유명한 남관, 토속적인 소재와 실험적인 작업을 중시한 임완규, 대중에게 널리 알려진 수화 김환기, 한국 모더니즘과 추상화의 선구자인 유영국 등이 활약했어요.

여러분은 '전통 회화' 하면 떠오르는 그림 재료가 무엇인가요? 맞아요. 바로 한지와 먹, 그리고 붓이지요. 이응노는 프랑스라는 이국적인 공간에서 한국적인 한지와 수묵을 이용해 독창적인 세계를 창조한 화가입니다. 1960년 파리에 정착한 이응노는 앵포르멜 운동을 주도한 폴 파케티 화랑과 전속 계약을 맺기도 했지만, 가난 때문에 컬러 잡지를 찢어 붙이는 콜라주 작품을 주로 만들었어요.

당시 파리 화단에서는 헝겊, 신문지, 벽지 등을 붙여서 화면을 구성하는 콜라주 작업이 성행했습니다. 하지만 이응노는 찢거나 자른 종이를 붙이는 작업에서 그치지 않고 동양의 방식을 도입해 그 위에 수

묵이나 담채를 덧붙였어요. 이러한 이미지는 다양한 해석을 불러일으
키는데 고대 상형 문자를 연상시키기도 하고 사람이나 풍경, 동물 등
으로 해석되기도 하지요. 이응노의 서예 추상은 1970년대에는 문자
추상으로, 1980년대에는 군상 연작으로 발전해 나간답니다.

김기창 · 박래현 부부, 동양화의 전통을 깨다

김기창과 그의 아내 박래현은 새로운 기법을 한국화에 도입해 추
상 회화를 그렸습니다. 김기창은 평생에 걸쳐 다양한 방식의 그림
을 그렸어요. 스승인 이당 김은호에게 가르침을 받던 초기에는 사
물을 사실적으로 표현하는 구상 미술을 주로 그렸습니다. 하지만
1950~1960년대에는 당시 미술계의 흐름에 따라 구상 미술에서 추상
으로 변하는 〈복덕방〉 연작을 그렸어요. 후기에는 〈바보 산수〉, 〈바보
화조〉로 알려진 작품들을 많이 그렸지요.

〈태양을 먹은 새〉, 김기창 |
1986년. 두방에 수묵 채색, 39×
31.5cm
운보 김기창이 부인 우향 박래현
을 따라 뉴욕에 머물던 시절에 그
린 작품이다. 김기창이 매우 아끼
던 작품이다.

김기창의 〈태양을 먹은 새〉는 아내와 미국에서 이별하기
직전에 그린 작품입니다. 김기창은 이 작품에 관해 "내
분신같이 아끼는 작품이다. 우주로 비상해 우주 자
체를 집어삼키고 싶은 내 심정의 표현이
기도 하다."라고 고백했어요. 새빨
갛게 부풀어 오른 새의 몸통과
검은색으로 번진 날개와 다리
를 보면, 세계를 집어삼키고
자신도 산화할 것만 같은 강
렬한 기운을 느낄 수 있지요.

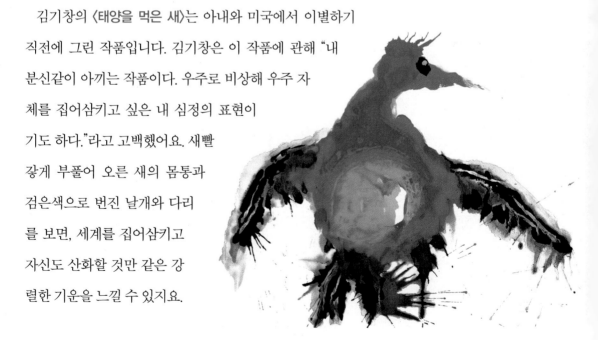

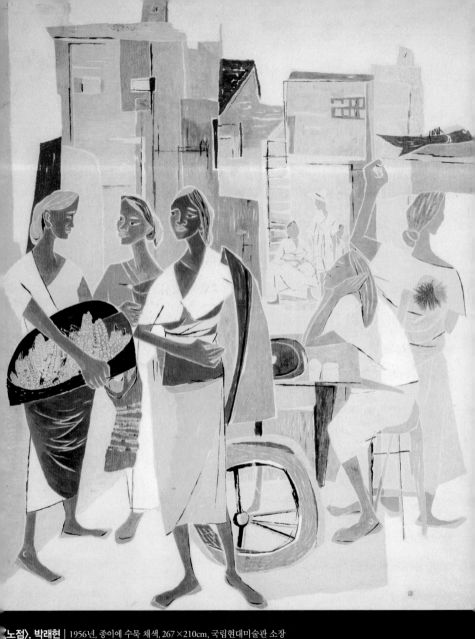

〈노점〉, 박래현 | 1956년, 종이에 수묵 채색, 267×210cm, 국립현대미술관 소장

제5회 대한민국 미술 전람회 대상 수상작이다. 〈노점〉은 작가가 사실적인 방식에서 입체적인 방식으로 작업 방식을 전환한 시점에 그린
작품이다. 입체화된 반(半)추상적인 이 작품은 피카소의 〈아비뇽의 처녀들〉을 연상시킨다. 평면성이 특징인 수묵 채색화에 반추상성을 그
현하려는 작가의 노력이 담긴 작품이다. 여인들은 형태가 과장되거나 생략되어 그로테스크한 분위기를 풍기고 있다.

김기창은 8세 무렵 장티푸스에 걸렸고, 그 후유증으로 언어 불능과 청각 장애를 안고 살아가게 됩니다. 하지만 신체적 장애에 굴하지 않고 평생 2만 점에 가까운 작품을 남길 정도로 왕성하게 활동하지요. 이렇게 김기창이 훌륭한 예술가로 성장하는 데는 숨은 공신이 있었어요. 어머니는 아들을 스승인 김은호에게 인도해 주었고, 아내는 남편이 새로운 작품 세계를 펼칠 수 있도록 도움을 주었지요.

박래현은 남편인 김기창과 같이 동양화의 전통적 관념을 깨고 새로운 조형 예술을 창조했습니다. 1956년에 그린 〈노점〉은 제5회 대한민국 미술 전람회에서 대상을 받은 작품이에요. 동양화의 평면성과 반추상성을 결합해 입체파풍으로 표현한 그림이지요. 박래현은 그해 5월 대한 미협전에서도 대통령상을 받았어요. 한 작가가 같은 해에 두 공모전에서 최고의 상을 받은 것은 처음 있는 일이었지요.

한 가지 색으로 그림을 그린다?

1970년대에는 어떤 작품들이 그려졌을까요? 이 시기는 우리나라 추상 미술의 절정기였습니다. 당시 추상 미술 작가들은 단순함과 간결함을 추구하고, 한 가지 색이나 같은 계통의 색조를 사용했어요.

일본의 미술 평론가 나카하라 유스케는 우리나라의 단색화에 관해 "한국 작가들이 회화에 대한 관심을 색채 이외의 것에 두고 있음을 보여 주는 것"이라고 평했습니다. 그렇다면 우리나라 작가들은 색채 이외에 어떤 것에 관심을 두었을까요? 바로 '정신성'이에요. 말 그대로 눈에 보이지 않는 정신적인 측면에 관심을 두었다는 뜻이지요.

이 시대를 대표하는 작가로는 김환기, 박서보, 이우환 등을 들 수 있

어요. 먼저 김환기의 작품인 〈10-Ⅷ-70 #185〉를 감상해 볼까요? 이 작품은 '어디서 무엇이 되어 다시 만나랴' 시리즈 가운데 하나예요. 이 시리즈는 우리나라 단색화의 문을 연 작품입니다. 제목이 인상적이지 않나요? 김광섭의 시 「저녁에」의 마지막 구절이랍니다.

〈10-Ⅷ-70 #185〉, 김환기
| 1970년, 코튼에 유채, 292×216cm, 환기미술관 소장
1970년대 점화의 대표작이다. 이 작품을 통해 우리나라 미술계에 대변혁이 일어났다. 회화 경향이 반(半)추상화에서 추상화로 넘어간 것이다.

이렇게 정다운
너 하나 나 하나는
어디서 무엇이 되어
다시 만나랴

김환기의 작품에 드러나는 무수한 점은 무엇을 이야기하고 있을까요? 밤하늘의 별을 떠올리게 하는 푸른 점들은 수직과 수평으로 화면을 채우며 신비와 무한의 공간을 열고 있습니다. 뉴욕이라는 낯설고 거대한 이국의 땅에서 김환기는 점 하나하나를 수많은 인연에 빗대어 표현했어요. 그러면서 고국에 대한 그리움과 삶과 죽음을 넘나드는 우주적 윤회를 담으려고 했지요. 정신을 집중해 한 점 한 점을 캔버스에 새기는 행위는 자연과 한몸이

되는 경지에 이르는 과정이었어요. 이처럼 김환기는 현대 미술의 메카인 뉴욕 땅에 머물면서도 가장 한국적인 정신을 작품 속에 구현하려고 했습니다.

박서보는 동양의 전통과 현대성이 공존하는 흥미로운 작품을 남겼습니다. 〈묘법 No.228-85〉은 캔버스에 물감을 칠한 후 채 마르기 전에 연필로 선을 긋고 또 그 위에 물감을 덧칠하고 다시 그 위에 선을 긋는 행위를 반복한 작품이에요. 박서보는 "묘법은 마음을 비우는 행위다. 선을 반복해서 긋는 것이 목적이 아니라 그림 그리는 행위의 호흡만 남는 상태, 즉 무위자연의 상태에 이를 때 진정으로 화가와 작품이 하나가 되는 것이다."라고 말했습니다. 이 말처럼 '묘법' 연작에는 선(禪) 사상과 통하는 동양의 자연관과 세계관이 깔려 있지요.

〈묘법 No.228-85〉, 박서보
| 1985년, 코튼에 연필과 유채,
165×260cm, 삼성미술관 리움
소장

작가는 '묘법' 연작을 그릴 때 결과보다 작품 과정에 큰 의미를 두었다. 쉼 없는 반복적 행위를 통해 자신을 성찰하고 작품과 합일하려고 했다.

한칼에 민중의 설움을 베다

1980년대에는 5·18 민주화 운동 등을 배경으로 민중 미술이 새로운 미술 사조로 등장했습니다. 민중 미술은 민족적인 전통 미술을 계승하고 대중적인 표현 양식을 개발하는 것을 중요하게 여겼어요. 무엇보다 노동자와 농민의 미의식을 나타내는 데 큰 비중을 두었지요. 대표적인 작가로 오윤, 임옥상, 손상기, 신학철 등이 있습니다.

오윤은 민중 판화의 발판을 마련한 작가입니다. 40세의 젊은 나이로 세상을 떠났지만 평생 민중의 생활상을 작품에 담는 일에 전념했어요. 오윤이 춤을 즐겨 그린 이유는 부산의 전통 예술인 '동래 학춤'의 영향을 받았기 때문입니다. 외가가 동래에서 학춤으로 유명한 김기조의 집안이었고, 오윤의 외삼촌도 동래 학춤 예능 보유자였지요. 어려서부터 동래 학춤을 보고 자란 오윤은 어린 나이에 춤추는 법을 기록한 무보 화첩을 직접 그렸고, 이러한 경험이 쌓여 이후 오윤 작품의 원형이 되었어요.

〈춘무인 추무의〉를 비롯해 〈징〉, 〈칼 노래〉, 〈춤〉 등의 작품을 제작하기 위해 오윤은 직접 민속 행사를 찾아다니며 밑그림을 많이 그렸습니다. 확실하게 대상의 동작이나 모습을 습득한 후 한 번에 조각칼로 파내는 식으로 판화 작업을 했어요. 오윤의 판화 작품을 보면 거친 나무 질감이 그대로 살아 있어 강렬한 느낌을 줍니다. 날카로운 풍자와 해학이 담겨 있지만 전통적인 한과 흥도 느껴지지요. 이 정도면 천재 목판 화가라 불러도 되지 않을까요?

'땅의 예술가'로 알려진 임옥상은 주로 땅과 흙, 인간의 삶을 주제로 작품을 그렸습니다. 1980년대 농촌 사회가 붕괴되어 가는 과정에서

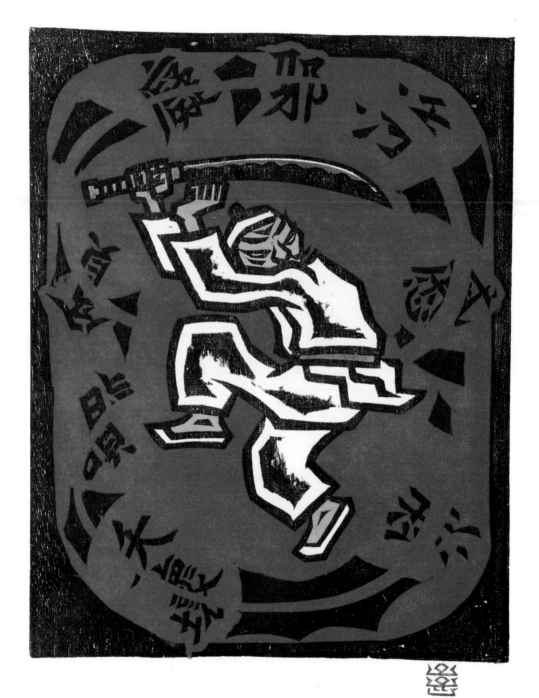

〈칼 노래〉, 오윤 | 1985년, 광목·목판, 채색, 32.2×25.5cm, 개인 소장
동학 농민 운동 때 동학 교조 최제우가 우리나라에 닥친 위기와 나쁜 상황을 한칼에 자르는 모습을 표현한 것이다.
오윤은 이처럼 민중의 삶과 애환을 자신의 작품에 은유적으로 풀어냈다.

〈귀로II〉, 임옥상 | 1983년, 종이 부조에 채색, 124.5×164cm 종이 부조 작품이다. 임옥상은 종이 부조 작업을 시작하면서 캔버스의 평면에서 탈피했다. 이후 입체 소조 작업과 용접 조각 작업 등을 하며 멀티플 미디어 작가로 거듭났다.

현대 사회의 공허함을 표현하려고 했지요.

임옥상이 1983년에 그린 〈귀로II〉는 종이 부조에 채색한 작품입니다. 사람들은 집을 떠나온 모습을 하고 있어요. 하지만 얼굴에서는 여전히 흙 냄새가 나는 것 같네요. 임옥상은 이 작품에 관해 "시대와 시대의 상황 등에 관한 통합적인 고민을 통해 어떤 결과물을 만들어 내는 작업이다. 사회적으로 대립 관계에 있는 것들을 화해로 이끌어 내는 중간자적 역할을 하기도 하고, 때로는 사회적 부조리나 억압에 대한 저항과 그 고발의 역할을 한다 말하고 싶다."라고 했어요.

임옥상은 작품을 통해 1970년대 이후 고도 산업화로 말미암은 주택 문제, 이웃 간의 단절 등 급속한 사회 변동과 5 · 18 민주화 운동 등 1980년대의 시대상을 간접적으로 드러내고 있습니다.

1990년대 회화, 엄숙함과 상식을 벗다

1990년대에는 1980년대에 유행했던 이념 지향적인 미술 운동이 퇴조합니다. 대신 포스트모더니즘 미술이 미술계를 주도하게 되지요. 포스트모더니즘 미술은 전통을 기초로 하지만, 관객과의 소통을 더 중시합니다. 또한 미술이 다원화되어 포스트모더니즘 작품에는 다국적이고 다문화적인 요소가 많이 포함되지요.

1990년대 이후 활발하게 활동하는 작가로, 설치 미술로 유명한 이불이 있습니다. 이불은 조각사 장에서 자세히 소개할 예정이에요. 그 밖에 제46회 대한민국문화예술상 대통령상을 수상한 서도호, 보따리 작가로 명성을 얻은 김수자, 전수천, 강익중 등이 있지요. 21세기를 주도하는 신진 작가로는 김봄, 홍지윤, 서은애 등이 있습니다.

〈추억제〉, 황주리 | 1985년, 패널에 종이 콜라쥬, 아크릴릭, 87.5×136.5cm, 국립현대미술관 소장
인간의 소소한 일상들이 카드같이 작은 화면에 각각 담겼다. 이 작은 화면들이 모여 하나의 커다란 화면을 이룬다. 익살스러운 선의 형태와 화려한 야광색으로 인해 개별적인 일상들은 하나의 축제로 화합한다.

황주리는 1980년대 중반 이후 신구상주의 계열에서 가장 주목받는 젊은 화가 중 한 사람이에요. 무한한 상상력을 바탕으로 화려한 원색과 독특한 구도로 독자적인 회화 세계를 구축하고 있지요. 황주리는 일상에서 어떤 사물을 바라보고 느끼고 물건을 사는 일까지 그림 그리는 것의 연장으로 생각하며 작품을 제작하고 있어요.

황주리의 그림 속에는 많은 눈이 존재하는데, 이 눈 안에는 미생물처럼 꼬물거리는 인간들이 등장합니다. 줄넘기하는 아이들, 감자 모양의 얼굴에 카메라를 들고 있는 남자, 화초, 음식이 끓고 있는 냄비, 전화기, 액자 속의 그림 등에는 하나같이 눈이 그려져 있어요. 이 눈들은 무언가를 관찰하거나 감시하는 눈이기도 하고 그저 무언가를 응시하는 눈이기도 하지요.

'현재 진행 중'인 뉴 미디어 아트

2000년대 이후에는 뉴 미디어 아트가 유행하면서 미디어를 활용한 작품이 많이 등장했어요. 대표적인 미디어 아트 작가로 박현기, 김창겸, 문경원, 전준호, 이이남을 꼽을 수 있습니다. 이 가운데 박현기는 백남준의 영향을 받아 비디오를 국내 예술계에 도입한 작가예요. '토종 미디어 작가'로 유명하지요. 백남준이 1984년도에야 우리나라에 들어왔다면 백현기는 1970년대 말부터 우리나라에서 독특한 비디오 작업을 시작했습니다.

〈만다라 시리즈〉는 포르노그래피를 절묘하게 편집해 성스러운 것과 속된 것의 경계를 모호하게 만든 작품입니다. '만다라'는 밀교에서 우주의 진리를 표상하는 도상이에요. 하지만 자세히 들여다보면 포르노

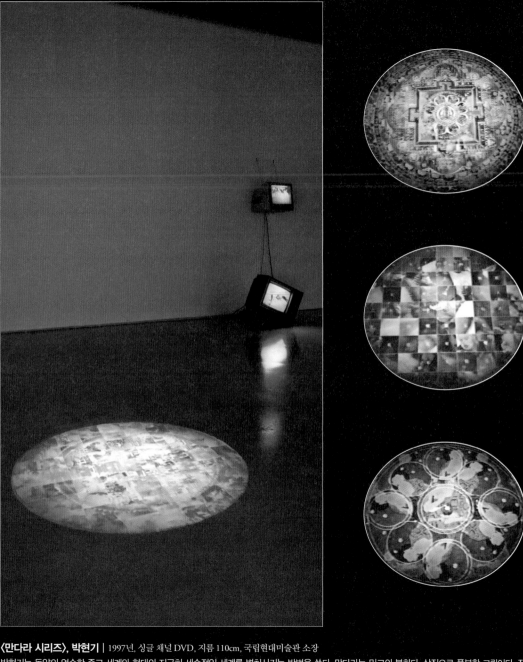

〈만다라 시리즈〉, 박현기 | 1997년, 싱글 채널 DVD, 지름 110cm, 국립현대미술관 소장

박현기는 동양의 엄숙한 종교 세계와 현대의 지극히 세속적인 세계를 병치시키는 방법을 쓴다. 만다라는 밀교의 불화다. 상징으로 풍부한 그림이다. 작가는 스캔받은 수많은 만다라 이미지를 동영상으로 만들고 이 동영상의 배경으로 포르노 영상을 두었다. 두 가지 영상은 겹쳐지며 현란한 모습을 연출한다. 작가는 종교와 세속 사이를 가르던 구분을 초극하고, 관람객이 이러한 경험에서 구분 너머에 있는 더 큰 가치를 응시하길 바란다.

그래피로 이루어져 있다는 것을 알 수 있습니다. 극단적인 것들이 서로 공존하는 동시에 서로 갈등하는 20세기의 모습을 예술적 언어로 표현하려는 시도를 엿볼 수 있어요. 이렇듯 박현기는 전통적이고 정신적인 것을 현대적이고 새롭게 표현하려 했답니다.

이이남은 동서양의 고전을 뉴 미디어 작업으로 전환해 큰 인기를 얻고 있는 작가예요. 이이남의 작품에서 정적이었던 한국 산수화는 움직임을 얻습니다. 곤충들이 꽃 사이를 날아다니기도 하고, 한국의 산과 들에는 어둠이 찾아오기도 하지요. 심지어 화창한 봄날이 겨울로 변하기도 합니다. 한국 산수화가 비디오라는 매개를 만나 새로운 형식의 영원성을 획득한 거예요.

백남준은 미디어 아트에 속한 비디오 아트의 창시자예요. 그는 1993년 6월 우리나라에서 멀리 떨어진 이탈리아에서 놀라운 쾌거를 이룩했습니다. 한국인 최초로 베네치아 비엔날레에서 수상한 것이지요. 백남준은 텔레비전이라는 영상 미디어를 예술의 소재로 사용해 미술계에 큰 충격을 주었습니다. 이 일을 계기로 우리 고유의 정서를 서구 미술과 접목한 새로운 미디어 작품들이 많이 등장했어요.

백남준은 자신의 작품에 대해 묻는 사람들에게 "한 번도 아시아적이거나 한국적인 것을 표현한 적이 없다."라고 단호하게 말했다고 해요. 물론 백남준의 작품을 '한국적'이라고 규정할 필요는 없겠지요. 하지만 우리나라의 예술가들이 한국적인 것을 새로이 창조할 때 백남준의 예술을 자양분으로 삼은 것은 분명합니다.

우리나라의 현대 회화는 비록 역사는 짧지만 이처럼 선명한 발자취를 남겼고, 세계를 무대로 한국 미술의 위상을 확립해 가고 있어요.

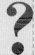
움직이는 〈모나리자〉가 있다고요?

미술에서 '패러디(parody)'란 원작을 모방하는 형식의 하나로 특정 작품의 소재나 이미지를 흉내 내어 익살스럽게 표현하는 수법 또는 작품을 말합니다. 패러디가 표절과 다른 이유는 원작 일부를 바꾸거나 새로운 것을 덧붙여 원작이 가진 의미와 특색을 변형시키기 때문이에요. 패러디는 원작의 유일성과 권위를 해체해 무의미하게 만드는 효과를 지니는 동시에 원작과는 다른 의미를 가지게 되지요. 대표적인 패러디 작품으로는 레오나르도 다빈치의 〈모나리자〉를 패러디한 뒤샹의 〈L.H.O.O.Q.(그녀의 엉덩이는 뜨겁다)〉와 앤디 워홀의 〈마릴린 먼로〉 등이 있어요. 우리나라에도 원작에 버금가는 인기를 누리고 있는 패러디 작가가 있습니다. 이이남은 동서양의 고전 작품을 차용해 작품 활동을 하는 작가기 때문에 그의 작품들도 패러디 작품이라고 할 수 있지요. 이이남의 〈모나리자 폐허〉라는 작품에는 〈모나리자〉 그림 위로 전투기와 폭격기가 나타나서 폭탄을 떨어뜨리고 비행기가 추락하는 영상이 나타납니다. 불꽃이 마치 그림을 불태울 것 같지만 잠시 후 그 자리에 아름다운 꽃이 피어나지요. 전쟁의 비극 속에서도 활짝 피어나는 꽃을 보며 관객들은 현대의 폭력성과 함께 폭력을 극복해 나가는 평화의 의미를 다시금 되새기게 됩니다.

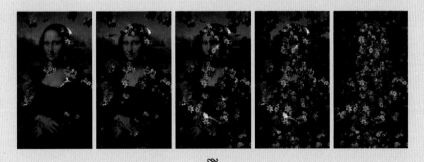

이이남, 〈모나리자 폐허〉

한국 조각사

조각이란 나무, 돌, 금속 등에 글과 그림을 새기거나 깎아 내어 사람과 자연물, 추상 형태 등을 입체적으로 만드는 조형 미술을 말합니다. 우리나라의 조각사는 선사 시대부터 현대에 이르기까지 우리 민족의 타고난 솜씨와 독자적인 미의식을 바탕으로 유연하게 발전해 왔어요.

우리나라 조각사에서 가장 획기적인 시대를 꼽는다면 언제일까요? 바로 불교가 수용된 4세기경이랍니다. 이때부터 본격적으로 조각사가 전개되었고, 이후 통일 신라 시대에 조각이 크게 발달했어요. 고려 시대의 조각은 대부분 불교 조각이었습니다. 이 시대에는 세련되고 온화하며 귀족적인 분위기가 가득한 불상 양식이 유행했어요. 이렇게 계속 발달하던 조각은 조선 시대를 거치면서 조금씩 쇠퇴하지요.

근대에는 구상 조각과 추상 조각이라는 새로운 분야가 개척되었습니다. 현대에 와서는 조각의 내용과 형식이 다양해지고 있어요. 현대 미술가들은 조각을 회화와 같은 평면 예술 분야와 명확하게 구분하고 있지 않습니다. 따라서 현대 조각은 특정한 소재나 매체에 얽매여 있지 않지요. 현대 미술가들은 작품 활동을 하면서 조각의 의미를 확장하려는 움직임을 보이고 있어요.

〈조가비 탈〉, 신석기, 149쪽

〈금동 미륵보살 반가 사유상〉,
신라, 169쪽

〈경주 석굴암 석굴 본존불〉,
통일 신라, 180쪽

〈금동 대세지보살 좌상〉,
고려, 217쪽

〈피리 부는 소녀〉, 근대, 239쪽

1 생활 미술이 된 뼈와 뿔 | 선사 시대 조각

회화사에서 살펴본 암각화는 기법적인 측면에서는 새기고 쪼개는 조각의 특성을 지니고 있어요. 하지만 암각화를 독자적인 조각품으로 보기는 어렵습니다. 그렇다면 우리나라 조각의 기원은 무엇일까요? 바로 짐승이나 어류 등의 뼈나 이빨, 뿔 등을 깎아서 만든 선사 시대의 골각기(骨角器)랍니다. 선사 시대 사람들은 조각의 의미를 알고 골각기를 만들었다기보다 생활 도구나 장신구 등으로 사용하기 위해 제작했습니다. 실제로 이 시대의 골각기는 석기와 함께 주요 생활 도구로 쓰였어요. 이러한 선사 시대 조각품들은 사람들이 많이 모여 살던 해안가에서 주로 발견되고 있지요.

- 우리나라 조각의 기원은 짐승이나 어류의 뼈나 이빨, 뿔 등을 깎아 만든 선사 시대 골각기다.
- 골각기는 신석기 시대 초기부터 어로, 농경, 수렵 등에 많이 사용되었다가 청동기 시대에는 쇠퇴했다.
- 패총은 신석기 사람들이 버린 조개껍데기가 쌓여 있는 곳으로, 이곳에서 신석기 시대 생활용품들이 많이 발굴되었다.

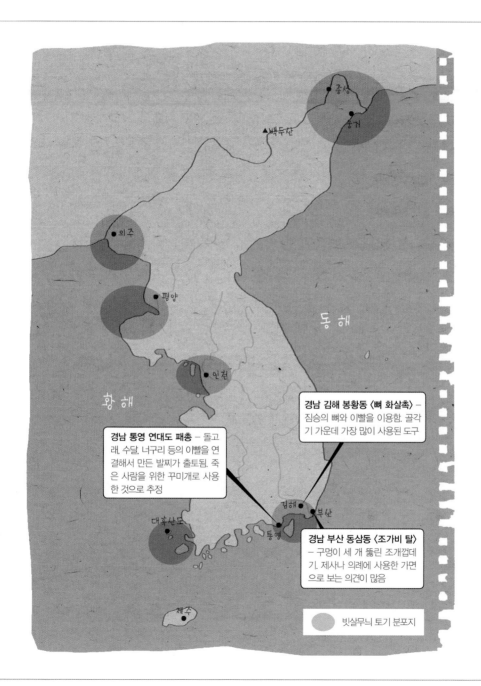

경남 김해 봉황동 〈뼈 화살촉〉 – 짐승의 뼈와 이빨을 이용함. 골각기 가운데 가장 많이 사용된 도구

경남 통영 연대도 패총 – 돌고래, 수달, 너구리 등의 이빨을 연결해서 만든 발찌가 출토됨. 죽은 사람을 위한 꾸미개로 사용한 것으로 추정

경남 부산 동삼동 〈조가비 탈〉 – 구멍이 세 개 뚫린 조개껍데기. 제사나 의례에 사용한 가면으로 보는 의견이 많음

빗살무늬 토기 분포지

뼈와 뿔이 조각으로 되살아나다

우리나라 조각은 선사 시대 골각기에서 시작되었다고 할 수 있어요. 뼈나 뿔로 도구를 만드는 게 쉬울까요? 아니면 돌로 도구를 만드는 게 더 쉬울까요? 정답은 뼈나 뿔이에요. 뼈나 뿔로는 날카로운 날도 손쉽게 만들 수 있어 세계 각지에서 다양한 도구를 만드는 데 사용되었답니다. 특히 도끼나 창, 낚싯바늘, 칼, 송곳 등을 만드는 데 많이 이용되었어요. 이와 같은 도구를 골각기라고 부른답니다.

전 세계에서 골각기가 처음 출현한 시기는 구석기 시대로 추정하고 있습니다. 이 시기에는 코끼리와 같은 대형 동물의 뼈를 무기로 사용했어요. 한반도에서는 구석기 시대가 아닌 신석기 시대 유적이나 김해, 성산 등의 조개더미 유적에서 골각기가 발견되었지요. 따라서 우리나라 조각의 기원은 신석기 시대에 만들어진 골각기예요.

김해 봉황동 유적에서 출토된 뼈 화살촉은 짐승의 뼈와 이빨을 재료로 만들었습니다. 화살촉은 골각기 가운데 가장 많이 사용되었어요. 또 부산 동삼동에서는 뼈 뿔 조각품과 조개 제품이 출토되었지요.

골각기는 신석기 시대 초기부터 어로나 농경, 수렵 등에 많이 사용되었으나 청동기 시대에는 쇠퇴한 것으로 보입니다. 하지만 해안가에서 생활하는 어민들은 이후에도 골각기를 어업에 계속 사용했어요. 이러한 이유로 골각기는 주로 해안 지역에서 발견되고 있지요.

한반도에서는 얼음이 땅을 덮은 시기인 빙하기와 얼음이 녹은 시기인 간빙기가 번갈아 나타났습니다. 얼음이 녹으면서 사람들은 물고기를 잡을 수 있게 되었지요. 신석기 시대 사람들은 여름에는 그물과 작살을 이용해, 겨울에는 얼음을 깨고 낚시를 해서 물고기를 잡았어요.

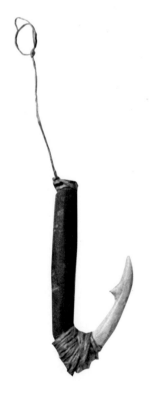

〈이음낚시〉 | 신석기, 부산 범방동, 돌 · 뼈, 국립중앙박물관 소장
낚시 바늘과 축을 실로 연결해 사용하던 낚싯바늘을 일컫는다. 낚시 도구를 이용해 바다에서 고래, 상어와 같은 바다 동물을 잡았다.

생활 쓰레기가 유물로 변모하다
– 부산 동삼동 패총

패총은 신석기 사람들이 버린 조개껍데기가 쌓여 있는 곳이다. 조개껍데기뿐 아니라 동물 뼈 토기 등 다른 신석기 생활용품들도 함께 발견된다.

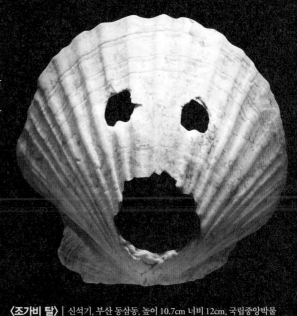

〈조가비 탈〉 | 신석기, 부산 동삼동, 높이 10.7cm 너비 12cm, 국립중앙박물관 소장
조개껍데기에 세 개의 구멍을 뚫어 사람 얼굴을 만들었다. 생활용품이 아니라 제사나 축제에 사용하는 의례용 탈이었을 것이다.

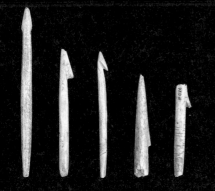

〈뼈 작살〉 | 신석기, 부산 동삼동, 부산광역시 시립박물관 소장
짐승의 뿔을 뾰쪽하게 갈고 끝에 갈고리를 만든 도구다. 주로 사슴의 뿔로 만들었다. 물고기를 잡는 데 쓰인다.

〈골각기 일괄〉 | 신석기, 부산 동삼동, 부산광역시 시립박물관 소장
골각기는 짐승의 뼈와 뿔과 이로 만든 기물을 뜻한다. 용도에 따라 농기구, 공구, 무기, 어구, 토기 시문구, 장신구 등으로 구분된다.

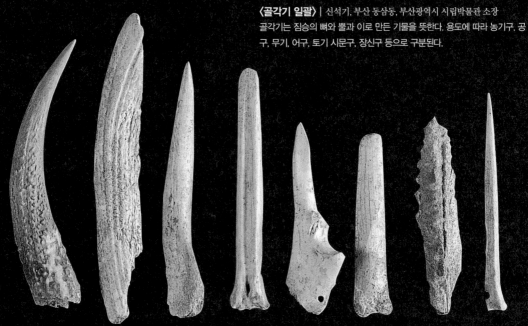

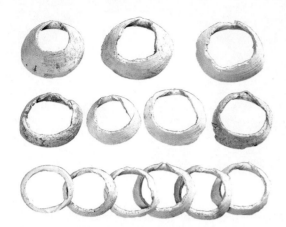

〈조가비 팔찌〉 | 신석기, 부산 동삼동, 부산광역시 시립박물관 소장 신석기 사람들은 조개껍데기를 이용해 가면이나 팔찌를 만들었다. 팔찌는 장식용으로 추정된다.

조개더미 속의 보물들

선사 시대 사람들은 강가에 살면서 조개나 굴 등을 먹고 살았어요. 이들이 버린 조개나 굴 등의 껍데기가 쌓여 패총(貝塚, 조개더미)을 이루었지요.

한반도에서는 김해 조개더미가 가장 처음 발굴되었습니다. 이외에도 함북 웅기, 황해도 몽금포, 경기도 덕적도, 부산 동삼동, 경기도 옹진군 등의 패총이 대표적이에요. 이 패총들은 당시의 생활 모습을 잘 보여 주지요.

부산 동삼동 패총에서는 구멍이 세 개 뚫린 〈조가비 탈〉이 출토되었습니다. 딱 보아도 얼굴 같지 않나요? 작은 구멍을 두 개 뚫어 눈을 만들고, 큰 구멍으로 입을 표현했네요. 용도는 정확히 알려진 바가 없지만 제사나 의례에 사용한 가면으로 보는 의견이 많습니다.

선사 시대 인물 조각상은 어떻게 생겼을까요?

유럽에서는 구석기 시대 후기에 조그마한 입체 여신상을 만들었습니다. 이 전통은 시베리아 바이칼 지방까지 퍼졌지요. 한반도에서는 조개껍데기에 얼굴 모양을 나타낸 〈조가비 탈〉이 부산 동삼동에서 나왔고, 양양 오산리에서는 우리나라 조각의 시원으로 볼 수 있는 얼굴상이 출토되었어요. 그러나 진정한 조각품으로 볼 수 있는 것은 신석기 말에서 청동기 시대에 걸쳐 제작되었답니다. 청진 농포동이나 웅기 서포항 등지에서는 흙으로 빚은 사람 얼굴상 등이 발견되었어요. 이 인물상들은 머리나 팔다리가 없거나 머리 등 일부 파편만 발견되었지요. 이 가운데 주목할 만한 것은 중국 지린 성(길림성) 옌지(연길) 샤오잉쯔에서 출토된 뼈로 만든 얼굴상입니다. 반추상적이면서도 사람 얼굴의 특징을 잘 나타낸 이 조각품을 보면 당시의 조각 솜씨를 짐작할 수 있지요. 청동기 유적에서 발견된 이 얼굴상은 부릅뜬 눈과 불거진 광대뼈가 특징이라고 합니다.

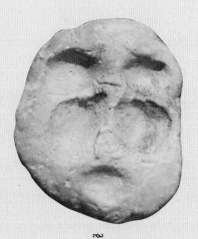

양양 오산리 유적에서 발굴된
〈토제 인면상〉

2 신비한 미소를 머금다 | 삼국 시대 조각

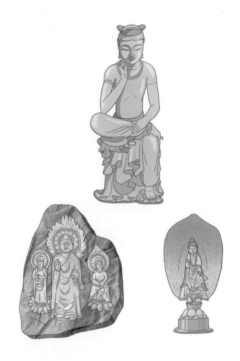

삼국 시대에는 중국으로부터 불교가 전래해 불상이 많이 제작되었습니다. 그래서 삼국 시대의 조각 예술은 불상을 통해 파악할 수 있지요. 삼국 시대 초기의 조각 양식은 중국 남북조 시대의 조각 양식에 영향을 받았어요. 특히 삼국에서 공통으로 발견되는 반가 사유상은 각 나라의 미적 특징을 잘 반영하고 있답니다. 이런 의미에서 반가 사유상을 우리나라 조각의 진정한 시작으로 보기도 해요. 그 가운데 신라에서 제작한 〈금동 미륵보살 반가 사유상〉은 불교 조각의 진수라 할 수 있지요. 또한 삼국 시대의 조각을 보면 보살 입상이나 반가 사유상을 협시 보살상이 좌우에서 모시는 삼존불 형식도 많아요. 이러한 불상들은 하나같이 뛰어난 조형 감각과 예술성을 지니고 있지요.

- 〈금동 여래 좌상〉을 통해 고구려 불상이 인도 양식에 따른 중국 불상의 영향을 받았다는 것을 알 수 있다.
- 백제 불상은 중국 남조 불상의 영향을 받아 온화하고 인간적인 모습을 하고 있다.
- 담담하고 부드러운 미소가 특징인 〈부여 규암리 금동 관음보살 입상〉은 백제 보살상의 전형으로 '미스 백제'라 불린다.
- 신라의 반가 사유상은 미륵보살이 깨달음에 이른 순간을 표현한 조각으로 삼국 시대 조각의 꽃이다.

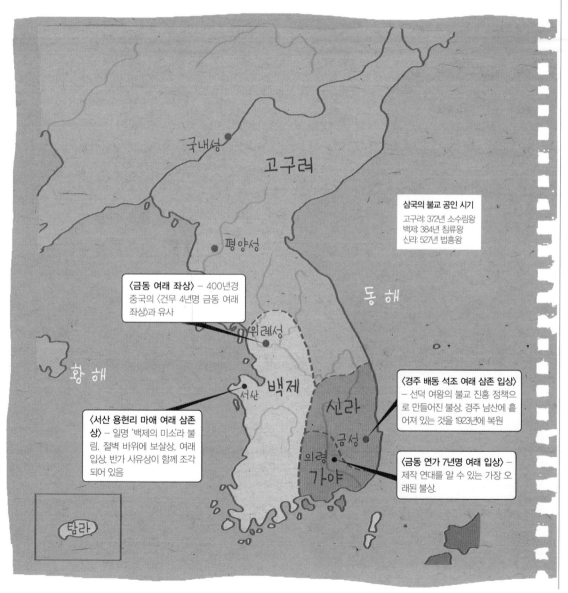

삼국의 불교 공인 시기
고구려: 372년 소수림왕
백제: 384년 침류왕
신라: 527년 법흥왕

〈금동 여래 좌상〉 – 400년경 중국의 〈건무 4년명 금동 여래 좌상〉과 유사

〈경주 배동 석조 여래 삼존 입상〉 – 선덕 여왕의 불교 진흥 정책으로 만들어진 불상. 경주 남산에 흩어져 있는 것을 1923년에 복원

〈서산 용현리 마애 여래 삼존상〉 – 일명 '백제의 미소라 불림. 절벽 바위에 보살상, 여래 입상, 반가 사유상이 함께 조각되어 있음

〈금동 연가 7년명 여래 입상〉 – 제작 연대를 알 수 있는 가장 오래된 불상.

고구려
평양성
국내성
동해
황해
위례성
백제
서산
신라
금성
의령
가야
탐라

보일 듯 말 듯한 미소, 고구려 불상

우리나라에 최초로 불교가 공인된 해는 고구려 소수림왕 2년인 372년입니다. 불교는 고구려 문화에 큰 영향을 끼쳤어요. 고구려 문화는 특히 중국 북조의 불교 조각의 영향을 많이 받으면서 발전했지요.

당시 중국 불상은 몸통보다 머리와 손이 큰 편이라 전체적인 신체 비례가 균형을 이루지는 못했어요. 하지만 입가에 그윽한 미소를 머금고 있어 예스럽고 소박한 멋을 느끼게 하지요. 중국의 영향을 받은 고구려에도 이러한 불상들이 많았답니다.

우리나라에 최초로 수입한 불상이 인도 불상인지 중국 불상인지는 확실하지 않아요. 하지만 당시 중국에서는 인도 양식의 불상이 유행했기 때문에 중국에서 불교를 받아들인 고구려도 인도 양식의 중국 불상을 모방했다고 볼 수 있지요.

이러한 특징을 잘 반영한 불상이 바로 1959년 서울 뚝섬에서 발견된 〈금동 여래 좌상〉입니다. 이 불상은 우리나라에서 발견된 불상 가운데 가장 오래되었어요. 높이가 4.9cm밖에 안 되고 만들어진 지 오래되어서 아쉽게도 표정을 알아보기는 힘듭니다. 하지만 두꺼운 법의를 걸치고 두 손을 가지런히 배 앞에 모으고 있다는 사실은 확인할 수 있어요. 이 양식은 400년경 중국의 〈건무 4년명 금동 여래 좌상〉과 모습이 비슷하답니다.

〈금동 연가 7년명 여래 입상〉은 고구려의 대표적인 불상입니다. 우리나라에서 발견

〈**금동 여래 좌상**〉| 고구려 5세기, 서울 성동구 뚝섬, 높이 4.9cm, 국립중앙박물관 소장
사각형의 대좌 좌우에 사자가 비사실적인 모습으로 새겨져 있다. 이 대좌 형식은 인도의 간다라 조각에서 유래해 4세기 중국 불상 조각에 크게 유행한 것이다.

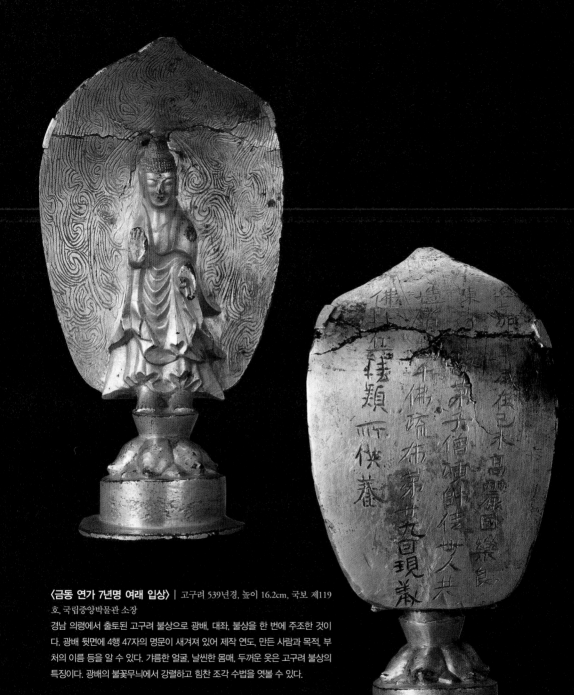

〈금동 연가 7年명 여래 입상〉 | 고구려 539년경, 높이 16.2cm, 국보 제119호, 국립중앙박물관 소장

경남 의령에서 출토된 고구려 불상으로 광배, 대좌, 불상을 한 번에 주조한 것이다. 광배 뒷면에 4행 47자의 명문이 새겨져 있어 제작 연도, 만든 사람과 목적, 부처의 이름 등을 알 수 있다. 갸름한 얼굴, 날씬한 몸매, 두꺼운 옷은 고구려 불상의 특징이다. 광배의 불꽃무늬에서 강렬하고 힘찬 조각 수법을 엿볼 수 있다.

불상이 삼국의 역사를 말하다 – 1광 3존불

고구려와 백제는 같은 형식의 불상을 공유한다. 1광 3존불이 그것이다. 하나의 광배에 중앙에는 본존불을, 좌우에는 보살상을 배치한 형태다. 이 형태의 불상은 신라 불상에서는 잘 발견되지 않는다. 고구려와 백제의 불교 미술이 비슷한 경로로 발전하면서 같은 형태의 불상이 제작되었다고 추측한다. 따라서 1광 3존불은 유물의 형태로 역사의 단면을 유추해 볼 수 있는 한 가지 좋은 예다.

〈금동 정지원명 석가여래 삼존 입상〉 | 백제 6세기, 높이 8.5cm, 보물 제196호, 국립부여박물관 소장
중국 양식을 수용했기 때문에 고구려의 1광 3존불과 유사하지만, 무늬는 적고 표현 기법은 조금 투박하다. 크기가 매우 작아 섬세하게 조각하기가 어려웠을 것이다. 뒷면에 새겨진 명문을 통해 정지원이라는 남자가 죽은 아내가 극락에 가길 기원하면서 이 불상을 헌납했다는 사실을 알 수 있다.

〈금동 계미명 삼존불 입상〉 | 고구려 563년경, 높이 17.5cm, 국보 제72호, 간송미술관 소장

고구려 6세기의 불상 양식을 잘 보여 주는 작품이다. 광배 뒷면에 만든 사람, 만든 날짜 등이 새겨져 있다. 가운데 본존불과 광배는 〈금동 연가 7년명 여래 입상〉과 유사하지만 더 세련된 모습이며 다른 삼존불에 비해 형태가 온전하다. 중국 남북조 시대의 불상 양식을 따르고 있다.

된 불상 가운데 제작 연대를 알 수 있는 가장 오래된 불상이지요. 불상 뒤에는 성스러움을 나타내는 커다란 광배가 있어요. 광배 뒷면에는 서기 539년이라는 제작 연대와 제작 장소, 제작자, 제작 사유 등이 자세히 적혀 있지요.

양식적인 특징을 보면 얼굴은 갸름하고 두꺼운 법의를 입어 신체의 굴곡이 전혀 보이지 않습니다. 옷자락은 물고기 지느러미처럼 좌우로 뻗쳐 있네요. 이런 표현 양식이 바로 5~6세기에 유행하던 중국 북위 시대 불상의 전형적인 특징이랍니다.

그렇다면 이 불상에는 고구려 불상만의 특징이 없는 것일까요? 아니에요. 살짝 숙인 고개와 보일 듯 말 듯한 미소, 도톰한 연꽃 대좌(臺座, 불상을 올려놓는 받침대), 광배의 불꽃무늬 등은 고구려 불상만의 특징입니다.

여인처럼 온화하고 아이같이 해맑은

백제의 불상은 고구려와 마찬가지로 중국 남북조 시대의 불상 양식을 따르고 있습니다. 다른 점이 있다면 고구려는 북조의 영향을 받은 데 반해, 백제는 남조의 영향을 받았지요. 그래서 백제의 불상을 보면 온화함과 인간적인 친밀감이 느껴진답니다.

백제는 사비 시대에 불교가 가장 발전해 일본에 불교를 전파하기도 했어요. 불교가 발전하면서 불상 조각 기술도 발달했는데, 백제의 불상은 고구려의 불상보다 더 우아하고 세련된 감각을 뽐냅니다. 6세기 초 중국 불상을 본떠 만들었으나 백제의 양식으로 재창조했다고 할 수 있지요.

그 가운데서도 7세기 초반에 만들어진 〈부여 규암리 금동 관음보살 입상〉은 단연 백제 보살상의 전형이라고 할 수 있습니다. 화불(化佛)이 새겨진 보관을 통해, 이 불상이 관음보살이라는 것을 알 수 있답니다. 늘씬하고 수려한 자태로 '미스 백제'라는 별명을 얻은 이 보살상은 두 팔과 손, 발 등이 길어서 비사실적인 느낌을 주고 있어요. 하지만 살이 붙어 둥근 얼굴, 닫은 눈, 꾹 다문 입을 통해 보살의 강인함을 표현하고, 화려하기보다 담담하고 부드러운 미소로 깊고 맑은 내면을 드러내고 있습니다.

이 보살상은 어깨부터 흘러내리는 옷자락을 왼손으로 잡고 오른손에는 구슬을 치켜들고 있습니다. 양어깨로부터 내려온 구슬 장식이 몸을 감싸며 허리 부분에서 교차하는 모습은 불상에 부드러움과 생기를 더하고 있어요. 이렇듯 〈부여 규암리 금동 관음보살 입상〉은 세련된 백제 말기의 조각 양식을 선명히 드러내 보여 줍니다.

6세기 중엽까지는 작은 불상이 제작되었어요. 〈부여 군수리 금동 보살 입상〉과 〈부여 군수리 석조 여래 좌상〉이 이런 자그마한 불상들이지요. 하지만 6세기 말부터 7세기 초에는 대형 석불과 마애불상이 많이 만들어졌습니다. 마애불상이 무엇인지 궁금하다고요? 마애불상이란 자연 암벽에 조각한 불상을 말해요. 인도에서 처음 발생해 우리나라에 전해지게

〈부여 규암리 금동 관음보살 입상〉 | 백제 7세기 초, 높이 21.1cm, 국보 제293호, 국립부여박물관 소장
충남 부여군 규암면의 절터에 묻혀 있던 무쇠솥에서 발굴된 보살상이다. 머리에 작은 부처가 새겨진 보관을 쓰고 있는 것을 보고 관음보살임을 알 수 있다.

〈부여 군수리 금동 보살 입상〉 | 백제 6세기, 높이 11.2cm, 국보 제330호, 국립부여박물관 소장

화려하게 장식된 관과 X자로 교차된 옷자락의 모습이 눈에 띈다. 통통한 얼굴과 내리깐 눈과 입에 머금은 미소는 백제 특유의 인물 표현법이다. 마치 친절한 백제인의 얼굴을 보는 듯하다.

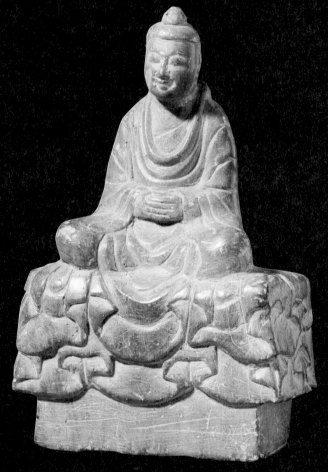

〈부여 군수리 석조 여래 좌상〉 | 백제 6세기, 높이 13.5cm, 국보 제329호, 국립중앙박물관 소장

옷의 형식, 부처가 두 손을 모은 자세, 대좌를 덮고 있는 옷자락의 표현은 당시 불상의 전형이다. 돌로 만들었지만 백제 불상 특유의 부드러운 질감과 사실적인 표현이 살아 있다. 통통한 볼에 머금은 미소에서 친근함과 따뜻함이 느껴진다.

되었지요.

〈태안 동문리 마애 삼존불 입상〉
은 백제에서 가장 오래된 마애불
상입니다. 이 불상은 다른 삼존불
상과는 다르게 가운데 보살상이
있고, 좌우에 불상이 배치되어 있
어요. 가운데에 있는 보살상은 얼
굴 부분의 훼손이 심하지만 볼록
한 볼을 통해 미소를 내보이고 있
습니다. 좌우의 불상은 어깨가 딱
벌어져 당당해 보이고 얼굴에는
미소가 가득하네요. 오른쪽 불상
은 뚜껑에 꼭지가 달린 작은 단지

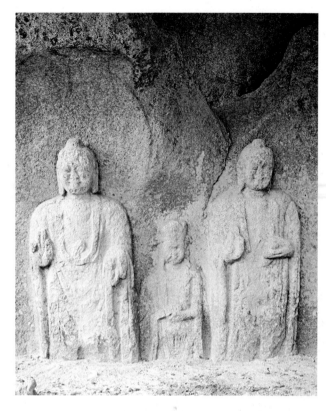

〈태안 동문리 마애 삼존불 입
상〉| 백제, 높이 296cm(가운데)
·306cm(오른쪽), 국보 제307호,
충남 태안군 태안읍 동문리
불상을 좌우에 두고 중앙에 보살
상을 배치한 독특한 형태다. 이러
한 형태의 마애불은 현재 남아 있
는 것 가운데 유일하다. 가장 오래
된 초기 마애불로 가치가 크다.

를 들고 있고요. 이 마애불상의 다리 아랫부분은 오랜 시간 땅에 묻혀
있다가 최근 보수 과정에서 드러나게 되었답니다.

여러분은 '백제의 미소'로 잘 알려진 백제 조각을 알고 있나요? 지금
까지 감상했던 조각들의 미소가 무언가 아쉬웠다면 〈서산 용현리 마애
여래 삼존상〉을 보면서 아쉬움을 달래도 좋을 거예요. 가야산 계곡의
한쪽 절벽 바위에는 양손에 보배로운 구슬을 쥐고 있는 보살상, 눈을
크게 뜨고 미소 짓고 있는 여래 입상, 아이처럼 천진난만하게 웃고 있
는 반가 사유상이 조각되어 있습니다.

삼존불은 6~7세기 동북아시아에서 유행한 형식이지만 구슬을 들
고 있는 보살상과 반가 사유상이 함께 새겨진 것은 중국이나 일본, 고

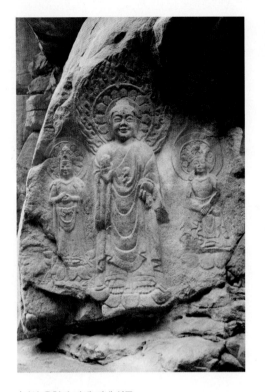

〈서산 용현리 마애 여래 삼존 상〉 | 백제, 높이 170cm(왼쪽) · 280cm(가운데) · 166cm(오른쪽), 국보 제84호, 서산 운산면 용현리 불상을 가운데에 두고 왼쪽에는 보살 입상, 오른쪽에는 반가 사유 상을 조각한 독특한 구조다. 체구가 당당하고 광배의 연꽃 · 불꽃 무늬도 강렬하지만 얼굴에 띤 미소는 귀엽고 친근하다.

나발(螺髮)
부처의 머리털. 부처의 곱슬머리가 소라 모양을 닮았다고 해서 소라 나(螺), 터럭 발(髮)을 써서 나발이라 한다.

구려나 신라에서도 볼 수 없는 독특한 형식이지요.

〈서산 용현리 마애 여래 삼존상〉은 동짓날 해가 뜨는 방향을 향해 조각되었어요. 불교에서는 동짓날을 한 해의 시작으로 보는데, 그날 이 불상은 햇빛을 가장 많이 받게 됩니다. 재미있는 사실은 불상의 미소가 햇빛이 비치는 방향에 따라 다르게 보인다는 거예요. 또 불상이 새겨진 바위가 아래로 약 80° 정도 기울어져 있어 비바람을 정면으로 받지 않습니다. 지금도 온전한 백제의 미소를 마음껏 감상할 수 있는 이유지요.

반짝반짝 개성 넘치는 신라 불상

고구려와 백제는 왕실의 적극적인 후원 아래 불교를 받아들였습니다. 하지만 신라는 민간에서 먼저 불교를 받아들였지요. 불교 전래 초기에 신라에서는 불교를 공인하는 문제를 두고 토착 신앙을 가진 귀족들의 반대가 매우 심했어요. 그러다가 527년 이차돈의 순교를 계기로 불교가 정식으로 공인되었지요. 공인 후에는 왕과 귀족의 후원 아래 귀족 불교로 발전하게 됩니다.

신라의 불상 조각도 불교가 공인된 이후부터 크게 발전했어요. 600년 전후에는 고구려나 백제보다 훨씬 세련된 불상이 만들어졌지요.

신라 시대에는 '탄생불'이라는 독특한 불상도 만들어졌어요. 석가모

니 탄생의 모습을 형상화한 〈금동 탄생불 입상〉을 살펴볼까요? 이 탄생불은 책상 모양의 좌대 위에 꼿꼿이 서 있습니다. 오른손은 위를 가리키고 왼손은 아래를 가리키고 있네요. 이는 석가모니가 태어났을 때 일곱 걸음을 걸은 뒤 오른손은 하늘을, 왼손은 땅을 가리키면서 "천상천하 유아독존(天上天下 唯我獨尊, 우주 가운데 나보다 더 존귀한 이는 없다)"이라고 외치는 모습이랍니다.

삼국 시대의 탄생불은 모두 상체가 나체이고 짧은 치마를 입고 있어요. 머리는 민머리이며 귀여운 어린아이의 얼굴 모습을 하고 있지요. 이후 통일 신라 시대에는 나발이 나타나고 얼굴도 성인의 얼굴로 변한답니다.

7세기 전반에는 삼국 간에 소규모 전투가 계속되어 시국이 어수선했어요. 하지만 선덕 여왕의 불교 진흥 정책으로 조형 활동이 활발하게 이루어졌고, 훌륭한 불상도 많이 만들어졌지요. 대표작으로 〈경주 배동 석조 여래 삼존 입상〉을 감상해 볼까요?

이 불상들은 경주 남산에 흩어져 있던 것을 1923년에 현재와 같이 복원한 것입니다. 먼저 가운데에 있는 본존 여래상의 머리 부분을 보세요. 올록볼록한 부분과 민머리가 중복된 특이한 구조여서 마치 모자를 쓰고 있는 것처럼 보입니다. 어린아이 같은 얼굴을

〈금동 탄생불 입상〉 | 삼국 6세기, 높이 22cm, 보물 제808호, 호림박물관 소장

석가 탄신일에 이와 같은 아기 부처상의 정수리에 향수 등을 뿌리는 법회가 열린다. 뒤통수에 광배꽂다리가 남아 있어 광배가 있었을 것으로 추측한다. 책상 모양의 대좌는 현재 유일하다.

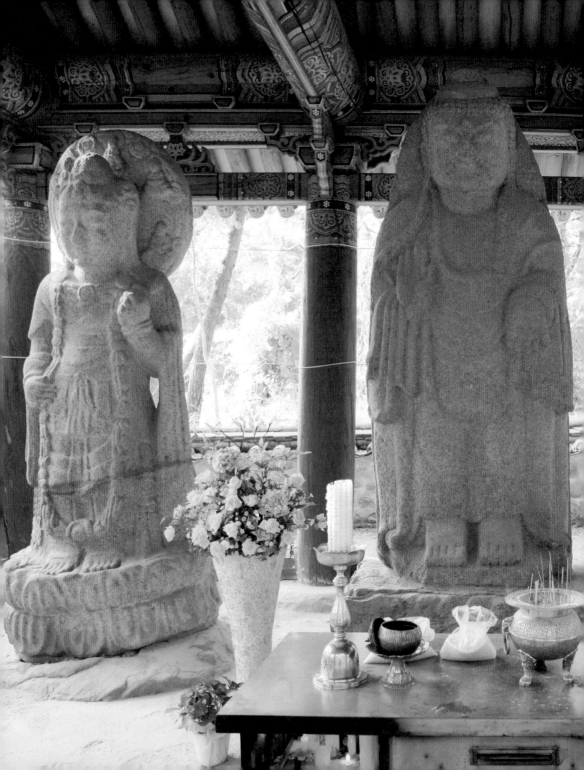

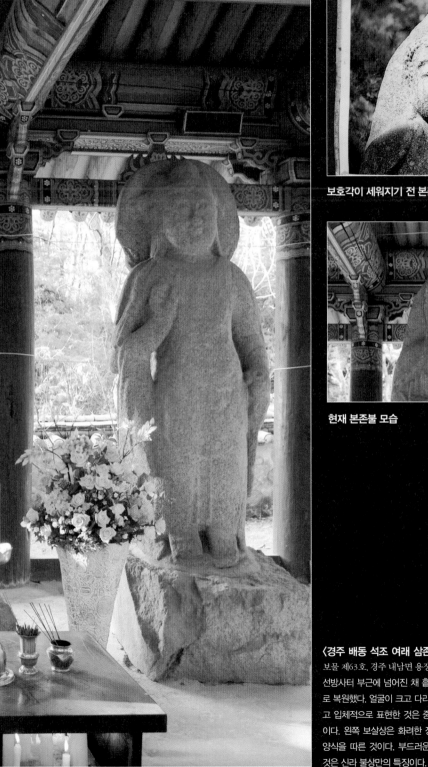

보호각이 세워지기 전 본존불 모습

현재 본존불 모습

〈경주 배동 석조 여래 삼존 입상〉 | 신라 7세기, 높이 275cm(가운데), 보물 제63호, 경주 내남면 용장리

선방사터 부근에 넘어진 채 흩어져 있던 것을 모아 현재와 같은 삼존상으로 복원했다. 얼굴이 크고 다리가 짧아 인체 비례가 독특하다. 인체를 둥글고 입체적으로 표현한 것은 중국의 북제(北齊)·북주(北周) 양식을 따른 것이다. 왼쪽 보살상은 화려한 장식물로 꾸며져 있다. 이는 중국 수의 불상 양식을 따른 것이다. 부드러운 미소에서 정감과 신비함이 함께 느껴지는 것은 신라 불상만의 특징이다.

보면 양 볼은 오동통하고 깊게 팬 입가에는 미소가 가득하네요.

하지만 〈경주 배동 석조 여래 삼존 입상〉 위에 보호각이 세워지면서 이 미소는 옅어지고 말았습니다. 비바람으로 말미암은 훼손을 막기 위해 보호각을 세운 것인데, 이 때문에 햇빛에 따라 시시각각 변하는 신비스러운 미소를 볼 수 없게 되었지요. 기둥에는 보호각이 세워지기 전에 찍은 본존 여래상의 사진이 붙어 있습니다. 현재의 미소와 비교해 보세요. 어떤 미소가 더 빛나 보이나요?

깨달음의 맑은 미소, 신라 반가 사유상

자, 이제 신라 불상의 꽃인 반가 사유상에 관해 알아보도록 해요. 반가 사유상이란 오른쪽 다리를 왼쪽 허벅다리 위에 수평으로 얹고 걸터앉아 오른손을 뺨에 대고 생각에 잠겨 있는 부처의 상을 말합니다. 신라 시대의 반가 사유상은 미륵보살을 표현한 것으로 추측하고 있어요. 미륵보살은 도솔천에서 선정에 들어 있어 아직 세상에 오지 못한 부처입니다. 하지만 언젠가는 지상에 내려와 미륵불이 되어 중생을 구제한다는 '미래의 부처'지요.

국보 제78호인 〈금동 미륵보살 반가 사유상〉은 높이가 80cm로 꽤 큰 불상입니다. 1912년에 일본인이 이 반가 사유상을 입수해 조선 총독부에 기증했던 것을 1916년 총독부 박물관으로 옮겨 놓았고, 현재는 국립 중앙 박물관에 전시되어 있어요. 전체적으로 자세가 균형이 잡혀 있고, 아름다운 옷 주름이 눈길을 끕니다. 머리에는 화려한 관을 쓰고 있는데, 여기에서 나온 두 가닥의 장식이 좌우로 어깨까지 늘어져 있어요. 명상에 잠긴 듯한 얼굴은 편안해 보이며 입가에는 신비스러

선정(禪定)
불교의 수행 방법 가운데 하나다. 성불하기 위해 어리석은 집착을 버리고 잡다한 생각을 쉬는 것을 의미한다.

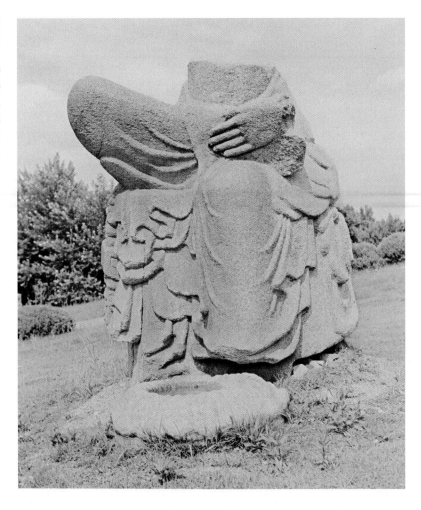

운 미소를 띠고 있지요.

국보 제83호인 〈금동 미륵보살 반가 사유상〉은 어떨까요? 이 불상은
우리나라에서 가장 큰 금동 반가 사유상이에요. 높이가 93.5cm나 되
지요. 머리에 삼면이 둥근 산 모양의 관을 쓰고 있어서 '삼산(三山) 반
가 사유상'으로도 불린답니다. 상체에는 옷을 걸치지 않았고, 하반신
을 덮은 치맛자락은 매우 얇게 표현되어 신체 굴곡이 잘 드러나지요.

신라에 미륵보살을 표현한 반가 사유상이 유행한 까닭은 신라에 미

다리를 걸치고 명상에 잠기다

반가 사유상이란 보살이 왼쪽 무릎 위에 오른쪽 다리를 걸치고(반가) 고개를 숙여 뺨에 오른손 손가락을 대고 명상에 잠긴(사유) 모습을 나타낸 것이다. 반가 사유상은 인도에서 출발해 중국을 거쳐 우리나라로 전래했다. 신라 사람들은 뛰어난 주조 기술과 조각 솜씨로 신라만의 독창적인 반가 사유상을 만들어 냈다. 특히 국보 제78호와 국보 제83호 〈금동 미륵보살 반가 사유상〉은 절제된 미소를 띤 자비로운 표정을 통해 이치를 깨달은 보살의 뛰어난 경지를 훌륭하게 표현한 명작이다.

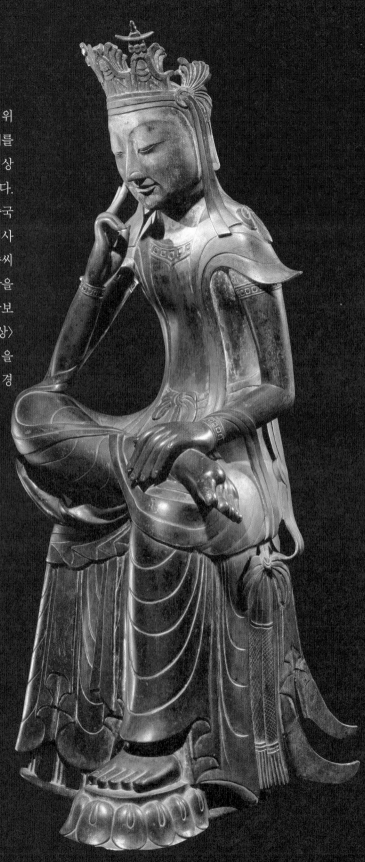

〈금동 미륵보살 반가 사유상〉 | 삼국 6세기, 높이 83.2cm, 국보 제78호, 국립중앙박물관 소장
균형미가 뛰어난 작품이다. 머리에는 해와 초승달로 장식한 높은 관을 썼다. 통통한 얼굴에 이국적이고 오묘한 아름다움이 깃들었다. 자연스럽게 흘러내린 옷자락과 허리띠는 장식성이 돋보인다. 고친 흔적이 전혀 없고 주조 과정에서 생기는 기포가 없어 이 반가 사유상이 뛰어난 주조 기술로 만들어졌다는 것을 알 수 있다.

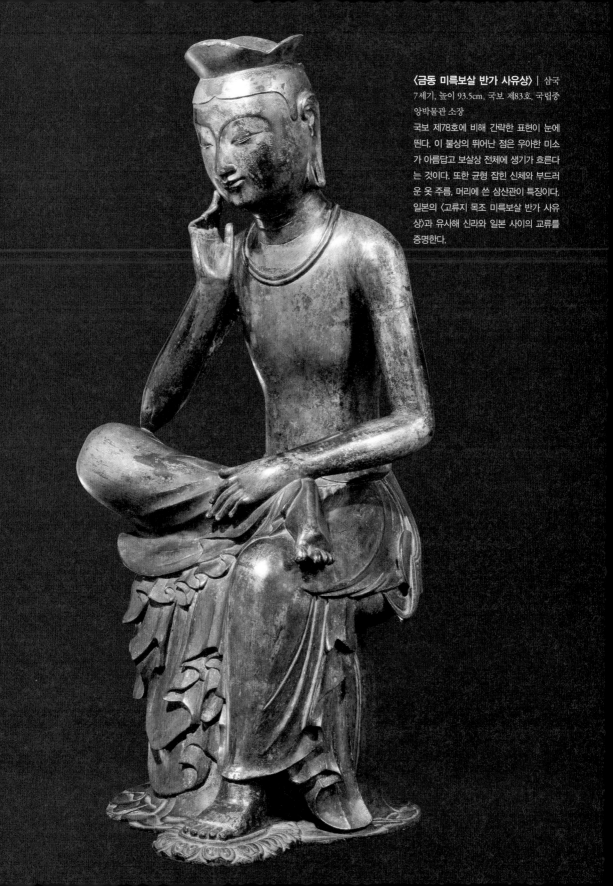

〈금동 미륵보살 반가 사유상〉 | 삼국
7세기, 높이 93.5cm, 국보 제83호, 국립중
앙박물관 소장
국보 제78호에 비해 간략한 표현이 눈에
띈다. 이 불상의 뛰어난 점은 우아한 미소
가 아름답고 보살상 전체에 생기가 흐른다
는 것이다. 또한 균형 잡힌 신체와 부드러
운 옷 주름, 머리에 쓴 삼산관이 특징이다.
일본의 〈고류지 목조 미륵보살 반가 사유
상〉과 유사해 신라와 일본 사이의 교류를
증명한다.

릭 신앙이 널리 퍼져 있었기 때문입니다. 미륵 신앙은 신라의 화랑
도와 관련이 있답니다. 『삼국유사』에 따르면 진평왕 때 승려 진자는
미륵상 앞에서 '대성이 화랑으로 화신해 세상에 출현'해 주길 빌었
다고 합니다. 경주로 돌아온 진자가 미시라는 아름다운 소년을 만나
국선(國仙, 화랑의 지도자)으로 받들었다고 전하지요.

일본의 〈고류지 목조 미륵보살 반가 사유상〉은 삼국 시대의 반가 사
유상과 비슷해 한반도에서 제작된 것으로 보기도 합니다. 백제
는 일본에 538년에 불교를 전했어요. 이후 삼국의 불교 미
술이 차례로 전래되어 일본에서도 불교 미술이 꽃피웠
지요. 아스카 시대라고 불리는 7세기 중엽에는 멸망
한 백제와 고구려인, 즉 도래인(渡來人)이 일본을 찾
았습니다. 이들 가운데 기술자가 있어 일본 불교 미술
의 초기 불상 양식이 성립하는 데 결정적인 영향을 끼
쳤어요.

〈고류지 목조 미륵보살 반가 사유상〉 | 아스카 7세기, 목조칠, 높이 84.2cm, 일본 교토 고류지 소장
현재 국적 논란에 빠져 있다. 고류지가 신라 사람 진하승이 세운 절이라는 점, 일본 『서기』에 632년 신라 사신이 가져온 불상을 고류지에 봉안했다는
기록이 이 불상이 신라의 것이라는 증거로 제시되고 있다.

1,400년 만에 발견된 불상이 있다고요?

〈금동 연가 7년명 여래 입상〉은 539년 고구려의 수도 낙양에서 만들어졌어요. 동사(東寺) 의 스님과 불자들이 천불을 만들어 전국에 배포했지요. 이 천불 가운데 스물아홉 번째 불상이 어느 순간에 사라져 버렸어요. 이 불상은 1,400년 만인 1963년 7월 16일 경남 의 령군 대의면 하촌리에서 발견되었습니다. 칠순의 시어머니와 다섯 남매를 거느리고 집 안을 꾸려 나가던 한 아주머니가 큰아들과 도로 공사장에서 돌 나르는 일을 하다가 돌 무더기 속에서 발견한 거예요. 이 작은 부처는 돌무더기 속에서도 금빛을 뿜어내며 반듯 하게 누워 있었다고 합니다. 전문가들은 여러 차례 이 불상을 조사했고, 결국 '남한 지역 에서 출토된 유일한 고구려 불상'이라고 평가했어요. 이 불상은 그해 12월 4일 서울로 옮 겨져 바로 국보 제119호로 지정되었지요. 이 불상을 발견한 아주머니와 땅 주인은 모두 보상금 20만 원씩 받았습니다. 이 금액은 문화재 보호법이 제정·공포된 뒤 가장 높은 액수였어요. 당시의 화폐 가치로 보았을 때 대단히 큰 액수였답니다.

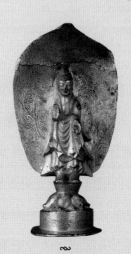

〈금동 연가 7년명 여래 입상〉

3 불국토의 꿈을 꾸다 | 남북국 시대 조각

통일 신라 사람들은 통일과 균형의 미를 통해 불국토의 이상 세계를 실현하려고 했습니다. 특히 경주 석굴암 석굴에는 불교 미술 가운데 가장 뛰어난 솜씨로 조각된 불상들이 있지요. 석굴암에 있는 본존불과 보살상들은 통일 신라 시대 조각의 최고 경지를 보여 주고 있어요. 유네스코 세계 문화유산으로도 지정되어 우리나라 불상의 가치와 아름다움을 세계에 알리고 있지요. 발해의 조각은 유물이나 자료가 많지 않아 자세히 파악하기가 어려운 실정이에요. 고구려의 전통을 토대로 당의 문화를 받아들여 고구려의 영향을 많이 받았다는 사실은 알 수 있지요.

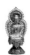

- 통일 신라 시대 불상은 풍만한 윤곽선과 이상화된 사실주의적 표현이 특징이다.
- 경주 석굴암 석굴 조각은 통일 신라 시대 조각의 최고 경지를 보여 준다.
- 통일 신라 시대부터 자연 암벽에 새긴 불상인 마애불이 많이 조성되어 우리나라는 '마애불의 나라'라고 불린다.
- 〈석조 용머리〉는 힘찬 기상이 돋보이는 발해 조각으로, 고구려 조각의 전통을 잇고 있다.

〈석사자상〉 – 화강암으로 만들어진 동물상. 생동감 있고 힘찬 모습에서 발해인의 기상을 엿볼 수 있음

〈이불 병좌상〉 – 순진하고 부드러운 보살의 얼굴과 날카롭게 조각된 연꽃의 대비가 인상적임

〈군위 아미타여래 삼존 석굴〉 – 무뚝뚝한 표정에서 위엄이 느껴짐. 삼국 시대 불상의 특징인 친근한 미소가 사라짐

경주 석굴암 석굴
〈경주 남산 칠불암 마애불상군〉
〈경주 남산 신선암 마애 보살 반가상〉

〈창녕 인양사 조성비〉 – 서체 변천 연구에 중요한 자료

초기: 대립적
후기: 우호적

정치, 경제, 문화 교류, 무역 활동

성덕왕 이후 국교 재개

사신 파견
불교, 유교 전파

발해
상경
중경
동경
서경
남경
평양

신라
군위
창녕
금성

당
장안

동해

황해

일본

◀─────▶ 각국의 상호 관계

173

부처님이 무뚝뚝해졌어요

654년 태종 무열왕이 왕위에 오르면서 적극적으로 당과 외교 관계를 맺었어요. 이후 신라는 당의 도움을 받아 백제와 고구려를 멸망시키고 676년에 삼국을 통일하지요.

이에 따라 통일 신라의 상황은 급격히 변했습니다. 전과 달리 국가의 규모가 거대해지면서 경제적, 문화적으로 성장한 거예요. 조각 분야에서는 당 양식의 불상들이 신라에 활발하게 들어오기 시작했습니다. 당의 영향을 받아 신라 불상들의 신체는 이전보다 사실적이고 둥글어졌어요. 또한 불교 신앙의 융성으로 다양한 종류의 불상이 나타

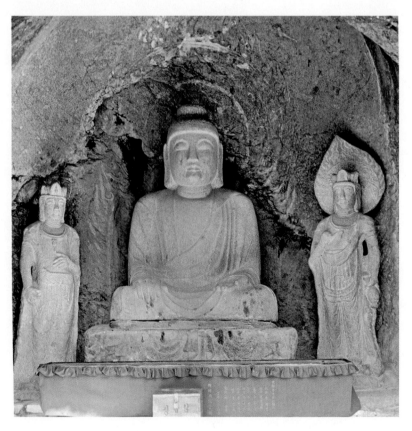

〈군위 아미타여래 삼존 석굴〉
| 통일 신라, 높이 288cm(가운데), 국보 제109호, 경북 군위군 부계면 남산리
석굴 사원은 인도와 중국 양식을 본받아 만들어진 것이다. 자연 석굴은 경주 석굴암 석굴 같은 인공 석굴보다 앞선 양식이다. 좌우에 보살상이 허리를 비틀고 있는 것은 당의 영향을 받은 것이다.

나게 되었지요.

통일 신라 전기에는 우리나라 불교 조각을 대표하는 불상들이 많이 제작되었습니다. 먼저 군위에 있는 팔공산 절벽의 자연 동굴에 만들어진 석굴 사원을 감상해 볼까요?

〈군위 아미타여래 삼존 석굴〉에는 700년경에 만들어진 삼존 석불이 모셔져 있습니다. 얼굴을 보니 삼국 시대 불상에서 자주 볼 수 있었던 친근한 미소가 싹 사라졌네요. 약간 무뚝뚝해 보이기도 하고 위엄이 있게 느껴지기도 합니다.

가운데 석불의 손 모양을 자세히 보세요. 무릎 아래로 늘어뜨린 오른손은 손가락으로 땅을 가리키고 있고, 왼손은 손바닥을 위로 향하고 있지요? 이는 석가모니가 수행을 방해하는 악마를 항복하게 만든 손 모양이에요. 이 석굴 사원은 자연 암벽을 뚫고 그 속에 불상을 배치해 문화적 가치를 높이 인정받고 있지요.

이 시대에는 세밀하게 조각한 부조 형식의 불상도 제작되었습니다. 〈계유명 전씨 아미타불 비상〉은 삼국 통일 직후인 673년(문무왕 13년)에 만들어진 것으로 추정하고 있어요. 이 삼존 석상은 네 면에 불상과 글씨를 새겼습니다. 정면은 가장자리를 따라 테두리를 조각하고, 그 안쪽을 한 단 낮게 해 아미타 삼존상을 조각했지요. 조각이 정교하면서도 장엄하고 세부 양식에 옛 양식이 남아 있답니다.

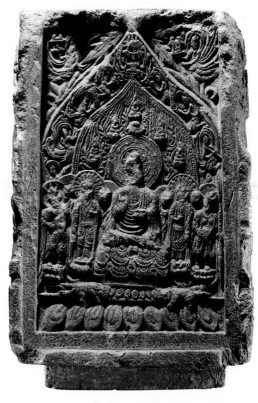

〈계유명 전씨 아미타불 비상〉
| 통일 신라 673년, 높이 42.5cm, 국보 제106호, 국립청주박물관 소장

편년상 통일 신라 작품이지만 작품에 새겨진 명문에 백제 관직명이 있는 것으로 보아 백제 조각을 계승한 작품이다. 전씨 성을 가진 몰락한 백제의 귀족이 이 조각에 부모의 극락왕생을 기원했다.

타오르는 불꽃 – 8세기 불상

광배는 불상의 머리와 등 뒤에서 부처나 보살의 광명을 표현하는 둥근 빛이다. 통일 신라 초기 조각의 이상적인 특징을 잘 드러낸다. 광배가 강조된 불상 양식은 8세기 통일 신라와 인도와 중국을 잇는 국제 양식이다.

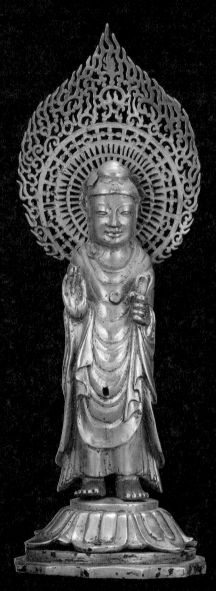 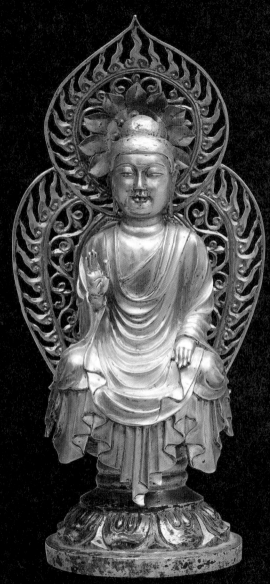

〈경주 구황동 금제 여래 입상〉 | 통일 신라 692년 이전, 높이 14cm, 국보 제80호, 국립중앙박물관 소장
몸에 비해 얼굴이 크고 큰 얼굴에 미소를 띤 것은 통일 신라 초기 불상의 전형적인 형태다. 몸을 드러내지 않은 U자형 법의를 입은 것, 왼손으로 옷의 끝자락을 잡은 것은 인도 불상과의 연관성을 보여 준다.

〈경주 구황동 금제 여래 좌상〉 | 통일 신라 706년경, 높이 12.2cm, 국보 제79호, 국립중앙박물관 소장
8세기 초 통일 신라 불상의 성격을 보여 주는 중요한 불상이다. 옷자락이 삼각형으로 늘어진 점, 양감을 강조한 점, 시무외인과 항마촉지인을 수인으로 맺고 있는 점은 7세기 초 중국 당 불상의 영향이다.

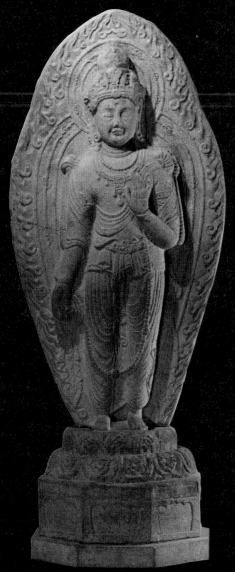

〈경주 감산사 석조 미륵보살 입상〉 | 통일신라 719년, 높이 270cm, 국보 제81호, 국립중앙박물관 소장
불상과 광배는 하나의 돌로 만들어 따로 제작한 대좌와 결합했다. 미륵보살은 높은 보관을 쓰고 있으며 화려한 구슬 장식을 했다. 허리를 비튼 모습과 풍만한 육체에서 관능미가 느껴진다.

〈경주 감산사 석조 아미타여래 입상〉 | 통일 신라 719년, 높이 275cm, 국보 제82호, 국립중앙박물관 소장
사실에 가까운 인체 비례와 세밀하게 표현된 이목구비가 불상에 조화미와 균형미를 부여하고 있다. 옷 주름이 U자형으로 내려오다가 다리 부분에서 둘로 나누어지는 것은 중국 남북조 불상에서 보이는 모습이다.

형언할 수 없는 위엄과 신비, 석굴암 본존불

통일 신라 시대의 전성기는 단연 통일 신라 중기라고 할 수 있습니다. 7세기 후반에서 8세기 후반에 해당하는 이 시기는 전제 왕권이 확립되면서 영토가 안정 단계에 이르지요. 이에 따라 통일 신라는 당뿐만 아니라 페르시아와 같은 서방의 문화까지 두루 받아들여 불교문화의 황금기를 맞이하게 됩니다.

통일 신라 중기의 대표적인 불교 조각은 경주 석굴암 석굴입니다. 석굴암은 751년(경덕왕 10년) 대신인 김대성이 창건했어요. 『삼국유사』에 따르면 김대성은 현세의 부모를 위해 불국사를 세우고 전생의 부모를 위해 석굴암을 지었다고 합니다. 도중에 김대성이 죽자 신라 왕실이 이를 맡아 774년(혜공왕 10년)에 완공했어요. 경주 석굴암 석굴은 건축, 수리, 기하학, 종교, 예술 등이 서로 긴밀하게 결합한 불교 조각의 진수를 보여 주고 있답니다.

토함산 중턱에 흰색 화강암을 이용해 인위적으로 석굴을 만들어 내부에 불상을 두었어요. 본존불인 석가여래 불상을 중심으로 벽면에 조각된 보살상, 제자상, 역사상, 천왕상이 둘러싸고 있는 광경은 마치 하나의 작은 불국토를 연상하게 합니다.

석굴암의 내부 배치를 보면, 석굴암 석굴의 입구에 해당하는 전실에는 좌우로 4구(軀)씩 팔부 신장상을 두었고, 통로 좌우의 입구에는 금강역사상을 조각했으며, 좁은 통로에는 좌우로 2구씩 동서남북을 수호하는 사천왕상을 조각했어요. 원형의 주실 입구에는 좌우로 팔각의 돌기둥을 세우고, 주실 안에는 〈본존불〉을 중심에서 약간 뒤쪽에 안치했지요. 주실의 벽면에는 입구에서부터 천부상 2구, 보살상 2

구, 나한상 10구가 있고, 본존불 뒷면의 둥근 벽에는 섬세하게 조각된 〈십일면 관음보살상〉이 있어요.

이 같은 조각품들은 동아시아 불교 조각에서 최고의 걸작으로 꼽힐 만큼 손색이 없습니다. 주실의 높은 연꽃 대좌 위에 앉아 있는 본존불의 고요하고 위엄 있는 모습은 형언할 수 없는 신비로움을 자아내요. 본존불의 두광은 뒷벽에 연꽃무늬로 조각되어 있지요. 섬세하게 조각된 이목구비는 엄숙한 인상을 주지만 입가에서는 은은하게 감도는 자애로움을 느낄 수 있어요. 특히 내면에서 흘러나오는 자비는 보는 이들을 더없이 편안하게 하지요.

경주 석굴암 석굴 전경
〈경주 석굴암 석굴〉은 김대성이 신라 혜공왕 10년에 완성한 사찰이다. 토함산 중턱에 화강암을 이용해 인공 석굴을 만들었다.

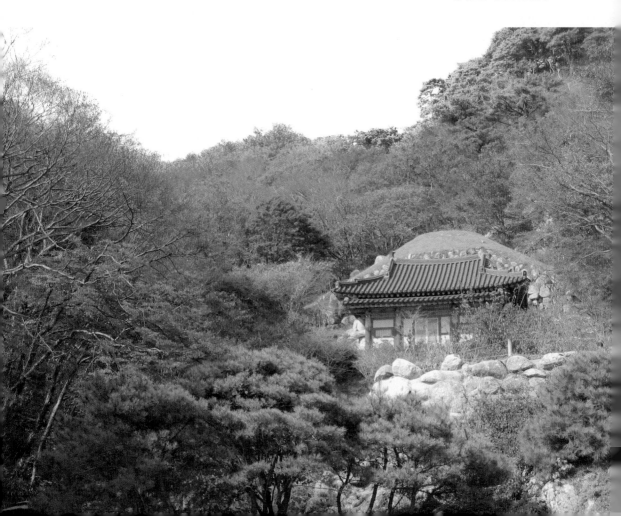

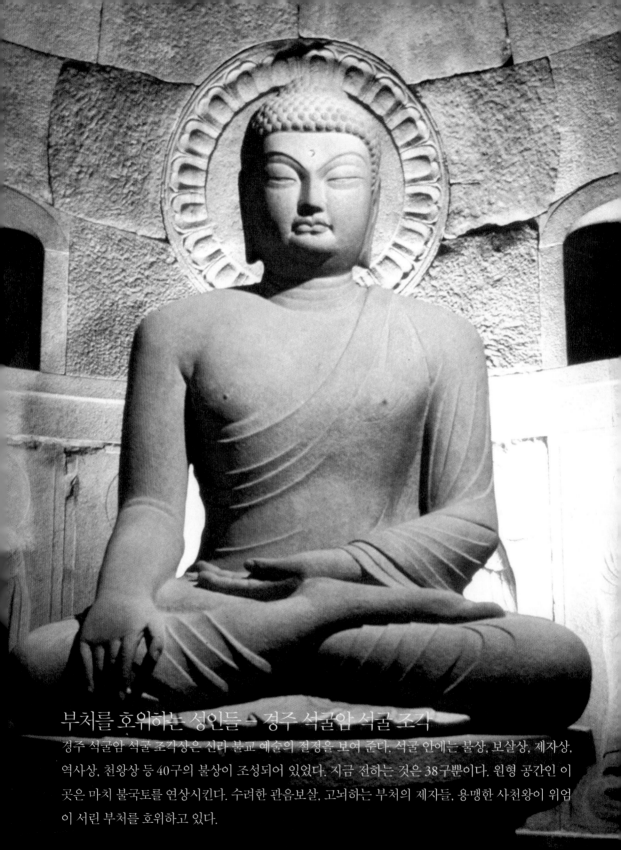

부처를 호위하는 성인들 — 경주 석굴암 석굴 조각

경주 석굴암 석굴 조각상은 신라 불교 예술의 절정을 보여 준다. 석굴 안에는 불상, 보살상, 제자상, 역사상, 천왕상 등 40구의 불상이 조성되어 있었다. 지금 전하는 것은 38구뿐이다. 원형 공간인 이 곳은 마치 불국토를 연상시킨다. 수려한 관음보살, 고뇌하는 부처의 제자들, 용맹한 사천왕이 위엄 이 서린 부처를 호위하고 있다.

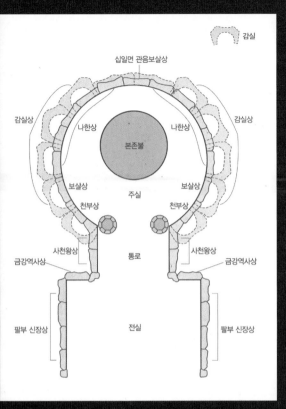

감실

십일면 관음보살상

감실상

나한상 나한상

본존불

감실상

보살상 보살상

천부상 천부상

주실

사천왕상 사천왕상

금강역사상 금강역사상

통로

팔부 신장상 팔부 신장상

전실

석굴암 평면도

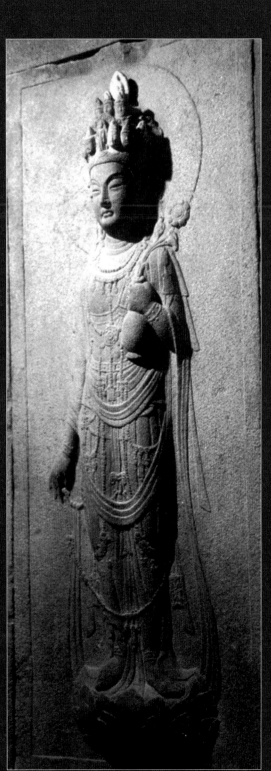

〈십일면 관음보살상〉

본존불 바로 뒤편에 있는 조각이다. 부드러운 부피감, 유연한 곡선, 세련된 형태미로 '미스 통일 신라'라는 별명을 얻었다. 머리 위에 11개의 얼굴이 조각되어 있다. 이것은 관음보살이 중생들의 성품에 따라 모습을 달리해 나타나는 것에서 비롯한다. 모든 중생을 구제하겠다는 의지가 담겼다.

〈본존불〉

인간적인 면모와 이를 뛰어넘는 초월적인 분위기가 동시에 드러난다. 화강암의 부드러운 질감을 살리고 신체에 뛰어난 균형을 부여했다. 오른쪽 어깨를 드러내 옷을 입는 것(편단우견), 신체가 드러나도록 옷을 얇게 표현한 것, 목에 삼도(三道)를 뚜렷이 조각한 것은 당시 불상의 특징이다.

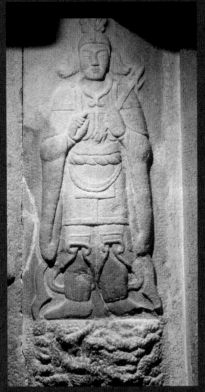
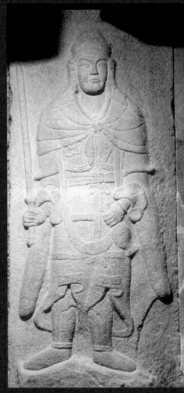

〈팔부 신장상〉
불교의 수호신을 형상화한 조각이다. 설법을 하는 부처를 따라다니며 불법을 수호한다. 서툰 표현과 다른 조각과 다른 돌의 종류 때문에 논란의 대상이 되고 있다.

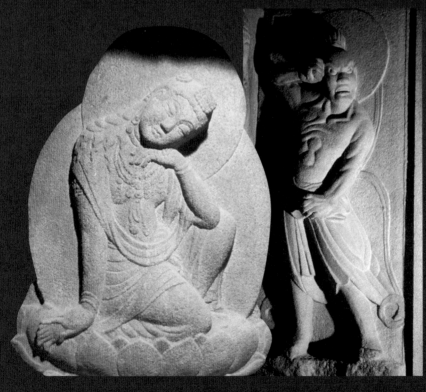

〈미륵보살상〉(왼쪽, 감실상에 해당)
석굴 천장 아래에 감실을 만들어 보살상을 봉안했다. 각 조각들은 멀리서 봐도 특징을 잘 알 수 있을 정도로 뚜렷하게 표현되었다. 그 가운데 미륵보살상의 자세가 아주 요염하다.

〈금강역사상〉(오른쪽)
금강역사는 사찰과 불상을 지키는 수호신이다. 사찰의 문이나 불상, 탑 등에 그려져 있다. 강렬한 표정과 역동적인 동작에서 비롯한 용맹스러움이 돋보인다.

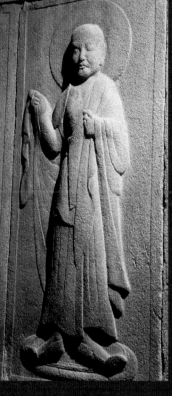
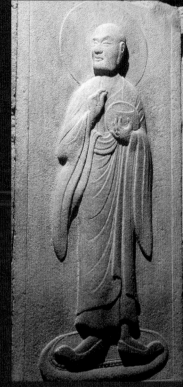

〈나한상〉

나한이란 불교의 수행을 완성해
존경을 받을 만한 성자를 뜻한다.
불법을 지키고 중생을 구제하라는
임무를 부처에게서 받았다. 제자
10명이 모두 다른 모습으로 개성
있게 표현되어 있다.

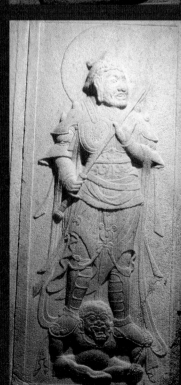

〈사천왕상〉

사천왕은 세계의 중앙에 있다는
수미산 중턱 네 지역을 관장한다.
악귀를 밟고 있는 모습으로 표현
된다. 역동적이면서도 섬세한 표
현이 눈에 띈다.

통일 신라 후기, 부처님이 온화해졌어요

통일 신라 후기는 대략 8세기 후반부터 10세기 전반까지로 볼 수 있어요. 이 시기에는 경주 석굴암 석굴 불상에서 보았던 장엄하고 엄숙한 모습이 온화하고 인간적인 모습으로 변하게 됩니다. 또한 아담하고 평면적인 불신(佛身)이 제작되고, 9세기 후반에 비로자나불상이 크게 유행하지요.

이 시기의 대표적인 불교 조각으로는 〈김천 갈항사지 석조 여래 좌상〉을 비롯해 〈예천 청룡사 석조 여래 좌상〉, 〈석조 비로자나불 좌상〉, 〈창원 불곡사 석조 비로자나불 좌상〉 등의 석불상이 있어요. 이 밖에도 경주 지역의 여러 마애불상군, 각 지역에 분포된 불상군, 그리고 여러 비로자나불상, 철불상 등이 있지요.

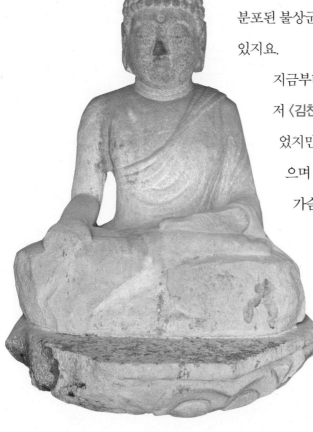

〈김천 갈항사지 석조 여래 좌상〉 | 통일 신라 8세기경, 높이 122cm, 보물 제245호, 김천 남면 현재 갈항사터에 있다. 눈·코·입이 사실적으로 표현되어 있다. 당당한 모습에 온화한 미소를 띠고 있는 점이 돋보인다.

지금부터 석불상에 관해 하나씩 알아볼까요? 먼저 〈김천 갈항사지 석조 여래 좌상〉은 많이 파손되었지만, 둥근 얼굴에 신비스러운 미소를 띠고 있으며 이목구비가 사실적으로 표현되었습니다. 가슴이 넓어 당당해 보이고, 왼쪽 어깨를 덮고 있는 옷은 굴곡 있는 몸을 감싸며 부드럽게 주름이 잡혀 있네요. 이 불상은 〈김천 갈항사지 동·서 3층 석탑〉의 건립 연대인 758년(경덕왕 17년) 무렵에 만들어진 것으로 보입니다.

이제 〈석조 비로자나불 좌상〉에 대

해 알아볼까요? 비로자나불이란 큰 광명을 내비치어 중생을 제도하는 부처를 말하는데, 왼손 검지를 오른손으로 감싸고 있습니다. 오른손은 법계, 왼손은 중생을 뜻해 법으로서 중생을 구한다는 의미를 담고 있지요. 불교의 진리가 태양처럼 우주에 가득히 비추는 것을 형상화한 것이라고 합니다.

경북대학교에서 소장하고 있는 이 불상은 통일 신라 후기에 유행하던 비로자나불의 전형적인 양식을 나타내고 있어요. 당시 비로자나불의 얼굴은 단정하면서도 엄숙한 인상을 보이는데, 이 불상의 얼굴은 입이 나온 것처럼 보여 무뚝뚝한 느낌을 줍니다. 하지만 자세히 보면 눈과 입가에 미소가 담겨 있지요. 손은 비로자나불의 일반적인 모양을 하고 있어요. 광배는 배(舟) 모양으로 불상과 비교하면 매우 큽니다. 광배에는 작은 부처 5구가 새겨져 있고, 가장자리에는 불꽃무늬가 새겨져 있어요. 불상이 앉아 있는 대좌에는 꽃무늬와 동물상 등이 조각되어 있고요.

〈창원 불곡사 석조 비로자나불 좌상〉은 법신불로서 가장 등급이 높은 부처상입니다. 광명을 통해 중생의 근심을 덜어 주는 부처라고 하네요. 이 불상은 통일 신라 불상의 특징인 사실적인 표현이 눈에 띄는데, 특히 비로자나불의 손 모양이 매우 생생하게 표현되어 있습니다. 아쉽게도 광배는 거의 파손되어 원래 모습을 알 길이 없으나 제작 당시에

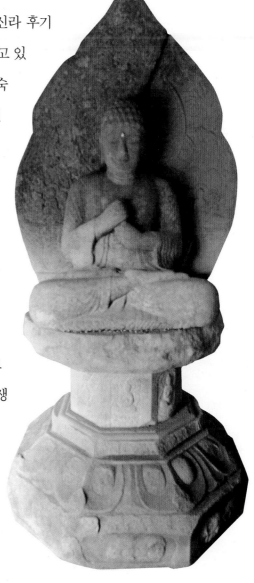

〈영주 북지리 석조 여래 좌상〉 서불상 | 통일 신라, 보물 제 220-2호, 영주 부석면 북지리 동불상과 서불상이 있다. 대좌와 광배의 형식, 평행선이 그려진 얇은 옷의 양식은 당시 유행하던 표현 방식이다.

는 매우 화려하고 장엄했을 것으로 추정하고 있어요.

9세기 후반에 조성된 〈영주 북지리 석조 여래 좌상〉은 원래 부석사 동쪽 산 너머 절터에 있던 것을 옮겨 왔어요. 동불상과 서불상이 짝을 이루고 있는데, 같은 조각가가 만든 것으로 보고 있지요. 동쪽의 여래상은 얼굴이 둥글고 약간의 미소를 머금은 흔적이 있어요. 서쪽의 여래상은 동쪽의 여래상과 비슷하지만, 자세가 더 안정적이고 몸의 선들도 부드러운 편이지요. 단정하면서 인간적인 모습, 평행의 옷 주름 선, 몸의 자세 등을 통해 당대 불교 사상과 불상 양식의 특징이 잘 드러납니다.

이제 경주 지역과 지방 각지의 천연 바위에 새겨진 불상들을 살펴보기로 해요. 통일 신라 시대에 수도였던 경주에는 걸작이 많습니다.

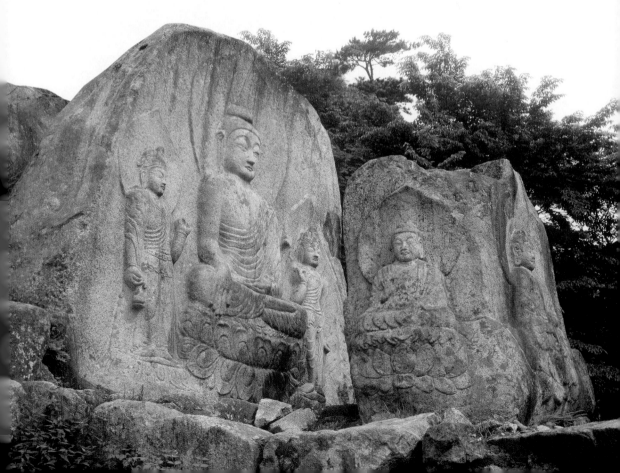

〈경주 남산 칠불암 마애불상군〉 | 통일 신라, 높이 266cm(본존불), 국보 제312호, 경주 남산동 삼존불과 앞쪽 네모난 바위에 사방불을 배치했다. 각각의 상들은 모두 사실적이고 육감적으로 표현되어 있어 통일 신라 불상의 모습을 잘 보여 준다.

경주 남산은 유물과 유적의 보고(寶庫)라고 할 수 있는데, 이곳에 가면 삼국 시대부터 통일 신라 후기까지 제작된 불상들을 모두 만나볼 수 있지요.

대표적으로 〈경주 남산 칠불암 마애불 상군〉을 들 수 있어요. 이 불상들은 자연 경관을 훼손하지 않은 채 거대한 바위를 다듬어서 만들었습니다. 산비탈을 깎은 후 동쪽과 북쪽으로 높이 4m 정도 되는 돌 축대를 쌓아 불단을 만들고 사각 돌기둥에 사방불(四方佛)을 모셨어요. 병풍바위에는 삼존불(三尊佛)이 새겨져 있어 모두 칠불(七佛)이 모셔져 있지요.

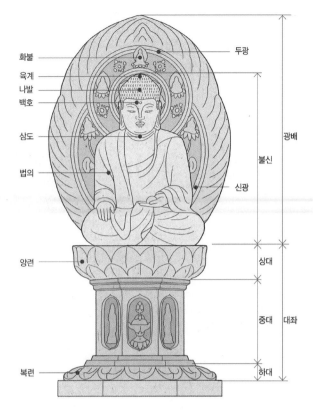

화불
육계
나발
백호
삼도
법의
양련
복련
두광
광배
불신
신광
상대
중대
대좌
하대

불상의 명칭
'육계'는 인도 사람이 하던 상투에서 유래한 것이다. 부처의 크고 높은 지혜를 상징한다. '백호'는 부처의 눈썹 사이에서 빛을 낸다는 희고 부드러운 털이다. 무량세계(無量世界)를 비춘다.

삼존불은 중앙에 여래 좌상을 두고 좌우에 협시 보살 입상을 배치했습니다. 연꽃 위에 앉아 있는 본존불은 미소가 담긴 얼굴과 당당한 자세를 통해 부처의 자비로움을 드러내고 있어요. 좌우 협시 보살은 온몸을 부드럽게 휘감은 법의를 입고 있네요.

또 다른 경주 지역의 마애불상으로 〈경주 남산 신선암 마애 보살 반가 상〉이 있어요. 이 불상은 칠불암 위에 곧게 선 남쪽 바위에 새겨져 있어 불상 앞으로 풍경이 넓게 펼쳐져 있답니다. 마치 구름 위에 앉아 있는 것처럼 보이지요. 얼굴은 길고 풍만하며, 남성적인 인상을 줍니다. 오른손으로는 꽃을 잡고 있고, 왼손은 가슴에 댄 관음보살의 자세를

자연에 새긴 불상 – 통일 신라의 마애불

마애불은 자연 상태의 커다란 바위에 새긴 불상을 말한다. 선으로 얇게 표현한 것이 있고 깊게 조각해 입체적으로 표현한 것도 있다. 이러한 마애불은 민간 신앙과 결합하면서 전국으로 번져 나갔다. 산 높은 곳에 조각되어 있는 마애불은 성스럽게 느껴진다. 마애불은 삼국 시대부터 조선 시대까지 꾸준히 조성되어 전국 곳곳에서 볼 수 있다. 특히 경주 남산은 마애불의 천국이라 불릴 정도로 많은 마애불이 있다.

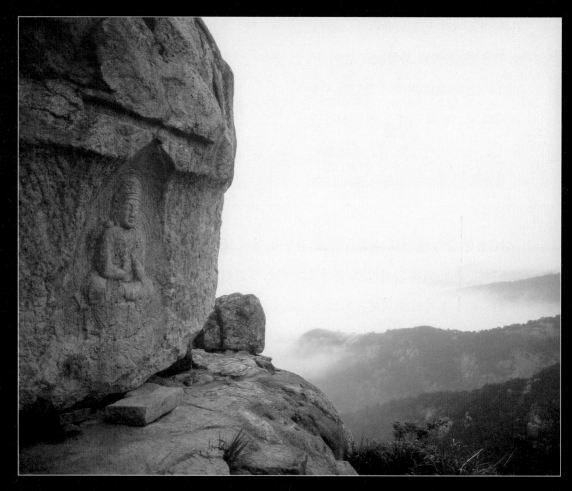

〈경주 남산 신선암 마애 보살 반가상〉 | 통일 신라, 높이 140cm, 보물 제199호, 경주 남산동
칠불암 뒤쪽 벼랑의 바위 앞부분을 파내고 보살상을 새겼다. 파낸 곳에 보살상이 모셔져 있는 느낌이 든다. 마치 보살이 산꼭대기에서 속세에 있는 중생을 보살피고 있는 모습이다.

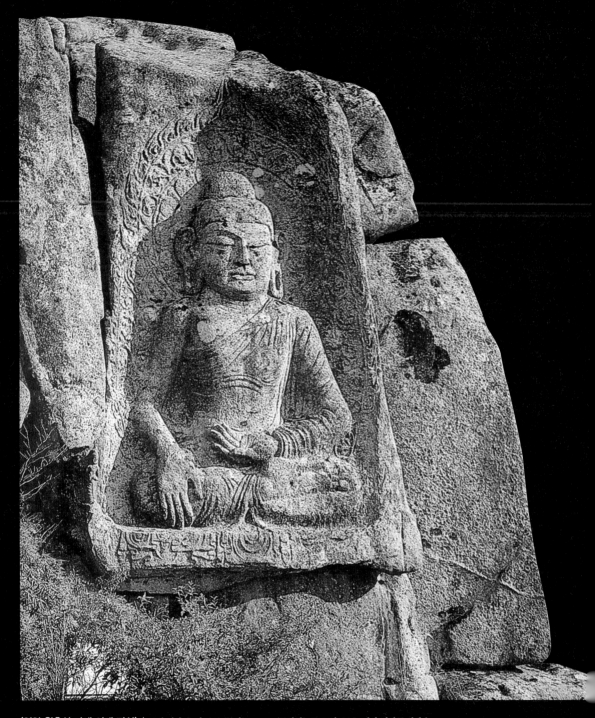

〈영암 월출산 마애 여래 좌상〉 | 통일 신라, 높이 8.6m(불상) · 0.86m(동자상), 국보 제144호, 전남 영암군 영암읍
당당한 신체에 비해 팔이 매우 가늘고 근엄한 표정에 비해 얼굴 크기가 너무 크다. 얇은 옷 주름이 섬세하게 표현되었다. 광배의 연꽃무늬, 불꽃
무늬가 눈에 띈다. 섬세하고 정교하게 조각해 장엄한 모습이지만, 신체 비례가 균형을 이루지 못한다.

〈함안 방어산 마애 약사여래 삼존 입상〉 | 통일 신라 801년, 높이 2.85m(본존불), 보물 제159호, 경남 함안군 군북면 하림리

바위에 얇은 선으로 불상과 함께 좌우 보살과 명문을 새겼다. 명문에는 제작과 관련된 사람, 제작 연도와 목적이 새겨져 있다. 가운데 불상은 약단지를 들고 있어 약사여래임을 알 수 있다. 몸은 크지만 어깨가 좁고 신체에 긴장감이 없어 8세기 불상과는 다른 현실적인 모습을 띤다. 약사여래의 좌우에 일광보살과 월광보살이 약사여래를 보좌하고 있다.

하고 있지요.

자, 이제 경주를 벗어나 다른 지역으로 가 볼까요? 경주 외의 지역에서 나타나는 마애불로는 〈영암 월출산 마애 여래 좌상〉과 〈함안 방어산 마애 약사여래 삼존 입상〉 등이 있습니다.

〈영암 월출산 마애 여래 좌상〉은 전라도 지역에 있는 대표적인 통일 신라 시대 불상이에요. 전남 영암군 월출산 구정봉의 서북쪽 암벽을 파낸 후 그 안에 거대한 여래 좌상을 만든 것이지요.

이 상의 오른쪽 무릎 옆을 자세히 보면 오른손에 지물(持物, 부처나 보살 등이 자신의 권능과 자비를 보이기 위해 손에 쥐고 있는 물건)을 든 동자상이 조그맣게 부조되어 있습니다. 여래 좌상은 전반적으로 안정감을 주며 미소가 없는 근엄한 표정을 짓고 있어요. 옷 주름도 섬세하게 표현되었고요.

하지만 보면 볼수록 무언가 이상하다고요? 맞아요. 이 불상은 신체보다 얼굴이 크고 팔은 가늘지요. 이렇듯 비례의 불균형과 표현의 경직성이 나타나 통일 신라 후기에서 고려 초기 사이에 만들어진 것으로 짐작할 수 있어요.

〈함안 방어산 마애 약사여래 삼존 입상〉은 경남 함안군 군북면에 있는 방어산 절벽에 새겨져 있어요. 본존불은 왼손에 약그릇을 들고 있어서 약사여래상임을 알 수 있지요. 약사여래란 중생의 질병 구제와 수명 연장, 재화 소멸, 먹는 것과 입는 것의 만족을 이루어 주며, 중생을 바른길로 인도해 깨달음을 얻게 하는 부처를 말합니다. 제작 시기에 관한 글이 새겨져 있어 확실한 연대를 알 수 있으며, 통일 신라 시대의 조각사 연구에 귀중한 자료가 되는 작품이지요.

철로 만든 불상, 우리 모습과 비슷하네요!

통일 신라 시대에는 석불이나 금동불이 아닌 철로 만든 불상도 있었어요. 이제 대표적인 철불상을 두 점 소개하겠습니다. 이 두 철불상에는 명문이 적혀 있어서 제작된 시기를 확실히 알 수 있어요.

〈장흥 보림사 철조 비로자나불 좌상〉은 전남 장흥군 유치면 보림사의 대적광전에 모셔져 있으며, 현재 대좌와 광배는 없고 몸체만 남아 있습니다. 이 철불상의 왼팔 뒷면을 보면 858년(헌안왕 2년)에 무주장사(지금의 광주와 장흥)의 부관이었던 김수종이 왕에게 불상 만들기를 청했다는 내용의 글이 적혀 있어서 정확한 제작 연대를 알 수 있어요.

〈**장흥 보림사 철조 비로자나불 좌상**〉 | 통일 신라 858년, 높이 251cm, 국보 제117호, 전남 장흥군 유치면 봉덕리
이상적인 모습의 초기 불상에 비해 긴장감이 풀린 듯한 모습이다. 이전에는 볼 수 없었던 두툼하고 작은 입, 길게 늘어진 귀의 표현이 눈에 띈다.

불상을 보면 몸통보다 머리와 발이 지나치게 크고 손은 매우 작습니다. 이는 9세기 후반 불상 양식에서 흔하게 볼 수 있는 특징이에요. 불상의 조각 기법이 우수하지는 않지만 통일 신라 말부터 고려 초에 걸쳐 유행한 철불상이라는 점에서 그 가치가 매우 높답니다.

〈철원 도피안사 철조 비로자나불 좌상〉은 어떨까요? 강원도 철원군 화개산에 있는 도피안사는 865년(경문왕 5년)에 도선이 창건했어요. 불상의 뒷면에는 865년에 신도 1,500명이 결연해 이 상을 조성하고 도피안사에 모셨다는 명문이 남아 있지요.

〈철원 도피안사 철조 비로자나불 좌상〉 | 통일 신라 865년, 높이 184.5cm(전체), 103.5cm(불상), 국보 제63호, 강원도 철원군 동송읍

신체에 비해 작은 손의 모습이 귀엽다. 인자한 얼굴은 이웃집의 누군가를 닮은 듯 현실적이다. 광배가 없지만 불상과 대좌가 모두 철로 만들어져 있고 형태도 완전해 가치가 크다.

이 불상에 관해서 신비로운 일화 하나가 전하고 있습니다. 기록에 의하면 도선이 철조 비로자나불을 만들어 철원의 안양사에 모시려고 했는데 운반하던 도중에 불상이 없어졌다고 해요. 사람들이 놀라 찾아보니 불상이 도피안사 자리에 앉아 있었다고 합니다. 그래서 이곳에 사찰을 세우고 불상을 모셨다고 하지요.

불상의 머리 부분을 보세요. 작은 소라 모양의 머리카락이 보이나요? 인자하고 온화한 얼굴은 근엄한 부처가 아닌 평범한 사람의 얼굴을 옮겨 놓은 것 같지요. 이 불상은 통일 신라 말에 유행한 철조 비로자나불상의 새로운 양식을 대표하는 작품입니다. 철불은 당대 유력 세력이었던 호족이 지원했던 선종 사찰에서 크게 유행했어요.

열두 동물이 무덤을 지키다

통일 신라에는 불상 외에 비석이나 탑 등에도 훌륭한 조각이 많았어요. 이는 〈경주 태종 무열왕릉비〉의 받침돌이나 머릿돌에서 잘 나타나지요. 통일 신라 시대 조각 가운데서도 가장 훌륭한 작품인 〈경주 태종 무열왕릉비〉는 조금 있다가 소개하겠습니다. 한편, 경북 경주시 충효동 산기슭에 있는 김유신 무덤의 둘레돌에 새겨진 〈김유신 묘 십이지신상군〉에서도 통일 신라의 조각 양식을 살펴볼 수 있지요.

현존하는 능묘의 십이지신상 대부분은 무관 복장을 하고 있습니다. 하지만 〈김유신 묘 십이지신상군〉은 모두 평복을 입고 있어요. 몸통은 정면을 보고 있으나 머리는 오른쪽을 향해 있지요. 손에는 삼지창이나 검 등 무기를 들고 다양한 자세를 취하고 있어요. 사실적인 묘사와 능숙한 조각 솜씨가 엿보이는 상들이지요.

경주 김유신 묘 | 통일 신라, 지름 30m, 경주 충효동
봉분 아래 둘레돌에 어떤 형상도 없는 돌과 십이지신상을 조각한 돌을 교대로 배치했다. 십이지신상을 묘를 지키는 호석에 조각한 것은 통일 신라 시대부터 나타난 특징이다.

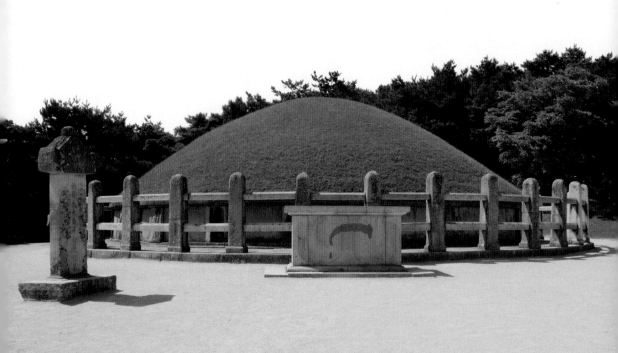

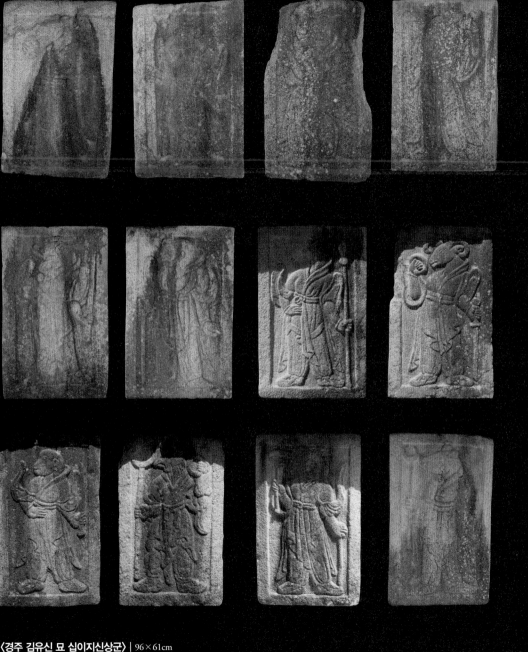

〈경주 김유신 묘 십이지신상군〉 | 96×61cm

왼쪽 위부터 오른쪽으로 쥐[子], 소[丑], 호랑이[寅], 토끼[卯], 용[辰], 뱀[巳], 말[午], 양[未], 원숭이[申], 닭[酉], 개[戌], 돼지[亥]를 표현한 조각이다. 동물의 얼굴에 사람의 몸을 가진 형태로 묘사되었다. 문관의 복장을 하고 있는 모습이 눈에 띈다. 손에는 삼지창이나 검, 도끼 등의 무기를 들고 다양한 자세를 취하고 있다. 신체 비례가 알맞고 팔다리의 표현이 자연스럽다. 동물마다 특징을 살려 표정을 세세하게 나타냈다.

경남 창녕군 교리 인양사에 있는 〈창녕 인양사 조성비〉는 810년(헌덕왕 2년)에 건립한 것입니다. 붉은색이 감도는 화강암으로 만든 비석의 뒷면에는 앳되고 자비로운 승려의 형상이 조각되어 있어요. 이는 사찰을 조성할 때 이바지한 승려를 기리기 위한 것으로 여겨지고 있답니다.

비석의 앞면에 새겨진 글씨 형태는 그 무렵에 유행한 당의 해서에서 벗어난 것으로서 서체의 변천을 살피는 데 중요한 자료로 평가받고 있어요. 여기에는 인양사와 인양사와 관련된 절에 속한 범종, 탑 등의 조성 시기와, 조성 시 쓰인 식량 등이 기록되어 있다고 하지요.

〈창녕 인양사 조성비〉 전경
이 조성비는 사찰 조성에 대한 기록한 비석으로서 특수한 의의를 지니고 있다.

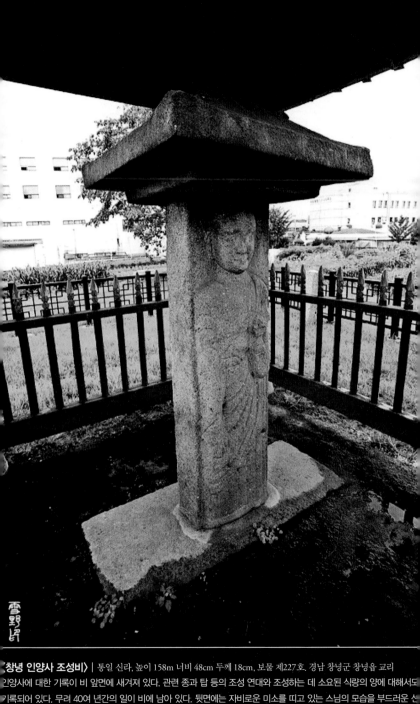

〈창녕 인양사 조성비〉┃ 통일 신라, 높이 158m 너비 48cm 두께 18cm, 보물 제227호. 경남 창녕군 창녕읍 교리

인양사에 대한 기록이 비 앞면에 새겨져 있다. 관련 종과 탑 등의 조성 연대와 조성하는 데 소요된 식량의 양에 대해서도

기록되어 있다. 무려 40여 년간의 일이 비에 남아 있다. 뒷면에는 자비로운 미소를 띠고 있는 스님의 모습을 부드러운 선

으로 조각했다. 지붕돌은 어울리지 않게 크기가 너무 커서 나중에 조성된 것이 아닌가 추측한다.

충북 보은군 속리산에 있는 〈보은 법주사 석련지〉는 돌을 다루는 통일 신라 시대 조각가의 솜씨가 돋보이는 작품이에요. 석련지란 돌로 만든 작은 연못에 연꽃을 띄워 둔 화강석 수조입니다. 불교에서 연꽃은 극락을 상징하므로 사찰 곳곳에 연꽃을 본뜬 형상을 많이 만들어 놓았어요.

석련지를 보면 제일 아래에 팔각의 받침돌이 있습니다. 커다란 몸돌과 받침돌 사이에는 구름무늬가 새겨진 중간석이 끼워져 있네요. 몸돌은 커다란 돌의 내부를 깎아

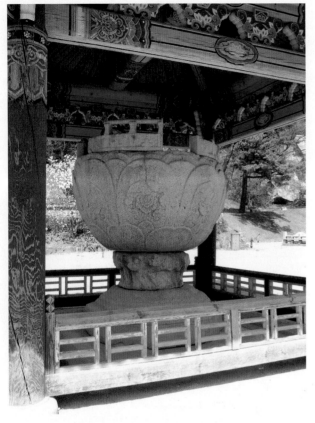

〈보은 법주사 석련지〉 | 통일 신라 8세기, 높이 195cm, 국보 제64호, 충북 보은군 속리산면

절제된 화려함이 돋보이는 작품이다. 연꽃의 우아함이 느껴진다. 가장 위쪽에 난간처럼 조각한 부분이 기발하다. 난간 벽에는 천인상과 보상화무늬가 새겨져 있다.

만들었는데, 그 안에 물을 담아 두었습니다. 반쯤 피어난 연꽃 모양의 몸돌은 외부의 곡선과도 조화를 이루어 아름다움을 자아내지요. 전체적으로 장중한 느낌을 주며 조각의 장식이 섬세하고 화려해 주목을 받고 있답니다.

마지막으로 통일 신라 조각 가운데 최고 걸작이라 평가받는 〈경주 태종 무열왕릉비〉를 소개하겠습니다. 이 비는 태종 무열왕 김춘추의 업적을 기리기 위해 세워졌어요. 지금은 거북 모양의 받침돌과 비석 위에 고였던 머릿돌만이 남아 있지요.

받침돌의 거북은 발을 지금 막 떼려 하고 있습니다. 목을 길게 빼고

네 발은 땅을 힘껏 딛고 있어요. 조각에 새겨진 콧김과 입김도 거북의 힘찬 기상을 보여 주지요. 거북의 등껍질에 새겨진 귀갑무늬 등은 통일 신라 시대 조각의 사실주의적인 경향을 나타내고 있답니다.

머릿돌에 새겨진 용은 서로 뒤엉킨 채 여의주를 들고 있습니다. 금방이라도 꿈틀댈 듯한 모습이네요. 앞면 중앙에 새겨져 있는 글자는 태종 무열왕의 아들인 명필 김인문이 쓴 것이에요. '태종무열대왕지비(太宗武烈大王之碑)', 즉 '태종 무열왕의 비'라고 쓰여 있답니다.

이 밖에도 경주에서 받침돌이 여럿 발견되었습니다. 〈경주 태종 무열왕릉비〉를 모범으로 하는 하나의 전통이 생겨난 거예요. 하지만 통일 신라 초대 왕을 기리는 이 최초의 비석을 넘어서는 것은 없답니다.

〈경주 태종 무열왕릉비〉 | 통일 신라 661년, 높이 210cm, 보물 제25호, 경주 서악동
태종 무열왕릉 앞에 세워진 비석이다. 윤곽이 완만한 곡선을 이루고 볼륨감이 뛰어나다. 당시 불상과 마찬가지로 풍만한 조각성이 특징이다. 초기 통일 신라 시대 불상과 같이 이상화된 사실주의 양식을 따르고 있다.

발해 조각, 고구려의 기상을 계승하다

발해는 나라를 세운 후 만주와 연해주를 중심으로 빠르게 고구려의 영역을 회복해 나갔습니다. 무왕 때에는 영토가 크게 확장되어 북만주 일대를 장악하고 스스로 고구려를 계승한 나라임을 밝혔지요.

발해 조각의 특징도 불교 유물을 통해 잘 살펴볼 수 있습니다. 발해의 불교 신앙에 관해서는 사료가 부족해 체계를 세우기는 어려워요. 하지만 713년에 당의 책봉사(冊封使, 중국 황제의 칙명을 받아 번국에 가서 봉작을 주던 사절)를 맞이하고, 당에 보낸 왕자가 사찰에 들어가 예배할 수 있게 해 달라고 요청했다는 기록을 통해 불교에 대한 관심을 엿볼 수 있지요.

이러한 불교 신앙은 발해의 주요 행정 도시인 상경 용천부를 발굴할 때 이미 확인되었어요. 불상에 관해서는 814년에 발해 사신 고예진 등이 금불상과 은불상 각 한 점씩을 당에 바쳤다는 기록이 있지요.

동경 용원부의 절터에서는 고구려의 양식을 계승한 여러 불상이 발굴되었어요. 상경 용천부에서 발굴된 소형 전불과 동경 용원부에서 출토된 〈이불 병좌상〉은 고구려의 양식과 제작 기법을 이어받아 만들어진 것이랍니다.

〈이불 병좌상〉 | 발해 8세기, 중국 지린 성 훈춘 팔련성터, 높이 29cm, 일본 도쿄국립박물관 소장 두 명의 부처가 나란히 앉아 손을 맞잡고 있는 독특한 형태다. 부처의 좌우로는 협시 보살을 두었다. 연꽃과 그 안에 표현된 미소 짓는 동자의 모습이 눈에 띈다.

〈석사자상〉 | 발해 8세기, 중국 지린 성 정혜 공주 무덤, 높이 62cm, 중국 지린성박물관 소장

정혜 공주 무덤에서 두 마리의 돌사자가 발견되었다. 앞가슴을 내밀고 포효하는 모습과 날카로운 이빨을 가진 모습은 무덤을 지키는 동물상으로서의 당당한 면모를 잘 보여 준다. 고구려인에게서 이어져 내려온 발해인의 패기를 느낄 수 있는 조각품이다.

〈석조 용머리〉 | 발해, 중국 헤이룽장 성 닝안 시 상경성터, 높이 37cm, 일본 도쿄대학박물관 소장

상경 용천부가 있었던 중국의 헤이룽장 성(흑룡강성)에는 아직도 궁궐의 흔적이 남아 있다. 이곳에서 발견된 〈석조 용머리〉는 건물의 기단 부분을 장식하기 위해 만든 조각품이다. 귀밑까지 찢어진 입과 튀어나온 눈, 날카로운 이빨에서 발해인의 위엄과 기상을 보는 듯하다.

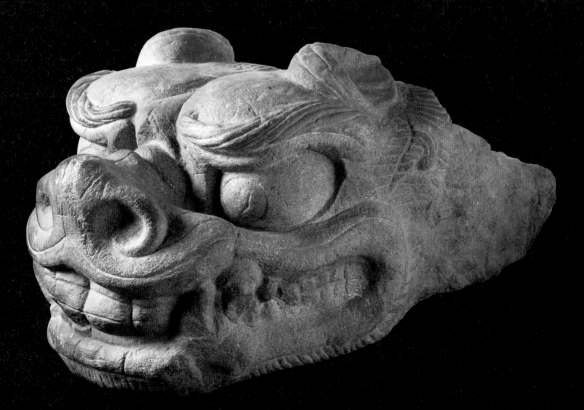

〈이불 병좌상〉은 대좌 위에 2구의 좌불상이 나란히 조각되어 있고, 양옆에는 2구의 협시 보살이 서 있습니다. 불상 뒤로는 배 모양의 광배 두 개가 서로 붙어 있듯이 표현되어 있고, 상부에는 연꽃에 앉아 있는 5구의 화불(化佛, 부처의 가르침으로 몸과 마음을 닦아 극락왕생을 이룬 보살)이 조각되어 있어요. 화불의 얼굴은 순진하고 부드럽게 표현되었으나, 연꽃은 날카롭게 조각되었네요. 이러한 양식은 고구려 불상에서 많이 나타나 고구려 불상 조각의 전통을 가장 잘 계승했다는 평을 받고 있지요.

이제 정혜 공주 무덤에서 나온 두 개의 〈석사자상〉을 볼까요? 화강암으로 만들어진 이 사자상은 일종의 무덤을 지키는 동물상으로 볼 수 있습니다. 겉으로만 보면 당의 석사자상과 비슷해서 발해 왕실의 문화가 당의 영향만 받았다고 생각할 수 있어요. 하지만 생동감 있고 힘찬 모습을 통해 고구려의 기상이 풍기는 독자적인 예술혼을 느낄 수 있지요.

독립적인 조각상은 아니지만 상경 용천부의 궁궐터에서 출토된 〈석조 용머리〉 또한 장엄하고 기개가 넘칩니다. 이는 모두 고구려인의 기상과 정열을 계승한 것이라 할 수 있지요.

불상은 어떻게 만들까요?

우리가 사찰에서 흔히 볼 수 있는 금동불은 밀랍을 이용한 실납법(失蠟法)이라는 주조 기술로 만듭니다. 밀랍은 꿀벌이 벌집을 만들기 위해 분비하는 누런 빛깔의 물질로 상온에서 단단하게 굳는 성질이 있어요. 따라서 조각하기도 쉽고 조각한 뒤에도 일정한 형태를 유지할 수 있지요. 실납법에는 안에 틀을 두지 않는 통주식(通鑄式)과 안에 틀을 두는 중공식(中空式) 두 가지 방법이 있어요. 통주식은 밀랍 덩어리를 조각해 원형으로 삼고 그 표면에 바깥 틀을 씌운 뒤 가열해서 녹은 밀랍을 빼내고 그 공간에 놋쇠를 녹인 물을 넣는 방법입니다. 이에 비해 중공식은 다음과 같이 몇 단계를 거쳐야 하는, 더욱 발전한 주조 기법이랍니다.

① 철심을 세우고 흙으로 대강의 형태를 만든다.

② ①에 일정한 두께로 밀랍을 입힌 뒤 그 위에 만들고자 하는 상을 조각한다. 조각이 끝나면 틀 고정쇠를 밀랍에 박는다.

③ 그 위에 다시 진흙으로 바깥 틀을 덧씌운 다음 틀 전체를 가열해 밀랍을 제거한다.

④ 밀랍이 제거된 공간에 놋쇠를 녹인 물을 붓는다.

⑤ 바깥 틀을 제거한 뒤 표면을 다듬는다.

⑥ 다듬은 상에 도금해서 완성한다.

중공식 주조 과정

4 완숙한 자태를 뽐내다 | 고려 시대 조각

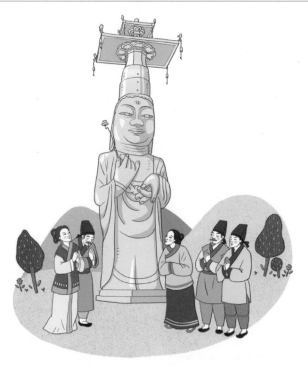

고려는 성종 이후 중앙 집권적인 국가 체제가 확립되면서 본격적인 귀족 사회를 형성합니다. 고려에서 불교는 건국 초부터 국가의 지원을 받으며 크게 성장했어요. 고려의 전 미술 분야에 귀족적인 특징이 나타나고, 불교 조각에도 새로운 양상이 나타납니다. 고려의 불교 조각은 통일 신라의 전통을 이어받고 중국 불교 미술의 요소가 더해져 독특하고 화려해요. 고려 후기에는 대장경의 조판과 경문을 베끼는 사경(寫經)이 유행함에 따라 아쉽게도 불상 제작에 대한 열정이 점차 줄어들게 되었지요. 이처럼 고려의 불교 조각은 시대에 따라 다양한 변화가 나타나고 지역에 따라 독특한 양식이 등장했어요. 형식 면에서는 크게 전기와 후기로 나누어 볼 수 있지요.

- 고려 전기에는 통일 신라 양식을 이어받은 사실적 불상과 도식적이고 추상적인 거대 불상이 동시에 조성되었다.
- 철불상은 호족의 후원에 힘입어 통일 신라 시대에 이어 고려 시대에도 유행했다. 철불상에는 지방색이 강하게 나타난다.
- 전국 곳곳에 조성된 거대 석불에는 지방 특색에 맞는 탄생 설화가 얽혀 있다.
- 고려 후기에 유행한 금동불은 라마 불상 양식에 따라 화려하고 귀족적인 모습을 띤다.

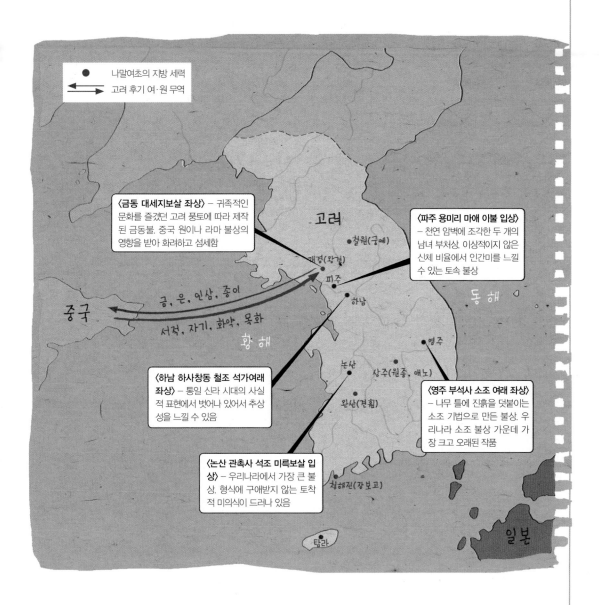

〈금동 대세지보살 좌상〉 – 귀족적인 문화를 즐겼던 고려 풍토에 따라 제작된 금동불. 중국 원이나 라마 불상의 영향을 받아 화려하고 섬세함

〈파주 용미리 마애 이불 입상〉 – 천연 암벽에 조각한 두 개의 남녀 부처상. 이상적이지 않은 신체 비율에서 인간미를 느낄 수 있는 토속 불상

〈하남 하사창동 철조 석가여래 좌상〉 – 통일 신라 시대의 사실적 표현에서 벗어나 있어서 추상성을 느낄 수 있음

〈영주 부석사 소조 여래 좌상〉 – 나무 틀에 진흙을 덧붙이는 소조 기법으로 만든 불상. 우리나라 소조 불상 가운데 가장 크고 오래된 작품

〈논산 관촉사 석조 미륵보살 입상〉 – 우리나라에서 가장 큰 불상. 형식에 구애받지 않는 토착적 미의식이 드러나 있음

나말여초의 지방 세력
고려 후기 여·원 무역

고려
철원(궁예)
개경(황경)
파주
하남
영주
중국
금, 은, 인삼, 종이
서적, 자기, 화약, 목화
황해
논산
상주(원종, 애노)
완산(견훤)
청해진(장보고)
동해
탐라
일본

고려 전기, 통일 신라 불상의 전통을 잇다

고려 전기에는 후삼국을 통일한 고려의 기상을 반영하듯 웅장하고 다양한 양식의 불상이 만들어졌어요. 대체로 통일 신라의 전통 양식을 이어받아 사실적으로 표현한 불상이 많이 제작되었지요. 다소 도식적이고 추상적인 거대 불상들도 등장했답니다. 거대 불상은 통일 신라 불상에 비하면 조형미가 다소 부족하지만, 형식에 구애받지 않은 자유분방함과 함께 향토적 특색이 잘 나타나 있어요.

먼저 〈영주 부석사 소조 여래 좌상〉을 살펴보기로 해요. 이 불상에는 단아하고 귀족적인 특징이 잘 표현되어 있습니다. 〈하남 하사창동 철조 석가여래 좌상〉과 같이 통일 신라의 전통 양식을 이어받은 불상이지요. 소조 불상이란 나무로 기본 틀을 만든 다음 진흙을 덧붙여 가면서 만든 불상을 말합니다. 특히 부석사 무량수전에 있는 이 불상은 우리나라 소조 불상 가운데 가장 크고 오래된 작품으로 가치가 매우 높아요. 온화함보다는 근엄함을 풍기는 인상과 평행으로 촘촘하게 표현된 옷 주름 등에서 형식화된 모습이 보이지만, 고려 시대 불상치고는 매우 섬세하게 표현된 불상이라 할 수 있지요.

통일 신라 후기에 이어 고려 초기에는 철로 만든 불상이 유행했습니다. 대표적인 철불로 〈하남 하사창동 철조 석가여래 좌상〉을 꼽을 수 있지요. 얼굴은 둥글지만 가늘고 길게 올라간 눈과 꼭 다문 작은 입, 날카로운 코를 보면, 통일 신라 시대의 사실적인 표현에서 벗어난 추상성이 돋보입니다. 당당한 어깨와 두드러진 가슴은 석굴암 본존불의 양식을 이어받은 것이며, 날카로운 인상과 간결한 옷 주름 등은 고려 초기 불상의 전형적인 표현 기법이라 할 수 있어요.

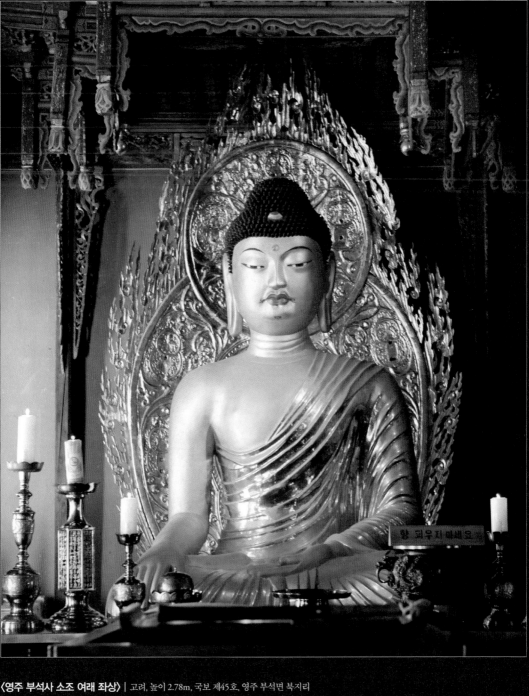

〈영주 부석사 소조 여래 좌상〉 | 고려, 높이 2.78m, 국보 제45호, 영주 부석면 북지리

풍만한 얼굴에 예리한 콧날이 특징이다. 근엄한 인상을 풍기지만 이전 시대의 불상만큼 고귀해 보이지는 않는다. 오른쪽 어깨를 드러내는 옷 입는 방식과 옷 주름의 사실적인 표현에서 통일 신라 시대의 불상 양식을 볼 수 있다. 불꽃이 타오르는 듯한 화려한 광배는 나무로 만들어진 것으로 조선 시대에 따로 제작되었다.

무서운 부처님이 나타났어요 – 고려 철불상

남북국 시대 후기부터 고려 초기까지 철로 만든 불상이 유행했다. 이는 호족 세력의 힘이 강해진 것과 관련이 있다. 호족 출신인 태조 왕건이 호족들을 모아 주창한 나라가 고려다. 호족은 재료비가 저렴하고 손쉽게 구할 수 있는 철을 이용해 불상을 만들었다. 특히 충청도 충주에서 지방색이 강한 철조 불상이 호족의 지원을 받아 활발하게 만들어졌다.

〈철제 불두〉 | 고려 10세기, 높이 43cm, 국립중앙박물관 소장
굵은 곱슬머리, 튀어나온 광대뼈, 길게 늘어진 귀가 눈에 띈다. 얼굴에 띠운 미소, 굳게 다문 입 덕분에 현실 속 인물의 얼굴처럼 보인다. 고려 초기 불상의 모습을 잘 보여 준다.

〈충주 철조 여래 좌상〉 | 고려 12세기, 높이 98cm, 보물 제98호, 충주 지현동
〈충주 단호사 철조 여래 좌상〉을 만든 조각가가 이 불상도 만들었다고 생각할 만큼 서로 비슷하다. 이 불상의 인상이 더 강하다는 것이 차이라면 차이다. 이에 따라 두 불상이 충주의 독특한 지역 양식을 따르고 있다는 것을 알 수 있다.

by Yoon-Kyu, Ko, 2013

〈충주 단호사 철조 여래 좌상〉 | 고려 10세기, 높이 130cm, 보물 제512호, 충주 단월동
머리 가운데 있는 반달 모양, 길게 늘어진 귀, 근엄한 표정은 고려 시대 불상의 특징이다. 하지만 좌우 대칭인 옷 주름의 모습과 각진 상체 표현은 충주 지방 불상만의 특징이다.

〈하남 하사창동 철조 석가여래 좌상〉 | 고려 10세기, 높이 281.8cm, 보물 제332호, 국립중앙박물관 소장
하사창리 절터에서 발견한 불상이다. 대좌는 절터에 그대로 남아 있다. 현존하는 가장 큰 철불이다. 날카로우면서도 당당한 모습, 간략한 옷 주름 표현이 고려 초기 불상의 모습을 잘 보여 준다. 전체적인 분위기가 경주 석굴암 석굴 본존불과 비슷하다. 통일 신라 시대 불상의 영향을 받았다는 것을 알 수 있다.

착한 여인이 석불로 다시 태어나다

고려 초기에는 짙은 향토색을 지닌 불상도 등장합니다. 〈이천 장암리 마애 보살 반가상〉이 그러한 작품이지요. 이 보살상은 커다란 화강암 벽에 얕게 돋을새김이 되어 있어요. 오른발은 내려 연꽃 모양의 대좌 위에 놓고, 왼발은 오른쪽 무릎 위에 올려놓은 반가상의 자세를 하고 있지요. 전체적인 신체 비례가 맞지 않아 둔한 느낌을 주며, 조각 기술이 다소 떨어지는 작품입니다. 하지만 머리에는 높은 보관을 쓰고 천의로 양어깨를 감싸고 있으며 손에는 연꽃 가지를 든 독특한 모습 때문에 향토색이 짙다는 평을 받고 있지요.

　지역 특색이 잘 드러나는 거대 불상도 많이 제작되었습니다. 우리나라에서 가장 큰 마애불은 높이가 15m나 되는 〈금강산 묘길상 마애 여래 좌상〉이에요. 북한의 금강산 만폭동 골짜기 높은 곳에 있습니다.

〈이천 장암리 마애 보살 반가상〉 | 고려 981년, 높이 3.2m, 보물 제982호, 이천 마장면 전체적으로 신체 비례가 맞지 않다. 바위 뒷면에는 보살상과 함께 글이 새겨져 있어 제작 연대를 알 수 있다.

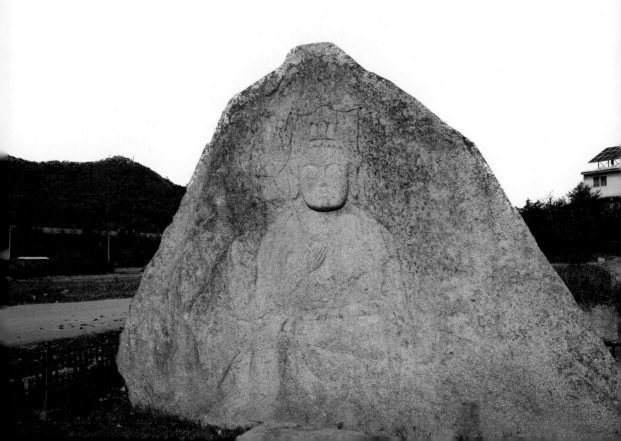

〈논산 관촉사 석조 미륵보살 입상〉은 아주 큰 불상이에요. 높이가 18m나 된답니다. 이 불상은 경기도와 충청도 일대에서 만들어졌으며, 형식에 구애받지 않는 토착적 미의식을 나타내고 있어요. 거대한 돌을 원통형으로 깎아 만들었는데, 머리와 손이 지나치게 커서 신체 비율이 사실적이지 않고 조각 수법도 꽤 투박하답니다. 지나치게 큼지막한 눈, 코, 입과 거대한 몸체 때문에 힘센 대장부에게서 풍기는 위압감을 느낄 수 있지요.

자연 암벽에 신체를 선으로 새기고 머리는 따로 올려놓은 특이한 불상도 있어요. 바로 〈안동 이천동 마애 여래 입상〉이지요. 전체 높이가 약 12m에 이르는 매우 큰 불상이에요. 이러한 형식의 불상은 고려 시대에 많이 만들어졌는데, 특히 몸체는 추상화되어 구체적인 묘사를 거의 찾아볼 수 없지요.

〈안동 이천동 마애 여래 입상〉에 얽힌 설화는 고려 시대 민간 신앙의 면모를 보여 줍니다. 염라대왕은 죽어 저승에 온 청년에게 연이라는 처녀가 선행을 많이 해 선행의 창고에 재물이 많이 쌓였으니 청년이 이 재물을 빌려 쓰면 다시 살아날 것이라고 했습니다. 연은 살아난 청년에게 이 소식을 듣고 법당을 지었지요. 연이 38세에 죽었을 때 큰 바위가 두 쪽으로 갈라지면서 지금의 석불이 나타났습니다. 사람들은 연의 혼이 돌로 된 부처로 태어났다고 생각했어요.

〈파주 용미리 마애 이불 입상〉 역시 거대한 천연 암벽에 두 개의 부처상을 조각한 것입니다. 둥근 갓을 쓴 불상은 남자를 뜻하고, 네모난 갓을 쓴 불상은 여자를 뜻한다고 하네요. 자연석을 그대로 이용해서 신체 비율이 맞지 않지만, 바로 이런 점에서 종교적 이상보다는 세속적

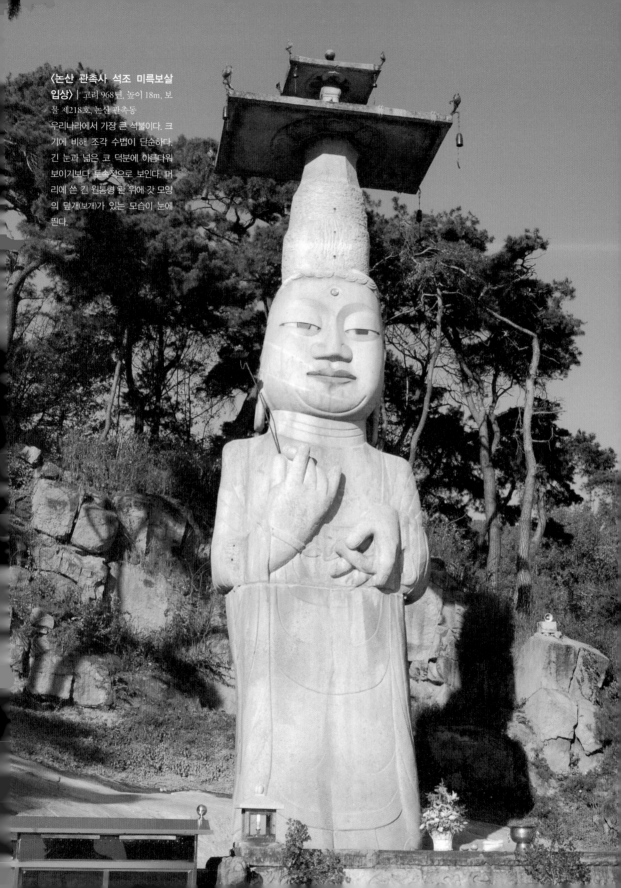

〈논산 관촉사 석조 미륵보살
입상〉 | 고려 968년, 높이 18m, 보
물 제218호, 논산 관촉동
우리나라에서 가장 큰 석불이다. 크
기에 비해 조각 수법이 단순하다.
긴 눈과 넓은 코 덕분에 아름다워
보이기보다 토속적으로 보인다. 머
리에 쓴 긴 원통형 관 위에 갓 모양
의 덮개(보개)가 있는 모습이 눈에
띈다.

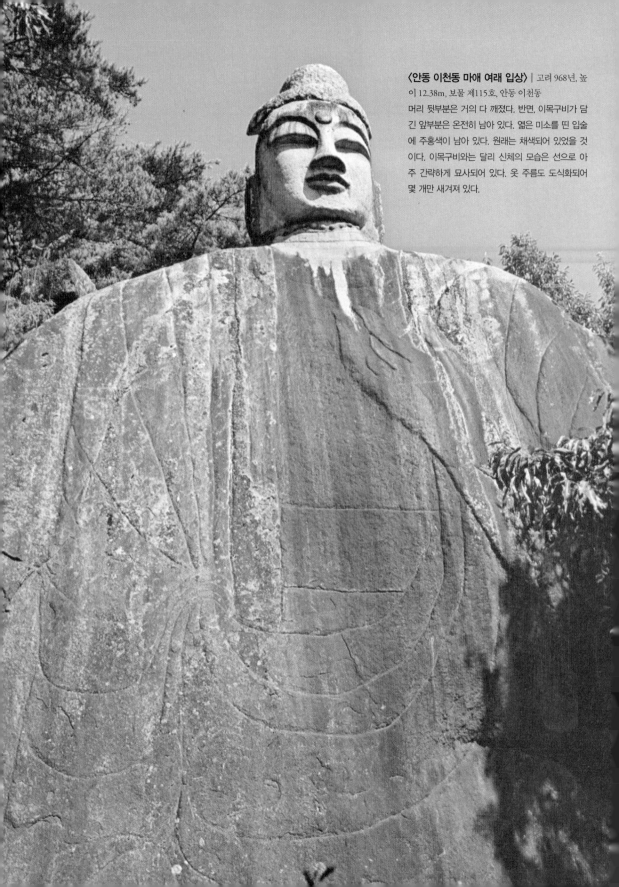

〈안동 이천동 마애 여래 입상〉 | 고려 968년, 높이 12.38m, 보물 제115호, 안동 이천동
머리 뒷부분은 거의 다 깨졌다. 반면, 이목구비가 담긴 앞부분은 온전히 남아 있다. 엷은 미소를 띤 입술에 주홍색이 남아 있다. 원래는 채색되어 있었을 것이다. 이목구비와는 달리 신체의 모습은 선으로 아주 간략하게 묘사되어 있다. 옷 주름도 도식화되어 몇 개만 새겨져 있다.

인 특징이 잘 나타나는 토속 불상이라 할 수 있어요.

이 불상에도 재미난 전설이 전하고 있습니다. 고려 선종은 자식이 없어 원신 궁주까지 맞이했지만 여전히 자식을 얻을 수 없었어요. 이를 걱정하던 궁주가 어느 날 꿈을 꾸었는데, 두 도승이 나타나 "우리는 장지산 남쪽 기슭의 바위틈에서 사는 사람들이오. 배가 매우 고프니 먹을 것을 좀 주시오." 하고는 사라져 버렸지요. 꿈에서 깬 궁주는 이상한 마음에 꿈 내용을 왕에게 말했고, 왕은 곧 신하들을 보내 장지산을 살펴보라고 했어요. 장지산 아래에는 큰 바위 두 개가 나란히 서 있었습니다. 왕은 그 바위에 두 도승을 새기게 한 뒤 사찰을 짓고 불공을 드렸어요. 그해에 왕자인 한산후가 태어났다고 합니다.

이처럼 고려 시대 지방에는 민간 신앙이나 향토적인 특색을 살려 만든, 거대하면서도 인간적인 조각이 많이 조성되었답니다.

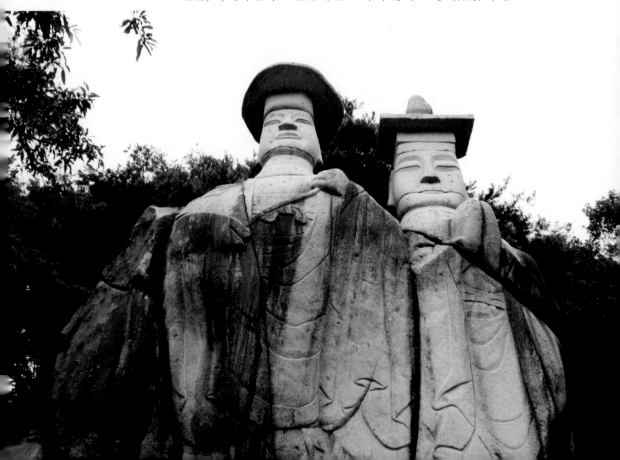

〈파주 용미리 마애 이불 입상〉
| 고려, 높이 17.4m, 보물 제93호, 파주 광탄면 용미리
표현 방식이 〈안동 이천동 마애 여래 입상〉과 비슷하다. 갓을 쓰고 미소 짓고 있는 모습에서 토속적인 느낌이 난다.

고려 건칠불, 고려 불상의 품격!

고려 후기에는 귀족적 분위기가 가득한 세련되고 품격 높은 불상 양식이 유행했습니다. 또한 13세기 초부터 오랜 기간 몽골과의 항쟁을 겪으면서 극락정토를 갈구하는 아미타 신앙에 관심을 두게 되어 수많은 아미타 불상이 만들어졌어요. 이후 목불과 건칠불(乾漆佛)도 새롭게 등장했습니다.

건칠불이란 나무로 간단한 골격을 만들고 종이나 천 등으로 불상을 만든 뒤 옻칠을 하고 다시 금물을 입힌 불상을 말해요. 건칠불은 종이와 천, 나무로 만들기 때문에 다른 불상보다 수월하게 만들 수 있었습니다. 만

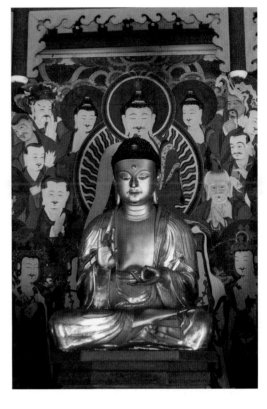

〈화성 봉림사 목조 아미타여래 좌상〉 | 고려 1362년 이전, 높이 88.5cm, 보물 제980호, 화성 북양동
원래 나무로 만든 불상인데 1978년 겉에 금칠을 했다. 띠매듭이 배 부분에서 사라지고 그 자리에 세 줄의 옷 주름이 나타난 게 특징이다. 전체적으로 엄숙하고 침착한 분위기다.

든 후에도 가벼워서 관리하기가 편하지요. 재질이 부드러워 정교한 표현이 가능했답니다. 석불과 건칠불의 옷자락을 보면 그 차이를 뚜렷이 느낄 수 있을 거예요.

고려 후기의 대표적인 목조 불상으로는 〈화성 봉림사 목조 아미타여래 좌상〉, 〈서산 개심사 목조 아미타여래 좌상〉, 〈안동 보광사 목조 관음보살 좌상〉 등이 있어요.

〈화성 봉림사 목조 아미타여래 좌상〉은 불상의 몸에 1362년(공민왕 11년) 이전에 조성되었다는 내용이 기록되어 있습니다. 단아한 얼굴에 엄숙한 표정을 짓고 있는 이 불상은 고려 후기를 대표할 만큼 뛰어난 작품이에요.

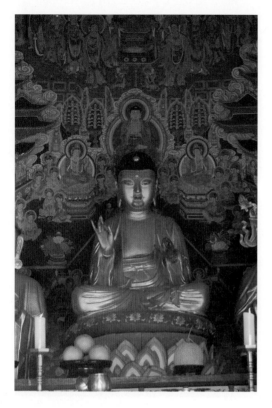

〈서산 개심사 목조 아미타여래 좌상〉은 1280년(충렬왕 6년)에 보수되었다는 내용이 밝혀졌습니다. 따라서 이 불상의 제작 연대는 1280년보다 앞선다고 볼 수 있지요. 이 불상은 단정하고 중후하며 신체 비례가 잘 맞을 뿐 아니라 생동감 넘치고 조각 기법도 매우 세련되었어요.

〈안동 보광사 목조 관음보살 좌상〉은 화려한 보관이 아름다운 불상입니다. 얼굴은 이국적이면서 우아한 귀족풍이고, 안정감 있는 신체 비례가 돋보여요. 나아가 간결하지만 탄력이 넘치는 옷 주름과 구슬을 꿰어 목 부분에 늘어뜨린 장엄한 영락 장식 등이 품격 높은 고려 불교문화의 한 단면을 보여 주지요.

〈서산 개심사 목조 아미타여래 좌상〉 | 고려 1280년 이전, 높이 200cm, 보물 제1619호, 서산 운산면

대웅보전에 아미타여래가 본존불로 모셔진 것이 특이하다. 보통 석가여래상을 본존불로 모신다. 당시 아미타 신앙이 유행한 사실에 연유한 것으로 보인다.

여인보다 아름다운 금빛 보살

14세기에는 고려 초기의 보수적인 전통에서 완전히 벗어나 풍만한 얼굴과 단순하면서도 유연한 옷 주름, 현실적인 신체 비례와 정교한 금장식 등이 많아지고, 의젓하면서도 단아한 모습이 크게 유행했습니다. 재료 면에서는 고려 초기의 철불이 거의 사라지고, 화려하고 귀족적인 문화를 즐기는 풍토에 따라 비용이 많이 드는 금동불이 주류를 이루게 되었지요. 이 시기의 대표적인 불상으로는 〈금동 대세지보살 좌상〉과 〈금동 관음보살 좌상〉, 〈고창 선운사 도솔암 금동 지장보살 좌상〉, 〈청양 장곡사 금동 약사여래 좌상〉 등이 있어요.

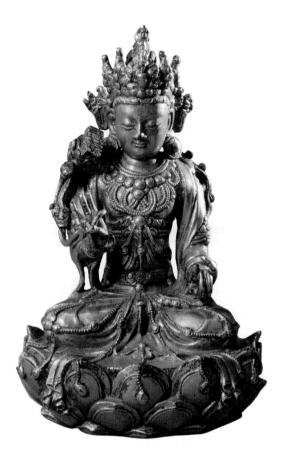
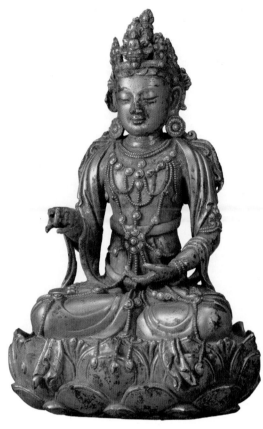

〈금동 대세지보살 좌상〉은 지혜로 중생의 어리석음을 없애 주는 대세지보살을 표현한 것입니다. 몸에 비해 작은 얼굴에는 은은한 미소를 띠고 날씬한 허리에는 퍼지는 치마를 매기 위해 또 하나의 띠를 묶었어요. 온몸에 휘감은 크고 화려한 구슬 장식과 연꽃무늬가 특징이지요.

화려한 관을 쓰고 있는 다른 불상과는 달리 〈고창 선운사 도솔암 금동 지장보살 좌상〉의 머리는 조금 허전해 보입니다. 이 보살상은 두건을 쓰고 있는데, 이는 고려 후기의 지장보살 그림에서 보이는 양식이에요. 지장보살은 지옥에서 고통받는 중생을 구제하는 보살을 말합니다.

이 보살상과 조선 시대에 만들어진 〈고창 선운사 금동 지장보살 좌상〉을 비교해 볼까요? 두 보살상 모두 두건을 썼고, 차분한 가슴 표현이

〈금동 대세지보살 좌상〉(왼쪽)
| 고려 14세기 말경, 높이 16cm, 보물 제1047호, 호림박물관 소장
주의가 산만한 참선자를 쳐서 깨우치는 막대기(경책)가 보살이 오른손에 쥐고 있는 연꽃 위에 있다. 대세지보살은 지혜로 중생을 이끄는 보살이다.

〈금동 관음보살 좌상〉(오른쪽)
| 고려 13~14세기, 높이 15.5cm, 국립중앙박물관 소장
화려한 모습을 볼 때 이 불상 역시 라마 양식을 따른 작품이다. 하지만 라마계 보살상에 관능이 두드러지는 것에 비해 우리나라 금동불에는 정적인 내면 세계까지 드러나 보인다.

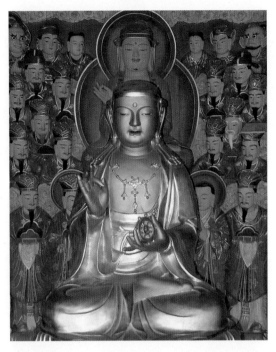

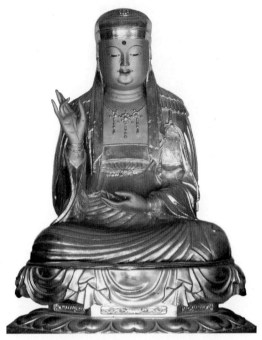

〈고창 선운사 도솔암 금동 지장보살 좌상〉(왼쪽) | 고려, 높이 96.9cm, 보물 제280호, 전북 고창군 아산면
단정하고 아담한 여성적인 얼굴을 하고 있다. 초승달 같은 눈썹과 오똑한 코, 작고 예쁜 입이 눈에 띈다.

〈고창 선운사 금동 지장보살 좌상〉(오른쪽) | 조선, 높이 100cm, 보물 제279호, 전북 고창군 아산면
옷이 두꺼워 신체의 굴곡이 보이지 않는 점, 주름의 표현이 형식적인 점에서 이 불상이 조선 초기 작품이라는 것을 알 수 있다.

나 목걸이 장식 등이 서로 비슷합니다. 하지만 〈고창 선운사 도솔암 금동 지장보살 좌상〉은 큰 귀가 훤하게 드러나 있지만 〈고창 선운사 금동 지장보살 좌상〉은 이마에 두른 띠가 귀를 덮고 있어요. 또한 표현이 양식화되어 고려 불상에 비해 조금 딱딱해 보입니다.

〈금동 대세지보살 좌상〉이나 〈금동 관음보살 좌상〉 등은 라마계 불상으로 볼 수 있어요. 라마계 불상은 고려 말인 14세기에서 15세기까지 유행했던 중국 원의 불상이나 티베트 불상의 영향을 받았지요. 라마(Lama) 양식의 특징은 불교 의식과 장엄함을 강조하기 때문에 화려하고 관능적이며 섬세합니다. 이와 같은 이국적인 라마 불상은 점차 단정하고 온화한 모습의 고려 불상으로 변했으며, 이 같은 특징은 조선 초기까지 이어지지요.

불상은 손과 손가락으로 말을 한다고요?

수인은 여래나 보살의 깨달음, 소원의 맹세 등을 손과 손가락의 모양을 통해 표현한 것입니다. 수인은 고대 인도에서 의사를 전달하는 수단 가운데 하나로 사용되었는데, 이것이 불상을 만들면서 자연스럽게 채용되었지요. 수인 가운데 시무외인(施無畏印)은 부처가 중생의 두려움을 없애 주기 위해 나타내는 형상이에요. 팔을 들고 다섯 손가락을 펴 손바닥을 밖으로 향해 어깨높이까지 올린 모양이지요. 여원인(與願印)은 모든 중생의 소원을 만족시켜 줌을 보이는 형상입니다. 시무외인과는 반대로 왼손의 다섯 손가락을 펴서 손바닥을 밖으로 향하게 하는 모양이지요. 전법륜인(轉法輪印)은 부처가 설법 교화함을 보이는 손가락 모습입니다. 양손을 가슴 높이까지 올려 엄지와 가운뎃손가락 끝을 서로 맞댄 후 왼손은 손바닥을 위로 해 펴진 마지막 두 손가락 끝을 오른쪽 손목에 대고, 오른손은 손바닥을 밖으로 향한 형태예요. 항마촉지인(降魔觸地印)은 악마를 항복하게 하는 형상으로 왼손은 무릎 위에 두고 오른손을 내려 땅을 가리키는 모양입니다. 선정인(禪定印)은 부처가 선정, 즉 번뇌가 사라지고 몸과 마음이 통일된 상태에 들었을 때 했던 손 모양이에요. 두 손을 펴서 왼손을 아래로 해 겹치고, 두 엄지손가락의 끝을 서로 맞댄 형태지요. 이러한 수인에는 교리상으로 중요한 뜻이 담겨 있기 때문에 불상을 만들 때 함부로 형태를 바꾸거나 특정 부처의 수인을 다른 부처에 표현해서는 안 된다고 합니다.

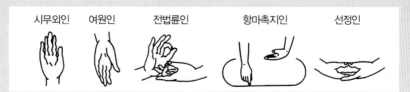

시무외인 여원인 전법륜인 항마촉지인 선정인

수인

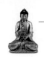

5 불교 억압에도 고개를 들다 |
조선 시대 조각

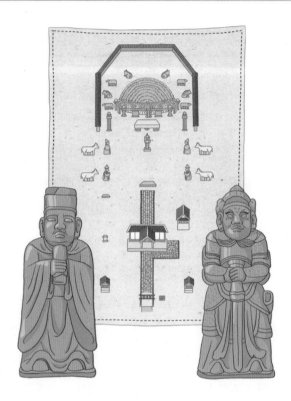

조선 시대는 숭유억불 정책의 영향으로 고려 시대처럼 다양한 불상이 만들어지지는 않았어요. 대신 작은 금동불과 목불, 소조 불상 등이 주로 제작되었지요. 불교에 대한 탄압이 심했지만 왕실과 사대부의 개인적인 신앙과 민중의 열렬한 믿음은 식지 않았어요. 이에 힘입어 불상 조각이 유행했고, 지금까지 남아 있는 불상 대부분이 조선 시대에 만들어진 것이랍니다. 이 시대의 불상은 대체로 소박하고 절제와 이상의 미를 갖추고 있어요. 한편, 역대 왕릉과 사대부 분묘의 무덤 조각들도 당대 조각계의 중요한 구심점이 되었지요.

- 조선 시대에는 숭유억불 정책으로 불상 조각이 쇠퇴해 작은 금동불, 목불, 소조 불상이 주로 만들어졌다.
- 조선 시대 불상은 소박하고 절제와 이상의 미를 갖추었다.
- 대형 불상은 조선 후기에 임진왜란과 정유재란 때 불에 탄 사찰을 재건하는 과정에서 유행한 불상 양식이다.
- 17세기 후반부터 유행한 목각탱은 불상과 불화가 결합된 형태인 조각으로, 우리나라만의 독자적인 조각 양식이다.

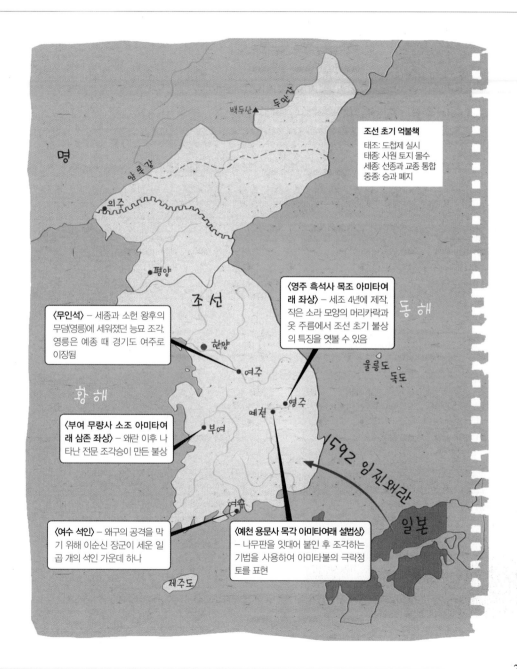

조선 초기 억불책
태조: 도첩제 실시
태종: 사원 토지 몰수
세종: 선종과 교종 통합
중종: 승과 폐지

〈영주 흑석사 목조 아미타여래 좌상〉 – 세조 4년에 제작. 작은 소라 모양의 머리카락과 옷 주름에서 조선 초기 불상의 특징을 엿볼 수 있음

〈무인석〉 – 세종과 소헌 왕후의 무덤(영릉)에 세워졌던 능묘 조각. 영릉은 예종 때 경기도 여주로 이장됨

〈부여 무량사 소조 아미타여래 삼존 좌상〉 – 왜란 이후 나타난 전문 조각승이 만든 불상

1592 임진왜란

〈여수 석인〉 – 왜구의 공격을 막기 위해 이순신 장군이 세운 일곱 개의 석인 가운데 하나

〈예천 용문사 목각 아미타여래 설법상〉 – 나무판을 잇대어 붙인 후 조각하는 기법을 사용하여 아미타불의 극락정토를 표현

백두산
두만강
압록강
명
의주
평양
조선
한양
여주
영주
울릉도
독도
동해
예천
부여
황해
여수
일본
제주도

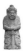

억압에도 불심은 타오르고

조선 전기의 불교 조각에서는 고려 양식과 중국 명의 양식도 볼 수 있습니다. 하지만 불교의 억압으로 불상 제작이 활발하게 이루어지지는 못했어요. 15세기 중엽까지는 고려 후기의 양식이 거의 그대로 계승되었고, 이후에 조선 시대의 조각 양식이 정립되었습니다. 고려 후기의 양식을 계승한 것으로는 〈영덕 장륙사 건칠 관음보살 좌상〉이 있고, 조선 시대의 정립된 양식을 갖춘 불상으로는 〈강진 무위사 아미타여래 삼존 좌상〉, 〈남양주 수종사 금동 비로자나불 좌상〉 등이 있어요. 그리고 조선 시대의 양식을 대표하는 것으로는 〈경주 기림사 건칠 보살 반가상〉, 〈평창 상원사 목조 문수 동자 좌상〉, 〈영주 흑석사 목조 아미타여래 좌상〉 등이 있지요.

이들 불상 가운데 〈영덕 장륙사 건칠 관음보살 좌상〉은 정확한 제작 연대를 알 수 있어요. 1395년(태조 4년)에 영해부의 관리들과 마을 사람들의 시주로 만들고, 1407년(태종 7년)에 다시 금칠했다고 기록되어 있기 때문이지요. 이 불상은 14세기 초의 보살상에 비해 장식성이 더욱 강조되었습니다. 가슴의 목걸이 이외에 옷깃 소매, 배, 다리까지 이어진 구슬 장식이 화려하게 조각되어 있어요.

〈영주 흑석사 목조 아미타여래 좌상〉은 1458년(세조 4년)에 만들어졌습니다. 나무를 깎아서 만든 이 불상은 정수리에 솟아 있는 머리

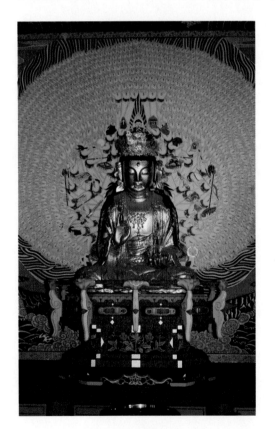

〈영덕 장륙사 건칠 관음보살 좌상〉 | 조선 1395년, 높이 87.6cm, 보물 제993호, 경북 영덕군 창수면
눈과 코가 날카롭게 표현되어 있다. 단아하면서도 엄숙한 분위기를 풍긴다. 신체 전체에 장식이 있어 조금은 번잡스러운 느낌이 든다. 고려 후기와 조선 초기의 불상 양식을 연결해 준다.

묶음, 팔과 배 주변의 옷 주름 등 조선 초기 불상의 특징을 갖추고 있어요. 머리에는 작은 소라 모양의 머리카락을 붙여 놓고 얼굴은 갸름한 모양으로 제작해 전체적으로 단정하고 아담한 느낌을 줍니다.

<영주 흑석사 목조 아미타여래 좌상>이 취하고 있는 수인은 아미타 9품 가운데 엄지와 중지를 맞댄 중품 중생인이에요. 아미타불은 사람들의 신앙과 성품에 따라 9단계로 나누어 설법을 한다고 합니다. 이 불상은 중품 중생인을 취하고 있으므로, 신앙과 성품이 중간 정도 되는 사람들에게 설법을 하고 있는 것이지요. 이처럼 수인은 불상의 성격과 명칭을 분명하게 해 준답니다.

<영주 흑석사 목조 아미타여래 좌상> | 조선 1458년, 높이 72cm, 국보 제282호, 영주 이산면 아담한 체구에 단정한 모습을 하고 있다. 왼쪽 팔꿈치 위에 있는 ㅅ자형 옷 주름과 배 위에 평행하게 표현된 옷 주름은 조선 초기 불상의 특징이다.

조선 시대에는 어린아이같이 천진난만한 동자상도 제작되었어요. <평창 상원사 목조 문수동자 좌상>은 1466년(세조 12년)에 만들어졌습니다. 우선은 양쪽으로 묶어 올린 머리가 눈에 띄지요? 다른 불상과 달리 양 볼도 통통하네요. 옥황상제가 나오는 만화에도 이렇게 귀여운 머리를 한 동자들이 많이 등장하지요.

불상 안에서 발견된 유물에 의하면, 세조의 둘째 딸인 의숙 공주 부부가 문수사에 이 불상을 봉안했습니다. 반정으로 왕위에 오른 조선

최초의 왕인 세조는 말년에 불교에 귀의했어요. 국교가 유교 성리학인 조선에서는 이례적인 일이었지요. 세조가 왕위에 오르기 위해 한 무수한 살생 때문에 악몽을 꾸게 되자 불교에 귀의했다는 이야기가 전하고 있어요. 『법화경』, 『금강경』 등의 불경이 이 시기에 간행되었습니다. 〈평창 상원사 목조 문수동자 좌상〉은 세조의 흥불 정책에 힘입어 왕실이 조성한 수준 높은 조선 목조상이에요.

16세기에는 연산군의 불교 탄압으로 말미암아 불교 조각도 점차 쇠퇴하게 되었어요. 이 시기에 만들어진 불상으로는 〈남양주 수종사 팔각 5층 석탑〉에서 발견된 금동 불상들이 있습니다. 이 불상의 대좌 밑

〈평창 상원사 목조 문수동자 좌상〉 | 조선 1466년, 높이 98cm, 국보 제221호, 강원도 평창군 진부면

통통한 볼, 균형 잡힌 신체, 부드러운 옷 주름을 통해 이 작품의 우수한 조형미를 확인할 수 있다. 문수동자를 예배 대상으로 만든 국내 유일한 불상이다.

바닥에는 1628년(인조 6년) 인목 대비 김씨가 발원해 조성했다는 명문이 새겨져 있어요. 이 불상은 약간 길고 네모난 얼굴에 머리가 크고 유난히 다리가 빈약해 불안정한 신체 비례를 보여 줍니다. 고개를 숙이고 몸을 앞으로 구부린 자세나 간략하게 처리된 옷 주름 등이 특징이에요. 이러한 형식은 조선 후기의 불교 조각으로 이어지지요.

왕릉을 지키는 돌사람, 무인석과 문인석

이제부터 우리에게 다소 생소한 능묘 조각에 관해 알아볼까요? 능묘 조각이란 능묘를 지키기 위해 봉분 앞에 배치하는 문무석인(文武石人)과 석수(石獸), 석등, 그리고 둘레돌에 장식된 부조상 등을 말합니다. 문무석인은 겉모습에 따라 문인석과 무인석으로 나눌 수 있어요. 문인석은 공복(公服, 관원이 평상시 조정에 나아갈 때 입던 제복) 차림의 문관 형상을 하고 있고, 무인석은 갑옷과 무기로 무장한 무관의 형상을 하고 있지요.

능묘 주위에 석인을 배치하는 풍습은 중국의 전한 때부터 시작되었어요. 우리나라에서는 당의 영향을 받아 능묘 제도가 정비된 통일 신라 초기부터 나타나기 시작했지요.

화강암으로 만들어진 〈문인석〉은 섬세한 조각 수법을 보여 주고 있어요. 같은 시기의 석인상보다 머리 부분이 크고 부피감이 두드러지며, 정교하게 표현한 수염 등이 인상적입니다. 왼손에는 홀(笏)을 쥐고 오른손으로는 왼손을 감싸고 있네요. 홀은 조선 시대에 벼슬아치

〈수종사 금동 일광보살 좌상〉
| 조선 1628년, 높이 11cm, 국립 중앙박물관 소장
〈남양주 수종사 팔각 5층 석탑〉에서 발견된 불상 가운데 하나이다. 보관에 토끼가 새겨져 있어 월광(月光)보살이라고 추정한다. 달처럼 맑고 시원한 진리를 베푼다고 해 이름이 붙었다.

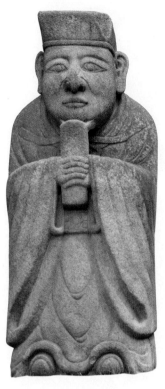
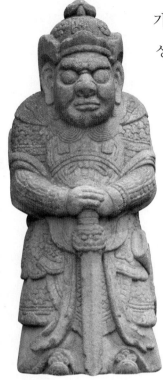

가 임금을 만날 때 손에 쥐던 물건으로서 상아홀과 목홀이 있었다고 합니다.

역시나 화강암으로 만들어진 〈무인석〉은 세종과 그의 왕비인 소헌 왕후 심씨가 묻혔던 옛 영릉에 있었던 것이에요. 부릅뜬 눈과 주먹코가 험상궂게 보이기도 하지만 전체적으로 귀여운 인상을 주지요. 칼집에서 칼을 빼 땅을 짚고 있습니다. 젊은 무관이 머리에 복두를 쓰고 금관 조복을 입고 있는 모습이 매우 동양적으로 보이네요.

〈문인석〉(왼쪽) | 조선, 서울 동대문구 세종대왕기념관
홀을 들고 있는 문관의 모습을 사실적이고 섬세한 기법으로 나타냈다. 옷의 주름은 매우 규칙적으로 표현했다. 소매 끝자락이 팔(八)자처럼 벌어졌다. 이러한 소매 표현은 15세기 후반 석인상에서 흔히 보이는 특징이다.

〈무인석〉(오른쪽) | 조선, 서울 동대문구 세종대왕기념관
갑옷을 입고 칼을 쥐고 있는 무관의 모습이 생동감 넘친다. 크게 뜬 눈과 꼭 다문 입 모양이 험상궂지만 전체적으로는 귀여운 인상이다. 화려하게 장식된 옷이 눈에 띈다.

민속 조각에 조선의 역사를 새기다

민속 조각에는 계층과 지역에 따른 미의식이 반영되어 있습니다. 민속 조각으로는 동자상과 장승, 목가면 등이 있어요. 공자와 관우상 등 유교 조각과 도교 조각도 만들어졌지요.

여수 진남관 뜰 안에는 〈여수 석인〉이 서 있습니다. 돌로 만든 사람의 모습이지요. 임진왜란 중에 이순신 장군은 한창 거북선을 제작할 때 왜구의 공격이 심해지자 이를 막기 위해 일곱 개의 석인을 만들어 사람처럼 세워 놓았다고 합니다. 결국 적의 눈을 속여 전쟁을 승리로 이끌지요. 일곱 개의 석인 가운데 지금은 〈여수 석인〉 하나만 남아 있어요. 이 석인은 머리에는 두건을 쓰고 도포를 입었으며 손은 팔짱을

낀 전형적인 문인 형상을 하고 있습니다. 유유히 적을 바라다보는 것 같네요.

전남 장흥에는 〈장흥 방촌리 석장승〉이 있습니다. 이것은 마을 입구에 동서로 서 있는 남녀 한 쌍의 돌장승이에요. 잡귀와 액운의 출입을 막는 마을의 수호신 구실을 하고 있지요. 고려 말에는 성문을 지키기 위해, 조선 후기에는 창궐한 천연두를 퇴치하려고 서 있었다는 설이 있어요. 서쪽에 있는 장승은 '진서 대장군'이라는 기록이 있는 남장승으로 '벅수'라 불리고, 동쪽에 있는 장승은 여장승으로 '미륵 석불', '벅수', '돌부처' 등으로 불린답니다.

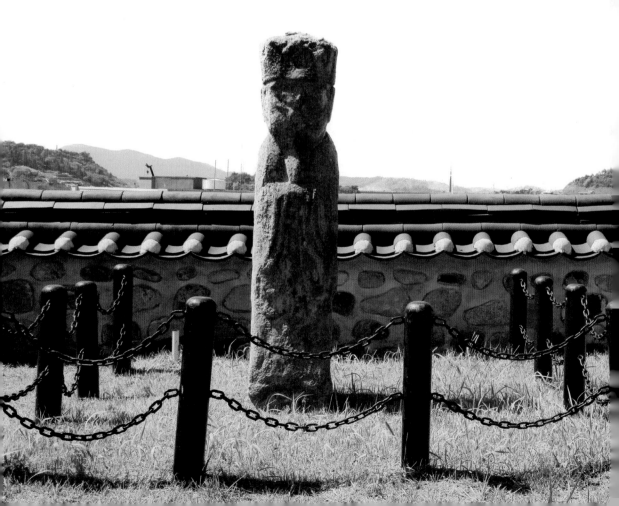

〈여수 석인〉 | 조선, 높이 2m, 여수 군자동
원래 7구의 석인상이 있었다고 전하지만 현재 1구만 남아 있다. 임진왜란 이야기가 얽혀 있는 소중한 문화재이다.

대형 불상, 무너진 자존심을 세우다

1592년에 일어난 임진왜란과 1597년에 발생한 정유재란으로 말미암아 많은 사찰이 불타 없어졌습니다. 조선 후기에는 주로 청의 양식을 따르며 불탄 사찰들을 중건하기 시작했어요. 이에 따라 불교 조각 활동도 활기를 띠게 되었고, 대형 불상들도 다시 만들어졌지요.

지금까지 전하는 17세기 전반의 대형 불상으로는 〈보은 법주사 소조 비로자나 삼불 좌상〉, 〈선운사 영산전 목조 삼존 불상〉, 〈완주 송광사 소조 석가여래 삼불 좌상〉 등이 있어요. 이 가운데 충북 보은군 법주사 대웅보전에 있는 〈보은 법주사 소조 비로자나 삼불 좌상〉은 장대한 체구에 비해 젊게 표현된 얼굴, 두텁게 나타낸 옷 주름, 조형성이 탄탄하다는 점 등을 통해 임진왜란 후의 새로운 조형 양식을 엿볼 수 있는 작품이랍니다.

조선 후기에는 불교 조각을 전문으로 하는 승려들이 많았어요. 17세기 전반에 활동한 청헌은 불상 조성을 주도한 인물로서 〈보은 법주사 소조 비로자나 삼불 좌상〉을 만들었지요. 그 밖에도 조선 후기의 주요 불상들을 제작했어요. 1643년(인조 21년) 청헌이 말년에 만든 〈진주 응석사 목조 석가여래 삼불 좌상〉은 조선 후기 불상 양식의 흐름을 알 수 있는 중요한 불상으로서 조형성이 매우 뛰어나지요.

조선 후기에는 동양에서 가장 큰 소조불도 만들어졌습니다. 바로 〈부여 무량사 소조 아미타여래 삼존 좌상〉이에요. 1633년에 조각승 현진이 만들었지요. 가장 왼쪽에는 관음보살상이 있고, 가운데는 아미타불, 오른쪽에는 대세지보살상이 당당하게 놓여 있습니다. 규모가 커서 단순하게 느껴지지만 당시 불교 조각의 기념비적인 작품이지요.

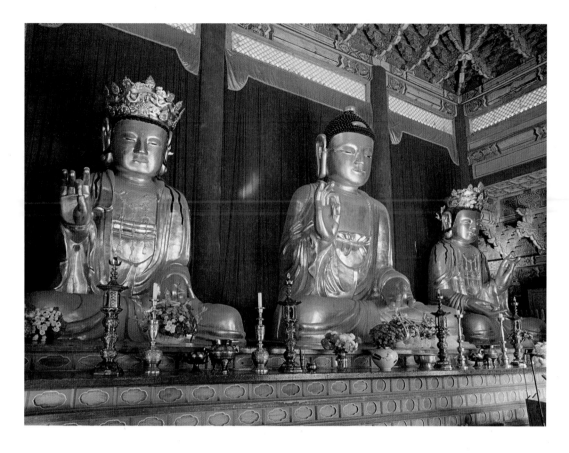

목각탱, 불화에서 부처가 튀어나오다

목각탱이란 한 개 또는 여러 개의 나무판을 잇대어 붙인 후 조각한 불상을 말합니다. 불상을 회화처럼, 불화를 조각처럼 표현한 목각탱은 주로 사찰의 중심이 되는 전각에 모신 불상의 뒷벽에 걸어 두지요. 보통 본존불 뒷면에는 회화 작품인 후불탱화가 많이 걸리지만, 조선 후기에는 불화 대신 목각탱을 만들어 장식했어요.

후불탱화의 역할은 주존불을 설명하고 장식하는 것입니다. 절의 주존불이 석가 삼존불이라면, 석가모니의 설법 장면을 화려하게 그린 후불탱이 주존불을 설명했지요. 그러던 것이 목각탱이 탄생해, 주가

〈부여 무량사 소조 아미타여래 삼존 좌상〉 | 조선 1633년, 높이 5.09m(아미타여래)·4.49m(좌우 보살), 보물 제1565호, 충남 부여군 외산면
17세기 전반에 유행했던 대형 소조 불상 가운데 대표작이다. 세 불상은 각각 아미타여래, 관음보살, 대세지보살로 밝혀져 조선 시대 아미타 삼존 도상을 연구하는 데 중요한 자료다.

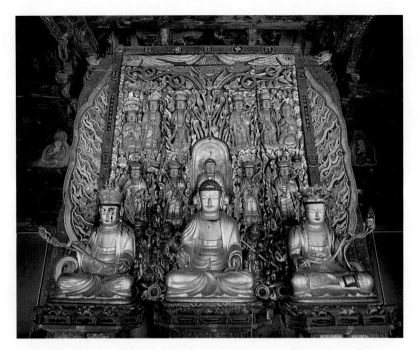

〈예천 용문사 목각 아미타
여래 설법상〉 | 조선 1684년,
261×215cm, 보물 제989-2호,
경북 예천군 용문면
네모지고 표정 없는 얼굴과 형
식적인 옷 주름은 조선 후기 불
교 조각의 특징이다. 3단으로 나
뉜 구도가 아름답다. 불보살 사이
에 장식된 구름무늬와 광선무늬
가 눈에 띈다. 구름무늬를 새긴 둥
근 조각이 좌우에 붙은 모습이 장
엄하다.

되었던 불상과 종이 되었던 후불탱화가 결합한 거예요.

목각탱은 주로 17세기 후반부터 유행했으며, 우리나라에서만 볼 수 있는 독자적인 양식이랍니다. 대표적인 목각탱으로 1684년(숙종 10년)에 제작된 〈예천 용문사 목각 아미타여래 설법상〉과 1782년(정조 6년)에 제작된 〈남원 실상사 약수암 목각 아미타여래 설법상〉 등을 들 수 있어요.

이 가운데 〈예천 용문사 목각 아미타여래 설법상〉은 현존하는 목각탱 가운데 가장 이른 시기에 제작된 것입니다. 아미타불상을 중심으로 팔대 보살, 아난다와 마하카시아파, 사천왕상 등 부처의 여러 제자를 입체적으로 조각한 목각 후불탱이지요. 목각탱은 대부분 아미타불의 극락정토를 표현했으며, 민간에 퍼져 있던 정토 신앙과도 관련이 있다고 보고 있어요.

왜 어떤 사찰에서는 부처님을 세 분 모시나요?

사찰의 법당에는 부처 한 명을 좌우에서 보살 둘이 호위하는 형태의 불상이 많습니다. 하지만 삼세불과 삼신불은 부처만 세 명을 둔 형태랍니다. 우선 삼세불은 과거불, 현재불, 미래불의 세 부처를 말해요. 보통 과거불은 정광불 또는 연광불이라 하고, 현세불은 석가불, 미래불은 미륵불이라고 하지요. 삼세불 사상은 부처가 시간적으로는 삼세(三世)에, 공간적으로 시방(十方)에 존재한다는 뜻이에요. 삼세불은 16세기 중엽 이후에 크게 유행했습니다. 조선 시대의 대표적인 삼세불로는 〈완주 송광사 소조 석가여래 삼불 좌상〉과 〈진주 응석사 목조 석가여래 삼불 좌상〉 등을 들 수 있답니다. 삼신불은 부처의 신체를 성품에 따라 세 가지로 나눈 것으로, 법신인 비로자나불, 보신인 노사나불, 화신인 석가불을 말해요. 법신불은 진리 자체를, 보신불은 고행을 거쳐 부처가 된 보살을, 응신불은 중생을 구도하기 위해 현세에 나타난 부처를 의미하지요. 즉 삼신불 사상은 부처가 열반에 든 후 육신은 사라져도 설법은 영원히 변하지 않는다는 진리를 나타내요. 조선 시대의 삼신불로는 〈선운사 영산전 목조 삼존불상〉과 〈보은 법주사 소조 비로자나 삼불 좌상〉, 〈구례 화엄사 목조 비로자나 삼신불 좌상〉 등이 있어요.

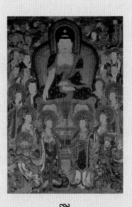

삼신불을 표현한 〈화엄사 대웅전 삼신 불탱〉

6 인간에 대한 관심 | 근대 조각

우리나라 근대 조각의 시기는 서양의 조각 기법이 일본 유학을 통해 유입되기 시작한 1920년대부터 1945년 광복 이전까지로 볼 수 있습니다. 1920년대에는 서양 기법의 영향을 받아 형상의 내면보다는 형상을 보이는 그대로 표현하려는 경향이 있었어요. 1930년대에는 두상과 흉상, 전신상 등의 새로운 형태가 나타났을 뿐 아니라 석고 외에 목조, 석조, 대리석, 청동 등 다양한 재료가 쓰이기 시작했지요. 차츰 인물의 내면을 표현하기도 했어요. 우리나라 근대 조각에서 서양 기법을 최초로 도입한 조각가는 김복진입니다. 김종영은 추상 조각의 도입과 정착에 힘썼고, 윤효중과 권진규 등도 우리나라 근대 조각의 발달을 위해 활발히 활동했지요.

- 김복진은 우리나라 조각에 서양 기법을 최초로 도입한 조각가다.
- 근대에는 인간 외형을 그대로 표현하려는 사실주의가 유행했다.
- 1940년대에는 일본 유학파인 윤효중, 윤승욱, 김경승, 김종영 등이 우리나라 조각계를 주도했다.
- 권진규는 낭만적이고 사색적인 작품을 조각해 사실주의가 주류를 이루었던 근대 조각계에서 독특한 위치를 점유했다.

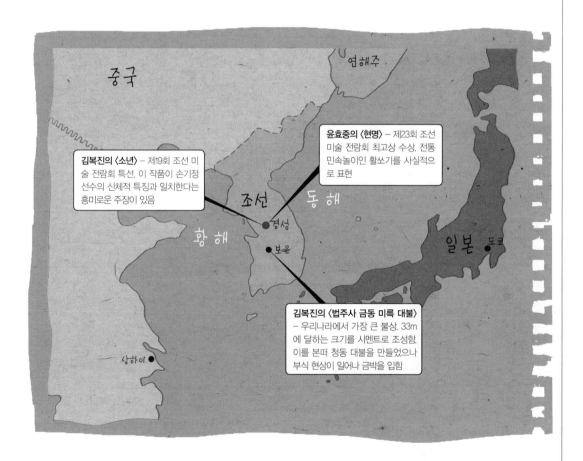

윤효중의 〈현명〉 – 제23회 조선 미술 전람회 최고상 수상. 전통 민속놀이인 활쏘기를 사실적으로 표현

김복진의 〈소년〉 – 제19회 조선 미술 전람회 특선. 이 작품이 손기정 선수의 신체적 특징과 일치한다는 흥미로운 주장이 있음

김복진의 〈법주사 금동 미륵 대불〉 – 우리나라에서 가장 큰 불상. 33m에 달하는 크기를 시멘트로 조성함. 이를 본떠 청동 대불을 만들었으나 부식 현상이 일어나 금박을 입힘

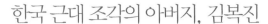

한국 근대 조각의 아버지, 김복진

우리나라는 개화기 이후 서양 문화에 대한 폭넓은 수용이 급속하게 이루어졌어요. 서양 문화가 정착하면서 1920년대 이후에는 서양식 조각이 서양화와 더불어 새로운 미술로 뿌리내리게 되었지요.

정관 김복진은 서양의 사실주의 기법을 본받아 새로운 조각 형식을 우리나라에 정착시킨 선구자였습니다. 1925년 도쿄미술학교 조각과를 졸업하고 돌아온 우리나라 최초의 서양 조각가였지요. 김복진은 당시 유일한 조각 작품 발표장이었던 조선 미술 전람회 조각부에 여인상, 나부상 등을 출품하면서 주목을 받았어요. 한편, 제자들을 양성하고 사회 인식을 새롭게 하는 데도 크게 이바지했답니다. 김복진의 대표적인 조각품으로는 〈자각상〉을 비롯해 〈여인 입상〉, 〈백화〉, 〈소년〉 등이 있어요.

김복진이 1940년에 제작한 〈소년〉은 제19회 조선 미술 전람회에서 특선을 받은 작품입니다. 소년은 먼 허공을 바라보는 무표정한 얼굴이지만, 당당한 느낌을 주는 다부진 인상을 하고 있어요. 이 작품에 관한 흥미로운 연구가 있답니다. 김복진의 〈소년〉은 손기정 선수가 1935년 도쿄 신궁 경기 대회에서 우승한 뒤 시상대에 서 있는 모습이나 1936년 제11회

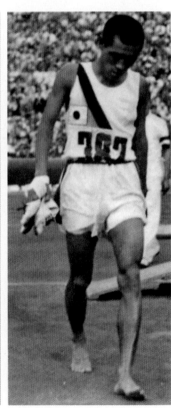

〈소년〉(왼쪽), 김복진 | 1940년, 석고, 원작 망실
김복진의 마지막 조각 작품이다. 앞으로 내디딘 왼발이나 꽉 쥔 주먹 등이 고대 이집트 인물 조각을 연상시킨다. 균형 잡힌 몸매, 당당한 자세, 세밀한 사실적 표현이 돋보인다.

1936년 제11회 베를린 올림픽 대회 우승 후 손기정(오른쪽)
〈소년〉이 손기정 선수를 모델로 한 작품이라는 의견이 제기되기도 했다.

베를린 올림픽 대회에서 우승한 다음 탈의실로 향하는 모습과 신체적인 특징이 일치한다는 주장이 있어요. 해부학적으로 검토한 결과, 시상대에서 일본 국가를 듣고 있는 손기정 선수의 모습은 인체 비례와 팔, 근육, 쭉 내린 두 팔의 각도와 두 주먹을 쥔 모습, 얼굴과 짧은 머리, 짧은 운동복 차림 등에서 김복진의 〈소년〉과 비슷하다고 합니다. 조각가 신은숙은 "이 같은 김복진의 조각 기법은 또 다른 방식의 일장기 말소라고 할 수 있다."라고 말했어요.

김복진 외에도 조선 미술 전람회에 출품했던 조각가로 양희문, 장기남, 문석오 등이 있었습니다. 문석오는 김복진과 함께 조선 미술 전람회나 일본 제국 미술원 전람회에 전신상을 출품했어요.

서양 기법으로 부처를 빚다

20세기로 접어들면서 불교 조각은 새로운 양상을 띠게 됩니다. 불교 조각에도 서양의 조각 기법이 도입된 것이지요.

김복진이 말년에 제작한 충남 계룡산 신흥사 소림원의 〈공주 신원사 소림원 석고 미륵여래 입상〉은 역사적인 가치가 높습니다. 전통적인 불상 조각과 근대적인 조소 기법이 서로 조화를 이루고 있기 때문이지요. 이 미륵불은 높이가 1m 28cm인데, 김복진이 높이 13m인 전북 김제 금산사의 〈미륵 대불〉을 제작하기 전에 미리 만들어 본 축소 모형이랍니다.

김복진은 우리나라에서 가장 큰 33m의 불상을 시멘트로 조성하다가 사망했어요. 이 불상은 제자들에 의해 마침내 완성되었지요. 1987~1990년에는 시멘트로 만든 미륵 대불을 그대로 본떠 청동 대

〈백화〉, 김복진 | 1938년, 원작 망실
조선 시대 여인의 아름다움을 표현한 작품이다. 초보적이지만 조형미에 대한 탐구가 엿보이는 작품이다. 날씬한 몸매와 균형 잡힌 형태가 돋보인다.

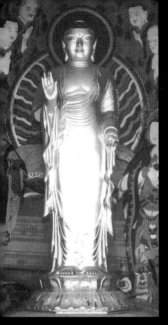

〈공주 신원사 소림원 석고 미륵여래 입상〉, 김복진 | 1935년, 석고, 높이 128cm, 신흥사 소림원 소장

균형이 바르게 잡혀 있고 옷 주름도 독특하게 잘 표현했다. 몸매는 늘씬하고 당당하다. 반면 처진 큰 가슴과 짧고 굵어 보이는 허리 탓에 둔중한 감이 있다. 일본풍의 옷 주름 때문에 단아한 맛이 부족하다는 지적도 있다.

〈법주사 금동 미륵 대불〉 | 1940년, 높이 33m, 충북 보은군 내속리면

속리산 법주사로부터 불상 제작을 의뢰받아 제작된 불상이다. 시멘트로 만들던 법주사 미륵대불은 김복진이 완성하지 못하고 요절했고, 이후 제자들의 손을 거쳐 1963년에 완성되었다. 1990년에 청동 대불로 조성되었고 현재 표면에 금박을 덧씌워 놓은 상태다.

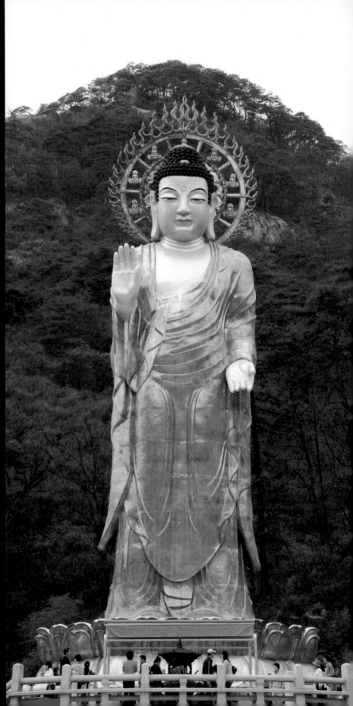

불로 조성하는 공사가 이루어졌어요. 하지만 시간이 지남에 따라 점차 불상이 부식되어 금박을 입히는 공사가 진행되었고, 오늘날에는 〈법주사 금동 미륵 대불〉이라 일컬어지고 있답니다.

충남 예산 덕숭산 정혜사에 있는 〈관세음보살 좌상〉은 김복진이 1939년에 제작한 작품이에요. 이 작품은 일제 강점기에 처음 도입한 석고로 만들었는데, 격조 높은 곡선의 미를 지니고 있지요.

김복진의 제자인 불재 윤효중, 장기은, 임천 등도 불상을 만들었습니다. 특히 전통 조각을 고수했던 김만술은 일본 유학을 마치고 고향인 경주로 돌아와 불상과 기념 조각을 만들었어요. 김만술은 1956년에 신라 불교 조각 연구원을 설립해 운영하기도 했지요. 대표적인 작품으로는 1947년에 제작한 순수 미술 작품인 〈해방〉이 있어요.

이 시기의 능묘 조각은 1919년에 조성된 고종의 능인 홍릉과 1926년에 조성된 순종의 능인 유릉에서 찾아볼 수 있어요. 홍릉의 〈문인석〉과 〈무인석〉은 몸에 붙어 있는 짧은 목과 굴곡 없이 기둥처럼 표현한 신체 등을 통해 과도기적인 느낌을 줍니다. 전반적으로 날씬한 몸매로 곧게 서 있는 자세나 가늘고 섬세한 선으로 표현된 얼굴 등에서는 사실적인 조각 기법도 볼 수 있지요.

〈무인석〉 | 1919년, 석조, 남양주시 홍릉
사진 가장 오른쪽 석물이 〈무인석〉이다. 황제의 무덤인 만큼 석물도 격에 맞게 조각했다. 문인석과 무인석을 3~4m로 크게 만들었고 동물상도 종류를 늘렸다. 근대 조각 기법이 반영되어 사실적인 표현이 두드러지지만 이전 능묘 조각보다는 상징적, 해학적 정감은 떨어진다.

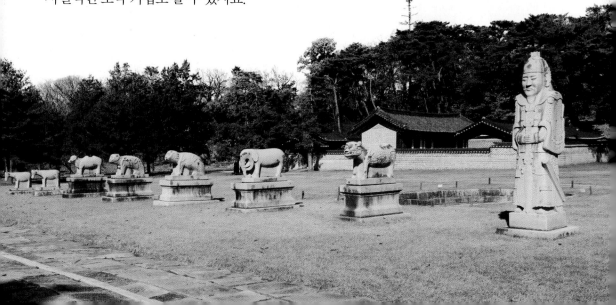

인간의 뼈와 살이 궁금해!

〈해방〉, 김만술 | 1960년대 후반, 청동, 70×30×30cm, 국립현대미술관 소장
1947년에 만들어진 석고 조각이 원작이다. 이것은 청동으로 다시 주조한 것이다. 상체가 앞으로 기울어져 뛰어나갈 것처럼 보인다.

우리나라 근대 조각의 1세대에 속하는 작가들은 활발한 사회 활동을 통해 조각계의 경향을 주도했어요. 이 시기의 조각 경향은 크게 두 가지로 나뉩니다. 하나는 사실적인 재현을 추구하는 경향으로 권진규, 백문기, 홍성문 등을 대표적인 작가로 들 수 있어요. 다른 하나는 추상과 구상을 절충한 표현을 추구하는 경향으로 윤영자, 박철준, 민복진 등을 대표 작가로 꼽을 수 있지요.

1940년을 전후한 시기에는 역시 1세대에 속하는 윤효중, 윤승욱, 김경승, 우성 김종영 등이 일본의 미술학교에서 조각을 전공하고 신진 조각가로서 기반을 확고히 다졌어요. 1940년대의 작품으로는 윤효중의 목조 작품 〈아침〉과 〈현명〉이 있습니다. 극히 드물게 원작이 잘 보존된 경우지요. 석고로 만든 작품으로는 윤승욱의 〈피리 부는 소녀〉와 김경승의 〈소년 입상〉이 있어요. 이 두 석고상은 1971~1973년에 청동으로 주조되어 현재 국립 현대 미술관이 소장하고 있지요.

이 가운데 윤효중의 걸작으로 꼽히는 〈현명〉이 있어요. 윤효중은 이 작품을 1944년 제23회 조선 미술 전람회에 출품해 최고상을 받았습니다. 나무를 소재로 한 이 작품은 전통적인 민속놀이의 하나인 활쏘기를 사실적으로 표현했어요. 긴 치마를 입고 허리에는 화살을 찬 채 하늘을 향해 활을 힘껏 당기고 있는 여인의 모습에서 당당한 기개를 느낄 수 있지요. 특히 나무의 질감

을 최대한 살리면서 칼자국을 선명하고 명쾌하게 살린 조각술이 돋보입니다.

이와 같이 한국적인 작품으로는 앞에서도 소개한 김만술의 〈해방〉이 있어요. 남자의 부릅뜬 두 눈은 정면을 향해 있습니다. 남자를 묶고 있는 밧줄은 벌써 헐거워졌어요. 이미 풀려난 왼손은 앞을 향하고 있고 오른손은 밧줄을 마저 벗겨 내려 하고 있습니다. 저 눈이 무엇을 향하고 있든 이 남자는 밧줄을 풀자마자 뚫어지게 바라보고 있었던 곳으로 나아갈 것 같습니다.

이 작품은 우리나라가 광복한 지 얼마되지 않은 1947년에 만들어진 작품이에요. 김만술은 남성적인 힘과 에너지를 조각에 표현해 사회적인 메시지를 담은 작품을 주로 제작했습니다. 작품의 제목인 '해방'은 우리나라 근대사를 관통하는 주제였어요. 김만술이 이 작품을 제작한 해에 우리나라는 일제로부터는 벗어났지만, 미국과 소련에 의해 국론이 심각하게 분열되었습니다. 완전한 해방을 위한 의지가 이 작품에 담겨 있지요.

김만술과 같이 민족주의적인 작가도 있었지만, 사실 이 시기의 조각계에는 사실주의와 자연주의 양식이 유행했습니다. 이러한 경향을 대표하는 작가가 윤승욱이에요. 윤승욱은 두상이나 흉상 등의 소품에서 벗어나 청동으로 만든 〈피리 부는 소녀〉라는 전신상을 선보였지요. 하반신은 자연스럽게 서 있지만, 상반신은 두 팔에 피리를 들게 해 긴장감과 함께 다소 불안정한 느낌을 줍니다. 이는 당시 입상 조각의 전형이라 할 수 있지요.

〈피리 부는 소녀〉, 윤승욱 |
1937년, 청동, 150×33×35cm,
국립현대미술관 소장
오른쪽 다리에 무게를 실은 인체
표현은 고대 그리스 조각 양식을
수용한 것이다.

이후 1950년대부터 한국 조각계는 추상 조각으로 관심을 돌렸습니다. 조각가 권진규는 사실 조각과 추상 조각 사이에서 특이한 자리를 차지한 조각가였어요. 〈지원의 얼굴〉을 보세요. 아름다운 여인이 먼 곳에 눈길을 던지고 있습니다. 빈약한 어깨를 한 이 여자는 비록 남루한 옷을 걸쳤지만 정신은 맑고 명철해 보여요. 이처럼 권진규의 인물상은 시선을 내면으로 돌리고 있습니다. 사실주의 조각에서는 느낄 수 없는 낭만적이고 사색적인 분위기가 돋보이지요.

〈지원의 얼굴〉은 권진규가 홍익대학교 강사였을 때 제자 장지원을 모델로 만든 작품이라고 합니다. 권진규는 생전에는 세상의 인정을 받지 못한 작가였어요. 일본에서 부르델에게 영향을 받고 시미즈에게 조각을 배운 후 1959년에 귀국했지만, 고독을 이기지 못하고 자살했습니다. 짧은 유서에는 다음과 같은 말이 쓰여 있었어요.

인생은 空(공). 破滅(파멸).

〈**지원의 얼굴**〉, **권진규** | 1967년, 테라 코타, 50×32×23cm, 국립현대미술관 소장
권진규의 다른 작품 〈비구니〉와 매우 흡사한 작품이다. 영원을 향한 눈빛과 금욕적인 옷차림이 여성 승려의 모습을 상기시킨다.

흙을 사랑했던 근대 조각가는 누구인가요?

천재 조각가로 불리는 권진규는 어릴 때부터 손재주가 매우 뛰어났습니다. 그는 주로 점토로 형상을 만들어 굽는 테라 코타와 옻나무 액을 칠한 건칠 기법으로 사실적인 인물상과 동물상을 제작했어요. 특히 거친 질감으로 한국적 사실주의를 확립하고자 했지요. 인물상 가운데는 여성상을 많이 만들었습니다. 제자인 장지원을 비롯해 영희, 선자, 명자 등 주변 여인들을 형상화했지요. 작품들은 대체로 목이 지나치게 길고, 어깨가 사선으로 좁게 처리되어 있어요. 권진규는 동물상도 많이 만들었습니다. 주로 말, 소, 고양이, 닭 등 가축을 소재로 삼았고, 머리 부분을 조각한 것이 많아요. 특히 말 두상은 유학 시절부터 다양한 재료로 즐겨 제작했던 소재였지요. 이외에도 권진규는 묘사력이 뛰어나 소묘 작품도 많이 남겼고, 부조로 만든 테라 코타도 다수 제작했어요. 그래서 '권진규' 하면 테라 코타가 떠오른답니다.

작업실에서의 권진규

7 장르 간 경계가 무너지다 | 현대 조각

우 리나라의 현대 조각은 국제적인 흐름에 따라 사실적인 경향에서 추상적인 경향
으로 옮겨 갔습니다. 작품의 재료도 매우 다양해졌지요. 현대 조각은 재료에 따
라 조각 기법이 달라지는 것은 물론, 예술적인 효과도 그때그때 다르다고 볼 수 있어요.
1950년 이후에는 대한민국 미술 전람회를 무대로 다양한 재료를 사용한 작품과 추상적
인 철조 조각이 나타났으며 동상 제작도 활발해졌습니다. 작가들이 다양한 재료를 사용
하면서 1990년대 이후에는 회화, 조소, 도자 등 특정한 장르와 상관없이 탈장르화된 조
각 작품이 만들어지기 시작했지요.

- 김종영은 작품 〈전설〉로 우리나라 추상 조각을 개척했다.
- 1960년대 추상 조각에는 직관적이고 전통 지향적인 '한국적 미니멀리즘'이 나타났다.
- 1970년대 추상 조각은 형식주의로 빠져들어 쇠퇴하고 1980년대 내용과 형식이 다양한 구상 조각이 나타났다.
- 1990년대 조각계에 실험적인 시도가 일어났고, 2000년대 재료에 구애받지 않는 '가벼운 조각'이 등장했다.

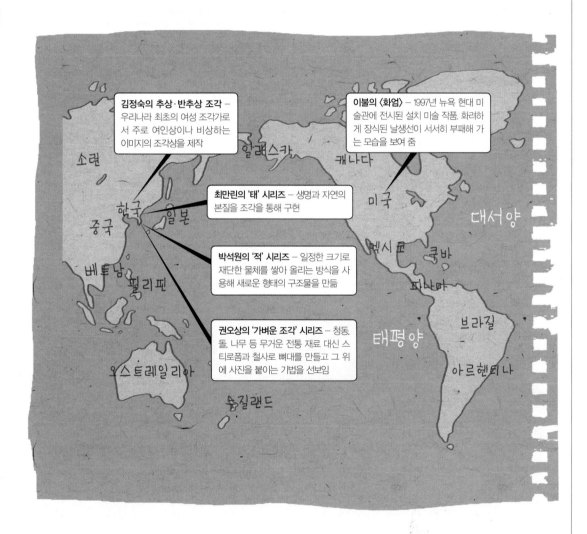

김정숙의 추상·반추상 조각 – 우리나라 최초의 여성 조각가로서 주로 여인상이나 비상하는 이미지의 조각상을 제작

이불의 〈화엄〉 – 1997년 뉴욕 현대 미술관에 전시된 설치 미술 작품. 화려하게 장식된 날생선이 서서히 부패해 가는 모습을 보여 줌

최만린의 '태' 시리즈 – 생명과 자연의 본질을 조각을 통해 구현

박석원의 '적' 시리즈 – 일정한 크기로 재단한 물체를 쌓아 올리는 방식을 사용해 새로운 형태의 구조물을 만듦

권오상의 '가벼운 조각' 시리즈 – 청동, 돌, 나무 등 무거운 전통 재료 대신 스티로폼과 철사로 뼈대를 만들고 그 위에 사진을 붙이는 기법을 선보임

붓 자국과 닮은 조각

구상, 추상, 반(半)추상
구상은 대상을 구체적·사실적
으로 표현하는 것이고, 추상은
기존의 형상에서 받은 인상을
전혀 새로운 형태로 표현하는
것이다. 반추상은 기존의 대상
을 그대로 재현하지 않고 예술
가의 의지에 따라 변형·왜곡
해 나타내는 것이다.

광복과 더불어 서울대학교와 이화여자대학교, 홍익대학교에 미술 전공 학부가 생기면서 신진 조각가가 계속 배출되었습니다. 윤승욱과 김종영이 교수로 있었던 서울대학교 미술대학에서는 1950년 이후 김세중, 백문기, 김영학, 전상범, 강태성, 최의순, 최만린, 최종태 등이 등장했어요. 홍익대학교에서는 최초의 여성 조각가인 김정숙, 윤영자를 비롯해 여러 조각가들이 배출되어 조각계의 기반을 확대해 나갔지요.

우리나라 최초의 여성 조각가인 김정숙은 어떤 작품을 주로 만들었을까요? 김정숙은 1956년부터 철조 추상 조각을 시도하다가 대리석과 나무, 청동을 재료로 삼아 추상과 반추상 작업으로 나아갔어요. 주로 여인이나 새의 날개, 비상하는 이미지를 통해 휴머니즘과 자연, 생명에 대한 사랑을 표현했지요. 대표작인 목조 작품 〈누워 있는 여인〉에서는 나무를 다듬어 인체를 단순화했습니다. 인체의 굴곡은 추상화되었지만 신체의 각 요소가 유기적으로 연결되면서 질감은 더 생생해졌

〈누워 있는 여인〉, 김정숙 |
1959년, 나무, 47×85×30cm, 국립현대미술관 소장
제8회 대한민국 미술 전람회 출품작이다. 인체의 기본적인 양감을 살려 단순화한 대표적인 1950년대 후반 추상 조각이다.

어요. 마치 덩어리 같습니다.

1950년대 모더니즘 조각의 선구자로는 김종영을 꼽을 수 있어요. 도쿄미술학교 조소과를 졸업한 김종영은 대한민국 미술 전람회 초창기부터 심사 위원을 맡았습니다. 1953년부터는 런던 국제 조각전에 출품한 것을 비롯해 마닐라 국제전, 상파울루 비엔날레에서 수상해 우리나라 조각을 세계에 널리 알리는 데 이바지했어요. 김종영은 우리나라 추상 조각의 개척자일 뿐 아니라 고전과 접합 지점을 가지면서도 현대성을 지닌 인물이었습니다. 여인이나 모자(母子) 등을 소재로 제작한 작품들은 사실적인 인물상이면서 표현적인 형상성이 뛰어나지요. 〈전설〉은 추상 작품이지만, 계속 보면 나무와 가지, 잎 등의 모습이 보여요. 붓을 휘둘러 그린 것 같은 이 작품은 감상자가 추상에 머물지 않고 구체적인 형상에 대해 향수를 가지도록 유도하고 있지요.

〈전설〉, 김종영 | 1958년, 철, 65×70×77cm, 김종영미술관 소장
철재를 이용해 재료의 비정형성을 추구했다. 이 조각은 기념비적인 작품이다. 이 작품을 통해 작가는 구상에서 추상 작업으로 옮겨 갔다. 이후 작가는 한국 최초의 추상 조각가가 되었다.

차가운 형태에 뜨거운 의미를 담다

1960년대에 우리나라 미술계를 휩쓸었던 앵포르멜 경향이 조각 분야에도 나타났습니다. 앵포르멜이란 앞에서 설명했듯이 제2차 세계 대전 후 프랑스를 중심으로 일어난 서정적 추상 회화의 한 경향을 말해

요. 이 시기에 접어들면서 조각은 추상적인 순수 조형 작업으로 완전히 기울었습니다. 나무와 금속, 대리석을 재료로 한 단순하고 명쾌한 형태의 작품 조각으로 독자적인 내면을 형상화했지요.

앵포르멜 경향의 작가로는 최만린, 박종배, 박석원 등이 있어요. 이들은 앵포르멜의 영향을 받아 1960년대 우리나라 사회의 암울한 상황에 대한 예술가들의 내면을 표현했습니다. 격렬하고 거친 앵포르멜의 표현 기법이 가지는 호소력을 이용했던 것이지요. 초기에 금속 조각을 중심으로 나타났던 앵포르멜 경향은 이후에 나무 등 소재를 가리지 않고 확산되었어요.

이제 앵포르멜 작가인 최만린을 만나 보기로 해요. 최만린은 1957년 제6회 대한민국 미술 전람회에서 특선에 선정된 〈어머니와 아들〉을 시초로 〈이브〉, 〈천(天)〉, 〈지(地)〉, 〈일월(日月)〉, '태(胎)' 시리즈 등 많은 작품을 제작했습니다. '모체(母體)'를 모든 형태의 원천으로 보고 이를 탐구해 생의 원초적 상태와 상징을 구현하고자 했지요. 매우 어려운 이야기지만 거기에는 생의 정신적인 가치가 담겨 있는 동시에 생의 물리적인 상황이 전개되고 있어요. 최만린은 이러한 문제를 긴 세월을 두고 풀어야 할 과제라고 생

〈태, 작품 86-5-2〉, 최만린 | 1986년, 청동, 170×200×105cm, 국립현대미술관 소장
'태' 시리즈의 작품을 보면 시작과 끝이 서로 엇갈리기도 하고 맞물리기도 한다. 이때 무한한 운동감이 발생한다. 생장·성장·소멸의 순환 운동을 닮았다. 동양 철학 주제와 상통한다.

각했지요. 대표적으로 '태' 시리즈는 최만린이 계속해서 관심을 두는 세계를 분명히 보여 줍니다. 즉, 생명 현상으로서 인간이나 자연의 본질을 탐구한 것이지요. 최만린은 이를 추상적이면서 최대한 단순한 형태로 표현했답니다.

1960년대 후반부터 나타난 모더니즘 조각은 기하학적 입방체라는 형태적 특징이 두드러지게 됩니다. 하지만 우리나라에서는 서유럽처럼 몰개성적이고 차가우며 중성적이기보다는 직관적이고 자연 회귀적, 주관적, 전통 지향적인 성격을 띤 '한국적 미니멀리즘(minimalism, 되도록 소수의 단순한 요소로 최대의 효과를 내려는 사고방식)'으로 정착하게 되지요.

이처럼 1960년대 이후에는 젊은 조각가들이 국제적 경향인 추상주의와 현대적 형식의 구상을 추구하면서 우리나라 현대 조각계에 다양한 장르를 정립했어요.

단순한 요소로 최대의 효과를!

우리나라의 추상 조각은 김정숙과 김종영에 의해 발전했습니다. 김정숙은 대칭적이고 유기적인 형태를 통해 대상으로부터 유추된 추상 세계를 선보였어요. 반면, 김종영은 〈Work72-2〉, 〈Work78-20〉 등 기하학적이고 단순 명쾌한 형태의 작품을 제작했지요.

조각을 발표할 수 있는 주요 무대가 대한민국 미술 전람회로 한정되어 있었기 때문에 1960년대까지는 구상적인 인체 조각이 주종을 이루었어요. 하지만 1970년대에 들어서는 오브제(objet, 물체)와 그것이 만들어 놓은 형태와 구조를 탐구하는 작업을 지향했지요. 1970년

대에 우리나라 조각의 주류는 '미니멀리즘'이었으며, 이종각, 조성묵, 심문섭, 박석원 등이 주목을 받았습니다.

여러 조각가 가운데 박석원의 작품 세계에 관해 알아보기로 해요. 박석원은 '적(積)' 시리즈에서 소재를 가리지 않고 일정한 크기로 반듯하게 재단한 후 서서히 형태와 공간을 구조화시키면서 이전과 다른 형태와 공간을 지닌 구조물로 만들었습니다. 형태의 반복에 변화를 준 것이지요. 박석원의 작품은 전체적으로 상호 의존적인 관계를 맺으며 미니멀 조각의 특성을 보여 줍니다. 하지만 서유럽의 미니멀 조각에서 볼 수 있는 인공적이거나 산업적인 느낌이 아니라 재료의 질감을 그대로 살린 자연적인 느낌을 주지요. 이러한 작품 경향은 1980년대까지 영향을 끼쳤어요.

1970년대를 거치면서 추상 조각은 형식주의로 빠져들게 됩니다. 이에 따라 일부 작가는 새로운 표현 방법을 모색하지요. 1970년대의 구상 조각은 상투적이고 진부해 크게 주목을 받지 못했어요. 하지만 구상 인체 조각에 바탕을 두면서 자기 세계를 확립하기 위해 노력한 조각가들도 등장했지요. 특히 최종태는 구상 인체 조각 분야에서 독자적이고 높은 수준을 획득했어요. 시간이 된다면 서울 성북동에 있는 길상사에 찾아가 보세요. 최종태가 조각한 〈관세음보살상〉이 있답니다. 앞에서 살펴본 국보 제83호 〈금동 미륵보살 반가 사유상〉과 비슷하기도 하고 성모 마리아의 모습

〈얼굴〉, 최종태 | 1986년, 대리석, 110×120×130cm, 국립현대미술관 소장
작품의 가장 왼쪽을 보라. 눈, 코, 입의 표현이 극도로 절제되어 있다. 조각인데도 평면적이어서 회화적인 느낌을 내고 있다. 작가의 독자적인 추상 감각이 돋보인다.

도 띠고 있는 이 조각은 우리를 경건한 감정으로 이끕니다.

1980년대 시대 상황과 맞물리면서 구상 조각도 점점 중요한 위치를 차지하게 되었지요. 또한 사회 변화에 따라 미술계도 다양성을 강조하기 시작했어요. 조각 분야에서도 기존의 조각 개념으로는 해석하기 어려운 실험적인 시도들이 꾸준히 등장했지요. 이 시기에는 흙, 돌, 나무, 청동 등의 전통적인 재료뿐 아니라 철, 합성수지, 기성품 등을 활용한 조각이 많이 나타났어요. 내용과 형식 또한 다원화되었습니다.

누가 썩은 생선을 미술관에 끌어들였나?

1990년대에는 미술의 다원화가 확산되어 새로운 경향이 나타났어요. 바로 설치 미술입니다. 조각의 개념을 뛰어넘어 새로운 입체 작품을 실험하는 작가들도 많이 등장하게 되었지요. 대표적인 작가로는 임영선, 구본주, 성동훈 등이 있는데, 이들의 작품에는 설명하는 서술적인 양식이 강하게 나타나요. 이재효, 최태훈, 정현, 정광호 등은 물질을 어떻게 표현할 것인지를 고민한 작가들이고요. 고명균, 김주현, 김상균 등은 구조를 강조하는 작가들이고, 이용덕, 서도호, 김석, 이불 등은 개념을 강조한 작가들이라고 할 수 있지요.

이들 가운데 이름이 특이해서 눈에 띄는 작가가 있지요? 이불은 이름만큼이나 작품도 특이하고 파격적이에요. 퍼포먼스와 여성성을 소재로 한 작업으로 명성을 쌓았고, 설치 작품도 많이 제작했지요. 처음 미술계에 발을 들여놓았을 때부터 자신의 신체와 괴물 형태의 천 조형물로 파격적인 퍼포먼스를 시도해 눈길을 끌었답니다.

1997년 뉴욕 현대 미술관에서 이불의 개인전이 열렸어요. 이불은

〈화엄〉, 이불 | 1997년, 생선·
과망간산칼륨·마일라 봉투
작가는 자신의 작품을 "이해하기
보다 경험하기를" 바란다고 언급
했다. 작가는 주로 대규모 설치 작
업을 한다. 이를 통해 개인의 기억
과 경험이 결합된 거대 서사를 보
여 준다.

날생선으로 작품을 제작해 시간이 지남에 따라 풍기는 악취까지 전시
에 끌어들이려고 했습니다. 이 작품이 바로 〈화엄〉이지요. 이 작품은
악취가 너무 심해 결국 철거되었다고 해요.

〈화엄〉의 날생선은 원색 쪽두리처럼 현란하게 치장되어 있어요. 바
늘로 살을 꿰어 단 구슬들이 빛 아래 섬뜩하게 빛나고 있습니다. 아름
다운 장식 아래서 날생선은 점차 썩어가지요. 아름다움의 허구, 삶과
죽음의 아이러니를 보여 주는 작품이에요. 이불은 이듬해 사이보그
연작을 발표하고, 연이어 휴고 보스상을 수상하면서 세계 화단에 강
한 인상을 남겼습니다.

가벼운 재료로 상상력을 해방하다

21세기에 접어들자 '가벼운 조각'이라는 개념이 등장했어요. 가벼운 조각이란 말 그대로 가벼운 재료로 가벼운 조각을 만든다는 뜻입니다. 대표적인 작가로는 사진 조각으로 유명한 권오상과 전단지를 활용해 작품을 제작하는 유영운을 들 수 있어요. 이와 대조적으로 웅장하고 남성적인 패기가 넘치는 작품을 만드는 지용호도 현대 조각을 이끄는 대표적인 조각가라고 할 수 있지요.

'가벼운 조각'이란 말은 권오상 때문에 생긴 것이기도 해요. 권오상은 무거운 청동이나 돌, 나무 등의 전통 재료를 과감하게 포기하고, 스

〈더 플랫 12〉, 권오상 | 2004년, 라이트제트 프린터 · 디아섹, 180×230cm, 국립현대미술관 소장

패션 잡지에서 오려 낸 광고 이미지를 이용한 작품이다. 온갖 잡다한 물건들로 뒤섞인 '더 플랫' 시리즈는 현대인들의 욕망을 압축적으로 보여 준다.

〈원더우먼〉, 유영운 | 2009년, 잡지·전단지·텍스트·인쇄물·스티로폼, 105×75×197cm

잡지와 전단지 같은 인쇄물을 재료로 해 대중 매체 속 이미지들을 익살스럽게 재창조했다. 작가는 이렇듯 대중 매체 속 인물을 왜곡해, 미디어가 만들어 낸 인물이 허구적이라는 것을 폭로하고자 한다.

티로폼과 철사로 뼈대를 만든 후 그 위에 사진을 붙여 작품을 제작했습니다. 대표작으로 '데오도란트 타입(Deodorant Type)' 시리즈를 비롯해 '더 스컬프처(The Sculpture)', '더 플랫(The Flat)' 연작 등이 있어요. 사람들은 권오상의 작품을 보고 '사진 조각'이라는 이름을 붙이기도 했지요. 권오상은 자신의 친구나 작업실의 스태프를 모델로 삼기도 하고, 외국 배우나 맹수를 작품 소재로 다루기도 했어요. 인터넷에서 검색한 사진을 인화해 재료로 사용했지요. 권오상은 이러한 작품을 통해 현대인들은 인터넷을 통해 빠르고 쉽게 찾고자 하는 내용을 얻지만, 정작 찾은 결과는 겉모습에 지나지 않는다는 메시지를 전하고자 했어요. 그는 "현대 미술 작가란 손재주에 능한 사람이 아니라 다른 사람들을 대신해서 엉뚱한 생각과 상상을 하거나 빈둥거리는 여유를 관객에게 나누어 줄 수 있는 사람이다."라고 말했지요.

유영운은 '전단지 작가'로 유명해요. 작품의 주재료는 스티로폼과 인쇄 매체들이지요. 유영운은 주로 신문 사이에 끼워져서 배달되는 전단지와 잡지 등을 접고 잘라 거대한 형상을 만들고 있어요. 유영운은 매스 미디어를 표현하기 위해 세 가지 아이콘(icon)을 주로 사용했습니다. 첫 번째는 존재했거나 현존하는 인물들로서 박정희, 김정일, 버락 오바마, 엘비스 프레슬리, 마돈나, 마릴린 먼로 등 정치인 또는 슈퍼스타들이에요. 두 번째는 켄타우로스, 관우, 요정, 인어 등 구전으로 전해 내려오는 인물이나 신화 속의 캐릭터들로 고전 미디어 속의 아이콘들이지요. 세 번째는 슈퍼맨, 원더우먼, 심슨, 캣 우먼, 배트맨 등 영화나 만화 속의 가상 캐릭터들로 주로 미국을 상징하는 아이콘들이에요. 이러한 아이콘을 어린아이처럼 삼등신으로 변형하거나

〈Buffalo Head 7〉, 지용호 |
2010년, 82×136×124cm, 폐타
이어·합성수지
철로 만든 기본 골격에 폐타이어
을 근육의 위치에 따라 붙여 가며
만든 작품이다. 버팔로의 두상을
실감 나게 표현했다.

비례를 왜곡해 전혀 다른 캐릭터로 우스꽝스럽게 표현합니다. 원래 가지고 있는 이미지와 정체성을 낯설게 표현함으로써 새로운 이미지의 아이콘으로 재탄생시키는 것이지요.

지용호는 폐타이어로 작품 활동을 하는 작가입니다. 현대 사회의 산물인 폐타이어를 소재로 하면서 기법과 형식은 전통 소조 기법을 따르고 있어요. 그래서 지용호의 작품은 '전통 조각의 현대적 재현'이라는 의의를 지니고 있답니다. 지용호가 주로 표현하는 형상은 동물이에요. 용의 머리에 돼지 코, 닭의 꼬리를 지닌 목이 긴 늑대, 힘없이 처량한 사자처럼 비정상적인 형태나 서로 다른 종의 동물이 합쳐진 모습을 하고 있지요. 지용호는 현대 사회에 노출된 인간의 불안한 심리를 드러내고, 인간의 파괴적인 행위로 힘을 잃어 가는 자연의 생명체를 상징적으로 표현했어요.

길거리에 설치된 조각 작품의 정체는 무엇인가요?

현대에는 도시 곳곳에 설치된 조각품을 쉽게 만날 수 있어요. 이전에는 조각품을 미술관이나 화랑 등 전시장에서나 볼 수 있었는데, 오늘날에는 건물 입구나 거리, 공원 등에서 심심찮게 환경 조각들을 볼 수 있지요. 환경 조각의 정의는 명확하지 않지만, 보통 도시 환경과 어우러지게 조성된 조각(조형물)을 말합니다. 실내가 아닌 야외에 설치되었다는 점에서 야외 조각이라 불리기도 하지요. 공공 조각, 분수 조각, 설치 조각, 기념비, 조형문 등 종류도 다양합니다. 넓은 의미로는 옥외 공간에 설치된 모든 조각과 구조물을 포함하지요. 환경 조각은 모든 사람이 공유하는 공간에 설치합니다. 공공의 생활 환경을 구성하는 조형적인 환경 요소를 만들어 생활을 풍요롭게 하지요. 또한 도심지의 환경을 쾌적하게 만들고, 자연과 인간의 매개체 역할도 해요. 따라서 환경 조각은 작품을 둘러싸고 있는 환경과 깊이 관련되어 있습니다.

수원 나혜석 거리에 있는 나혜석 동상과 시비

3 한국 도자사

함께 알아볼까요

　　도자의 역사는 신석기 시대의 토기까지 거슬러 올라갈 수 있습니다. 토기는 농경 생활이 시작된 신석기 시대에 곡식을 보관할 용도로 처음 제작되었어요. 우리나라에서는 기원전 8000년경에 토기가 최초로 생산되었지요. 중국 등 동아시아 지역에서 만들어진 채색된 토기와는 달리 빗살무늬를 새겨 넣은 토기를 만들었답니다. 새김무늬 형식의 토기는 남부 시베리아에서 발생해 동쪽으로는 만주와 한반도로 연결되고, 서쪽으로는 스칸디나비아 반도와 북부 독일까지 분포되어 있어요. 토기는 시대의 흐름에 따라 채색한 토기로 발전하거나 문양이 다채로워졌지요.

　　도자기는 흙으로 빚은 그릇을 구워 내는 방법에 따라 토기, 도기, 자기로 나눌 수 있습니다. 고려 시대에는 천하제일의 비색 청자가 명성을 떨쳤지요. 고려청자는 국가 기관인 사옹원에서 제작했어요. 조선 시대에는 경기도 광주에 분원을 설치해 왕실에서 사용하는 도자기를 특별히 제작했습니다. 조선 후기에는 정부의 관리하에 도자기를 만든 관요(官窯)가 폐쇄되면서 민간에서 도자기를 만드는 민요(民窯)가 번창했지요. 그럼 긴 역사와 전통을 지닌 우리나라의 도자가 어떻게 변천되었는지 함께 살펴보기로 해요.

〈빗살무늬 토기〉, 신석기, 260쪽

〈토우 장식 장경호〉, 신라, 276쪽

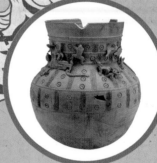

〈녹유골호〉, 통일 신라, 290쪽

〈청자 동화연화무늬 표주박 모양 주전자〉,
고려, 307쪽

〈백자 달 항아리〉, 조선, 316쪽

1 그릇에 담은 세계관 | 선사 시대 토기

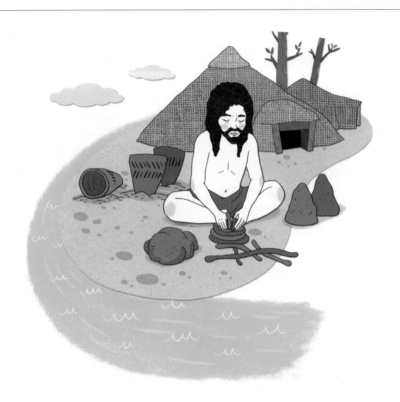

우 리나라의 토기는 신석기 시대부터 만들기 시작했습니다. 농경이 시작되면서 곡
식을 저장할 용도로 토기가 제작된 것이지요. 신석기 시대에는 주로 빗살무늬
토기가 만들어졌고, 청동기 시대로 넘어가면서 빗살무늬가 점차 사라졌어요. 대신 민무
늬 토기와 겉면을 문질러서 광택을 낸 토기가 유행했지요. 초기 철기 시대와 원삼국 시
대에는 검은색 유약을 입힌 토기나 찍어서 무늬를 낸 토기 등이 만들어졌어요. 이처럼
우리나라의 토기 문화는 역사가 깊고 우수하답니다. 이를 통해 우리 선조의 선천적인 미
의식과 창의성도 엿볼 수 있지요.

- 우리나라의 토기는 신석기 시대부터 만들어졌다.
- 빗살무늬 토기에 새겨진 기하학적 무늬들은 신석기인들의 자연관을 담고 있다.
- 청동기인들은 무늬 대신 색을 입히거나 광택을 낸 토기를 장식했다.
- 철기 시대에는 손으로 빚는 방식 대신에 회전판과 가마를 이용해 토기를 만드는 방식이 등장했다.

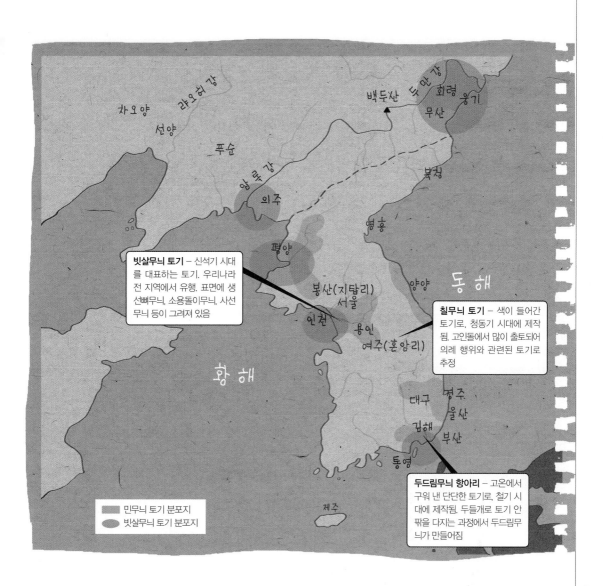

빗살무늬 토기 – 신석기 시대를 대표하는 토기. 우리나라 전 지역에서 유행. 표면에 생선뼈무늬, 소용돌이무늬, 사선무늬 등이 그려져 있음

칠무늬 토기 – 색이 들어간 토기로, 청동기 시대에 제작됨. 고인돌에서 많이 출토되어 의례 행위와 관련된 토기로 추정

두드림무늬 항아리 – 고온에서 구워 낸 단단한 토기로, 철기 시대에 제작됨. 두들개로 토기 안팎을 다지는 과정에서 두드림무늬가 만들어짐

■ 민무늬 토기 분포지
● 빗살무늬 토기 분포지

몬드리안도 감탄할 빗살무늬 토기

신석기 시대 사람들은 점토가 불에 닿으면 단단해진다는 사실을 우연히 알게 되었어요. 그때부터 흙으로 빚은 그릇을 불에 구워 토기를 만들기 시작했지요. 토기가 없었을 때는 무엇을 사용했을까요? 토기가 등장하기 전에는 동물의 가죽이나 식물의 줄기를 이용해 음식을 저장하고 운반했답니다. 그러다가 토기를 만들면서 음식을 저장하거나 불로 음식을 조리하는 것이 가능해졌어요. 식생활에 큰 변화가 일어난 것이지요.

선사 시대에는 주로 원시 민무늬 토기, 덧무늬 토기, 빗살무늬 토기 등이 만들어졌습니다. 이 가운데 가장 이른 시기에 만들어진 토기는 제주 고산리에서 발견된 토기예요. 고산리식 토기는 기원전 1만 년 이전에 만들어진 것으로 추정되며, 점토 속에 식물 줄기를 섞어 만들었지요.

고산리식 토기의 종류로는 도장 같은 도구로 눌러 찍어 장식한 압인문 토기와 흙으로 띠를 만들어 볼록하게 장식한 덧무늬 토기, 무늬가 없는 원시 민무늬 토기 등이 있습니다. 이 토기들은 일본 쓰시마 섬(대마도)와 규슈 등지에서도 발견되고 있어 우리나라에서 전래한 것으로 추측하고 있어요. 제작 기법이나 특징이 비슷한 토기들도 시베리아와 중

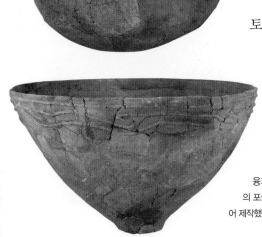

〈압인문 토기〉 | 신석기, 제주 고산리 출토, 국립제주박물관 소장
압인문이란 끝이 뾰족한 나뭇가지 등을 이용해 눌러 찍은 무늬를 말한다. 고산리에서 출토된 이 토기는 목 부분에 갈 지(之) 모양이 규칙적으로 짧고 굵게 새겨져 있는 것이 특징이다.

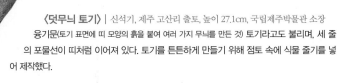

〈덧무늬 토기〉 | 신석기, 제주 고산리 출토, 높이 27.1cm, 국립제주박물관 소장
융기문(토기 표면에 띠 모양의 흙을 붙여 여러 가지 무늬를 만든 것) 토기라고도 불리며, 세 줄의 포물선이 띠처럼 이어져 있다. 토기를 튼튼하게 만들기 위해 점토 속에 식물 줄기를 넣어 제작했다.

토기에 신석기인들의 세계관을 새기다

신석기 시대에는 무늬가 새겨진 토기들이 많이 만들어졌다. 그 가운데 빗살무늬 토기는 음식을 저장하는 데 사용한 단순한 토기지만 겉면에 다양한 무늬가 새겨져 있다. 주로 점과 선으로 이어진 기하학적 무늬로 자연과 더불어 살아가는 신석기인들의 세계관을 표현한 것이다.

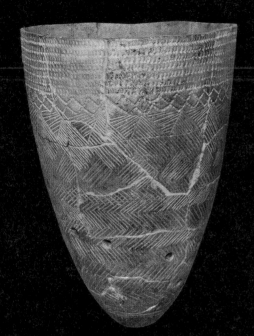

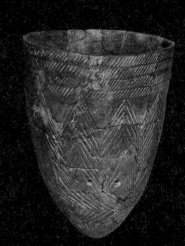

〈빗살무늬 토기〉 | 신석기, 서울 강동구 암사동 출토, 높이 38.1cm(왼쪽), 국립중앙박물관 소장

토기를 아가리, 몸통, 바닥으로 3등분하고 각각 다른 무늬를 새겨 넣었다. 아래쪽에 뚫린 두 개의 구멍은 토기가 깨졌을 때 수리해 사용한 흔적으로 보인다. 땅에 구멍을 파고 꽂아서 사용하기 위해 토기의 밑부분을 뾰족하게 만든 것으로 추정된다.

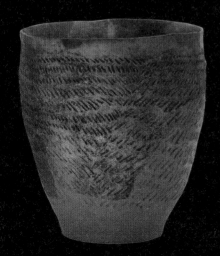

〈빗살무늬 토기〉 | 신석기, 함북 경성군 원수대패총 출토, 높이 27.7cm, 국립중앙박물관 소장

출토 당시 바닥이 떨어져 나간 상태였지만 두만강 지역의 빗살무늬 토기 바닥이 납작했기 때문에 납작한 바닥으로 복원되었다. 빗금무늬와 생선 뼈무늬가 새겨져 있는데 방향이 규칙적이지 않아 난잡해 보인다.

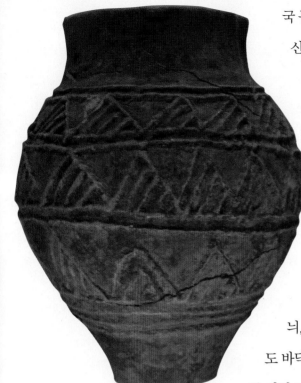

국 동북부 지역까지 광범위하게 분포되어 있지요. 신석기 시대를 대표하는 토기는 단연 빗살무늬 토기입니다. 여러분에게도 익숙한 토기지요?

빗살무늬 토기는 기원전 4000년경부터 기원전 1000년경까지 우리나라 전 지역에서 유행했어요. 주로 집터 같은 생활 유적에서 발견되었지요. 빗살무늬 토기를 자세히 살펴보면 표면에 재미있는 무늬가 많습니다. 생선뼈무늬를 비롯해 네모꼴이나 마름모꼴을 여러 개 겹쳐 만든 돌림무늬, 소용돌이무늬, 사선무늬 등 다양하지요. 형태도 바닥 면이 포탄 모양, 둥근 모양, 편평한 화분 모양 등 여러 종류가 있어요.

〈덧무늬 토기〉는 우리나라에서 가장 오래된 신석기 유적 가운데 하나인 강원도 양양군 오산리 유적에서 출토되었습니다. 이 토기는 그릇 표면에 띠 모양의 흙을 덧붙여 무늬를 장식했어요. 다른 덧무늬 토기와는 다르게 항아리 모양이라는 점이 특이하지요. 바닥에는 제작 당시에 찍힌 나뭇잎 흔적이 남아 있답니다.

다양한 토기 무늬를 보면 신석기 시대 사람들의 추상적인 미감을 알 수 있어요. 추상 미술이라고 하면 흔히 서양의 몬드리안이나 칸딘스키, 잭슨 폴록 등을 떠올리는데, 우리 민족은 선사 시대부터 추상적인 미감을 마음껏 뽐냈답니다.

〈덧무늬 토기〉 | 신석기, 강원 양양군 오산리 출토, 높이 26.1cm, 서울대학교박물관 소장
오산리에서는 여러 가지 모양의 덧무늬 토기가 발견되었는데, 그 중 하나이다. 동해안에서 보통 발견되는 바리 모양이 아니라 항아리 모양이라는 점이 특징이다.

청동기 시대, 토기에 색을 입히다

우리나라의 청동기 시대는 기원전 2000년경에서 기원전 1500년경에 시작되었어요. 청동기 시대에는 말 그대로 무늬가 없는 민무늬 토기가 주로 만들어졌습니다. 시간이 지나면서 간단하게 색상이 있는 무늬를 넣거나 곱게 광택을 낸 토기도 등장하지요.

그러면 먼저 청동기 시대에 가장 많이 나타난 민무늬 토기에 관해 알아볼까요? 민무늬 토기는 주로 바깥에 만들어 놓은 노천 가마에서 구웠습니다. 노천 가마는 온도가 낮은 데다가 산소가 많이 들어가 적갈색을 띤 토기가 주로 나왔어요. 민무늬 토기는 대부분 바닥이 납작하고 그릇에 목이 달린 경우가 많답니다.

민무늬 토기는 지역과 시기에 따라 미송리식 토기, 송국리식 토기, 가락동식 토기 등으로 나눌 수 있어요. 평북 의주군 미송리 동굴 유적에서 출토된 〈미송리식 토기〉는 몸체가 달걀 모양입니다. 손잡이는 한

〈미송리식 토기〉(왼쪽) | 고조선, 평북 의주군 미송리 출토, 국립중앙박물관 소장
몸통은 달걀의 위아래를 수평으로 잘라 낸 모습을 하고 있고, 아가리는 벌어져 있다. 몸통에 손잡이가 달려 있는 것이 특징이다. 비파형동검과 함께 고조선의 영역을 알려 주는 고조선의 대표적인 유물이다.

〈송국리식 토기〉(오른쪽) | 청동기, 충남 부여군 송국리 출토, 높이 46.8cm, 국립부여박물관 소장
밖으로 살짝 벌어진 아가리에 배가 부른 듯한 몸통을 가졌다. 몸통에 비해 바닥이 매우 좁은 것이 특징이다.

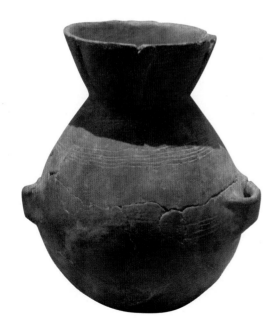

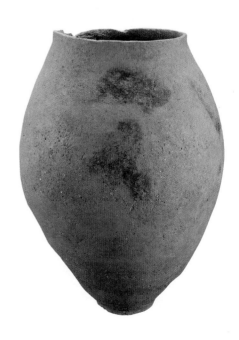

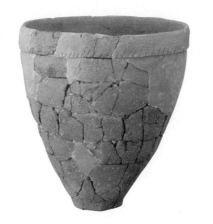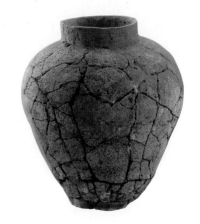

〈가락동식 토기〉 | 청동기, 서울 송파구 가락동 출토, 고려대학교박물관 소장
토기 입술 부분의 점토를 뒤집어 겹으로 만든 겹아가리 토기다. 윗부분에만 짧은 빗금을 그려 넣은 것이 특징이다. 왼쪽은 바리형이고 오른쪽은 항아리형이다.

쌍 또는 두 쌍이 달려 있으며, 윗부분에는 가로줄무늬가 여러 줄 있지요. 충남 부여군 송국리에서 출토된 〈송국리식 토기〉는 어떨까요? 이 토기의 몸체는 미송리식 토기보다 더 풍만한 달걀형입니다. 밑이 좁지만 바닥은 편평하네요. 아가리가 밖으로 약간 꺾여 있는 것이 특징이지요. 마지막으로 〈가락동식 토기〉를 볼까요? 이 토기는 서울 송파구 가락동 유적의 대표적인 유물입니다. 겹으로 되어 있는 그릇 아가리 가장자리에 짧은 빗살무늬를 새긴 것이 가장 큰 특징이에요. 형태는 편평한 바닥의 깊은 바리 모양, 항아리 모양, 사발 모양 등이 있는데, 이 가운데 바리 모양 토기가 가장 많이 출토되었지요.

청동기 시대에는 색이 있는 무늬나 고운 색이 들어간 토기도 제작되었습니다. 색 무늬를 넣은 토기를 칠무늬 토기라고도 불러요. 칠무늬 토기는 붉은색이나 검은색이 가장 많고, 주로 겉을 문질러 광택을 냈기 때문에 붉은 간 토기, 검은 간 토기, 갈색 간 토기라는 이름이 붙었지요. 이 가운데 붉은 간 토기는 아주 고운 흙으로 모양을 만든 후 표면에 산화철을 문질러 붉은색의 광택을 낸 토기에요. 고인돌 같은 무덤에서 많이 출토되어 의례 행위와 관련된 토기로 짐작하고 있지요.

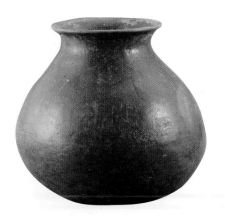
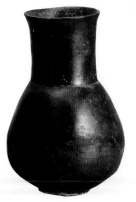
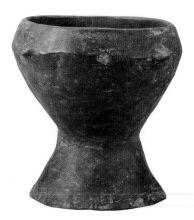

철기 시대, 고온에서 단단하게 구워 내다

철기 시대는 기원전 300년경부터 서기 기원이 시작될 때까지를 말하며, 이 시기를 흔히 초기 철기 시대로 봅니다. 넓게는 기원후부터 300년까지인 원(原)삼국 시대를 포함해 철기 시대로 보기도 하지요. 원삼국 시대라는 말이 낯설다고요? 이 시대는 본격적으로 고구려, 백제, 신라의 삼국 시대가 시작되기 이전 삼국의 원형이 형성되었던 시기를 말합니다. 선사 시대에서 역사 시대로 전환되는 과도기로서 고고학이나 역사학에서는 대단히 중요한 시기로 여기고 있지요.

초기 철기 시대에는 철로 도구를 만드는 기술과 불을 사용하는 능력이 향상되면서 도기 제작 기술도 발전했어요. 예전에는 600~900℃ 정도에서 구워 조금 무른 연질 토기를 만들었는데, 철기 시대에는 900℃ 정도의 고온에서 구워 좀 더 단단한 와질 토기를 생산하게 되었지요.

철기 시대에 더 단단한 토기가 만들어지면서 무늬에도 변화가 생겼습니다. 두들개를 두드려서 찍은 두드림무늬가 등장하고, 아가리 쪽

〈붉은 간 토기〉(왼쪽) | 청동기, 경남 산청군 출토, 높이 12.8cm, 국립중앙박물관 소장
토기의 겉면에 산화철을 바른 후 잘 문질러 구웠기 때문에 붉은색이 감돌며 광택이 난다. 붉은 간 토기는 무덤에서 껴묻거리로 발견되는 경우가 많아 의례용 토기로 사용되었음을 알 수 있다.

〈검은 간 토기〉(가운데) | 초기 철기, 대전 서구 괴정동 출토, 높이 22.7cm, 국립중앙박물관 소장
검은 간 토기는 대부분 긴 목을 가진 형태로 나타난다. 흑연 등의 광물질을 바른 후 잘 문지르고 구웠기 때문에 검은 광택이 감돈다.

〈갈색 간 토기〉(오른쪽) | 청동기, 함북 종성군 지경동 출토, 높이 14.2cm, 국립중앙박물관 소장
갈색 간 토기는 붉은 간 토기가 사라지면서 나타났다. 이 토기는 아가리 가까이에 네 개의 손잡이가 달려 있는 것이 특징이다. 고운 흙으로 만든 후 표면을 잘 문질러 구웠기 때문에 갈색 광택이 난다.

〈원형 점토대 토기〉(왼쪽) | 초기 철기, 경주 현곡면 금장리 출토, 높이 14.5cm, 서울대학교박물관 소장
깊은 바리형 토기로 아가리 부분에 점토를 둥글게 말아 덧붙인 것이 특징이다. 점토대 토기는 남한 지역에서만 나타난다.

〈흑색 긴 목 항아리〉(오른쪽) | 초기 철기, 경주 현곡면 금장리 출토, 높이 13.3cm, 서울대학교박물관 소장
흑색 긴목 항아리는 원형 점토대 토기와 함께 출토된 토기이다. 한국식 동검 문화와 함께 일본 규슈 지역으로 건너가 사용되었다.

에 점토 띠를 붙여 만든 점토대 토기도 많아지지요.

초기 철기 시대에는 손으로 주무르고 빚어서 만들었던 토기 제작 방식과는 다른 새로운 제작 기술이 중국을 통해 우리나라로 들어왔습니다. 회전판과 두드림 기법을 사용하고, 가마를 이용해 토기를 굽는 방식이 처음으로 등장한 거예요. 두드림무늬는 보통 사선이나 격자무늬가 많습니다. 두들개로 토기 안팎을 다지면서 생긴 문양이라고 생각하면 돼요. 토기가 단단하니까 이렇게 두드리는 것이 가능하겠지요? 대표적인 두드림무늬 토기로는 경남 김해시 예안리 고분군에서 출토된 항아리들이 있어요.

점토대 토기는 청동기 시대에 만들어져 초기 철기 시대에 점차 확산되었습니다. 〈원형 점토대 토기〉는 깊은 바리형 토기의 아가리 쪽에 둥글게 말린 점토 띠를 덧붙여 만들었어요. 점토대 토기와 함께 출토된 〈흑색 긴 목 항아리〉는 토기 표면에 불완전 연소된 탄소가 스며들어 검은색을 띱니다. 점토대 토기와 흑색 긴 목 항아리와 같은 형식의 토기는 일본 각지에서도 출토되고 있지요.

빗살무늬 토기는 왜 밑이 뾰족한가요?

빗살무늬 토기는 신석기 시대에 곡식을 저장했던 대표적인 토기입니다. 신석기 시대 사람들은 강가에 집을 짓고 살았어요. 강가 모래 위에 토기를 세우기 위해 밑을 뾰족하게 만들어 땅에 꽂아 사용했지요. 편리함을 고려해 토기를 제작했다고 생각하면 돼요. 빗살무늬 토기에는 여러 가지 기하학적인 무늬가 새겨져 있습니다. 신석기 시대 사람들도 무늬가 없는 것보다는 무늬를 넣는 것이 아름답다고 생각했나 봐요. 하지만 손 기술이 그다지 뛰어나지 못했기 때문에 복잡한 무늬를 새기지는 못하고 간단하게 빗살처럼 그어서 무늬를 넣은 것으로 보입니다. 빗살무늬 토기를 보면 아가리 쪽에는 짧은 실선, 가운데에는 생선뼈무늬, 아랫부분에는 바퀴살 모양으로 내뻗친 무늬가 새겨져 있어요. 토기 제작 기술이 점차 발달하면서 무늬나 그림도 화려해졌습니다. 빗살무늬 토기의 문양도 손톱무늬, 짧은 실선, 점을 찍은 무늬, 생선뼈무늬 등 다양해졌지요. 하지만 시간이 지날수록 여러 무늬가 하나로 합쳐지거나 무늬 자체가 아예 사라지게 돼요.

신석기 시대를 대표하는
빗살무늬 토기

2 특이한 모습을 한 토기들 |
삼국 시대 토기

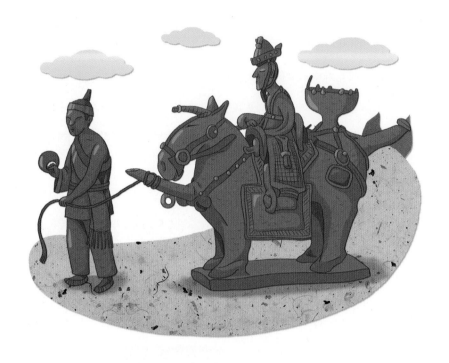

삼국 시대는 토기 문화의 전성기였습니다. 4세기 이후에는 굴가마를 이용해 1,000℃ 이상의 높은 온도에서 토기를 구워 낼 수 있었어요. 높은 온도에서 구워 흡수성이 좋고 단단한 토기가 주로 신라와 가야에서 제작되었지요. 삼국 시대에는 생활 용기를 비롯해 부장품 용기, 건축재에 이르기까지 다양한 토기를 만들어 사용했어요. 특히 생활 용기는 사용하기에 편리하도록 안정성과 실용성을 중시했지요. 토기들은 간단하지만 추상적인 무늬들로 장식해 멋스러움을 더했어요. 지금부터 토기를 통해 예술성과 기능성을 극대화한 우리 선조들의 독창적인 조형 미감을 함께 살펴볼까요?

- 고구려 토기의 수량은 삼국 가운데 제일 적으나, 고구려인들의 정교한 토기 제작 기술을 보여 준다.
- 백제인들은 무덤까지 토기로 만들었다.
- 독특하고 다채로운 모양의 토기를 가장 많이 만든 나라는 신라다.
- 가야의 토기는 신라의 토기와 비슷하지만 보다 부드럽고 세련된 조형미가 있다.

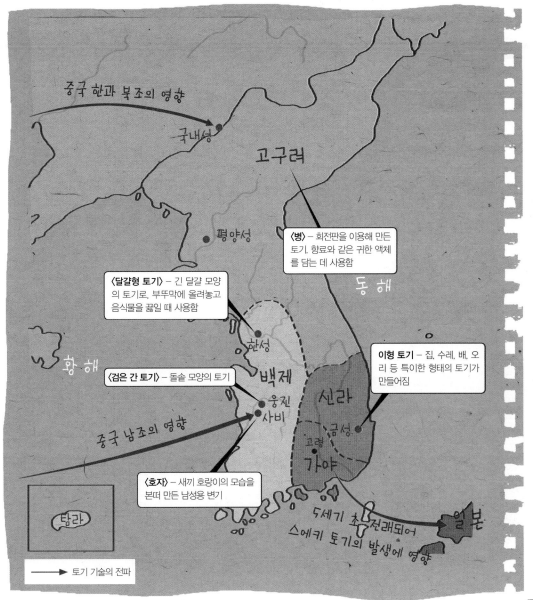

중국 한과 북조의 영향

국내성

고구려

평양성

동해

〈병〉 – 회전판을 이용해 만든 토기. 향료와 같은 귀한 액체를 담는 데 사용함

〈달걀형 토기〉 – 긴 달걀 모양의 토기로, 부뚜막에 올려놓고 음식물을 끓일 때 사용함

황해

이형 토기 – 집, 수레, 배, 오리 등 특이한 형태의 토기가 만들어짐

한성

백제

신라

〈검은 간 토기〉 – 돌솥 모양의 토기

웅진
사비

금성

중국 남조의 영향

고령

가야

〈호자〉 – 새끼 호랑이의 모습을 본떠 만든 남성용 변기

탐라

일본

5세기 초 전래되어 스에키 토기의 발생에 영향

──▶ 토기 기술의 전파

고구려 토기, 최고의 제작 기술을 자랑하다

고구려, 백제, 신라의 지리적 위치를 떠올려 보세요. 삼국 가운데 중국과 가장 가까운 나라는 고구려였습니다. 고구려는 중국 한과 북조의 영향을 받아 유약을 얇게 입혀 황갈색을 띠는 유약 도기를 만들어 사용했어요. 특히 물레와 회전판을 사용하는 기술, 바탕흙(도자기의 밑감이 되는 흙)을 곱게 만드는 기술, 표면을 반질반질하게 만드는 기술 등은 삼국 가운데 으뜸이었답니다. 하지만 백제나 신라와 비교하면 발굴된 고구려 토기의 수량은 적은 편이었어요.

고구려의 토기가 적은 이유를 크게 두 가지로 생각해 볼 수 있습니다. 하나는 오랫동안 낙랑이나 요동 등 외부 세력과 접촉하면서 토기보다 목기류를 더 많이 사용하게 되었다는 점이에요. 다른 하나는 백제나 신라와는 달리 토기를 무덤의 부장품으로 사용하지 않았을 가능성이 있다는 점이지요.

자, 이제 희귀한 고구려 토기들의 모습을 살펴볼까요? 우선 고구려 토기 대부분은 고온에서 구워 낸 경질 토기입니다. 몸체는 달걀형에 아가리 부분이 넓으며 실용적인 항아리가 많아요. 장식 무늬로는 간단한 돌림선무늬나 물결무늬가 있지요.

고구려 토기 가운데 귀잔은 생활 유적에서 출토되었는데, 아가리 양쪽으로 손잡이가 달린 형태의 그릇이에요. 이 토기는 백제에도 영향을 미치지요. 〈네 귀 달린 나팔 입 항아리〉에는 나팔의 입처럼 벌어진 긴 목과 네 개의 띠고리 손잡이가 달려 있어요. 생활 유적에서도 출토되고 있지만 주로 무덤

유약(釉藥)
도자기를 구울 때 표면에 덧씌우는 약. 도자기에 액체나 기체가 스며들지 못하게 하고 겉면에 광택이 나게 한다.

〈네 귀 달린 나팔 입 항아리〉
| 고구려, 서울 송파구 몽촌토성 출토, 높이 59cm, 서울대학교박물관 소장
나팔 입처럼 벌어져 있는 아가리와 긴 목, 네 개의 손잡이가 특징이다. 주로 고분에서 출토된다는 점을 미루어 보아 부장품이나 의례용 토기였을 것으로 추정한다.

에서 출토되어 부장용이나 의례용으로 만들었다고 볼 수 있지요.

〈똬리 병〉은 속이 빈 똬리 모양의 몸체 한쪽에 입이 달린 병입니다. 특이한 모양 때문에 여러 토기 가운데 금방 눈에 들어오지요? 표면은 매끄러우며 몸체에는 가로로 여러 줄의 가는 선이 있어요. 서울대학교 박물관에서 소장하고 있는 〈병〉은 향료와 같은 귀한 액체를 담는 데 사용했습니다. 돌림판을 이용해 만들었으며, 표면에는 날카로운 도구나 나무 등을 이용해 가로로 문지른 흔적이 남아 있지요.

백제 토기, 아름다움에 실용성을 더하다

백제 토기는 고구려 토기와 신라 토기의 영향을 고르게 반영하면서 발전했습니다. 백제 토기 역시 그리 많이 남아 있지는 않아요. 한성(서울)에서 웅진(공주), 웅진에서 사비(부여)로 두 차례 도읍을 옮기면서 토기의 형태와 문양에 조금씩 차이가 생겼지요.

먼저 백제 초기의 한성 시대에는 어떤 토기가 만들어졌을까요? 이 시대에는 검은 간 토기와 달걀형 토기가 실생활에 사용된 것으로 보입니다. 검은 간 토기는 주로 지배 계층이 사용한 것으로 추측하고 있

〈똬리 병〉(왼쪽) | 고구려 5~6세기, 입지름 5.5cm · 바닥지름 22cm, 국립중앙박물관 소장
똬리 모양의 몸체는 속이 비어 있으며, 목 부분은 따로 제작해 붙인 것이다. 액체 운반 용기나 요강으로 추정한다. 서울 구의동 고구려 유적에서도 이와 비슷한 형태가 출토되고 있다.

〈병〉(오른쪽) | 고구려, 서울 광진구 구의동보루 출토, 높이 11.9cm, 서울대학교박물관 소장
귀한 액체를 담는 데 사용했으며 의례용으로도 사용한 것으로 보인다. 엄선된 점토를 이용해 몸체를 제작했고, 토기의 어깨 부분에는 문양을 새겼다.

어요. 서울 송파구 석촌동에서 발견된 컵 모양의 〈검은 간 토기〉가 대표적인 유물이지요.

백제 토기 가운데 독특한 것을 꼽으라면 〈옹관묘〉를 들 수 있습니다. 옹관묘는 토기로 만든 무덤이에요. 청동기 시대부터 조선 시대에 이르기까지 만들어졌는데, 전남 영암군 내동리에서 출토된 옹관묘가 지금까지 발견된 것 중 가장 크답니다. 이 옹관묘는 초기 백제나 마한의 역사를 밝히는 데 중요한 자료이기도 하지요.

웅진 시대에 만들어진 토기들은 어떨까요? 충남 천안시 용원리에서 출토된 〈검은 간 토기〉는 뚜껑과 낮은 단지로 구성되어 있어요. 뚜껑의 중앙에는 꼭지가 달려 있고, 꼭지를 중심으로 기하학무늬가 대칭으로 새겨져 있지요. 그릇의 모양을 보니 맛있는 영양밥이 담겨 있는 돌솥이 떠오르지 않나요?

사비로 도읍을 옮긴 이후에는 세 발 접시, 굽다리 접시, 그릇 받침 등 다양한 형태의 토기가 만들어졌어요. 벼루나 등잔, 변기 같은 특수한 용도의 토기도 만들어졌지요. 〈네 귀 단지〉는 이름 그대로 구멍이 뚫린 네 귀가 달린 항아리입니다. 배가 부르고 목이 짧으며 크기가 작지요. 전남 영암군 내동리에서 옹관묘군을 발굴했을 때 그 주변에서 출토된 토기 가운데 하나랍니다.

서울 송파구 오륜동 몽촌토성에서 출토된 〈원통형 그릇 받침〉을 볼

〈옹관묘〉 | 백제, 전남 영암군 내동리 출토, 경희대학교 중앙박물관 소장
지금까지 발견된 것 중에 가장 큰 옹관묘이다. 물레를 사용하지 않고 사람이 직접 돌면서 큰 독을 만든 다음 관으로 사용했다. 옹관 외부에는 굵은 격자무늬가 장식되어 있다.

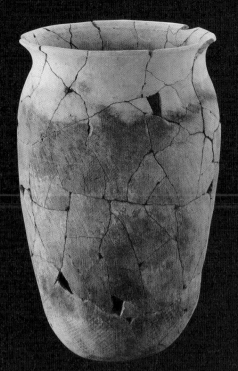

〈검은 간 토기〉| 백제, 서울 석촌동 출토, 높이 11.2cm, 국립중앙박물관 소장
컵 모양의 검은 간 토기로 바닥에 작은 굽이 있다. 중앙 지배 계급이 지방 기득권 세력을 회유하고 통제하기 위해 내린 하사품으로 추정된다.

〈검은 간 토기〉| 백제, 천안 용원리 출토, 국립중앙박물관 소장
작은 항아리 형태로 뚜껑이 있는 것이 특징이다. 조금 파손되었지만 표면을 매끈하게 갈아 낸 흔적과 광택을 볼 수 있다.

〈달걀형 토기〉| 백제, 서울 송파구 풍납토성 출토, 높이 43.5cm, 한성백제박물관 소장
긴 달걀 모양의 토기로, 몸통이 길고 아래 부분이 뾰족해서 포탄형 토기라고도 한다. 부뚜막에 올려 놓고 음식물을 끓일 때 사용한 취사용 토기였다. 토기 표면에 가로선과 격자무늬 등이 새겨져 있다.

〈네 귀 단지〉| 백제, 전남 영암 내동리 출토, 경희대학교 중앙박물관 소장
옹관묘 주변에서 출토된 토기로, 네 방향에 귀가 달려 있는데 구멍이 뚫려 있는 것이 특징이다. 토기의 아래쪽에는 짚으로 짠 삿자리무늬가 불규칙적으로 찍혀 있다.

〈원통형 그릇 받침〉| 백제, 서울 송파구 몽촌토성 출토, 높이 54cm(오른쪽), 서울대학교박물관 소장
한성 시대 도성에서 주로 발견되는 토기이다. 맨 윗부분에 단지나 항아리같이 밑이 둥근 그릇을 올려놓을 수 있도록 만들었다. 제사 등의 의례에 주로 사용했을 것으로 추정된다.

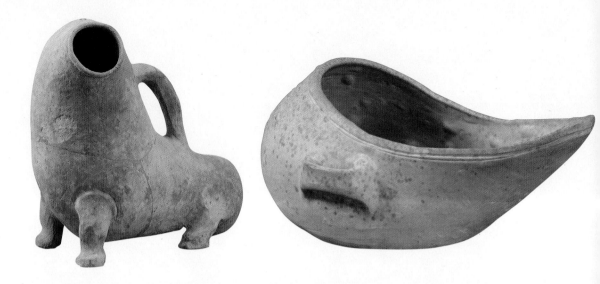

〈호자〉(왼쪽) | 백제, 충남 부여
군 군수리 출토, 높이 25.7cm · 길
이 26cm, 국립부여박물관 소장
발톱을 오므리고 있는 새끼 호랑
이의 모습을 나타낸 것으로, 몸체
에 비해 입이 크고 넓적하다. 이는
남성용 변기로 사용하기 위한 것
이다.

〈변기〉(오른쪽) | 백제, 충남 부
여군 군수리 출토, 국립부여박물
관 소장
바깥쪽과 안쪽에 기포가 부푼 흔
적이 보이며 양쪽에 띠처럼 생긴
손잡이가 한 개씩 붙어 있다. 형태
를 보아 여성용으로 추정된다.

까요? 몸체는 원통 모양이고, 아가리는 나팔 모양으로 벌어져 있어 여
기에 항아리 등의 그릇을 올려놓을 수 있도록 했어요. 몸체는 네 부분
으로 나누어져 있고, 띠와 띠 사이에는 구멍이 여섯 줄 뚫려 있지요.
이 토기는 의례에 사용했을 것으로 추정하고 있답니다.

백제 시대에는 재미있는 토기도 만들어졌어요. 바로 호랑이 모양의
남성용 소변기인 〈호자〉랍니다. 중국 남조 문물의 영향을 받은 토기지
요. 중국 역사서에 따르면 옛날에 기린왕이라는 산신이 호랑이의 입
안에 소변을 보았다는 이야기가 있는데, 호자를 이와 관련지어 보기
도 해요.

부여 군수리 유적에서 발견된 호자의 재질은 일반적인 백제 토기의
재질과 동일합니다. 이는 중국에서 들여온 수입품이 국산화되고 있었
음을 보여주지요. 이 호자는 새끼 호랑이가 앞다리를 세우고 입을 크
게 벌린 채 얼굴을 왼쪽으로 돌린 모양을 하고 있어요. 이동하면서 사
용할 수 있도록 등 부분에 손잡이가 달려 있지요. 이동식 소변기였으
니 당시 귀족층이 주로 사용했겠지요?

신라 토기, 가지각색의 형상을 선보이다

신라 토기는 모양이 독특하고 장식물도 많아서 하나하나 살펴보는 재미가 커요. 신라는 농업 기술과 철기 문화가 발달하면서 도기 제작 기술도 상당히 발전하게 됩니다. 물레를 이용해서 형태를 만들고 굴가마에서 고온으로 단단하게 구웠지요.

신라 토기를 보면 정말 토기인가 싶을 정도로 재미있는 모양이 많습니다. 굽(그릇 따위의 밑바닥에 붙은 나지막한 받침)이 달린 토기도 있고, 다양한 토우가 붙어 있는 토기도 있어요. 토기 자체가 말 모양, 오리 모양, 상서로운 동물 모양 등을 하고 있는 경우도 있지요.

신라 전기(350~450년)에는 주로 뚜껑이 있고 목이 긴 항아리들이 만들어졌습니다. 볼록 튀어나오게 붙인 띠 모양이나 평행선을 여러 겹 붙인 무늬가 유행했고요. 평행선을 여러 겹 붙인 토기로는 경북 경주시 황성동 유적에서 발굴된 항아리가 있어요.

신라 중기(450~550년)의 토기는 형태와 무늬에서 변화를 보였어요. 색은 거의 회백색에 가까워지고 두께도 얇아지지요. 굽다리 접시는 높은 다리가 짧아지고, 밑이 벌어진 원뿔형이 됩니다. 금령총을 비롯해 금관총, 천마총 등에서 출토된 굽다리 접시가 이 시기에 속하는 토기들이에요.

이 시기에는 특이한 형태의 토기도 많이 만들어졌습니다. 이러한 토기를 이형 토기(異形土器)라고 해요. 이형 토기는 일종의 의례용 용기로서 무덤에 넣는 부장품으로 만들어졌습니다. 집 모양, 수레 모양, 배 모양, 오리 모양, 말 모양, 수레바퀴 모양, 기마 인물상 등 여러 종류가 있지요.

흙으로 만든 인형

신라에서는 다른 곳에서 볼 수 없는 특이한 형태의 토기들이 많이 만들어졌다. 그중 토우는 사람과 동물의 모습을 본떠 만든 흙 인형으로, 개별적으로 만들어지기도 하고 다른 토기에 붙어 장식 역할을 하기도 했다. 토우 중 장식용이나 부장품으로 사용되는 것은 다산과 풍요를 기원하고 악한 기운을 물리치기 위해 만들어졌다.

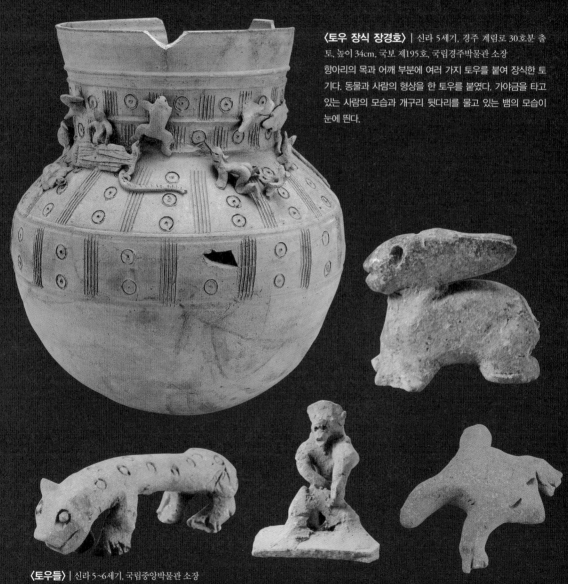

〈토우 장식 장경호〉 | 신라 5세기, 경주 계림로 30호분 출토, 높이 34cm, 국보 제195호, 국립경주박물관 소장
항아리의 목과 어깨 부분에 여러 가지 토우를 붙여 장식한 토기다. 동물과 사람의 형상을 한 토우를 붙였다. 가야금을 타고 있는 사람의 모습과 개구리 뒷다리를 물고 있는 뱀의 모습이 눈에 띈다.

〈토우들〉 | 신라 5~6세기, 국립중앙박물관 소장
동물과 사람의 모습을 본떠 만든 토우들이다. 왼쪽 페이지 하단에 있는 토우는 호랑이(왼쪽), 바위 위에 앉아 있는 원숭이(가운데), 개구리(오른쪽), 토끼(위)다. 오른쪽 페이지 하단에 있는 토우는 피리 부는 사람(왼쪽), 출산 중인 여성(가운데), 현악기를 연주하는 사람(오른쪽)을 나타냈다.

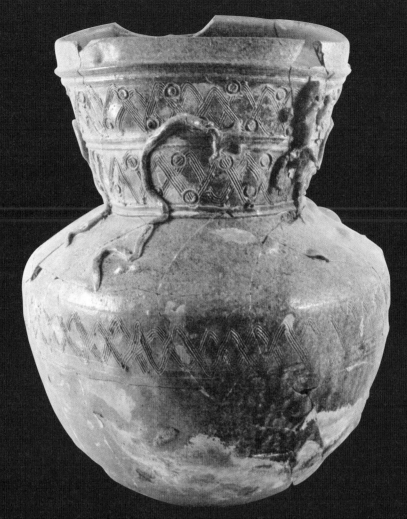

〈토우 장식 장경호〉 | 신라 5세기, 경주 노동동 11호분 출토, 높이 40.5cm, 국보 제195호, 국립중앙박물관 소장

계림로에서 출토된 토우 장식 장경호와 함께 국보 제195호로 지정되어 있다. 몸체와 목에 5개의 선을 그려 물결무늬가 겹치도록 표현했고 목 부분에는 동심원무늬를 함께 새겼다. 이 토기에도 개구리 다리를 물고 있는 뱀이 장식되어 있다. 올챙이에서 탈바꿈하여 성체가 되는 개구리나 허물을 벗고 성장하는 뱀은 신라인들에게 재생을 의미했던 것으로 보인다.

토기에 담긴 염원

신라에서 만든 토기 가운데 토우만큼이나 특이한 것이 이형 토기다. 신라인들은 사람이나 동물은 물론이고 물건의 모습까지 본딴 토기들을 만들어 냈다. 이를 가리켜 이형 토기라고 한다. 이러한 토기는 의례용으로 사용되었는데, 여기에는 사후 세계에 대한 염원이 담겨 있다.

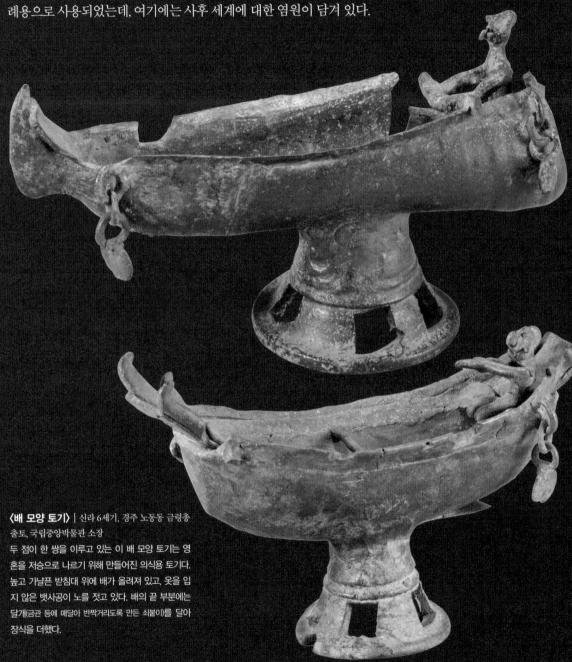

〈배 모양 토기〉 | 신라 6세기. 경주 노동동 금령총 출토, 국립중앙박물관 소장

두 점이 한 쌍을 이루고 있는 이 배 모양 토기는 영혼을 저승으로 나르기 위해 만들어진 의식용 토기다. 높고 가냘픈 받침대 위에 배가 올려져 있고, 옷을 입지 않은 뱃사공이 노를 젓고 있다. 배의 끝 부분에는 달개(금관 등에 매달아 반짝거리도록 만든 쇠붙이)를 달아 장식을 더했다.

〈도기 서수형 명기〉| 신라 5세기, 경주 미추왕릉지구 출토, 높이 14cm, 보물 제636호, 국립경주박물관 소장
굽다리 위에 몸통은 거북, 머리와 꼬리는 용의 모습을 한 상상의 동물이 올려져 있는 토기이다. 사신 가운데 현무를 연상시키고 있어서 무덤을 지키기 위한 바람이 담긴 토기였을 것으로 추정하고 있다.

〈도기 기마 인물형 명기〉| 신라 6세기, 경주 노동동 금령총 출토, 높이 26.8cm(왼쪽)·높이 23.4cm(오른쪽), 국보 제91호, 국립중앙박물관 소장
속이 비어 있어서 인물 뒤에 있는 컵 모양의 주입구에 물을 부으면 말 가슴에 있는 귀때(주전자의 부리같이 생겨 바깥쪽으로 만든 구멍)로 나오게 되는 구조의 토기다. 말을 탄 주인(왼쪽)과 하인(오른쪽)이 한 쌍을 이루고 있는데, 방울을 흔들고 있는 하인이 마치 주인의 영혼을 인도하는 듯하다. 주인과 하인의 모습은 각자의 신분에 맞게 크기와 장식, 옷차림새 등이 서로 다르다. 당시의 복식과 말갖춤을 알 수 있게 해 주는 중요한 유물이다.

이 가운데 〈도기 서수형 명기〉를 감상해 볼까요? 머리와 꼬리는 용 모양이고, 몸은 거북 모양인 토기입니다. 받침대 부분은 나팔 모양이고요. 지금 봐도 창의성에서는 절대 뒤떨어지지 않는 작품이지요.

〈마문장경호〉를 보면 항아리의 어깨 부분에 다섯 마리의 말이 그려져 있어요. 말은 간단하게 음각으로 나타냈는데, 자세히 보면 말의 다리가 네 개가 아닌 두 개로 표현되었다는 것을 알 수 있지요. 이렇게 말이 그려진 토기는 드물게 출토되고 있답니다.

〈도기 기마 인물형 명기〉는 경북 경주시 노동동 금령총에서 출토되었습니다. 이 토기는 말을 탄 주인과 하인 한 쌍으로 되어 있어요. 띠와 장식이 있는 삼각모를 쓴 사람이 주인입니다. 주인이어서인지 말 장식도 화려하지요. 상투머리를 한 하인은 등에 짐을 메고 있고, 손에는 방울 같은 것을 들고 있어요. 두 토기 모두 말의 앞가슴에는 물을 따르는 긴 부리가 붙어 있지요.

신라 후기(550~650년)에도 굽다리 접시는 계속 만

〈**마문장경호**〉 | 신라 5세기, 높이 34.4cm, 동아대학교 석당박물관 소장
다섯 마리의 말이 일정한 간격으로 새겨져 있는 굽항아리다. 세 마리는 윤곽선만 그렸고, 두 마리는 몸통에 세로줄을 그었다. 말의 다리가 4개가 아니라 2개로 표현되어 있는 점이 특이하다. 말이 그려져 있는 신라 토기가 출토된 사례가 매우 적어 가치가 큰 자료다.

들어졌습니다. 하지만 장식이 많은 토기는 실용성이 떨어진다고 생각해 차츰 긴 목 항아리와 그릇 받침, 손잡이 잔, 이형 토기 등의 제작이 줄어들었어요. 이러한 현상은 통일 신라 시대에도 이어지지요. 짧은 목 항아리는 굽다리 접시 뚜껑과 거의 같은 뚜껑을 씌운 민무늬 항아리입니다. 특이하게도 아가리 외곽에 꼬부라진 꼭지를 세 개 붙였지요. 대표적으로 경북 상주시 성동리 고분군에서 출토된 짧은 목 항아리들이 있어요.

가야 토기, 세련된 곡선미가 흐르다

가야 토기는 주변 국가인 백제나 신라 토기와 대체로 비슷한 모양을 보이며 발전했습니다. 가야 토기만의 특징은 목 항아리와 굽다리 접시를 통해 살펴볼 수 있어요. 목 항아리의 경우, 신라 토기는 목과 어깨를 접착하는 부분이 각을 이루고 아랫부분에 조그만 다리가 달린 것이 많습니다. 하지만 가야 토기는 〈쌍구장경호〉나 바리 모양 그릇 받침과 같이 몸통, 받침 등이 목과 부드러운 곡선으로 연결되고, 별도

〈바리 모양 그릇 받침〉(왼쪽) | 가야, 경희대학교 중앙박물관 소장 굽다리와 몸체로 이루어져 있는 그릇 받침이다. 굽다리가 높지만 밑부분이 바닥을 향해 벌어져 있어 안정감을 느낄 수 있다. 몸체는 아가리로 올라가면서 점차 넓어지는 전형적인 바리 모양이다.

〈굽다리 접시〉(가운데) | 신라, 높이 22.7cm, 국립중앙박물관 소장 굽다리 접시는 신라와 가야에서 많이 만들어졌지만 모양은 서로 조금씩 다르다. 신라의 굽다리는 직선으로 뻗어 있고 굽다리 구멍이 엇갈리게 배치되어 있다. 접시와 뚜껑은 도톰하다.

〈굽다리 접시〉(오른쪽) | 가야, 높이 15.4cm, 국립중앙박물관 소장 신라와 달리 접시와 뚜껑이 납작하며, 굽다리가 곡선으로 되어 있어 부드럽고 우아하다.

다양한 형태의 토기들

가야에서도 다양한 모습을 한 토기가 많이 만들어졌다. 그중 하나는 뿔 모양을 본떠 만든 뿔잔으로, 말을 타고 있는 사람의 모습, 수레바퀴 모양 등 여러 가지 형태가 있다. 뿔잔 외에도 오리, 수레, 집, 짚신 등 여러 모양의 이형 토기들이 있는데, 이런 토기들은 각종 꺼묻거리와 함께 출토되는 경우가 많아 죽은 사람의 영혼을 위해 만든 의례용 토기였을 것으로 추정하고 있다.

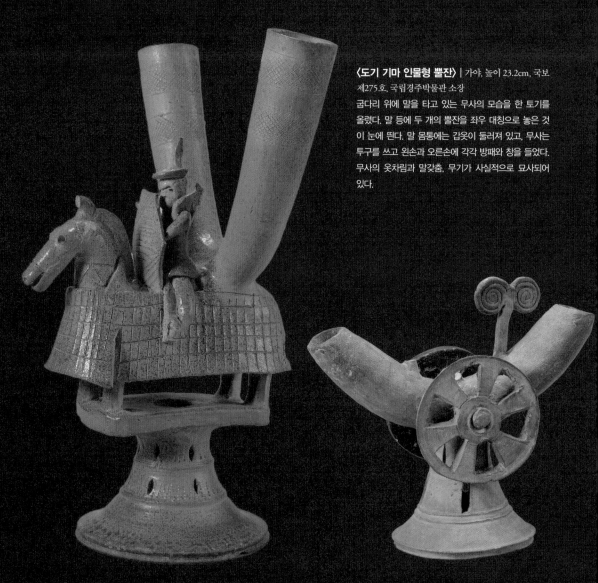

〈도기 기마 인물형 뿔잔〉 | 가야, 높이 23.2cm, 국보 제275호, 국립경주박물관 소장
굽다리 위에 말을 타고 있는 무사의 모습을 한 토기를 올렸다. 말 등에 두 개의 뿔잔을 좌우 대칭으로 놓은 것이 눈에 띈다. 말 몸통에는 갑옷이 둘러져 있고, 무사는 투구를 쓰고 왼손과 오른손에 각각 방패와 창을 들었다. 무사의 옷차림과 말갖춤, 무기가 사실적으로 묘사되어 있다.

〈도기 바퀴 장식 뿔잔〉 | 가야 5~6세기, 높이 22.5cm, 보물 제637호, 국립진주박물관 소장
굽다리 위에 뿔잔 두 개를 올리고 좌우로 수레바퀴를 달았다. 뿔잔의 등에는 고사리 장식이 달려 있는데, 흙을 양쪽으로 말아 넣은 모양이 특이하다. 수레바퀴는 죽은 사람의 영혼을 저승으로 운반한다는 의미를 가지고 있다.

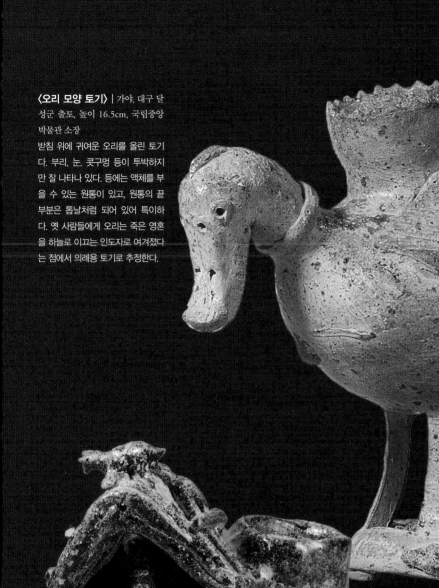

〈오리 모양 토기〉| 가야, 대구 달
성군 출토, 높이 16.5cm, 국립중앙
박물관 소장
받침 위에 귀여운 오리를 올린 토기
다. 부리, 눈, 콧구멍 등이 투박하지
만 잘 나타나 있다. 등에는 액체를 부
을 수 있는 원통이 있고, 원통의 끝
부분은 톱날처럼 되어 있어 특이하
다. 옛 사람들에게 오리는 죽은 영혼
을 하늘로 이끄는 인도자로 여겨졌다
는 점에서 의례용 토기로 추정한다.

〈집 모양 토기〉| 가야, 대구 달성군 출토, 높이 12.5cm, 국립중
앙박물관 소장
집 모양의 토기로 초가지붕에 굴뚝까지 묘사되어 있다. 사다리가
있어 특이한데, 사다리를 타고 올라가던 쥐 두 마리가 지붕 위의 고
양이를 보고 놀라는 모습이 재미있게 표현되어 있다. 집 모양의 토
기는 집에 곡식이 쌓이길 바라는 농경 사회의 신앙과 죽어서도 살
아 있을 때와 같은 생활을 한다는 믿음에서 만들어졌다.

<쌍록장식유공장경호> | 가야
5~6세기, 높이 16.1cm, 국립중앙
박물관 소장
북방 아시아 민족들에게 신성한
동물로 여겨졌던 사슴 두 마리가
어깨 부분에 붙어 있는 단지다. 몸
체에 난 구멍과 깔때기 모양의 목
이 눈에 띈다.

의 굽 받침이나 높은 그릇 받침에 항아리가 올려졌어요. 이처럼 가야 토기는 세련미가 돋보이지요.

굽다리 접시의 경우, 신라 토기는 대체로 그릇과 뚜껑의 깊이가 깊고, 굽구멍이 엇갈리게 배치되거나 조금 컸어요. 하지만 가야 토기는 바리 모양의 그릇 받침을 보면 알 수 있듯이 굽구멍이 2단 또는 여러 단으로 되어 있는 것이 많지요.

가야도 신라와 마찬가지로 굽이 있는 그릇에 말, 멧돼지, 거북 등의 동물 토우를 장식했습니다. 그러나 토우의 수가 줄어들어 오히려 장식물이 더 강조되어 보여요. <쌍록장식유공장경호>를 보세요. 사슴 두 마리가 먼저 눈에 들어오지 않나요?

가야 시대에는 다양한 뿔잔도 만들어졌습니다. 부산 동래구 복천동에서 출토된 <도기 말 머리 장식 뿔잔>은 뿔잔의 아랫부분에 말 머리를 빚어 붙이고, 그 뒤쪽으로 조그만 다리를 두 개 붙여서 넘어지지 않게 했어요. 이 뿔잔은 현재 남아 있는 뿔잔 가운데 조형성이 뛰어난 걸작으로 꼽힌답니다.

이러한 가야의 토기 제작 기술은 5세기 초에 일본으로 전해졌습니다. 그래서 일본 고분 시대(3세기 중반~7세기)의 대표적 토기인 스에키 토기의 발생에 직접적인 영향을 주었지요.

신라 토우 속의 '경주 개 동경이'를 아시나요?

2012년에 우리나라 토종개인 '경주 개 동경이'가 천연기념물 제540호로 지정되었습니다. 경주 개 동경이는 진도의 진돗개(천연기념물 제53호)와 경산의 삽살개(천연기념물 제368호)에 이어 세 번째로 천연기념물이 된 토종개지요. '동경'은 고려 시대 경주를 지칭하는 말이랍니다. 경주 개 동경이는 『삼국사기』 등 옛 문헌에도 등장했고, 5〜6세기의 경북 경주시 황남동 신라 무덤에서 토우로 발굴되기도 했어요. 이 토우는 경주 개 동경이가 멧돼지와 싸우는 모습을 형상화했습니다. 이를 통해 경주 개 동경이가 사냥개로 쓰였음을 알 수 있지요. 경주 개 동경이는 꼬리가 짧거나 없는 것이 특징이고, 성격은 진돗개보다 온순하다고 합니다. 이전에는 잡종 개로 취급을 받았지만, 지금은 토우 덕분에 귀족 대접을 받고 있다고 해요. 현재 복원한 경주 개 동경이는 백구, 흑구, 황구, 호구(호랑이무늬) 등 네 종류가 있지요. 이처럼 유물로 그 시대의 생활상은 물론 동식물의 특징까지 파악할 수 있답니다.

신라 토우에 나타난
경주 개 동경이

3 화려하고 신비한 문양 | 남북국 시대 토기

신 라의 삼국 통일부터 발해의 멸망 때까지를 남북국 시대라고 합니다. 통일 신라 시대의 대표적인 토기는 돌방무덤의 토기예요. 불교문화의 전성기를 대변하듯 이 사찰에서 사용하던 용기가 많고, 특히 화장이 성행해 뼈 항아리를 많이 만들었습니다. 그래서 유약 바른 뼈 단지, 탑 모양 뼈 단지, 도장무늬 뼈 단지 등이 출토되고 있어요. 발해의 도자품은 거의 남아 있지 않습니다. 발해 자기는 대체로 무게가 가볍고 광택이 있는데, 종류나 크기, 형태, 색깔 등이 매우 다양해요. 여러 색의 유약을 발라 독특한 빛깔을 냈지요. 발해 자기는 동시대의 다른 나라들보다 독특하게 발전했고, 당에 수출하기도 했답니다.

- 통일 신라 시대의 인화무늬 토기는 도장으로 토기 표면에 무늬를 찍어 만든 것이다.
- 통일 신라인들은 불교식 화장을 치르기 위해 뼈 항아리를 제작했다.
- 〈삼채합〉과 〈백자 항아리〉는 통일 신라와 당의 활발한 교류를 잘 보여준다.
- 발해의 〈삼채 향로〉는 통일 신라의 〈익산 미륵사지 금동 향로〉와 매우 비슷하다.

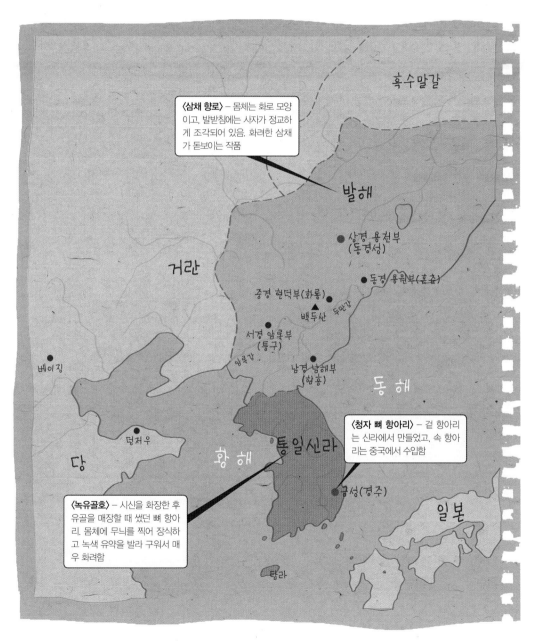

〈삼채 향로〉 – 몸체는 화로 모양이고, 발받침에는 사자가 정교하게 조각되어 있음. 화려한 삼채가 돋보이는 작품

혹수말갈

발해

상경 용천부
(동경성)

거란

동경 용원부(훈춘)

중경 현덕부(화룡)

백두산 두만강

서경 압록부
(통구)

압록강

남경 남해부
(함흥)

동해

베이징

〈청자 뼈 항아리〉 – 겉 항아리는 신라에서 만들었고, 속 항아리는 중국에서 수입함

덩저우

통일신라

당

황해

금성(경주)

〈녹유골호〉 – 시신을 화장한 후 유골을 매장할 때 썼던 뼈 항아리. 몸체에 무늬를 찍어 장식하고 녹색 유약을 발라 구워서 매우 화려함

일본

탐라

통일 신라 토기, 꽃무늬를 선보이다

통일 신라 시대에는 주로 생활 용기로 쓰인 토기를 만들었습니다. 특히 왕들을 중심으로 불교식 화장법이 성행하면서 뼈 항아리를 많이 제작했어요.

이 시대에 유행한 대표적인 토기로는 귀가 네 개 달린 항아리를 비롯해 동물 모양 삼족 항아리, 주름무늬 병, 주전자 등이 있습니다. 통일 신라 말기가 되면 굽이 달린 접시가 유행하고, 인화무늬 토기는 민무늬 토기로 바뀌며, 입이 큰 병이나 몸체가 자라처럼 납작한 편병 등 청자와 비슷한 모양이 만들어져요.

한 예로 경희대학교 중앙박물관에서 소장하고 있는 〈목 항아리〉는 통일 신라 시대에 남아 있는 것 가운데 얼마 안 되는 긴 목 항아리입니다. 몸체의 곡선과 목의 직선을 적절하게 잘 살려서 전체적으로 조

〈목 항아리〉(왼쪽) | 통일 신라, 경희대학교 중앙박물관 소장
음식물을 저장하고 운반하기 위해 만든 긴 목 항아리다. 목 부분과 몸통에 돌대(회전축)와 비스듬한 격자무늬가 새겨져 있다.

〈병〉(오른쪽) | 통일 신라, 지름 15.6cm, 서울대학교박물관 소장
꽃무늬가 반복적으로 찍혀 있는 병이다. 이처럼 특정한 무늬가 새겨진 도장으로 무늬를 찍어 만든 토기를 인화무늬 토기라 한다.

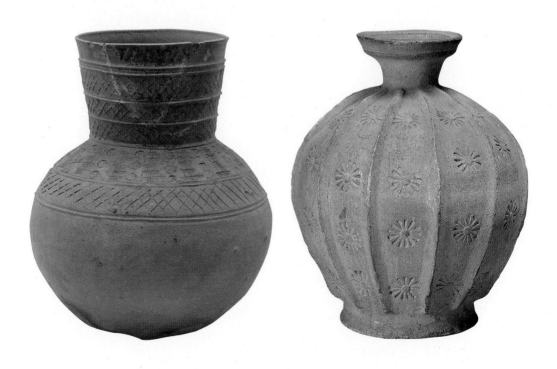

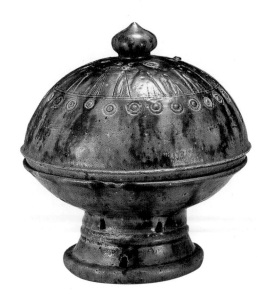
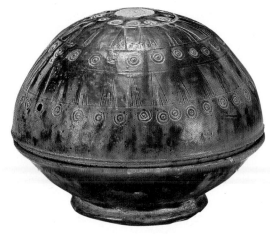

형 감각이 뛰어난 항아리라고 볼 수 있지요. 직선이 엇갈려 이루어진 격자무늬와 원 모양도 눈에 띄네요.

이번에는 서울대학교 박물관에 소장된 《병》을 보도록 해요. 이 병은 전면에 도장무늬가 새겨져 있는데, 똑같은 꽃무늬가 규칙적으로 나타나고 있어요. 혹시 앞에서 살펴보았던 신라 토기들의 무늬가 생각나나요? 신라 시대의 토기는 주로 날카로운 도구를 사용해 긋거나 눌러서 무늬를 새겼습니다. 하지만 통일 신라 시대의 토기는 표면에 무늬판을 눌러 찍어 문양을 넣었지요.

또한 신라 토기는 따로 유약을 바르지 않아도 가마 속에서 재가 날아 붙어 연한 녹색을 띠는 경우가 있었어요. 하지만 통일 신라 시대에는 황갈색이나 황록색의 유약을 만들어 사용했지요. 알록달록하게 칠해진 《삼채합》은 큰 뚜껑이 달린 뼈 단지입니다. 뚜껑 꼭지는 떨어져서 없어졌네요. 이 단지는 적황색과 흑갈색 유약이 자연스럽게 뒤섞여 조화를 이루고 있지요. 이러한 유약 기법은 중국 당의 삼채(납으로 만

《삼채합》 | 통일 신라. 경주 출토, 높이 11.5cm 지름 14.9cm, 국립중앙박물관 소장
접시 모양의 그릇에 반구형 뚜껑이 덮여 있는 뼈 단지다. 토기 표면에 연유(납이 들어 있는 잿물)를 발라 구워서 흑갈색과 적황색을 띤다. 뚜껑에 삼각형이 여러 개 있는 듯한 톱니무늬와 동심원무늬가 규칙적으로 새겨져 있다.

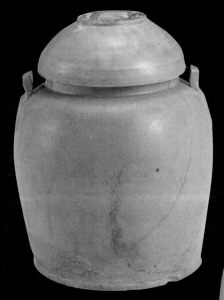

〈청자 뼈 항아리〉 | 당, 경주 배동 출토, 높이 27cm 입지름 21cm, 국립경주박물관 소장
겉과 속을 따로 만든 뼈 항아리 가운데 속 항아리다. 겉 항아리는 신라에서 만들었지만
이 속 항아리는 당에서 수입된 청자로, 통일 신라와 중국의 교류를 보여 준다. 몸체는 연
녹색이며 어깨에 꼭지가 달려 있다. 몸체 위에 사발 모양의 뚜껑이 덮여 있다.

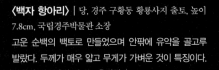

〈백자 항아리〉 | 당, 경주 구황동 황룡사지 출토, 높이
7.8cm, 국립경주박물관 소장
고운 순백의 백토로 만들었으며 안팎에 유약을 골고루
발랐다. 두께가 매우 얇고 무게가 가벼운 것이 특징이다.
당에서 직수입된 것으로 추정된다.

〈녹유골호〉 | 통일 신라 8세기, 높이 16.4cm, 국보 제125호, 국립중앙박물관 소장
시신을 화장하고 남은 뼈를 넣기 위해 만든 것이다. 화강암을 꽃잎 모양으로 다듬은 함 속에 단지가 들어 있는 형태다. 단지에 각종 무늬를 빼
곡히 새기고 짙은 녹색 유약을 발랐다. 통일 신라 귀족들의 장례 풍습을 잘 보여 주는 작품이다.

든 연유에 철, 구리 등을 섞어 청색, 황색, 녹색이 나타나게 하는 것)에 영향을 받은 것으로 보여요.

통일 신라 시대에는 외국 자기를 수입해 사용하기도 했습니다. 예를 들면, 경주 배동에서는 중국 당에서 수입한 〈청자 뼈 항아리〉가 발견되었어요. 또한 경주 황룡사지 9층 목탑지에서는 당에서 만들어진 작은 〈백자 항아리〉가 출토되었지요.

이름만 들으면 약간은 무시무시한 뼈 항아리는 불교에서 시신을 화장한 후 유골을 매장할 때 사용한 것입니다. 이런 풍습은 삼국 시대 후기부터 고려 시대까지 성행했어요. 대표적으로 〈녹유골호〉를 꼽을 수 있습니다. 한눈에 봐도 뼈 항아리 같지 않게 화려하지요? 몸체에는 점선과 꽃무늬를 촘촘하게 찍었네요. 이 항아리는 무늬를 찍어서 장식하고 유약을 바른 뼈 항아리 가운데 가장 뛰어난 작품이랍니다.

발해의 삼채 도기, 다채로운 빛을 발하다

발해는 고구려의 문화를 계승했기 때문에 발해 토기 역시 고구려 토기와 비슷한 점이 많습니다. 출토된 발해 그릇으로는 도기와 극소수의 자기가 있어요. 도기에는 유약을 바른 것과 바르지 않은 것이 있는데, 주로 유약을 바르지 않은 도기가 사용되었지요.

초기에 만들어진 도기들은 모래가 많이 섞여 있고 색깔이 고르

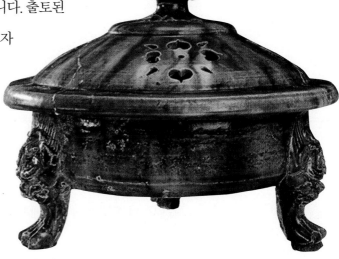

〈삼채 향로〉 | 발해. 중국 영안 삼령 4호분 출토, 높이 19.2cm, 중국 헤이룽장 성 문물고고연구소 소장
초록색, 노란색, 갈색이 함께 어우러지며 신비로운 분위기를 자아낸다. 뚜껑에는 연기 구멍이 있으며 세 개의 발받침은 각각 사자의 모습을 하고 있는데 아주 정교하게 조각되어 있다.

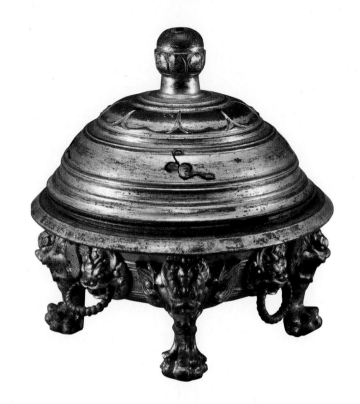

〈익산 미륵사지 금동 향로〉 |
통일 신라, 보물 제1753호
향로는 보통 다리가 세 개고 장식
이 없는데, 이 향로는 다리가 네
개고 화려하게 장식되어 있다. 연
꽃잎이 새겨진 손잡이와 고리를
문 동물의 얼굴 조각에서 통일 신
라의 완숙한 금속 공예 기술을 엿
볼 수 있다.

지 못해요. 손으로 빚은 것이 대부분이었지요. 하지만 유약을 바른 도
기는 높은 온도에서 구워 단단했습니다. 표면에는 여러 가지 빛깔의
유약을 발랐지요.

세 가지 정도의 색을 내는 삼채 도기 가운데 비교적 완벽한 유물로
는 〈삼채 향로〉, 〈삼채 병〉이 있습니다. 특히 삼채 향로는 화로 모양의
몸체에 뚜껑이 달려 있는 모습으로, 발받침의 정교한 사자 조각과 화
려한 삼채가 두드러지는 걸작이에요. 이러한 형태는 통일 신라 시대
에 전북 익산시 미륵사지에서 발견된 〈익산 미륵사지 금동 향로〉와 매
우 비슷해요. 몸체의 폭이나 연기 구멍의 모양이 약간 다른 것을 제외
하고는 발해의 삼채 향로와 많이 닮아 있지요. 두 향로를 한번 비교해
보세요. 발해의 삼채 향로에서 더욱 듬직한 힘이 느껴지지 않나요?

통일 신라 시대에도 명품족이 있었다고요?

통일 신라 후기 사람들은 사치와 향락을 일삼았다고 합니다. 당시에는 뼈 단지가 유행했는데, 일부 명품족은 당에서 만든 삼채 뼈 단지를 사용했어요. 심지어 생활용품까지 외국산으로 넘쳐 났다고 하지요. 『삼국사기』 「잡지」를 보면, "백성이 다투어 사치와 호화를 즐긴다. 오로지 외국산 물건의 진기함을 숭상하고 국산은 수준이 낮다고 혐오한다. 예의가 무시되었고 풍속이 쇠퇴해 없어지는 데까지 이르렀다."라는 기록이 있습니다. 백성이라고는 하지만 실은 대부분 귀족이었을 거예요. 당시 백성은 사치스러운 귀족의 착취 때문에 가난에 허덕이다 노비가 되는 경우도 많았거든요. 이렇듯 문제가 심각했으니 당시 왕이었던 흥덕왕은 얼마나 화가 났을까요? 결국 흥덕왕은 "옛 법에 따라 다시 교시를 내린다. 만약 죄를 저지르면 그에 상응하는 처벌을 받을 것이다."라는 무시무시한 법령을 내렸습니다. 그러고는 해외 명품만을 좋아하고 국산품을 무시하는 세태를 한탄했지요. 귀족들의 사치스러운 생활은 결국 어떤 결과를 가져왔을까요? 역사를 잘 아는 독자들은 그 답을 알고 있을 거예요.

중국에서 들여온
〈당삼채 뼈 항아리〉

4 비색과 곡선미의 환상적인 조화 |
고려청자

고려 시대에는 자기 공예가 발달했는데, 특히 청자가 뛰어났습니다. 이미 삼국 시대부터 청자를 수입해서 사용했지만, 고려 시대에는 문양을 새기는 기술에 관한 고민이 계속되었어요. 그 결과 도자기의 표면에 홈을 파고 무늬를 새겨 넣는 상감 기법을 개발하게 되었지요. 맑고 아름다운 비취색 유약을 만들어 고려청자라는 독창적인 청자도 탄생시켰어요. 신라와 발해의 전통과 기술을 토대로 송의 자기 기술을 받아들여 독자적인 경지를 개척한 것이지요. 당시 중국인들도 고려청자를 천하제일의 명품으로 손꼽았답니다.

- 고려청자는 신라 말 중국 도자 문화의 영향을 받은 서해안과 남해안 일대에서 많이 제작되었다.
- 청자의 비색을 만들어 내는 유약은 나무가 타고 남은 재를 물에 탄 것이다.
- 12세기에 만들어진 순청자에는 인물이나 동식물을 본떠 만든 상형 청자가 많다.
- 상감 기법의 탄생은 고려 도공들이 중국의 금속 공예 기법을 도자기에 적용한 결과다.

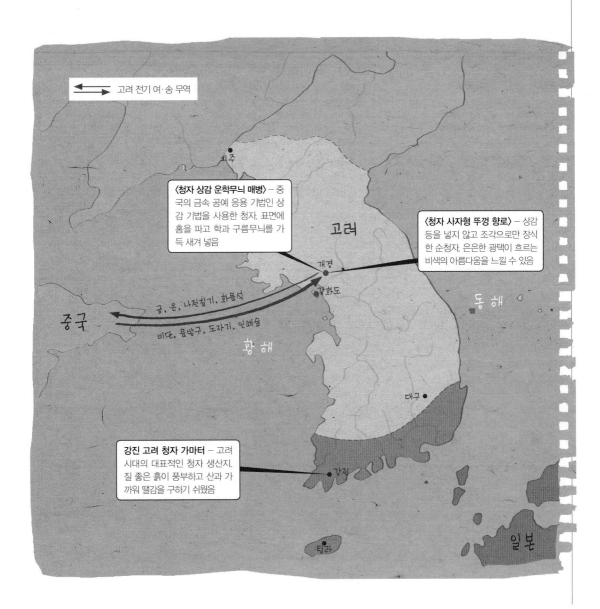

고려 전기 여·송 무역

〈청자 상감 운학무늬 매병〉 – 중국의 금속 공예 응용 기법인 상감 기법을 사용한 청자. 표면에 홈을 파고 학과 구름무늬를 가득 새겨 넣음

〈청자 사자형 뚜껑 향로〉 – 상감 등을 넣지 않고 조각으로만 장식한 순청자. 은은한 광택이 흐르는 비색의 아름다움을 느낄 수 있음

고려

개경

강화도

동해

중국

금, 은, 나전칠기, 화문석

비단, 문방구, 도자기, 인쇄술

황해

대구

강진 고려 청자 가마터 – 고려 시대의 대표적인 청자 생산지. 질 좋은 흙이 풍부하고 산과 가까워 땔감을 구하기 쉬웠음

강진

탐라

일본

고려청자, '소매 속에 간직할 귀한 것'

고려청자는 언제 처음 만들어졌을까요? 9세기 후반부터 10세기 중반경 황해도와 경기 지역을 중심으로 고려청자가 만들어지기 시작했습니다. 그러다가 전남 강진 일대에서 본격적으로 청자가 많이 제작되었지요. 초기에 고려청자가 중국과 가까운 서해안과 남해안 일대에서 많이 제작된 이유가 있어요. 신라 말 지방 호족 세력이 성장하고 장보고의 해상 무역이 활발해지면서 중국 도자 문화의 영향을 일찍부터 받았기 때문이지요.

11세기와 12세기에는 전남 강진을 중심으로 푸른빛을 띠는 비색(翡色)이 완성되었습니다. 우리 선조들은 비색 청자를 보고 맑은 가을 하늘의 푸른색과 비 온 뒤의 하늘색, 깊은 산중에 흐르는 물색, 금강산에 흐르는 맑은 물색 등을 떠올렸어요. 중국 송의 학자였던 태평노인(太平老人)은 고려청자의 매력에 흠뻑 반한 사람 가운데 하나였습니다. 그는 '소매 속에 간직할 귀한 것'이라는 뜻의 저서인『수중금(袖中錦)』에서 고려 비색을 천하제일로 꼽았지요.

12세기 중반에는 독창적인 상감 청자가 탄생했어요. 어떤 청자였는지 궁금하지요?

대표적으로 〈청자 상감 당초무늬 완〉을 들

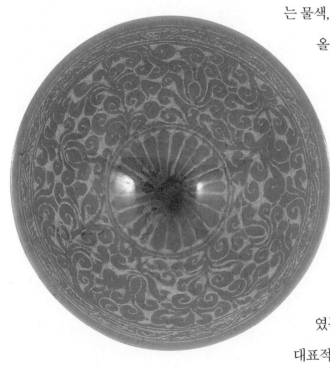

〈청자 상감 당초무늬 완〉 | 고려 12세기, 경기 문공유 묘 출토, 높이 6.2cm 입지름 16.8cm, 국보 제115호, 국립중앙박물관 소장
안쪽 바닥에는 국화 모양 꽃잎을. 나머지 면과 입구 둘레에는 넝쿨무늬를 상감했다. 상감 기법의 효과를 최대화하기 위해 투명한 유약을 사용했다.

강진 고려청자 가마터 부분 | 고려, 전남 강진군 대구면

전라남도 강진은 400여 년이라는 긴 시간 동안 청자의 생산지였다. 고려청자 가마터에서는 거의 모든 기법의 도자기 조각이 출토되며, 도자기에 새겨진 문양도 모란, 국화, 봉황, 운학, 포류수금(버드나무와 물새) 등 아주 다양하다. 고려청자 연구에 있어 가장 중요한 도요지 가운데 하나라고 할 수 있다.

수 있습니다. 이 청자는 연대를 알 수 있는 청자 가운데 가장 오래된 작품이에요. 대접의 바깥쪽은 안쪽의 아가리 부분과 똑같은 문양으로 장식했네요. 꽃은 흰색으로, 잎은 검은색으로 상감했고요. 청자를 통해 전성기 때의 청자 상감을 감상할 수 있지요.

순청자, 오로지 빛으로 장식하다

순청자는 이름 그대로 상감 등을 넣지 않고 조각으로만 장식한 순수한 청자를 말합니다. 순청자는 12세기 중엽 이후 상감 청자가 유행할 때에도 꾸준히 제작되었는데, 이때 만들어진 많은 순청자는 중국의 영향에서 거의 벗어나 있어요. 자연에서 소재를 가져온 독창적인 형태로 독특한 세련미를 풍기지요.

순청자의 대표작들을 감상하기 전에 유약에 관한 이야기를 해 볼까요? 청자의 독창적인 비색은 그냥 만들어진 것이 아니라 당시 도공들의 끊임없는 노력으로 탄생한 것입니다. 그 노력 가운데 하나가 바로 유약의 발견이었지요. 유약이라고 하면 흔히 기름 종류가 아닐까 생각하는데, 유약은 나무가 타고 남은 재를 물에 탄 것을 말해요. 그릇을 한 번 구운 다음 유약을 발라 다시 굽게 되면 그릇이 완성되는 것이지요. 유약을 발라야 그릇이 아름다워지고 흉터도 나지 않으며 방수 처리도 된답니다.

유약을 발견하게 된 계기는 청자가 나오게 된 배경과도 관계가 깊습니다. 어느 날, 한 도공이 그릇을 굽고 있는데, 가마에서 나무의 재가 그릇 위에 앉게 되었어요. 나무의 재가 앉은 부분만 푸른색을 띠면서 막이 생겼지요. 이를 계기로 수많은 실험을 거쳐 유약이 탄생하게

되었어요. 소나무나 참나무의 재가 1,200℃의 고온에서 녹으면 콜라

병 같은 유리 색이 나오는 것과 같은 원리지요. 이러한 선조들의 실험

정신이 순청자라는 보물을 탄생시켰습니다. 자, 그럼 아름다운 순청

자를 함께 감상해 볼까요?

우선 〈청자 사자형 뚜껑 향로〉는 고려청자의 전성기인 12세기경에

만들어졌으며, 중국 송 사람들이 극찬했던 작품입니다. 향을 피우는

부분인 몸체와 섬세하게 조각된 사자 모양의 뚜

껑으로 구성되어 있어요. 그런데 사자가 뚜

껑의 한가운데에 놓여 있는 것이 아니라 한

쪽으로 치우쳐 있지요? 이것은 향로에 향을

피웠을 때 사자의 몸통을 지나 입으로 연결된

향 줄기가 가운데에 놓이도록 하기 위해서예

요. 이 향로는 엷은 녹청색으로 광택이 은은

해 비색의 아름다움을 잘 보여 줍니다.

이 시대의 대표적인 비색 청자로는 〈청자

참외 모양 병〉을 꼽을 수 있습니다. 몸체는 참

외 모양이고, 꽃 모양 부분이 주

둥이지요. 고려 인종 장릉에서

출토되었기 때문일까요? 귀족적

인 우아함이 흘러넘칩니다. 단정하면서

도 세련된 자태와 맑고 은은한 비색

이 눈길을 사로잡는 아름다운 화병

이지요.

〈청자 사자형 뚜껑 향로〉| 고려 12세기, 높이 21.2cm 입지름 11.1cm, 국보 제60호, 국립중앙 박물관 소장
구름무늬가 새겨진 화로 위에 뒷다리를 구부리고 앉아 있는 사자 모양 뚜껑이 얹혀 있다. 눈을 동그랗게 뜨고 귀를 숙이고 있는 사자의 모습이 친근하게 느껴진다.

자연물이 순청자로 되살아나다

비취색을 띠는 순청자가 절정에 달했던 12세기 전반에는 인물, 상서로운 동물이나 식물을 본떠 만든 상형 청자도 유행했다. 옅은 녹색이 감도는 독특한 모양의 상형 청자들은 고려 도공들의 정교하고 섬세한 기술과 창의성을 잘 보여 준다.

〈청자 모자원숭이 모양 연적〉 | 고려 12세기, 높이 9.9cm, 국보 제270호, 간송미술관 소장
새끼 원숭이를 안고 있는 어미 원숭이의 모습을 재미있고 생동감 있게 나타냈다. 어미 원숭이 머리 위에는 물을 넣는 구멍이, 새끼 원숭이 머리 위에는 물을 따르는 구멍이 있다.

〈청자 참외 모양 병〉 | 고려, 평남 대동군 출토, 높이 22.6cm 입지름 8.4cm, 국보 제94호, 국립중앙박물관 소장
주름 잡힌 높은 굽과 참외 모양의 몸체를 가지고 있다. 병의 입구가 꽃처럼 벌어져 있는 모습이 눈에 띈다. 송의 영향을 받았지만 단아한 곡선과 비례는 이 작품이 훨씬 뛰어나다. 전체적으로 옅은 녹색 유약이 고르게 발라져 있다.

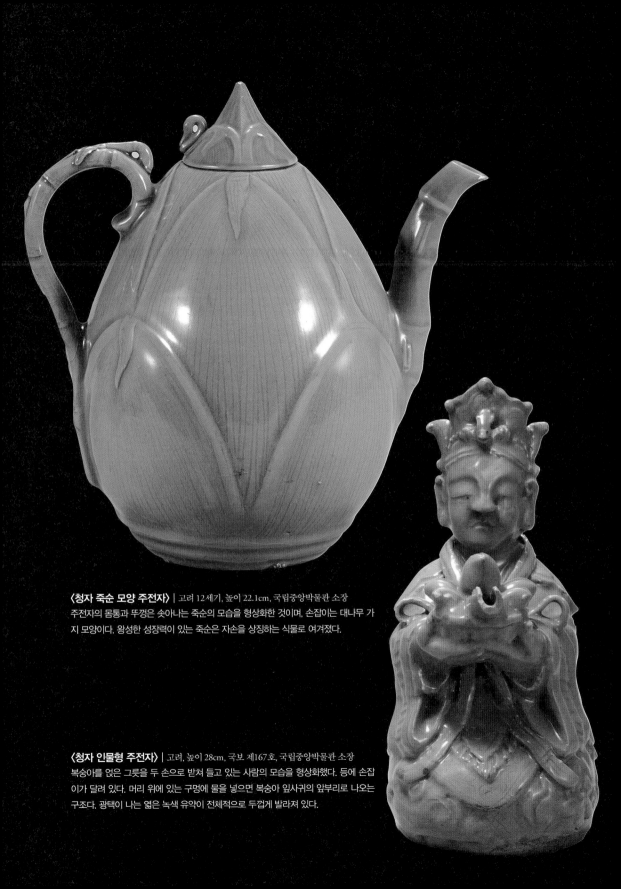

〈청자 죽순 모양 주전자〉 | 고려 12세기, 높이 22.1cm, 국립중앙박물관 소장
주전자의 몸통과 뚜껑은 솟아나는 죽순의 모습을 형상화한 것이며, 손잡이는 대나무 가지 모양이다. 왕성한 성장력이 있는 죽순은 자손을 상징하는 식물로 여겨졌다.

〈청자 인물형 주전자〉 | 고려, 높이 28cm, 국보 제167호, 국립중앙박물관 소장
복숭아를 얹은 그릇을 두 손으로 받쳐 들고 있는 사람의 모습을 형상화했다. 등에 손잡이가 달려 있다. 머리 위에 있는 구멍에 물을 넣으면 복숭아 잎사귀의 앞부리로 나오는 구조다. 광택이 나는 엷은 녹색 유약이 전체적으로 두껍게 발라져 있다.

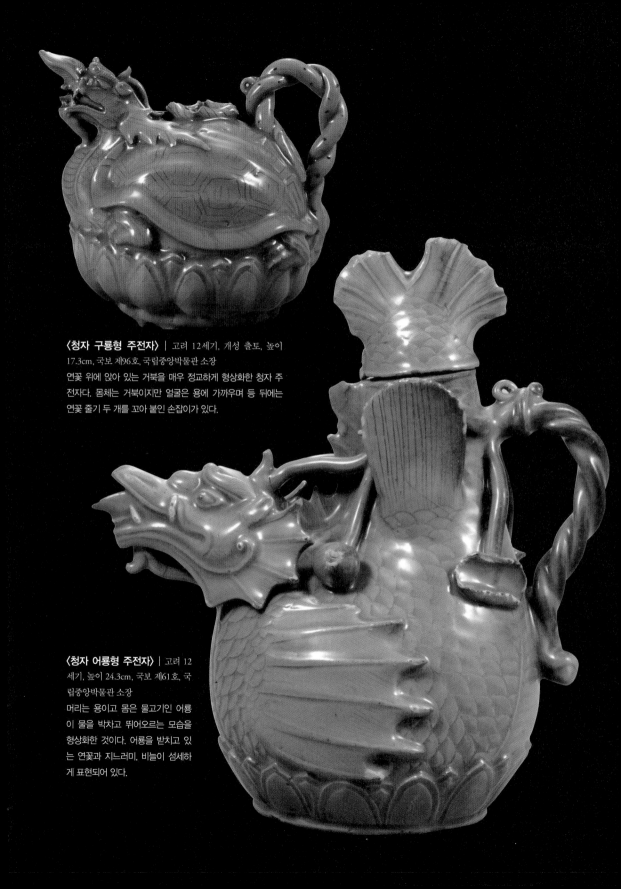

〈청자 구룡형 주전자〉 | 고려 12세기, 개성 출토, 높이
17.3cm, 국보 제96호, 국립중앙박물관 소장
연꽃 위에 앉아 있는 거북을 매우 정교하게 형상화한 청자 주
전자다. 몸체는 거북이지만 얼굴은 용에 가까우며 등 뒤에는
연꽃 줄기 두 개를 꼬아 붙인 손잡이가 있다.

〈청자 어룡형 주전자〉 | 고려 12
세기, 높이 24.3cm, 국보 제61호, 국
립중앙박물관 소장
머리는 용이고 몸은 물고기인 어룡
이 물을 박차고 뛰어오르는 모습을
형상화한 것이다. 어룡을 받치고 있
는 연꽃과 지느러미, 비늘이 섬세하
게 표현되어 있다.

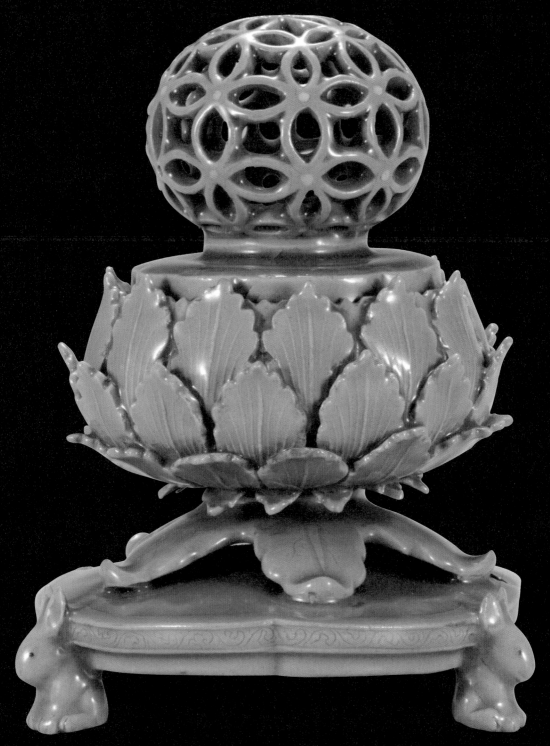

〈청자 투각 칠보무늬 뚜껑 향로〉 | 고려 12세기, 높이 15.3cm, 국보 제95호, 국립중앙박물관 소장
향이 나오는 뚜껑 부분은 구멍을 뚫는 투각 기법으로 조각했고, 향을 피우는 몸체 부분은 국화꽃 모양으로 만들었다. 몸체를 받치
고 있는 부분에는 앙증맞은 토끼 세 마리가 장식되어 있다. 각각 다른 모양의 세 부분이 조화와 균형을 이루고 있는 작품이다.

그 누구도 따라올 수 없는 상감 기법

순청자는 모양이나 빛깔에서 거의 완벽한 수준을 선보였습니다. 하지만 한 가지 아쉬운 점은 무늬였어요. 고려 시대 사람들은 이 부분을 상감 기법으로 완벽하게 채웠지요. 상감 청자란 상감 기법으로 문양을 낸 청자로, 고려청자 가운데 가장 큰 관심을 받고 있습니다.

상감 기법은 표면에 홈을 파서 무늬를 새겨 넣는 방법을 말해요. 중국에서 만들어진 이 기법은 금속 공예에서 사용된 방법이었습니다. 도자기에 상감 기법을 응용한 것은 중국이나 일본에는 없는 우리만의 독특한 기법이지요.

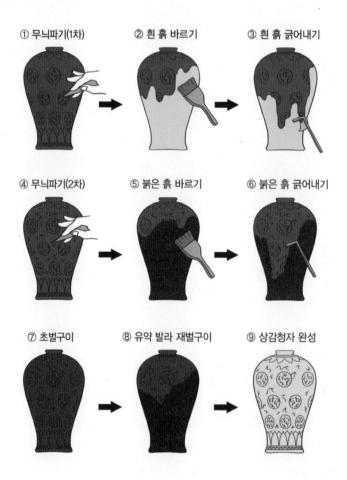

① 무늬파기(1차) ② 흰 흙 바르기 ③ 흰 흙 긁어내기

④ 무늬파기(2차) ⑤ 붉은 흙 바르기 ⑥ 붉은 흙 긁어내기

⑦ 초벌구이 ⑧ 유약 발라 재벌구이 ⑨ 상감청자 완성

상감 청자 만드는 법
반 정도 건조된 도자기 표면에 무늬를 새기고, 파낸 부분에 흰 흙이나 검은 흙을 발라 메운 후 마를 때까지 기다린다. 건조가 끝난 후 덧바른 흙을 깎아 내면 흰색이나 검은색 문양이 나타난다. 이 상태에서 도자기를 한 번 굽고, 청자 유약을 발라 다시 구우면 투명한 유약을 통해 문양이 비치게 된다.

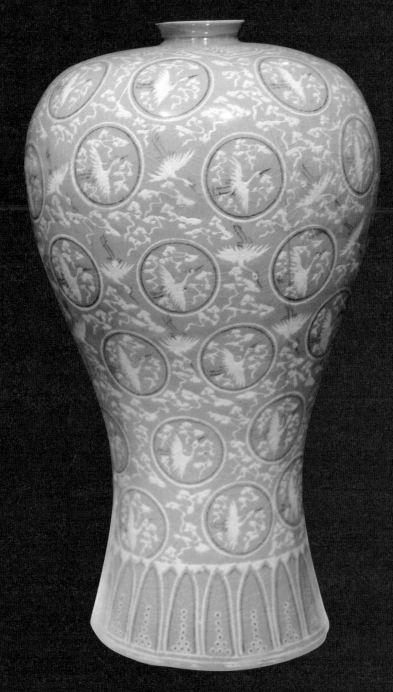

〈청자 상감 운학무늬 매병〉 | 고려 13세기, 높이 41.7cm, 국보 제68호, 간송미술관 소장

매병(입이 좁고 어깨가 넓으며 밑이 홀쭉한 병)에 상감 기법을 이용해 장수를 상징하는 학과 구름무늬를 새겨 넣었다. 백색과 흑색으로 이루어진 이중의 원 안에는 하늘로 올라가는 학을, 원 바깥쪽에는 땅으로 내려오는 학을 표현했다. S자 모양의 몸체에서 보이는 유려한 곡선과 흑백 상감이 일품인 작품이다.

청자의 영역을 넓히다

청자는 순청자와 상감 청자에만 머무르지 않았다. 도공들은 꾸준히 새로운 안료와 유약을 개발했고, 그 결과 청자를 장식하는 방식이 한층 더 다양해졌다. 철이나 구리, 금가루 등 여러 가지 재료들이 사용되어 청자이면서 청자가 아닌 듯한 자기들이 탄생했다.

〈청자 철화 양류무늬 통형 병〉 | 고려 12세기, 높이 31.4cm, 국보 제113호, 국립중앙박물관 소장
긴 원통형의 몸체를 하고 있는 특이한 형태의 병으로, 몸통에 간결하면서도 대담하게 그려진 버드나무는 철분이 들어 있는 안료로 그려 넣은 것이다. 병 밑부분은 푸른색을 띠고 있는데, 굽는 과정에서 우연히 나타난 것이지만 마치 물 위에 버드나무가 서 있는 듯한 회화적인 느낌을 준다.

〈청자 철채 퇴화 삼엽무늬 매병〉 | 고려 12세기, 높이 27.6cm, 국보 제340호, 국립중앙박물관 소장
청자에 사용되는 흙으로 모양을 만든 다음 철분이 많은 안료를 바르고(철채, 무늬를 넣어 청자와 같은 유약을 발라 구우면 검은색이나 진한 갈색의 도자기가 나오게 된다. 매병의 유연한 어깨 곡선과 백색 상감된 잎사귀가 눈에 띈다.

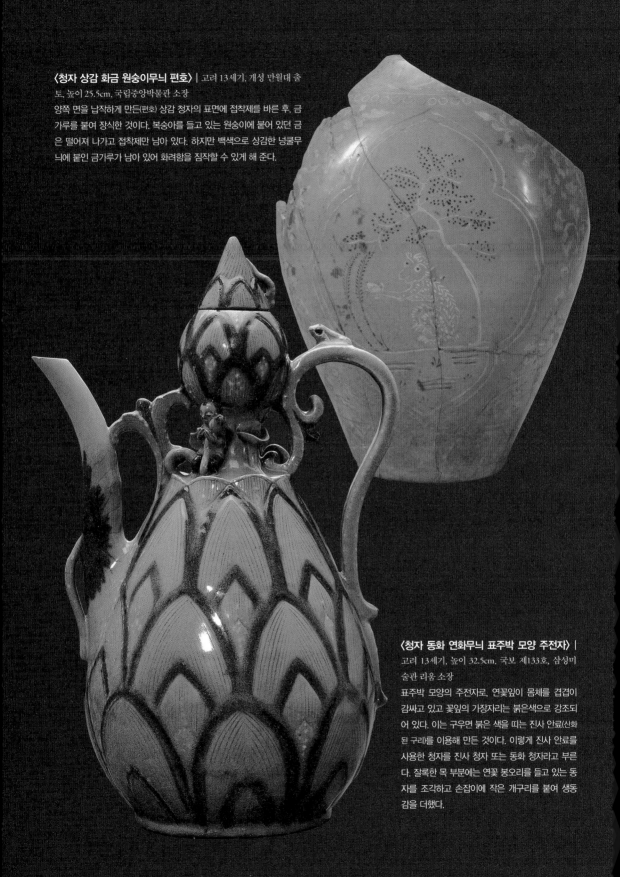

〈청자 상감 화금 원숭이무늬 편호〉 | 고려 13세기, 개성 만월대 출토, 높이 25.5cm, 국립중앙박물관 소장

양쪽 면을 납작하게 만든(편호) 상감 청자의 표면에 접착제를 바른 후, 금가루를 붙여 장식한 것이다. 복숭아를 들고 있는 원숭이에 붙어 있던 금은 떨어져 나가고 접착제만 남아 있다. 하지만 백색으로 상감한 넝쿨무늬에 붙인 금가루가 남아 있어 화려함을 짐작할 수 있게 해 준다.

〈청자 동화 연화무늬 표주박 모양 주전자〉 | 고려 13세기, 높이 32.5cm, 국보 제133호, 삼성미술관 리움 소장

표주박 모양의 주전자로, 연꽃잎이 몸체를 겹겹이 감싸고 있고 꽃잎의 가장자리는 붉은색으로 강조되어 있다. 이는 구우면 붉은 색을 띠는 진사 안료(산화된 구리)를 이용해 만든 것이다. 이렇게 진사 안료를 사용한 청자를 진사 청자 또는 동화 청자라고 부른다. 잘록한 목 부분에는 연꽃 봉오리를 들고 있는 동자를 조각하고 손잡이에 작은 개구리를 붙여 생동감을 더했다.

가장 대표적인 상감 청자로 〈청자 상감 운학무늬 매병〉이 있습니다. 위풍당당한 자태와 표면을 가득 메운 학과 구름무늬가 일품인 작품이지요. 이 매병을 자세히 들여다보세요. 원 안에 그려진 학이 있고 원 바깥에 그려진 학이 있지요? 재미있는 특징이 있는데 혹시 발견했나요? 원 안의 학은 위를 향해 날고 있고, 원 바깥의 학은 아래쪽을 향해 날고 있네요. 이렇게 반복적인 무늬가 질서감을 주고 작품 전체를 풍성하게 합니다. 또한 학의 날개는 백상감으로 표현했고, 부리와 다리 부분은 흑상감으로 나타내 흑백의 대비도 선명하게 느껴지지요. 학을 제외한 나머지 부분은 모두 구름무늬랍니다.

이번에는 〈청자 상감 모란무늬 표주박 모양 주전자〉를 감상해 볼까요? 이 주전자는 표주박 모양으로, 물을 따르는 부리와 손잡이가 붙어 있습니다. 몸체 위쪽에는 흑백 상감을 이용해 학과 구름무늬를 새겼고, 아래쪽에는 모란넝쿨무늬가 섬세하게 새겨져 있어요. 활짝 핀 모란과 봉오리 형태의 모란 그리고 잎사귀가 촘촘하게 표현되어 있지요. 넝쿨무늬는 중국의 유행을 따른 것이지만, 주전자의 표주박 모양은 고려청자만의 고유한 형태예요.

〈청자 상감 모란무늬 표주박 모양 주전자〉 | 고려 12세기, 높이 34.3cm, 국보 제116호, 국립중앙박물관 소장
몸체의 세련된 곡선과 완벽한 비례감이 돋보이는 작품이다. 몸체 윗부분에는 학과 구름무늬를 상감하고, 몸체 아랫부분에는 문양을 제외한 배경 부분을 상감해 무늬가 청자색이 나도록 하는 역상감 기법을 사용했다.

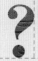
〈청자 상감 운학무늬 매병〉에 얽힌 전설은 무엇일까요?

국보 제68호인 〈청자 상감 운학무늬 매병〉과 관련해 애달픈 전설이 전해 오고 있습니다. 전남 강진의 어느 바닷가 마을에 늙은 도공과 예쁜 딸이 살고 있었어요. 도공은 딸과 함께 청자를 만들면서 제자들에게 청자 만드는 기술을 가르쳤지요. 여러 제자 가운데 특히 치수와 설리의 솜씨가 좋았어요. 도공은 두 사람을 매우 신임했답니다. 그런데 치수는 도공의 딸을 짝사랑하고 있었어요. 어느 날, 치수는 도공의 딸을 가마터로 불러내 자신과 혼인해 달라고 말했습니다. 하지만 도공의 딸은 청자 기술이나 제대로 익히라며 그의 마음을 받아 주지 않았지요. 도공의 딸은 사실 설리와 장래를 약속한 사이였답니다. 질투심을 억누르지 못한 치수는 스승을 찾아가서 딸과 혼인하고 싶다고 말했어요. 그러자 도공은 상감 기법을 먼저 완성하는 자를 사위로 삼겠다고 말했지요. 치수는 끼니도 거르며 밤낮없이 연구에 매달려 마침내 상감 기법으로 멋진 청자를 만들었습니다. 하지만 청자를 만드느라 온 힘을 다 쏟아 낸 치수는 안타깝게도 청자를 구워 내고는 가마터에서 숨을 거두고 말았지요. 이 청자가 바로 〈청자 상감 운학무늬 매병〉이라고 합니다.

∞

애달픈 전설이 담긴 〈청자 상감 운학무늬 매병〉

5 백색의 아름다움으로 빛나다 |
조선 시대 도자

조선 시대에는 고려청자를 계승한 분청사기가 등장합니다. 이후 명의 영향을 받아 새로운 양식의 백자가 만들어졌어요. 이에 따라 왕실이나 사대부 등 지배층은 분청사기 대신 백자를 사용했지요. 조선 왕실은 직접 도자기를 만들어 사용할 수 있는 사옹원 분원을 설치하는 등 백자 제작에 힘을 기울였어요. 조선 후기에는 정부 관리하에 도자기를 만들던 관요가 폐쇄되면서 민간에서 도자기를 활발하게 제작합니다. 17세기 후반부터는 도자의 상업화와 근대화가 서서히 싹트게 되지요. 이런 현상이 지속되다가 1910년 이후 백자는 점차 쇠퇴하고 맙니다.

- 분청사기는 고려청자의 흔적과 조선백자가 탄생하게 되는 과정을 보여 준다.
- 검소와 절제를 중시한 조선의 사대부들은 분청사기보다 백자를 더 좋아했다.
- 청화 백자의 푸른색을 내는 코발트 안료는 대부분 중국을 통해 수입되었다.
- 철화 백자에는 값비싼 코발트 안료 대신 철을 많이 함유한 붉은 흙이 안료로 사용되었다.

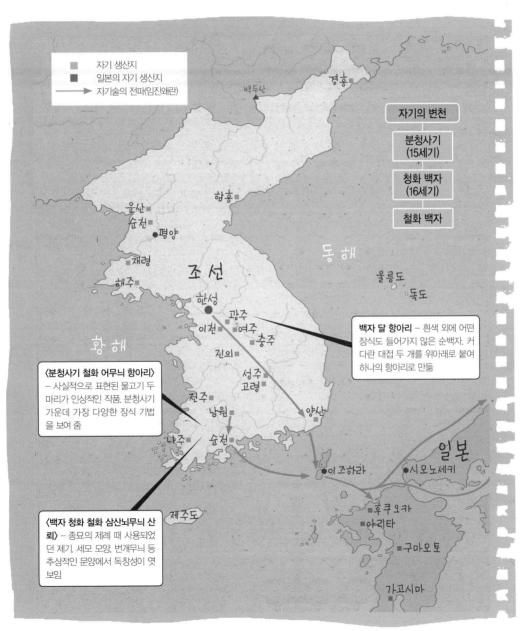

자기 생산지
일본의 자기 생산지
자기술의 전파(임진왜란)

자기의 변천

분청사기
(15세기)

청화 백자
(16세기)

철화 백자

백두산

경흥

함흥

운산
순천
● 평양

재령

해주

조선

한성 ●

광주
이천
여주
충주
진의

성주
고령

전주

남원

나주
순천

동해

울릉도
독도

백자 달 항아리 – 흰색 외에 어떤 장식도 들어가지 않은 순백자. 커다란 대접 두 개를 위아래로 붙여 하나의 항아리로 만듦

양산

이조하라

일본

시모노세키

후쿠오카
아리타

구마모토

가고시마

〈분청사기 철화 어무늬 항아리〉 – 사실적으로 표현된 물고기 두 마리가 인상적인 작품. 분청사기 가운데 가장 다양한 장식 기법을 보여 줌

〈백자 청화 철화 삼산뇌무늬 산뢰〉 – 종묘의 제례 때 사용되었던 제기. 세모 모양. 번개무늬 등 추상적인 문양에서 독창성이 엿보임

제주도

황해

분청사기, 서민들의 자유분방함을 담다

조선 시대를 대표하는 도자기 가운데 하나는 분청사기입니다. 분청사기는 고려 말인 14세기 후반부터 조선 전기인 16세기 중엽까지 주로 만들어졌어요. 원래는 일본 미술학자인 야나기 무네요시가 '분장한 회청색 사기'란 의미로 '분장 회청 사기'라고 이름을 붙였는데, 우리는 이를 줄여 '분청사기'라고 부르고 있지요.

고려청자가 쇠퇴하고 분청사기가 등장한 것은 시기적으로 자연스러운 현상이었습니다. 고려 말에서 조선 초까지는 도자기를 소규모로 생산했기 때문에 예전 방식으로 제작해도 빛깔을 제대로 낼 수 없었어요. 왜 그랬을까요? 우선은 좋은 흙과 유약을 구할 수 없었고, 국가의 지원도 중단되었기 때문이랍니다. 청자의 질은 점차 떨어질 수밖에 없었지요. 질 좋은 상감 청자를 만들던 장인들은 전국 각지로 뿔뿔이 흩어졌고, 도공들은 고급스럽고 정교한 청자를 만드는 대신 그릇 표면에 백토를 발라 장식하는 분청사기를 만들기 시작했어요.

분청사기는 관의 통제에서 벗어나 민간에서 제작되었습니다. 따라서 각 지방에 따라 다양한 양상을 보이고, 자유분방한 서민적 문화를 반영하고 있지요.

대표적으로 〈분청사기 철화 어무늬 항아리〉를 살펴볼까요? 우선 몸통에 큼지막하고 사실적으로 표현된 물고기가 가장 눈에 띕니다. 몸통 중심에는 물고기

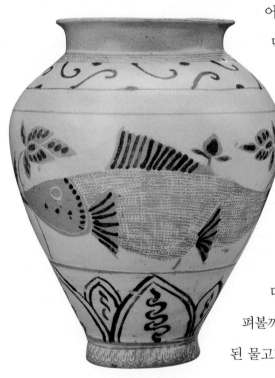

〈분청사기 철화 어무늬 항아리〉 | 조선, 15~16세기, 높이 27.7cm, 보물 제787호, 삼성미술관 리움 소장
철화 분청사기를 만들던 대표적인 지역인 충남 공주시 학봉리에서 제작된 것으로 추정된다. 상감·인화·철화·귀얄 등 다양한 기법을 동시에 사용한 것이 특징이다.

분청사기를 꾸미는 방법

분청사기의 핵심은 백토를 바르는 것이다. 하지만 조선 도공들은 다양한 기법을 사용해 기존 무늬들을 대담하게 생략하거나 변형시킨 무늬를 만들어 냈다. 처음에는 고려를 계승한 상감기법이 주로 사용되었고 이후 조화, 박지, 철화 기법이 차례로 등장했다. 16세기부터는 귀얄과 덤벙 기법이 유행했는데, 이는 분청사기가 조선백자로 나아가는 모습을 보여 준다.

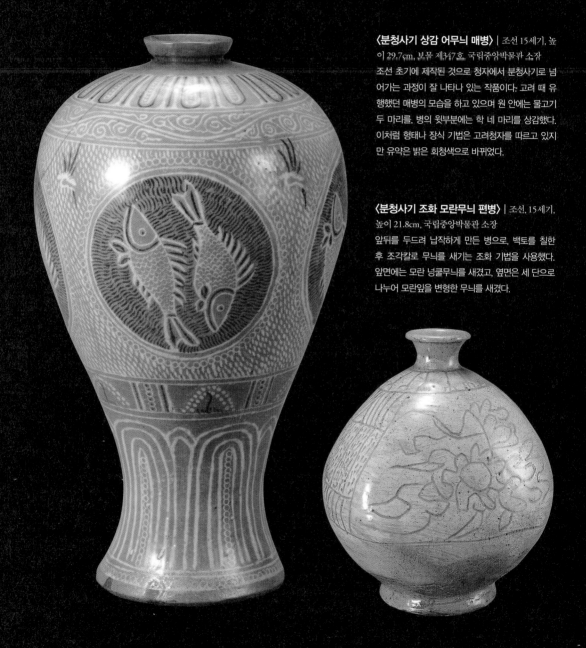

〈분청사기 상감 어무늬 매병〉 | 조선 15세기, 높이 29.7cm, 보물 제347호, 국립중앙박물관 소장
조선 초기에 제작된 것으로 청자에서 분청사기로 넘어가는 과정이 잘 나타나 있는 작품이다. 고려 때 유행했던 매병의 모습을 하고 있으며 원 안에는 물고기 두 마리를, 병의 윗부분에는 학 네 마리를 상감했다. 이처럼 형태나 장식 기법은 고려청자를 따르고 있지만 유약은 밝은 회청색으로 바뀌었다.

〈분청사기 조화 모란무늬 편병〉 | 조선, 15세기, 높이 21.8cm, 국립중앙박물관 소장
앞뒤를 두드려 납작하게 만든 병으로, 백토를 칠한 후 조각칼로 무늬를 새기는 조화 기법을 사용했다. 앞면에는 모란 넝쿨무늬를 새겼고, 옆면은 세 단으로 나누어 모란잎을 변형한 무늬를 새겼다.

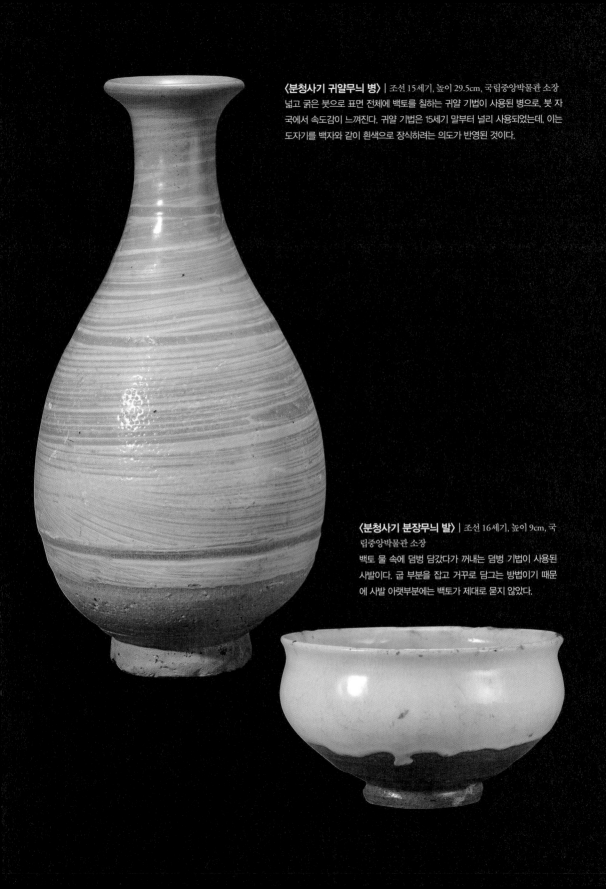

〈분청사기 귀얄무늬 병〉 | 조선 15세기, 높이 29.5cm, 국립중앙박물관 소장
넓고 굵은 붓으로 표면 전체에 백토를 칠하는 귀얄 기법이 사용된 병으로, 붓 자
국에서 속도감이 느껴진다. 귀얄 기법은 15세기 말부터 널리 사용되었는데, 이는
도자기를 백자와 같이 흰색으로 장식하려는 의도가 반영된 것이다.

〈분청사기 분장무늬 발〉 | 조선 16세기, 높이 9cm, 국
립중앙박물관 소장
백토 물 속에 덤벙 담갔다가 꺼내는 덤벙 기법이 사용된
사발이다. 굽 부분을 잡고 거꾸로 담그는 방법이기 때문
에 사발 아랫부분에는 백토가 제대로 묻지 않았다.

두 마리와 연꽃이 대범하게 표현되어 있어요. 몸체는 귀얄이라는 솔을 이용해 백토를 듬뿍 발랐고, 검은색 안료를 이용해 어깨와 바닥 부분의 무늬를 나타냈지요. 물고기의 눈은 상감 기법을 이용했고, 지느러미는 도구를 이용해 찍는 인화 기법을 사용했어요. 지금까지 알려진 분청사기 가운데 가장 다양한 장식 수법을 보여 주는 걸작이지요.

15세기 말 경기도 광주에 왕실 관요가 설치되면서 분청사기 제작은 눈에 띄게 줄어듭니다. 전에는 지방 가마에서도 왕실에 바칠 분청사기나 백자를 만들었어요. 그런데 관요가 생기면서 지방 가마의 수가 점차 줄어들었고, 자연히 생산량과 품질도 떨어졌지요. 또 분청사기를 주로 소비했던 왕실과 사대부들이 백자를 더 선호하기 시작하면서 16세기 후반에는 분청사기가 점점 백자에 밀리게 됩니다.

'며느리 엉덩이' 같은 백자 달 항아리

말 그대로 '순수한 흰색 자기'인 순백자는 조선 시대 초부터 말까지 계속 만들어졌습니다. 순백자에는 검소와 절제를 중시한 조선 선비의 미덕과 취향이 담겨 있었지요. 순백자에는 흰색이 아닌 다른 빛깔의 장식이 들어가지 않았습니다. 하지만 형태 자체에 변화를 주며 부분적으로 장식물을 넣기도 했어요. 무엇보다 순백자의 생명은 유약과 색조, 그리고 그릇을 형성하는 선이었답니다.

대표적인 순백자로 백자 달 항아리를 들 수 있습니다. 미술사학자이자 국립 중앙 박물관장을 지냈던 혜곡 최순우는 백자 달 항아리를 '며느리 엉덩이' 같다고 표현했어요. 젊고 아리따운 며느리가 부엌으로 밥 지으러 갈 때의 뒷모습이 백자 달 항아리를 닮았다고 본 것이랍

조선백자의 백미, 달 항아리

달 항아리는 눈처럼 희고 달덩이처럼 둥글다 해 붙여진 이름이지만 실제로 완전히 둥글지 않고 조금 찌그러져 있다. 40cm 이상의 큰 항아리를 한 번에 빚을 수 없어 아랫부분과 윗부분을 따로 만들어 붙였기 때문이다. 이는 우리나라만의 독특한 제작 방식으로, 도공들은 대칭이 맞지 않아도 다듬지 않았다. 일정하지 않은 모양에서 느껴지는 무심한 아름다움은 달 항아리의 매력을 극대화한다.

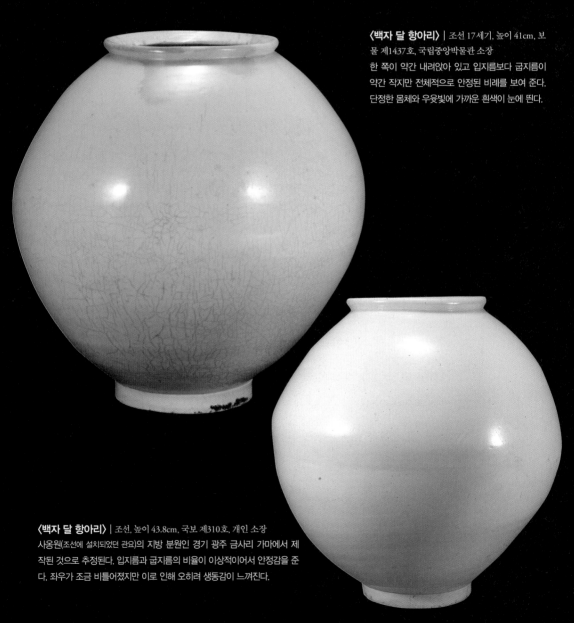

〈백자 달 항아리〉 | 조선 17세기, 높이 41cm, 보물 제1437호, 국립중앙박물관 소장
한 쪽이 약간 내려앉아 있고 입지름보다 굽지름이 약간 작지만 전체적으로 안정된 비례를 보여 준다. 단정한 몸체와 우윳빛에 가까운 흰색이 눈에 띈다.

〈백자 달 항아리〉 | 조선, 높이 43.8cm, 국보 제310호, 개인 소장
사옹원(조선에 설치되었던 관요)의 지방 분원인 경기 광주 금사리 가마에서 제작된 것으로 추정된다. 입지름과 굽지름의 비율이 이상적이어서 안정감을 준다. 좌우가 조금 비틀어졌지만 이로 인해 오히려 생동감이 느껴진다.

니다.

백자 달 항아리는 복잡
한 무늬가 없고 색도 밋밋
해 만들기 쉬워 보입니다.
하지만 보기와는 다르게 만
들기가 까다롭지요. 크기가 커서

〈백자 철채 뿔잔〉| 조선 15세
기, 높이 17cm, 보물 제1061호,
국립중앙박물관 소장
쇠뿔 모양의 뿔잔으로 뿔의 끝 부
분에 풀로 짐작되는 무늬가 그려
진 것이 눈에 띈다. 백자 뿔잔은
삼국 시대부터 만들어졌으나 그
예가 많지 않다. 특히 이렇게 백자
로 만든 뿔잔은 더욱 드물다.

한 번에 만들지 못하고 커다란 대접 두 개를 위아래
로 붙여서 만들었다고 해요. 그래서 아무리 노련한 도공이 두 대접을
붙여도 한쪽으로 기울거나 비뚤어질 수밖에 없었지요. 기계로는 만들
수 없는 자연스러운 비뚤어짐이 백자 달 항아리의 아름다움이자 매력
이랍니다. 백자 달 항아리의 우아한 자태를 백자의 백미로 꼽는 이유
이기도 하지요.

이번에는 조금 특이한 모양의 백자를 감상해 볼까요? 바로 조선 전
기에 만들어진 〈백자 철채 뿔잔〉입니다. 쇠뿔 모양처럼 보이지 않나
요? 진짜 뿔처럼 보이기 위해 끝을 검은색으로 채색한 것이 재미있지
요. 원래 소 뿔잔은 가야와 신라 유적에서도 발견되었습니다. 고려 시
대에도 청자로 만든 뿔잔이 있어서 뿔잔 제작의 역사가 매우 오래되
었다는 사실을 알 수 있어요.

순백의 표면에 흐르는 푸른빛

'청화 백자'라는 이름만 들어도 푸른색이 감도는 자기가 떠오릅니다.
청화 백자를 맑고 고운 푸른색으로 만드는 데는 코발트 안료가 필요
했어요. 당시 우리나라에서는 코발트를 얻지 못했으므로 아라비아 상

인들을 통해 중국에서 수입했지요. 이렇게 안료 자체가 매우 귀했기 때문에 처음에는 왕실에서만 청화 백자를 사용할 수 있었어요.

17세기에는 백자의 생산량이 줄어들고 청화 백자를 많이 제작해 청화 백자의 황금기를 이룹니다. 복잡한 문양을 가득 채우는 중국 명의 청화 문양을 그대로 썼던 조선 전기와 달리, 한국적인 익살스러운 문양도 나타나지요. 조선 후기에는 식물, 동물, 산수, 십장생, 문자 등 민화풍의 문양을 그려 넣기도 했어요. 이뿐만 아니라 기발한 상상력을 발휘한 문양도 등장해 도공들의 창의성을 엿볼 수 있지요.

〈백자 청화 철화 삼산뇌무늬 산뢰〉는 세 개의 산봉우리가 있는 산과 번개무늬가 눈길을 끕니다. 이 항아리는 종묘의 제례 때 사용된 제기예요. 청화와 철화를 사용한 유일한 조선백자로, 푸른색 안료로 산을 그리고 검은색 안료를 이용해서 어깨 쪽에 뇌문(번개무늬)을 변형시킨 문양을 새겨 넣었지요. 번개무늬와 세모 모양 등 추상적인 문양에서 독창성이 한껏 느껴지는 작품이랍니다.

〈백자 청화 동정추월무늬 항아리〉도 문양이 아주 독특해요. 이 항아리는 꽃을 꽂는 화병이었던 것으로 추정됩니다. 표면에 그려진 그림은 마치 한 폭의 산수화 같지 않나요? 솜씨가 보통이 아닌 것으로 보아 궁중 소속의 도화서 화원이 그린 것으로 보고 있어요. 밑은 풍만하고 위로 갈수록 줄어드는 도자기의 형태에 맞춰 가까이 있는 것은 넓게, 멀리 있는 것은 좁게 그려서 원근감을 살렸지요. 그림을 보면 절벽 위에는 누각이 있고, 하늘 위로 깃발이 펄럭이고 있습니다. 거기서 왼쪽으로 가면 둥근 달이 떠 있고, 배를 타고 노니는 풍경과 배가 정박해 있는 강촌의 풍경이 묘사되어 있지요.

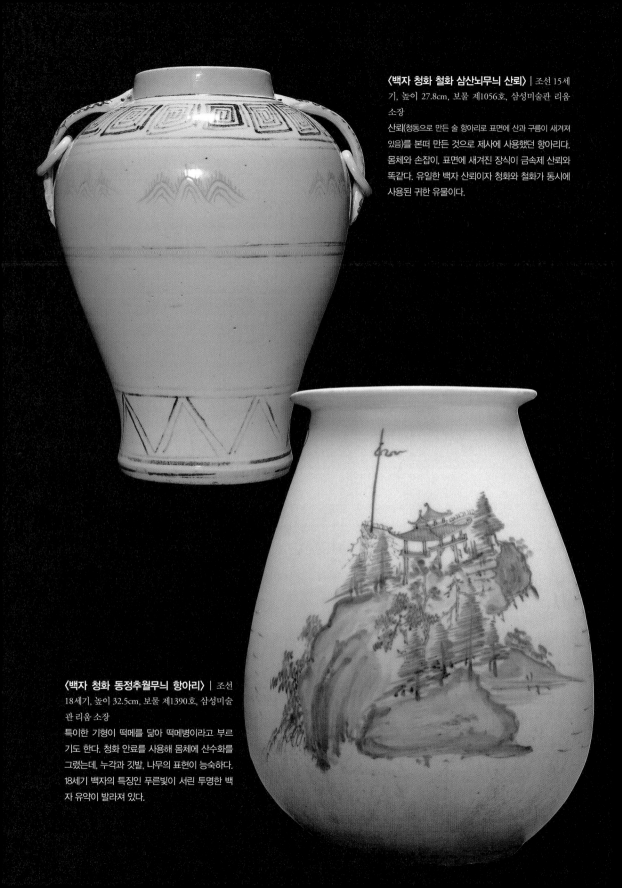

〈백자 청화 철화 삼산뇌무늬 산뢰〉 | 조선 15세기, 높이 27.8cm, 보물 제1056호, 삼성미술관 리움 소장
산뢰(청동으로 만든 술 항아리로 표면에 산과 구름이 새겨져 있음)를 본떠 만든 것으로 제사에 사용했던 항아리다. 몸체와 손잡이, 표면에 새겨진 장식이 금속제 산뢰와 똑같다. 유일한 백자 산뢰이자 청화와 철화가 동시에 사용된 귀한 유물이다.

〈백자 청화 동정추월무늬 항아리〉 | 조선 18세기, 높이 32.5cm, 보물 제1390호, 삼성미술관 리움 소장
특이한 기형이 떡메를 닮아 떡메병이라고 부르기도 한다. 청화 안료를 사용해 몸체에 산수화를 그렸는데, 누각과 깃발, 나무의 표현이 능숙하다. 18세기 백자의 특징인 푸른빛이 서린 투명한 백자 유약이 발라져 있다.

청화를 대신하다

17세기 이후부터는 청화 백자 대신 철분이 들어있는 안료를 사용한 철화 백자가 유행했다. 임진왜란 과 병자호란 이후 중국과의 관계가 소원해지면서 수입할 수 있는 청화 안료의 양이 줄자, 손쉽게 구 할 수 있는 철화 안료로 백자를 장식한 것이다. 때에 따라 청화와 철화가 함께 사용되기도 했다.

〈백자 철화 포도원숭이무늬 항아리〉 | 조선 17세기 후반~18 세기, 높이 30.8cm, 국보 제93호, 국립중앙박물관 소장
조선 후기 철화 백자 가운데 걸작으로 꼽히는 작품이다. 철화 안료를 사용해 포도와 줄을 타고 있는 원숭이를 그렸다. 원숭이의 익살스러 움과 포도 덩굴을 생생하게 표현하면서도 여백의 미를 살려 멋을 더 했다. 전문 화가에 의해 그려진 것으로 보인다.

〈백자 철화 포도무늬 항아리〉 | 조선 18세기, 높이 53.3cm, 국보 제107호, 이화여자대학교박물관 소장
둥근 어깨에서 당당함이 느껴지는 백자 항아리다. 검은 색 안료로 포도송이와 덩굴, 잎을 사실적으로 그려 넣 었다. 안료의 농담과 필치의 강약이 능숙하게 조절되어 있어 높은 수준의 회화 작품을 보는 듯하다. 〈백자 철화 포도원숭이무늬 항아리〉와 함께 조선 백자의 명품으로 꼽힌다.

'불만 빌린 찻그릇'을 아시나요?

일본 열도에는 400년을 이어 온 조선 도공의 혼이 살아 있습니다. 그 혼이 담긴 작품이 바로 일본 도자기계에서 최정상의 자리를 차지하고 있는 사쓰마 도자기지요. '사쓰마 도자기'는 심수관이라는 도예가의 가문이 역경을 통해 일구어 낸 도예 명가의 이름이에요. 임진왜란과 정유재란이 일어났을 때 왜군은 조선의 도공 등 80여 명을 끌고 갔는데, 여기에는 심수관의 초대 선조인 심당길이 포함되어 있었습니다. 도공들이 정착한 가고시마(사쓰마) 지역에는 철분이 많은 흑토밖에 없었어요. 심당길 일행은 생활 용기를 만들기 시작했는데, 대부분 나무 용기를 쓰던 일본 사람들의 반응이 대단했지요. 조선 도공들이 빚은 도자기의 가치는 시간이 갈수록 높아졌어요. 처음에 심당길이 만든 작품 이름은 '불만 빌린 찻그릇'입니다. 불(火)만 일본 것을 사용했다고 해서 붙은 이름이지요. 심당길의 찻그릇은 먼 옛날 타국으로 건너가서 새로운 도예 문화를 일으킨 조선인의 위대함과 강인한 정신을 느끼게 합니다.

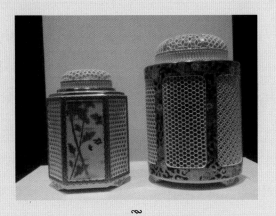

사쓰마 도자기(15代 심수관)

6 도자가 산업화되다 | 근대 도자

1 9세기 이후에는 도자 생산이 상업화되면서 분원의 장인들도 개인적으로 도자기를 제작하고 판매하는 것이 가능해졌어요. 한편, 도자기를 사는 사람의 취향에 맞추어 서양에서 수입 자기가 들어오기 시작했지요. 특히 1900년 전후에 조선 왕실은 영국, 프랑스 등 유럽 국가에서 도자기를 주문 생산하거나 수입했어요. 일제 강점기에는 일본의 자본과 기술이 국내에 들어오면서 서구식 산업 도자가 생산되기 시작했지요. 광복 이후에는 시대적 어려움 때문에 전통 도자기가 관심을 받지 못했어요. 하지만 경제가 차츰 회복되면서 민간 회사들이 서구식 산업 도자기를 생산하고, 사람들도 실용적인 도자기를 사용하게 되었지요.

- 조선 말 유럽과의 교류가 시작되면서 서양식 자기가 들어왔고, 서양의 안료를 사용한 도자기가 만들어졌다.
- 일제는 원료와 조선인들의 노동력을 착취하기 위해 우리나라 도자 산업에 자본을 투자했다.
- 일본의 수탈과 6 · 25 전쟁을 겪으면서도 한국인이 설립한 산업형 도자 회사들이 꾸준히 생겨났다.

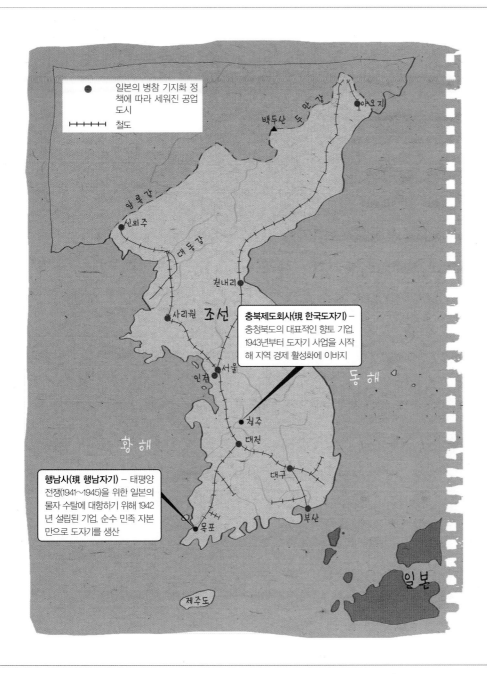

충북제도회사(現 한국도자기) – 충청북도의 대표적인 향토 기업. 1943년부터 도자기 사업을 시작해 지역 경제 활성화에 이바지

행남사(現 행남자기) – 태평양 전쟁(1941~1945)을 위한 일본의 물자 수탈에 대항하기 위해 1942년 설립된 기업. 순수 민족 자본만으로 도자기를 생산

전통 도자의 변신은 무죄

근대에 들어오면서 전통 도자에 큰 변화가 일어났습니다. 19세기에는 짙은 청화 문양을 새겨 넣은 투박한 백자가 등장해요. 주로 서민들이 생활 용기로 사용한 도자들이지요. 한 예로 〈백자 청화 모란무늬 항아리〉를 살펴볼까요? 이 항아리는 몸통이 공처럼 둥글고 목이 다소 길게 올라와 있습니다. 몸통 양면에는 짙은 청화로 커다란 모란꽃을 그려 넣었어요. 섬세하지는 않지만 농담의 변화를 살려 대담하게 표현했지요. 부귀영화를 상징하는 모란은 조선 후기에 장식 문양으로 많이 사용했는데, 이 항아리처럼 크게 표현된 경우는 거의 없답니다.

조선 말기에 만들어진 〈등잔〉은 매우 흥미로운 작품입니다. 우리나라의 전통적인 등잔을 보면 심지를 올려서 불을 켜게 되어 있어요. 하지만 병 속에 석유를 넣는 이 등잔은 뚜껑을 겸한 심지 꽂이가 붙어 있지요. 1876년경에 일본으로부터 석유가 수입되면서 심지 꽂이가 따로 붙은 사기 등잔이 대량으로 수입되었습니다. 이 등잔은 수입 등잔을 우리 기호에 맞게 고안한 것이지요. 등잔의 경우처럼 우리나라의 근대 도자는 일본과 많이 관련되어 있어요.

일제 강점기로 접어들자 우리나라 도자 산업에 일본의 자본과 기술, 경영 등이 대거 투

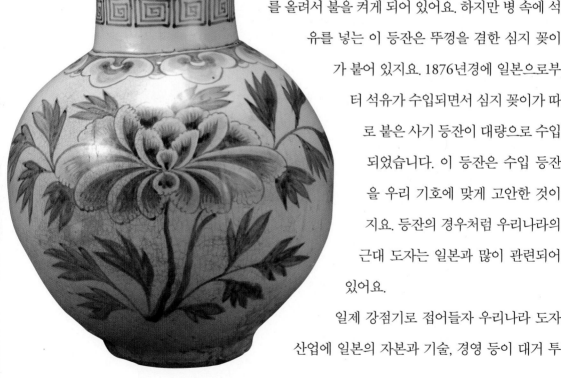

〈백자 청화 모란무늬 항아리〉
| 조선 19세기, 높이 37cm, 경기 도자박물관 소장
서양에서 수입한 양청(洋靑)이라는 안료로 표면을 메우다시피 커다란 모란을 그렸다. 공처럼 둥근 몸통 위에 높은 목이 직립하고 있어 약간 불안정하게 보인다.

입되었습니다. 하지만 우리나라의 도자 산업은 급격히 침체하고 말아요. 왜 그랬을까요? 일제는 우리나라에서 풍부한 원료와 노동력을 착취했을 뿐 도자 산업을 육성할 생각은 전혀 없었기 때문이지요.

우리 식기는 우리 손으로!

1920년부터 조선 미술 전람회를 통해 전통 도자의 가치가 다시 살아나기 시작했습니다. 안타깝게도 이러한 활동은 일본인 학자들이 주관했어요. 이들은 우리의 전통 공예와 도자에서 미의식을 발견하고 강연회와 도자기 전시회 등을 개최해 전통 도자에 관한 관심을 불러일으켰지요.

1932년에는 조선 미술 전람회에서 공예부가 신설되었습니다. 하지만 이 전람회는 일본의 제국 미술원 전람회를 모방해 설립했기 때문에 운영 전반을 일제가 주도했지요. 한국인보다 일본인의 출품 수가 훨씬 많았고, 입상자들도 주로 일본인이었답니다.

1941년부터 1945년까지는 일본과 연합국 사이에 태평양 전쟁이 일어났습니다. 국내 산업도 일본의 전쟁 물자를 생산하기 위해 순수 산업과 중화학 공업 위주로 전개되었어요. 더욱이 일제는 무기 제조를 위해 일반 가정에서 쓰던 유기그릇까지 모조리 걷어 갔지요. 이런 상황에서도 '행남사'와 '충북제도회사(지금의 한국도자기)'가 설립되어 우리 식기는 우리 손으로 만들겠다는 의지를 보였어요.

〈등잔〉 | 조선 말, 경질 토기, 경희대학교 중앙박물관 소장
목 부분이 5각이다. 목부터 입까지는 물결무늬가 그려져 있다. 석유를 사용해 불을 켜기 위해서 뚜껑을 겸한 심지 꽂이를 따로 만들었다.

1980년대 청주 한국도자기
공장 내부 모습

1945년 광복을 맞이하면서 일제가 물러나자 우리나라의 도자기 회
사들은 도자기를 자유롭게 판매할 수 있게 되었어요. 이후 6 · 25 전
쟁 등을 겪으면서도 산업형 도자 회사들이 많이 등장해 생활에 필요
한 도자기류를 생산했지요. 현재는 예술적 감각을 불어넣어 만든 아
름다운 생활 도자기들로 우리의 식탁을 더욱 풍성하게 채워 주고 있
답니다.

야나기 무네요시는 왜 조선 도자기를 사랑했을까요?

야나기 무네요시는 일본을 대표하는 근대 공예 운동가입니다. 그는 일제 강점기 때 아무도 관심을 보이지 않던 조선의 공예품을 열심히 수집하고 분석한 후 관련된 글을 썼어요. 야나기는 조선의 공예품에 조선인의 정신이 반영되었다고 믿었습니다. 1924년에는 일제의 탄압으로 조선의 전통문화가 사라질 것을 우려해 조선 민족 미술관을 설립하기도 했지요. 야나기의 연구물은 지금까지도 학술 연구에 큰 영향을 미치고 있답니다. 야나기의 학설이나 정치적인 이념에 무게를 두면 그는 조선을 '연약하고 수동적인 식민지'로 바라본 동양주의자라 할 수 있습니다. 하지만 문화적으로는 누구보다도 조선을 사랑한 일본인이었지요. 야나기가 조선에 관심을 두게 된 계기는 〈철사 운죽무늬 항아리〉를 구입하면서부터였습니다. 그 후 무려 스물한 번이나 조선을 오가며 연구에 매진했는데, 특히 조선백자에 관심이 많았지요. "조선 도자기에는 정(情)과 화(和)가 있어 보는 사람의 마음이 아름답게 되는 신비가 있다."라고 평가하기도 했답니다. 한편, 조선의 아름다움은 비애 혹은 슬픔의 표현이라고 말해 우리나라 학자들의 미움을 사기도 했지요.

조선 민족 미술 전람회 전시장에 선
야나기 무네요시(1921)

7 창작성과 실용성이 만나다 | 현대 도자

현대에 와서 도자는 모양과 색채뿐 아니라 쓰임새도 매우 다양해졌습니다. 우리나라의 현대 도자는 작품을 순수 미술로 승화시키려는 작가주의적 경향과 실용적인 생활용품으로서 공예 일부분으로 계승하려는 경향이 동시에 존재하고 있어요. 서양의 영향을 받아 도자 작품도 예술로 인식하면서 도자기를 만드는 사람들이 예술가로 자리를 잡게 되었지요. 그 영향으로 현대 초기에는 생활 도자기의 침체 현상이 나타났습니다. 최근에는 이 부분에 관한 반성과 함께 전통 도자의 정체성 회복을 위한 노력이 이루어지고 있어요. 대중이 좋아하고 즐겨 사용할 수 있는 도자기를 만들기 위해 다양한 움직임이 일어났지요.

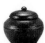

- 현대 초기에는 생활 도자보다 도예가의 미의식을 드러내는 도자 작품이 많이 만들어졌다.
- 행남자기와 한국도자기와 같은 생활 도자 공장에서 실용적이면서도 아름다운 생활 도자기가 생산되고 있다.
- 한국 도예가들은 타렴, 귀얄, 장작 가마 등의 전통적 제작 기법과 현대적 감각을 접목시킨 도자기를 선보였다.

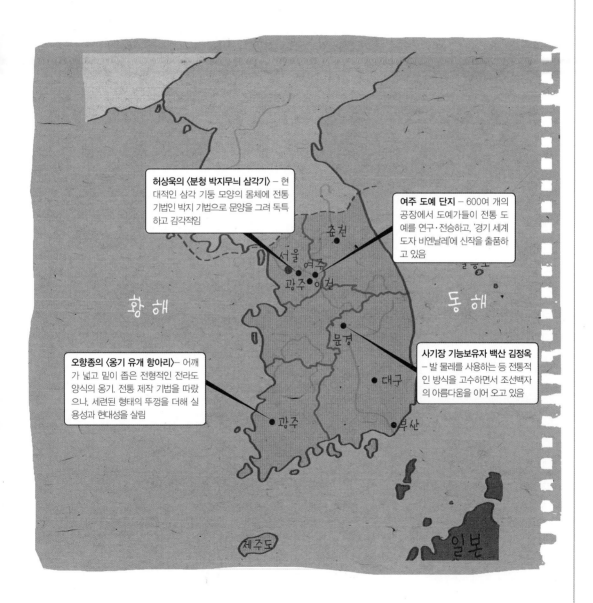

허상욱의 〈분청 박지무늬 삼각기〉 – 현대적인 삼각 기둥 모양의 몸체에 전통 기법인 박지 기법으로 문양을 그려 독특하고 감각적임

여주 도예 단지 – 600여 개의 공장에서 도예가들이 전통 도예를 연구·전승하고, '경기 세계 도자 비엔날레'에 신작을 출품하고 있음

오향종의 〈옹기 유개 항아리〉– 어깨가 넓고 밑이 좁은 전형적인 전라도 양식의 옹기. 전통 제작 기법을 따랐으나, 세련된 형태의 뚜껑을 더해 실용성과 현대성을 살림

사기장 기능보유자 백산 김정옥 – 발 물레를 사용하는 등 전통적인 방식을 고수하면서 조선백자의 아름다움을 이어 오고 있음

황해

동해

춘천

서울 여주
광주 이천

문경

대구

광주

부산

제주도

일본

도자기, 캔버스가 되다

〈메아리〉, 원대정 | 1974년, 백토에 채색, 60×26×26cm, 국립현대미술관 소장
도자기 상단에 찍힌 흑점들이 잔잔하게 퍼지는 메아리를 연상시킨다. 작가만의 미의식을 구현한 수작이다. 이 작품은 1975년 국전에서 대통령상을 수상했다.

우리나라의 현대 도자에 해당하는 시기는 1950년대 이후로 볼 수 있습니다. 근대에 관요가 없어지자 장인들은 도자기를 만들 수 있는 환경과 판매하기 좋은 지역을 따라 이동했어요. 도자기 장인들이 정착한 지역은 왕실 도자기를 제작했던 경기도 광주나 원료 채취가 가능했던 경기도 여주, 그리고 가마가 있었던 경기도 이천 등입니다. 이 지역의 장인들은 현재 생활 도자와 순수 조형 작품을 만들거나 전통 도자를 계승하고 있어요. 오히려 현대에 접어들면서 도자를 만드는 장인들이 많아지고, 도자 문화도 훨씬 활성화되는 경향을 보이고 있지요.

현대 도자에 새로운 변화를 시도한 도자 작가로는 유강열, 정규 등을 들 수 있습니다. 이들은 도자기에 추상적인 회화를 그려 넣는 등 새로운 시도를 했어요. 유강열은 도안화되고 장식적인 문양을 선호했고, 정규는 화가로서 회화적인 문양을 추구했지요.

1958년에는 홍익대학교를 중심으로 김익영, 원대정 등이 교육을 받고, 1960년대 이후에는 경기도 여주와 이천 일대에 전승 도예촌을 형성하기도 했어요. 1970년대 후반부터는 전통 공예에 관한 관심이 높아지기 시작했습니다. 교육을 받은 전문인들도 배출되어 새로운 형태의 도자 공예가 발달했지요. 1980년대까지만 하더라도 일반 가정에서 도자기를 식기로 사용하는 경우는 매우 적었어요. 그래서 여주나 이천의 공방에서는 주

로 감상용 도자기를 만들었지요.

경제가 발전하면서 음식 문화도 발전하게 되었어요. 이에 따라 음식을 먹는 공간에도 시각적인 아름다움과 다양성이 도입되기 시작했지요. 생활 도자도 예술성과 창의성이 어우러진 형태나 문양이 유행하게 됩니다. 대표적인 생활 도자기 공장인 행남자기와 한국도자기 등에서는 현대인들의 기호에 맞춰 다양한 도자기를 생산하고 있어요.

현대적 개성이 도자의 표면을 가득 메우다

최근 활발히 활동하고 있는 도자 작가로는 오향종, 윤주철, 허상욱, 김익영, 정재효 등이 있습니다. 이들은 전통적인 기법을 현대화한 작가들이에요. 먼저 오향종의 작품을 만나 볼까요?

오향종의 〈옹기 유개 항아리〉는 우리 고유의 옹기에 현대성을 추가해 재구성한 작품이에요. 이 항아리는 어깨가 넓고 밑이 좁은 전형적인 전라도 양식이랍니다. 제작을 할 때도 전라도 옹기의 제작 기법인 쳇바퀴 타렴을 사용했지요.

옹기를 제작할 때는 먼저 물레 중앙에 점토를 놓고 판판하게 만든 뒤, 필요 없는 부분을 잘라내어 옹기의 밑바닥을 만듭니다. 바닥을 만들고 나면 옹기장이가 긴 흙가래를 어깨에 얹은 다음 흙을 조금씩 잡아당기며 밑바닥 위에 벽을 쌓아 올리는데, 이 작업을 타렴이라고 하지요.

쳇바퀴 타렴은 독특하게도 흙가래가 아니라

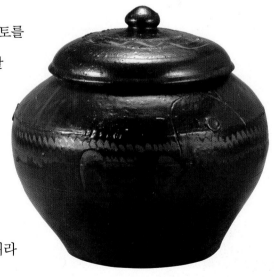

〈옹기 유개 항아리〉, 오향종 | 2009년, 높이 31cm, 경기도자박물관 소장
오향종은 전통 옹기에 현대적인 감각을 가미한 생활 용기를 주로 선보였다. 그중 〈옹기 유개 항아리〉는 쳇바퀴 타렴을 사용해 만든 전라도 옹기로, 표면에 얇게 발라진 잿물이 고전적인 느낌을 자아내는 작품이다.

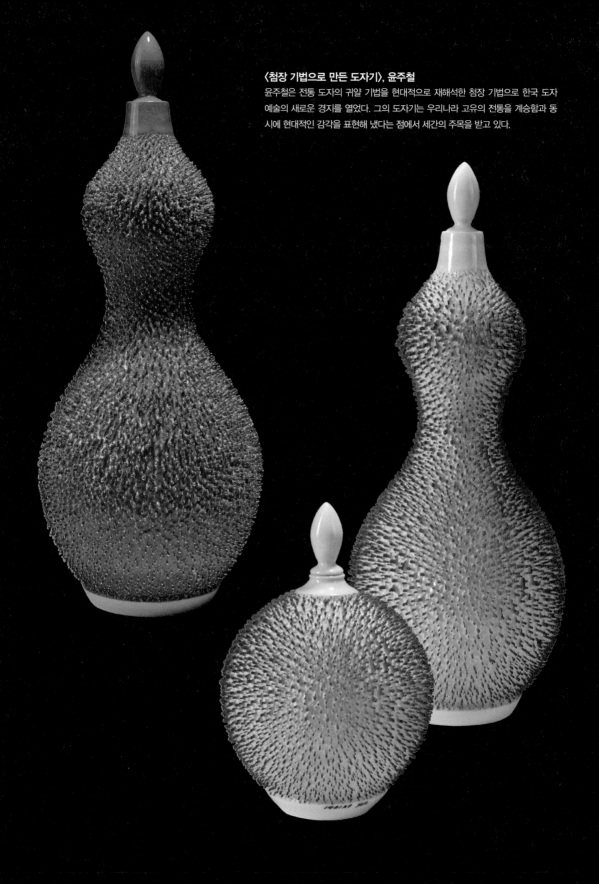

〈첨장 기법으로 만든 도자기〉, 윤주철

윤주철은 전통 도자의 귀얄 기법을 현대적으로 재해석한 첨장 기법으로 한국 도자 예술의 새로운 경지를 열었다. 그의 도자기는 우리나라 고유의 전통을 계승함과 동시에 현대적인 감각을 표현해 냈다는 점에서 세간의 주목을 받고 있다.

흙을 직사각형 형태의
판 모양으로 만들어 쌓
는 기법이에요. 오향종은
이러한 우리 고유의 제작
방식을 응용해 옹기에 현대적인 아
름다움과 실용성을 부여했지요.

윤주철은 독특한 질감을 지닌 도자기를 만들었습니다. 매끈한 도자
위에 흙물을 여러 번 덧발라 뾰족뾰족한 돌기가 생겨나게 했지요. 윤
주철은 이러한 독특한 기법에 이름을 붙였어요. '뾰족할 첨(尖)' 자와
'꾸밀 장(裝)' 자를 써서 '첨장 기법'이라고 불렀지요.

첨장 기법은 귀얄 기법을 현대적으로 재해석한 기법이에요. 귀얄
기법처럼 도자기의 표면에 흙물을 붓으로 바르는 것에서 시작하지요.
흙물의 농도와 붓질의 방향을 조절해서 돌기의 형태를 다양하게 연출
한답니다. 흙물을 바르고 도자기를 밀봉하는 과정을 50회에서 200회
정도 반복하면 온전한 형태의 돌기가 만들어져요. 이때 흙물에 안료
를 섞어 바르면 보는 이의 위치와 거리에 따라 다른 느낌의 도자기가
됩니다. 멀리서 보면 하나의 작품이지만, 가까이에서 보면 돌기 하나
하나의 형태가 또 다른 조형 이미지를 보여 주기 때문이에요.

새하얀 색이 도드라지는 김익영의 〈백자 사각 수반〉은 조선백자의
본질을 잘 살린 작품입니다. 조선 초기에 제사를 지낼 때 사용했던 제
기인 '보'를 현대적인 감각으로 표현했지요. 이 작품은 과일을 담는 등
일상 용기로 사용할 수 있게 만들어졌어요.

회화적인 요소가 눈길을 끄는 작품도 있습니다. 바로 허상욱의 〈분

청 박지무늬 삼각기〉지요. 언뜻 보면 두꺼운 종이에 쓱쓱 그림을 그려 세워 놓은 것처럼 보입니다. 삼각기라는 형태도 매우 독특하지요.

허상욱 작품과 비슷하면서도 다른 느낌을 주는 정재효의 〈분청 수화 선문 사각기〉를 보세요. 자유분방한 작가의 개성이 뚜렷하게 드러나는 작품이지요. 정재효는 거칠게 깎거나 찍고 과감히 재료를 발라 이 작품을 완성했어요. 현대적인 감각이 물씬 풍기지만 장작 가마에서 굽는 옛 방식을 사용했다고 하지요.

전통적인 방식으로 조선백자를 빚는 작가도 있습니다. 바로 2015년 현재 중요 무형 문화재 제105호 사기장 기능보유자인 백산 김정옥이에요. 사기장이란 사기그릇 제작 기술을 지닌 사람을 말하지요.

김정옥은 어렸을 때부터 부모에게 사기 제작을 배웠고, 18세부터는 혼자 물레를 찰 수 있을 정도였다고 해요. 아버지가 돌아가신 후에는 가업인 사기점을 이어받았지요. 김정옥은 지금까지도 손쉬운 전기 물레를 거부하고, 일흔이 넘은 나이에도 발 물레를 사용하고 있어요. 유약을 만드는 것부터 배합까지 모두 전통적인 방식을 고수해 조선백자의 고유한 아름다움을 이어 오고 있지요.

〈분청 박지무늬 삼각기〉(왼쪽), 허상욱 | 2009년, 높이 32cm, 경기도자박물관 소장
전통 박지 기법과 삼각기라는 이례적인 형태가 만난 작품이다. 옛 분청에 쓰였던 종속무늬와 어울리도록 도자기의 형태를 삼각형으로 빚고, 옅은 안개가 덮인 듯한 박지 분청 기법을 사용했다.

〈분청 수화 선문 사각기〉(오른쪽), 정재효 | 2009년, 높이 34.5cm, 경기도자박물관 소장
도구를 이용해 표면을 거칠게 깎거나 찍은 후 손가락으로 백토를 과감하게 발랐다. 투박하면서도 자유분방한 표현은 보는 이에게 강한 인상을 남긴다.

역대 대통령의 식기는 어떤 모양이었을까요?

박정희 대통령 때 청와대의 식기는 일본산이었습니다. 이를 매우 안타깝게 여긴 육영수 여사는 한국도자기에 본차이나 식기를 개발하게 해 청와대의 공식 식기로 채택했어요. 이후 청와대에서는 전 세계 국빈과의 만찬이나 중요한 회의 때 한국도자기 제품을 사용하고 있지요. 박정희 대통령 때는 잎 문양이 그려진 술병과 군대 식판과 비슷한 사각형 식기, 곡선이 특이한 완두콩 모양의 찬그릇 등을 사용했어요. 전두환 대통령 때의 식기는 화사함이 돋보이는 철쭉꽃무늬의 분홍빛 그릇이었고요. 노태우 대통령 때는 단순하지만 자연스러운 디자인이 특징인 파란 문양의 식기를 사용했습니다. 김영삼 대통령과 김대중 대통령 때는 진한 초록색 가장자리에 십장생 문양이 그려진 식기를 사용했어요. 이 식기는 전통적인 디자인으로 우리나라를 잘 상징하고 있지요. 노무현 대통령과 이명박 대통령 때는 흰색과 청홍색이 조화를 이루고 십장생 문양으로 전통미를 살린 식기가 사용되었답니다.

박정희 대통령이 사용하던 청와대 식기

사진 제공처

강진청자박물관 297 / (주)갤러리현대 124 / 경기도자박물관 324, 331, 333, 334(2)

경주시청 180, 181, 182(3), 183(2), 186, 188

경희대학교 중앙박물관 272, 273(네 귀 단지), 281(바리 모양 그릇 받침), 288(목 항아리), 325

고려대학교박물관 264 / 국립경주박물관 276(토우 장식 장경호), 279(도기 서수형 명기), 285, 290(청자 뼈 항아리, 백자 항아리), 293

국립민속박물관 54 / 국립부여박물관 263, 274(2) / 국립제주박물관 260(2)

국립중앙박물관 55, 60, 61, 72, 80, 81, 82, 83(2), 84(2), 87(월매도), 88(2), 97(2), 100, 101(2), 106, 107(삵는 개), 108, 109, 148, 149(조가비 탈), 154, 155, 157, 159, 160(2), 168, 169, 171, 175, 176(2), 177(2), 208(철제 불두), 209(하남 하사창동 철조 석가여래 좌상), 217(금동 관음보살 좌상), 225, 261, 265(3), 267, 271(똬리 병), 273(검은 간 토기), 276(토우들), 278, 279(도기 기마 인물형 명기), 281(굽다리 접시), 282(2), 283(2), 284, 289, 290(녹유골호), 296, 299, 300(청자 참외 모양 병), 301(2), 302(2), 303, 306(2), 307(청자 상감화금 원숭이무늬 편호), 308, 313(2), 314(2), 316(백자 달 항아리-보물), 317, 320(백자 철화 포도원숭이무늬 항아리)

국립현대미술관 118, 121, 132, 139, 141, 238, 239, 240, 244, 246, 248, 251, 330

김달진미술자료박물관 116 / 김종영미술관 245 / 남원 심수관 도예전시관 321

단호사 209(충주 단호사 철조 여래 좌상)

동아대학교 석당박물관 280

(주)리베르스쿨 18, 22, 28, 40, 41, 162, 165(3), 170, 194, 195, 199, 200, 207, 212, 226(2), 237, 261, 262, 263, 300(청자 모자원숭이 모양 연적), 305, 309

문화재청 185, 193, 316(백자 달 항아리-국보), 320(백자 철화 포도무늬 항아리)

미륵사지 유물전시관 292 / 보림사 192

부산광역시 시립박물관 149(뼈 작살, 골각기 일괄), 150

삼성미술관 리움 307(청자 동화 연화무늬 표주박 모양 주전자), 312, 319(2)

서보미술문화재단 135

서울대학교박물관 266(2), 270, 271(병), 273(원통형 그릇 받침), 288(병)

선운사 218(2) / 아모레퍼시픽미술관 69

여수시청 227 / 영주시청 21

오윤 저작권자 137 / (재)운보문화재단 131 / 울산암각화박물관 17

유영운 252 / 윤주철 332 / 이이남스튜디오 143

임옥상미술연구소 138

전제우 224, 229, 230 / 장륙사 222

지용호 254 / 포항시청 20

한국도자기 326, 335

한국민족문화대백과 210

한국학중앙연구원 184

한성백제박물관 273(달걀형 토기)

호림박물관 163, 217(금동 대세지보살 좌상)

(재)환기재단-환기미술관 134

흑수사 223 / PKM Gallery 250

雪野(블로거) 196, 197

Wikimedia Commmons ⓒ eimoberg 179 ⓒ Steve46814 198 ⓒ Yoo Chung 236(법주사 금동 미륵 대불) ⓒ Eggmoon 214, 215, 216

이미지 게재를 허락해 주신 분들, 자료를 제공해 주신 분들께 감사드립니다. 이 책에 실린 도판의 사용 허가를 받기 위해 최선을 다했습니다. 부득이하게 받지 못한 도판은 연락이 닿는 대로 절차를 밟아 추후 조치하겠습니다.